Auf dem Weg zu Ungewissheiten

EDITION ANGEWANDTE

Buchreihe der Universität für angewandte Kunst Wien
Herausgegeben von Gerald Bast, Rektor

edition: 'ʌngewʌndtə

François Burkhardt

Auf dem Weg zu Ungewissheiten

Experimente in Architektur, Design, Kunsthandwerk und Umweltgestaltung

Mit einer Einleitung von Alessandro Mendini

Birkhäuser
Basel

Für Linde –
die mein Universum mit mir teilt.

Inhalt

Einleitung

Die Stationen seiner Karriere weisen François Burkhardt als einen der einflussreichsten Intellektuellen aus, denen es gelungen ist, in der zweiten Hälfte des zwanzigsten Jahrhunderts die unterschiedlichen Disziplinen eines Projektes miteinander in Austausch und Verbindung zu bringen. »Austausch« war und ist sein Zauberwort. Viele Jahre lang schien es, als wäre er ein aufgeklärter europäischer Kulturminister. In Architektur und Design, im Bereich der Stadtsoziologie wie im Handwerk förderte Burkhardt die singulären und beispielhaften, auf den Menschen bezogenen Systeme kultureller Kommunikation und forderte sie gleichermaßen heraus. Immer ging es ihm darum, alle beteiligten Akteure zu ihrem vollen Einsatz zu bringen. Vor dem Hintergrund einer sich abschwächenden Projektkultur setzte er meisterhaft auf Erneuerung und gab höchst kreativen Stimmen Raum. Als Direktor wichtiger europäischer Kulturinstitute wie dem Internationalen Design Zentrum Berlin und dem Centre de Création Industrielle am Centre Georges Pompidou, als Präsident von Jurys, als Direktor von »Domus«, als Initiator von Diskussionen oder als künstlerischer Leiter von Veranstaltungen wirkte er jahrelang mit Tatkraft und Erfolg, mit Wissen und Großzügigkeit zugunsten eines breiten Spektrums unserer Kultur. Auch heute noch leitet er einige sehr delikate Projekte. Seine Ausbildung als Architekt, die er in den 1960er Jahren erst in der Schweiz und dann in Hamburg erhielt, hat ihn, den Kritiker und Theoretiker, in seinen planerischen Vorgaben geprägt. So zeigte er sich bald auch als ein herausragender Organisator. Sein erstes Studio, »Urbanes Design«, gegründet gemeinsam mit seiner Frau, der Künstlerin Linde Burkhardt, holte einen Wahrnehmungspsychologen dazu und bezog mitunter Soziologen und Informationswissenschaftler ein. Dieses breit angelegte Interesse erstreckte sich dann auch auf Gestaltpsychologie und Anthropologie, auf Geschichte und Natur. So diente dieses Studio gleichermaßen als Inkubator und Sprungbrett für Burkhardts erstes öffentliches Amt als Leiter des Kunsthauses Hamburg. Damit begann seine umfangreiche Aktivität als Kulturvermittler und Kurator, die zur Realisierung zahlreicher Ausstellungen, Seminare und Begegnungen, auch im universitären Bereich, führte. Er schuf Verbindungen zwischen den großen Planern, Konstrukteuren und Intellektuellen, die geeignet schienen, das von ihm entworfene strategische Netzwerk auszubauen. Diese Auseinandersetzung mit dem Verhältnis zwischen Zentrum und Peripherien, zwischen elitären und regionalen Kulturen ließ mit der Zeit einen von ihm bevorzugten Kreis von Autoren und Orten entstehen. Ob es sich um die organische ungarische Architektur handelte oder um den Pop von Robert Venturi und Denise Scott Brown, ob um das italienische Radical Design, die unterschiedlichen Ansätze von Wim Wenders, Robert Wilson oder Harald Szeemann – die kritische

Auseinandersetzung in den von Burkhardt geleiteten Instituten war immer auf der Höhe der Zeit und entsprach den Zielsetzungen des scharfen Diagnostikers eines qualitativ zeitgemäßen Anspruchs an das Projekt.

Burkhardt versteht die institutionelle Kultur, akzeptiert sie, brachte sie jedoch immer wieder durch Impulse aus Kunst, Handwerk und Kitsch aus dem Gleichgewicht. Dieter Rams, von ihm bewundert und aufmerksam studiert, wurde den politischen und radikalen deutschen Bewegungen gegenübergestellt, deren Aufgabe darin bestand, dem klassischen Funktionalismus, den übergeordneten Instituten und der professionellen Routine eine Wende zu geben. Burkhardt ging auf Groß- und Kleinindustrielle der Spitzentechnologie oder des italienischen Bel Design zu, was ihn mit Produktionstechniken und Marktregeln vertraut machte, und stellte in seinen Berliner »Entwurfswochen« mehrfach den Übergang in der Produktion vom industriellen zum post-industriellen Zeitalter in den Mittelpunkt. Zuerst Berater des französischen Kulturministeriums, dann Direktor des CCI in Paris fand er dort das geeignete Instrument für seinen beharrlichen Einsatz als interdisziplinärer Experimentator und genialer Ausstellungsmacher.

Burkhardt blickt auf eine herausragende Ausstellungsgeschichte mit einer erfolgreichen Reihe singulärer thematischer Schwerpunkte zurück, bei denen die Entwicklung kritischer Herangehensweisen nicht nur zu neuen Methoden bei der Präsentation temporärer Ausstellungen führte, sondern auch die Museographie selbst beeinflusste. Das Centre Pompidou gewann durch Burkhardt einen enormen Auftrieb in der auf die Umwelt und die einzelnen Projekte bezogenen Kultur. In die Planungen und Herausforderungen auf unterschiedlichen Ebenen waren Hunderte von Akteuren einbezogen: von der experimentellen Gestaltung der Ausstellungen, den Publikationen, den Beziehungen zu Film und Theater bis zur Beteiligung der Philosophie.

Dieser Einsatz für eine Modernisierung der Projektplanung und vor allem des industriellen Design kam besonders deutlich in seiner letzten Position als Präsident und Ideengeber des DesignLabor Bremerhaven zum Tragen. Acht Jahre lang entwickelte Burkhardt an diesem speziellen Ort eine auf innovativen Komitees und stufenweiser Überprüfung beruhende qualitative Auswahlmethode für Industriedesigner, um ein alternatives Modell zur überholten Vorgehensweise der deutschen Designinstitute ins Leben zu rufen.

Das Handwerk nimmt einen zentralen Platz in Burkhardts Denken ein und zieht sich als roter Faden von Beginn an durch sein Wirken. In der Schweiz interessierte er sich als junger Mann für vielerlei Techniken des Bauhandwerks. Heute kommen ihm diese Kenntnisse zugute, wenn er seine Frau Linde bei der Ausführung und Präsentation ihrer künstlerischen Arbeiten unterstützt. In seinen universitären Lehrveranstaltungen setzte er sich dann auch dafür ein, das Wissen der krisenanfälligen Bereiche des Handwerks zu sichern und weiterzugeben. Das handwerkliche Können und Wissen ist ihm die Garantie für eine gute Zukunft der Menschheit. Auch wenn er über die slawischen Holzarchitekturen oder den Architekten Jože Plečnik, oder von

Objekten von Jean Prouvé und Enzo Mari spricht, lässt er die Meisterschaft des Hand-gemachten aufscheinen.

Es war ein genialer Schachzug, die Jean-Francois Lyotard anvertraute Ausstellung »Les immatériaux« im CCI, auf das Terrain unserer Disziplinen zu holen, denn durch den Modus des Immateriellen wurde ein neuer Blick auf Objekte, Projekte, Emanzi-pation und die Gestaltung der Stadt möglich.

Und schliesslich ist da die Arbeit von Burkhardt als Direktor bei »Domus«. Sie ist die genaue Übersetzung seiner Ideen und seiner Arbeitsmethode auf bedrucktem Papier. Die Strenge des monatlichen Erscheinens, verlangt bei der Vorbereitung kulturell klar umrissene und präzise Programme. Das habe ich selbst erfahren, als ich vor Jahren die gleiche Zeitschrift leitete. In der Lektüre von Burkhardts ausführ-lichen Inhaltsübersichten für »Domus«, beinahe ein Organigramm seiner Ideen, eröffnet sich deutlich die Synthese seines Denkens: Die Rettung der Welt durch Aus-tausch und Mitbestimmung. Von Mal zu Mal und in Korrespondenz mit der jewei-ligen Situation schuf Burkhardt magische Zirkel privilegierter Partner, die er zur Dis-kussion einlud und durch Ausstellungen, Bücher und Ereignisse stimulierte. Einige von ihnen blieben über die Jahre fest in seinem Beraterkreis, ich denke da etwa an seinen engen Freund Ettore Sottsass. Ich selbst hatte immer wieder das Vergnügen, freundschaftlich ausdauernde Gespräche mit ihm zu führen und als Protagonist ei-niger wichtiger Projekte mitzuwirken, die von diesem unermüdlichen Kulturarbei-ter erdacht worden waren.

Alessandro Mendini
Februar 2015

Vorwort

Der vorliegende Band ist die Quintessenz meiner Erfahrungen, vor allem meines Experimentierens während der vierzig Jahre als Direktor von Institutionen, Universitätsdozent, Art Direktor und Koordinator kultureller Aktionen in Architektur, Design, Kunsthandwerk und Kunst.

Obwohl es zum besseren Verständnis meiner Inspirationsquellen und meines professionellen wie kulturellen Werdegangs unvermeidlich einige autobiografische Anmerkungen enthält, ist das Buch keine Autobiografie. Es handelt sich vielmehr um die Geschichte eines Abenteuers, das sich vor dem Hintergrund der wichtigen kulturellen, sozialen, technischen und ökonomisch-politischen Veränderungen entfaltet, die den Übergang von der Moderne zur Postmoderne kennzeichnen: ein Abenteuer, das seine eigenen Wege je nach Gelegenheit ausschreiten, erweitern und differenzieren konnte, wobei die Kohärenz im Denken und in den Entscheidungen jedoch grundsätzlich gewahrt wurde.

Die in den folgenden Kapiteln beschriebenen Erfahrungen und kritischen Intuitionen haben heute, im Moment einer gravierenden Krise der Projektkultur und ihrer Fähigkeit, auf das gesellschaftliche Leben einzuwirken, mehr denn je einen demonstrativen Wert. Sie bieten Verantwortlichen und Mitarbeitern von Kulturinstitutionen, Kunst- und Kulturschaffenden ebenso wie jungen Leuten, die eine Ausbildung im Bereich der Kultur suchen und einem breiten Publikum das informiert bleiben möchte, Kenntnisse und Methoden an, welche nützen können, um die kulturellen, planerischen und umweltbezogenen Herausforderungen anzugehen, die uns erwarten. Die Vergangenheit wird unter dem Motto »nicht nur erhalten, sondern Kultur machen« beleuchtet, in der Absicht, innovativ auf die Gegenwart einzuwirken und Orientierungshilfen für die Gestaltung einer aussichtsreichen Zukunft vorzuschlagen.

Die im Laufe der verschiedenen Dezennien durchgeführten Aktionen und Recherchen werden anhand einer Art von »Röntgenbild« beschrieben, das die Thematik, die verwendeten Techniken und die notwendigen Abstimmungen gegenüber den Erfordernissen, der Statuten von Institutionen, der Politik und der jeweiligen kulturellen Tendenzen ebenso veranschaulicht wie die Suche nach Alternativen, um jedem Ereignis Modellcharakter zu geben. Der Band enthält auch zwei Essays, die bereits in anderem Zusammenhang publiziert worden sind: eine Analyse des Werks des Architekten Álvaro Siza und ein Manifest zur Neudefinition der Rolle des Handwerks im gegenwärtigen Kontext.

Einige wesentliche Themen, die meine Überlegungen und Aktivitäten durchgängig begleitet haben, ziehen sich durch das gesamte Buch. Dazu zählt das Verhältnis zwischen Geschichte, Natur und menschlichen Bedürfnissen, die Dialektik zwischen Globalisierung und Regionalismus, die aktuell schwierige Situation des Kunsthandwerks und die Möglichkeiten, ihm zum Aufschwung zu verhelfen. Ebenso die verschiedenen Interpretationen des funktionalistischen Konzepts in Architektur- und Designgeschichte, die Notwendigkeit einer Erweiterung des Qualitätsbegriffs von »good design«, die Rolle von Bewegungen wie dem »Radical Design« der 1970er und dem »Neuen Design« der 1980er Jahre des zwanzigsten Jahrhunderts oder die Wiederentdeckung des »Correalismus« als elementarer Methode eines auf das Gleichgewicht der Umwelt gerichteten Planungsprozesses.

Ich danke all denen, die mich beraten, angeregt und begleitet haben, die mein Denken beeinflussten und mein Wirken kritisch verfolgten, ohne diejenigen zu vergessen, denen sich die Realisierung der hier beschriebenen Ereignisse verdankt. Ohne ihren Einsatz, ihre Bereitschaft und ihre Arbeit wäre es mir nicht gelungen, ein so breit angelegtes Programm zu verwirklichen. Mein Dank gilt besonders Rektor Gerald Bast, der dieses Buch gerne in die Publikationsreihe der Universität für angewandte Kunst Wien aufgenommen hat. Mein besonderer Dank geht an Frau Roswitha Janowski-Fritsch, Universität für angewandte Kunst Wien, für das Lektorat und die Betreuung des Buches beim Birkhäuser Verlag, an Frau Angela Fössl als Projekt-Editor und an Klaudia Ruschkowski für ihre Übersetzungsarbeit.

In diesem langen Abenteuer verstand ich mich als »Anreger«, als schöpferischer Stimulator von Ideen, deren Beförderung und Verbreitung mir wichtig waren. Mein Ziel bestand immer in dem Versuch, den Status quo zu überwinden und Alternativen anzubieten, in der Hoffnung, dass sie zur Erneuerung der mit dem Projekt verbundenen Berufe beitragen: eine Erneuerung, die auch heute noch die Triebkraft meines Wirkens ist.

François Burkhardt

Das Organische als integraler Teil der materiellen Kultur

Ich war knapp über zwanzig Jahre alt, als ich mich zum ersten Mal theoretisch mit dem Thema der Natur, bezogen auf die Architektur, beschäftigte. Zu Beginn untersuchte ich die Beziehung zwischen Funktionen und Organismen in der Architektur. Seit damals bekam die Auseinandersetzung mit diesem Thema ständig zunehmende Bedeutung für mich und nahm im Laufe der Jahre einen immer zentraleren Platz in meinen Überlegungen ein. Von der Geschichte der Entwicklung der Botanik im 18. Jahrhundert über die Vertiefung wissenschaftlicher Erkenntnisse und deren Anwendung auf Architektur und Design am Ende des 20. Jahrhunderts – ich denke dabei an die Aerodynamik, den Zoomorfismus oder an die angewandte Biotechnik – verstand ich immer diese Verbindung und Entwicklung als wichtigen Beitrag zwischen Mensch und Natur.

Das folgende Kapitel ist der Versuch einer Beschreibung meiner Aneignung von Naturerkenntnissen und ihrer Bedeutung für mein Denken und auch für meine Arbeit in kulturellen Projekten und in der Lehre.

Mein Interesse für die organische Bewegung, zunächst in der Architektur, später auch im Design, entwickelte sich über die Lektüre der Schriften von Bruno Zevi Anfang der 1960er Jahre. Ich hatte eben eine Bauzeichnerlehre abgeschlossen, als ich von meinem Onkel André Corboz, einem leidenschaftlich an Architektur interessierten Anwalt, später dann Professor für Architekturgeschichte am Polytechnikum Zürich, einen Maschinen geschriebenen französischen Text erhielt. Es handelte sich um seine Übersetzung von Bruno Zevis Werk *Verso un'architettura organica*, die zur Grundlage der französischen Ausgabe werden sollte. Ich las dieses Manuskript also mit etwa zwanzig Jahren und vertiefte mich in Leben, Architektur und Schriften von Frank Lloyd Wright (1867–1959). Dies war der Beginn einer langen und noch nicht abgeschlossenen Erkundung zum Verständnis der organischen Architektur als integralem Bestandteil der materiellen Kultur.

Jahre später, als ich Zevis Curriculum betrachtete, wurde mir klar, warum sich der römische Kritiker derart für Wrights Werk begeistert hatte. Zevi hatte im Wirken des amerikanischen Meisters ein architektonisches Modell erkannt, das in der ethischen Notwendigkeit einer »unauflöslichen Einheit von sozialen, technischen und künstlerischen Aufgaben« des Architekten begründet ist. Nachdem die rationalistische Architektur jahrelang mit dem faschistischen System sympathisiert hatte, hoffte er nun, zum Entstehen einer demokratischen Architektur in Italien beitragen zu können – in Korrespondenz zu jener, die in den Vereinigten Staaten bereits durch Wrights Programm des preislich moderaten Usonia-Hauses und des urbanen Konzepts der Broadacre City formuliert worden war. Ebenso wichtig war es ihm, die künstlerische Berufung des Architekten auf ein urbanes und politisches Engagement hin zu lenken. In diesem Sinn trug er mit der sogenannten »organischen« Architektur zum Reformprogramm bei, das von der italienischen Mitte-Links-Koalition verfolgt wurde.

Zehn Jahre nach dem berühmten Vortrag »Profezia dell'architettura« (Prophezeiung der Architektur), den Edoardo Persico 1935 in Turin gehalten hatte, sprach Zevi

von Wrights architektonischer Vision »als Wurzel und Verkörperung der Suche nach Freiheit, nach Individualität und Recht auf Andersartigkeit der zeitgenössischen Gesellschaft« und publizierte *Verso un'architettura organica*[1] (Hin zu einer organischen Architektur). Der Schwerpunkt lag vor allem auf der Analyse einer von Dogmen, Regeln und Traditionen befreiten Architektur, wie er sie bei Wright vorgefunden hatte.

Zevi definierte die organische Architektur des amerikanischen Architekten anhand von sieben Kriterien[2]:

1. Herleitung der Inhalte und Aufgaben von der Arts & Crafts-Bewegung mit Blick auf neue, durch die maschinelle Arbeit gebotenen Möglichkeiten.
2. Einführung der Prinzipien von Asymmetrie und Dissonanz in die Architektur.
3. Absage an das Gebäude als Schachtel und Einführung der antiperspektivischen Dreidimensionalität.
4. Vierdimensionale Analyse oder Erforschung der vierten Dimension in der Architektur. Zevi betrachtete Wright in diesem Zusammenhang als den Vater der niederländischen Bewegung De Stijl.
5. Aufhebung der Spaltung zwischen Architektur und Ingenieurwesen durch den Einsatz von Schalen- und Membranstrukturen. Wright war auch ausgebildeter Ingenieur.
6. Ineinanderfließende Räume als eigentliches Wesen der Wright'schen Architektur.
7. Übergang zwischen Innen und Außen, zwischen Gebäude, Landschaft und urbanem Stadtgefüge.

Als ich mich erneut mit Wrights Werken und Schriften beschäftigte, stellte ich fest, dass die organische Architektur weit mehr ist als das von ihr propagierte romantische Bild einer in die Natur integrierten Architektur. Dies ist nur einer ihrer Aspekte. Wrights Konzept des Organischen gestaltet sich sehr viel komplexer. Es zielt darauf, alle Elemente einer Konstruktion zu einer Einheit zu verschmelzen, versteht Architektur, Technik, Außen und Innen als integrale Bestandteile eines Ganzen. Die einzelnen Aspekte lassen sich wie folgt zusammenfassen:

Der erste Aspekt bezieht sich auf die Horizontalität, dem irdischen Horizont entsprechend, der unser Leben bestimmt.

Der zweite Aspekt betont das Konzept der Einheit. Die Einheit des Wohnens wird angestrebt durch die Einbindung verschiedener funktionaler Bereiche wie Küche, Ess- und Wohnzimmer in einen einzigen Raum, in Form von ineinandergreifenden Zonen. Auf diese Weise gibt der räumliche Zusammenhang der architektonischen Form ein natürliches, also organisches Erscheinungsbild.

Der dritte Aspekt richtet sich auf den fließenden Raum, wo Außen und Innen nicht mehr als voneinander getrennte Einheiten begriffen werden: Das Äußere kann Eingang in das Innere finden, und das Innere soll sich nach außen hin projizieren können. »Beides gehört zusammen«, so Wright. Der Raum wird in die Horizontale verlängert, ohne die Grundfläche des Gebäudes zu vergrößern. Auf die nicht unbedingt

nötigen Zwischenwände wird verzichtet, um einen fließenden und freien Raum zu schaffen, welcher der Architektur Kontinuität gibt und dem Bewohner* ein Gefühl sowohl von Freiheit als auch von familiärer Intimität vermittelt.

Der vierte Aspekt betrifft den häufig verwendeten Begriff des Natürlichen. Für Wright korrespondierte das Organische auf natürliche Weise mit der Planung eines Gebäudes. Denn »Architektur ist Leben oder zumindest die getreueste Komponente, die das Leben des Menschen begleitet, jene, die ihm am nächsten sein muss (...) Die organische Architektur ist von natürlicher Natur, sie ist Architektur der Natur für die Natur«.[3] Zum Begriff des Natürlichen trat für Wright die Natur der hinsichtlich ihrer Funktionen zu bestimmenden Materialien, wodurch deren struktureller Charakter betont wird. Konsequent geplant, so Wright, tragen alle Bestandteile eines Gebäudes dazu bei, dieses auf natürliche Weise als Einheit erkennbar werden zu lassen.

Der fünfte Aspekt bezieht sich auf den sparsamen Umgang mit Materialien, Energie und finanziellen Mitteln. Dabei stützte sich Wright auf das Prinzip der Einfachheit. Er reduzierte die Baukosten, indem er auf eine Reihe an Vereinfachungen zurückgriff, Techniken des Fertigbaus und der Trockenmontage nutzte. Unter anderem schlug er vor, auf die Kellerräume zu verzichten, die Garage durch ein Vordach zu ersetzen, keine Heizkörper zu installieren, sondern ein Rohrsystem zur Fußbodenbeheizung und das Ausmaß der Elektroanlage zugunsten natürlicher Beleuchtungssysteme zu reduzieren. Tische, Sitzbänke, Bücherregale oder -schränke wurden teilweise zu integrierten architektonischen Elementen. Farben, Lacke und selbst der Putz wurden durch natürliche Materialien und Oberflächenbehandlungen ersetzt. Der Schutz von Holzteilen erfolgte beispielsweise durch deren Behandlung mit harzigem Öl. Mit Beginn des zwanzigsten Jahrhunderts widmete sich Wright der Erforschung baulicher Vereinfachungen, die er kontinuierlich weiterentwickelte, um zu ökonomisch vorteilhaften Lösungen zu kommen. Wer seine Entwürfe, Recherchen und Umsetzungen aufmerksam betrachtet, ist erstaunt über die Vielzahl der mit geringen Mitteln realisierten Bauten. Wrights ausdrückliches Ziel bestand darin, jedem ein eigenes Haus zu ermöglichen.

Der sechste Aspekt ist psychologischer Natur. Wright beabsichtigte den Bewohnern seiner Häuser ein Gefühl von Wohlbehagen und Natürlichkeit über die »Atmosphäre« zu vermitteln, die durch die Räume geschaffen wird, sie »Ruhe und Kraft« ausstrahlen zu lassen. Die *Räume*, ebenso wie die Objekte, die sich in die verschiedenen Umgebungen einfügen, »wurzeln so in diesen, wie Pflanzen ihre Wurzeln in dem Boden ausbreiten, in den sie gesteckt wurden«.[4]

Der siebente Aspekt bezieht sich auf das Streben nach einer demokratischen Architektur. Wright schrieb dem idealen Usonia-Haus eine zentrale Rolle beim Aufbau einer demokratischen und freien Gesellschaft zu. »Das wahre Zentrum der Usonia-Demokratie ist das Usonia-Eigenheim (...) da es auf einer freien Wahl beruht, sollte das Haus auch genau solch eine Wahl begünstigen.«[5] In der organischen Architektur erblickte er die reinste architektonische Form der amerikanischen Demokratie. »Die Demokratie wird eines Tages erkennen, dass das Leben selbst einer organischen

Architektur gleicht – ohne sie fehlt Architektur wie Humanität der Inhalt (…) Und da jede Form eine Frage der Struktur ist, muss es sich hier darum handeln, der Gesellschaft einen Rahmen zu geben: die Bildung einer Zivilisation.«[6]

Auch wenn es sich um eine Vision handelt, die spezifisch an die amerikanische Situation jener Zeit gebunden ist, lässt sich feststellen, dass Wright immer darauf abzielte, den sozialen und demokratischen Fortschritt mit dem in der Architektur zu koordinieren und nach Formen der Ergänzung zwischen beidem zu suchen.

Die frühe Beschäftigung mit Wright und die Lektüre von Zevi schufen mir die Basis, von der aus ich meine Studien zur Bedeutung des Organischen in Architektur und Design fortsetzen konnte.

Die Lehre des psychologischen Funktionalismus von Alvar Aalto

Von Jugend an war ich ein leidenschaftlicher Verehrer des Werks von Alvar Aalto (1898–1976). 1960 unternahm ich eine Studienreise nach Finnland, um verschiedene seiner Bauten zu besuchen. Zwei Jahre später hätte ich die Möglichkeit gehabt, zum Kreis seiner Mitarbeiter zu gehören. Ich bin jedoch in der Schweiz geblieben, weil sich mir 1964 die Gelegenheit bot, an der Schweizer Nationalausstellung mitzuarbeiten. Ich dachte daran, anschließend nach Finnland zu gehen. Dazu kam es dann aber nicht mehr. Meine Begeisterung für Aaltos Architektur, seine Inneneinrichtungen, Möbel und Gebrauchsgegenstände ist bis heute ungebrochen.

Der Bau des Sanatoriums von Paimio (1928–1933) zeigt eine bis dahin ungekannte Konzeption, die sich ausdrücklich mit der spezifischen Psychologie und den Bedürfnissen der Patienten auseinandersetzt. Aus meiner Sicht geht es hier um ein Thema, das wesentlich und unverzichtbar mit einer Architektur verbunden ist, die sich als organische versteht. →**Abb. 1 und 2** Im Katalog zur berühmten, dem Werk des finnischen Meisters gewidmeten Ausstellung – Florenz, Palazzo Strozzi, 14. November 1965 bis 9. Januar 1966[7] – beschreibt Leonardo Mosso sehr treffend die Konzeption dieses Gebäudes, so wie es Aalto selbst bekundet hat: Das Sanatorium »soll so weit als irgend möglich den kleinen, in diesem Fall auch noch unglücklichen Mann beschützen und ihm dienen mit den Mitteln der Baukunst.« Mosso bezieht sich auf die Schriften von Giuseppe Pagano (1896–1945), wenn er betont, dass es sich bei dem Sanatorium nicht nur um ein Hauptwerk des Rationalismus jener Zeit handelte, sondern um ein Gebäude, »bei dem sich erstmalig und in der Begegnung mit einem der empfindlichsten Themen vollkommen die psychologische Qualität des von Aalto konzipierten Raumes zeigt, der tief menschliche Grund seiner Architektur«.[8]

Ausgehend von diesem Prinzip brachte Aalto eine Reihe von Details ein, durch die sich sein Vermögen erwies, psychologische Erkenntnisse in die architektonische Realität einzubringen. Er entwarf Waschbecken mit geringst möglicher Geräuschentwicklung, installierte Wärme abstrahlende Deckenpaneele, die nicht die gesamte Decke beheizen, sondern sich auf das Fußende des Bettes konzentrieren, versah die

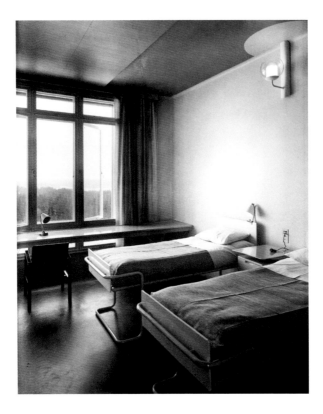

1 Alvar Aalto, Sanatorium in Paimio, Ansicht eines Zimmers. 1928–1932.

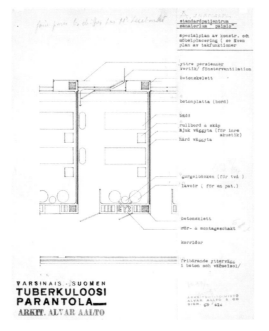

2 Alvar Aalto, Sanatorium in Paimio, Grundriss eines Zimmers.

Zimmerdecke mit dunklen Farben, um den übermäßigen Reflex des natürlichen Lichts zu dämpfen, hielt die Zonen über den am Kopfende des Bettes angebrachten Wandleuchten weiß, um den Widerschein der künstlichen Beleuchtung zu optimieren und ein gefiltertes Licht zu erzeugen. Durch eine Reihe kleiner und kostengünstiger Eingriffe gelang es ihm auch, die Qualität der an das Sanatorium angeschlossenen Personalwohnungen entscheidend zu verbessern. Wozu der beste italienische, deutsche oder tschechische Rationalismus aus Gründen der »dogmatischen Reinheit« nicht in der Lage gewesen war, realisierte sich im »Konzept des Wohlbefindens« von Alvar Aalto.

Aalto selbst beschrieb in dem 1935 bei der Schwedischen Vereinigung für Werkkunst gehaltenen Vortrag »Rationalismus und Mensch« das Motiv für diesen Ansatz: »Wir können folglich sagen, dass einer der Wege, den es zu beschreiten gilt, um eine dem Menschen immer vorteilhaftere Umgebung zu bauen, in der Erweiterung des Konzeptes des Rationalismus liegt. Wir müssen rational eine zunehmende Zahl sensibler Eigenschaften analysieren, die das Objekt erfordert (...) Eine Reihe sensibler Eigenschaften, die von allen Objekten verlangt werden, und die bis heute wenig in Betracht gezogen wurden, da sie ihre Herkunft aus einer anderen Wissenschaft verraten, womit ich die Psychologie meine. (...) So dass wir die psychologischen Bedürfnisse berücksichtigen oder berücksichtigen können, wenn wir die rationale Arbeit genügend erweitert haben, da es dann leichter sein wird, auf menschenfeindliche Resultate zu verzichten.«[9]

Und zur Veränderung der Umgebung bemerkte Aalto, dass »die beständige Erneuerung (...) eine Umgebung, die sich beständig verändert, einer von der Struktur des Objekts unabhängigen Form bedarf«. Aalto entfernte sich von den rationalistischen Prinzipien, indem er hinzusetzte, dass »die Natur, die Biologie über reiche und üppige Formen verfügen; auf Grundlage derselben Konstruktionen, mit demselben Gewebe und denselben intrazellulären Strukturen können sie Milliarden von Kombinationen hervorbringen, eine jede gekennzeichnet durch eine definitive, hochgradig entwickelte Form. Das Leben des Menschen gehört zur selben Kategorie. Die ihn umgebenden Dinge sind keine Fetische oder Allegorien (...) es handelt sich vielmehr um lebendige Zellen und Gewebe, Bausteine, aus denen sich das menschliche Leben zusammensetzt«.[10] Mit diesen Reflexionen schloss sich Aalto der Sichtweise der organischen Architektur an, die auf dem Verhältnis Mensch-Natur basiert, und zu der er seinen eigenen bedeutenden Beitrag leistete.

Dieser »Mehrwert« des Rationalismus von Aalto hat mich stets angezogen und begeistert. Auf der Basis dieses erweiterten Rationalismus widmete sich Aalto im Laufe der Zeit mehr und mehr der Erforschung eines formal freien und optimal organisierten psychologischen Raumes, durch den Atmosphären gestaltet und geformt werden, in denen sich der Mensch wohlfühlt.

»Um den Geist der Freiheit durch die Architektur zu stimulieren, ist es nötig, diesen durch das Werk selbst emotional in die tägliche Wirklichkeit einzubringen. Dies ist die große Lehre, die Aalto uns übermittelt hat, und zu der er gelangte, indem er

seinen Bauformen eine Dimension hinzufügte, die aus dem Raum einen pulsieren-
den, lebendigen Organismus macht. Dies geschah, indem er die Nutzer seiner Räume
in eine psychologische Verfassung versetzte, die auf der Freude am sinnlichen Erle-
ben des Bauwerks beruht. Daher nutzte Aalto das Verfahren der wellenförmigen Be-
wegung, das die Materie zum Fließen bringt. Er ließ die Materie plastisch werden,
indem er mit einer ausgeklügelten Lichtführung spielte, dem Raum eine fast orga-
nische Flexibilität gab und seine Architektur auf eine überlegt kontrollierte Deutung
der Natur hin ausrichtete.«[11]

In dieser Hinsicht hat mich von seinen Werken die Kirche von Vuoksenniska bei
Imatra (1959) am meisten beeindruckt. Hier kommen drei Themen technischer und
psychologischer Natur zusammen: Akustik, Lichteinfall und das organische An-
wachsen des Raumes in einer Umhüllung, deren Festigkeit in Gestalt von Boden,
Wänden und Decke ganz an Bedeutung verliert. In diesem durch die zahlreichen
Kantenkreuzungen, die gekrümmten Oberflächen und die sich beständig verän-
dernde Höhe sehr schwer zu fassenden Raum gelang es Aalto, diesen nicht nur ext-
rem durchdacht zu gestalten, sondern diesen auch perfekt den ihm zugedachten
Funktionen anzupassen. Die Meisterschaft, die sich in diesem Kirchenbau zeigt, be-
steht in Aaltos überwältigender Fähigkeit, das Licht zu lenken und zu verteilen. Dies
geschieht durch die Aufspaltung der Wand in Innen- und Außenhaut, denen er Ein-
schnitte gibt, durch die das Licht in den Raum fällt. Durch den Entfernungs- oder
Annäherungsgrad der beiden Schalen und je nach Neigung der Oberflächen entsteht
ein extrem raffiniertes System der Lichtfilterung. Aaltos Schriften und Bauten zei-
gen das Licht als wesentliches Element seiner auf Erweiterung des Rationalismus
und Transformation der Architektur im organischen Sinn gerichteten Forschung.

Anlässlich der Aalto-Ausstellung 1988 im Centre Georges Pompidou schrieb ich:
»Der Höhepunkt jener Kunst ist zweifellos die 1959 fertig gestellte Kirche von Vuok-
senniska. Dieses Gebäude bezeugt am eindrücklichsten die Reife des finnischen
Meisters nach vierzig Jahren geduldigen Forschens, um zu einer Finesse zu gelan-
gen, die bis heute kein anderer Bau dieser Art aufweist. → **Abb. 3 und 4** Niemals sind
komplexe Formen mit solch einer Harmonie ineinander übergegangen, wobei sie
die drei Baukörper der Kirche zu einer vollends fließenden Einheit verschmelzen las-
sen. Die unterschiedlichen Lichtquellen modellieren den Raum und geben ihm eine
natürliche Orientierung zum Schwerpunkt hin: dem Altar. Es reicht, die ersten Skiz-
zen zu betrachten und sie mit dem realisierten Bauwerk zu vergleichen, um Aaltos
Vorstellungskraft und Genauigkeit zu erfassen: Fast ließe sich annehmen, die Skiz-
zen wären im Anschluss an die Realisierung der Kirche entstanden, solch eine über-
raschende Fähigkeit zur räumlichen Präfiguration spricht daraus. Die Kirche von
Vuoksenniska erweist sich als Werk, dessen räumliche Disposition und Ausdruck
einer Sicht von Architektur entspringen, die sich vom Innen zum Außen erweitert.
Sie korrespondiert mit einer Art den Raum zu umreißen, die für Aaltos Werk typisch
ist: Ausgehend von einem festen Punkt, um den herum er frei die Konturen des Baus
entwirft, arbeitet er mit diesem fiktiven Raum, den er neuerlich auf Papier zeichnet,

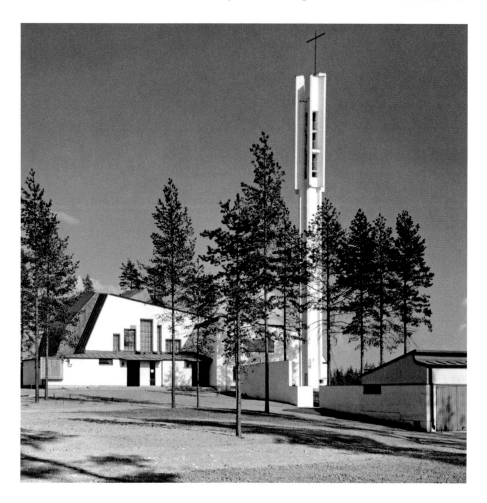

3 Alvar Aalto, Kirche der
drei Kreuze, Vuoksenniska:
Außenansicht, 1955–1959.

4 Alvar Aalto, Kirche der drei
Kreuze, Vuoksenniska: Die aus
akustischen Gründen schräg-
gestellten inneren Fenster.

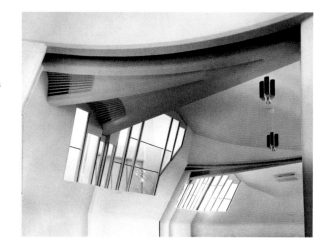

um ihn dann zu einem konstruierten Raum werden zu lassen. Eine freiere Art, Architektur zu denken, ist kaum vorstellbar. Die Kirche von Vuoksenniska ist das erhellendste Beispiel für den psychologischen Empirismus eines angedeuteten Rationalismus, der frei zum Ausdruck kommt und keine auf Dauer angelegte Kunst sein will. Die Kirche ist ein Manifest für ein offenes Kunstwerk und zeigt, was die Architektur an Schönstem zu geben hat: den Raum in all seinen Formen zu erfassen und ihn als eine befreiende Kraft lebendig werden zu lassen.«[12]

Hugo Häring und die Beziehung zwischen rationaler und organischer Architektur

Der in verschiedenen Zusammenhängen veröffentlichte Wettbewerb für den Neubau der Berliner Philharmonie und der damit einhergehenden Planung des Kulturforums – eines neuen, als kulturelles Zentrum angelegten Teils der Stadt, in dem die von Hans Scharoun (1893–1972) entworfene Philharmonie zu den Anziehungspunkten zählt – sensibilisierten mich für eine Art von Architektur, die ich zwar zur Kenntnis genommen, deren Einfluss ich bis dahin jedoch unterschätzt hatte. Nach Fertigstellung der Philharmonie 1963 fuhr ich nach Berlin, um mir den Bau anzusehen. Ich hatte das Glück, ein Konzert in dem berühmten Saal zu hören, der das Orchester mittig positioniert. Die Erfahrung dieser »promenade architecturale« beeinflusste meine Vorstellung von einer Architektur, die auf kompositorischer Freiheit beruht. Die Moderne hatte nicht allein für die Überwindung des akademischen Ideals gekämpft, sondern für die Vision einer Befreiung von Dogmen und Normen. Scharoun fiel die Aufgabe zu, die von Hugo Häring (1882–1958) definierten organischen Prinzipien in die Praxis umzusetzen. Wer die von Scharoun in den 1930er Jahren erbauten Villen betrachtet, die Villa Bensch zum Beispiel oder die Villa Mohrmann, beide in Berlin, und die von Häring zehn Jahre zuvor entworfenen Villen kennt, erkennt den Einfluss von Häring auf Scharoun.

　　Als Sekretär der Berliner Architektenvereinigung »Der Ring« schlug Hugo Häring einen organischen Funktionalismus vor, eine Öffnung in Richtung auf die sogenannte »organische« Architektur. Trotz dieses Verdienstes und seines wichtigen Beitrags zu dieser Bewegung blieb Häring in der Geschichte der modernen Architektur eine isolierte Erscheinung. Der nach seinen Entwürfen realisierte Modellbauernhof Gut Garkau bei Lübeck (1922–1926) zählt gleichwohl zu den schönsten Anlagen landwirtschaftlicher Gebäude in der Geschichte der Moderne, auch wenn er fälschlicherweise als expressionistisches Werk bezeichnet wird.[13]

　　Häring präsentierte seinen Beitrag zur Architektur unter dem Etikett »Neues Bauen«, eine Bezeichnung, die in der Geschichte der Moderne Persönlichkeiten unterschiedlicher Gruppierungen und Richtungen zusammenschloss, darunter Mies van der Rohe, Walter Gropius, Erich Mendelsohn, J. J. P. Oud oder Le Corbusier, und das Thema Wohnen in den Vordergrund stellte, zuerst des individuellen und dann

des gemeinschaftlichen. Der Historiker Adolf Behne (1885–1948), Verfasser der 1926 erschienenen Schrift *Der moderne Zweckbau*, galt als Theoretiker der Bewegung. Häring selbst gelang es jedoch nicht, sich als organischer Architekt zu etablieren. Selbst wenn er zwischen 1919 und 1925 eng dem Prinzip verbunden war, das die Planung eines Gebäudes vom Verhältnis zwischen Form und Funktion her dachte, so sprach er eigentlich von einer Form, die ihrem Zweck entsprechend funktional sein sollte. In den folgenden Jahren rückte das Verhältnis zwischen Funktion und Organismus in den Mittelpunkt. In seinen Schriften idealisierte Häring die Bedeutung des Zusammenhangs zwischen der Zielsetzung und der Aufrichtigkeit in der Wahl der Materialien: »Das Neue Bauen stellt die Materialien und die Bauten in ihrer Wesentlichkeit vor, ohne sie durch andere formale Prinzipien umzugestalten, und sucht anhand der Tatsachen nach einer Lösung des Ausdrucksproblems.«[14] Diese Aussage erhellt Härings Vertrauen in den Begriff der Objektivität. Im selben Aufsatz geht er jedoch auch darüber hinaus, wenn er vom Haus als funktionalem Organ spricht, das sich entwickelt und beginnt, »die Form von der funktionalen Befriedigung her zu kultivieren, das Haus als die weitere Haut des Menschen (...) also als ein Organ zu sehen.«[15] Die Art der Disposition des Gebäudes auf dem Grundstück und in der Landschaft übersteigt bei Häring das funktionalistische Programm. Die Aufgabe der Architektur sieht er nicht so sehr im Erzeugen von Formen, sondern in der »Suche nach der Form«. So sagt er: »Wir wollen die Dinge untersuchen und sie ihre eigene Gestalt entfalten lassen (...) nicht unsere Individualität haben wir zu gestalten, sondern die Individualität der Dinge.«[16]

Beim ersten CIAM-Kongress 1928 in La Sarraz stritt Häring mit Le Corbusier über das auf der Geometrie basierende Grundkonzept der Architektur und versuchte erfolglos, die moderne Architektur auf eine organische Tendenz hin auszurichten. »Unter der Herrschaft der geometrischen Kulturen hatten sich die geistigen Aspekte zu einer Art von stilisiertem Ausdruck führen lassen und von dem entfernt, was lebendig ist, von der sich in ständigem Werden befindlichen Natur der Dinge ...«. Häring unterstützte die »organische These, dass in diesem Prozess des formalen Werdens die große Meisterin stets die Natur gewesen ist«.[17]

Giovanni Klaus Koenig erinnert daran, Häring zitierend, dass »man zuerst eine geistige Ordnung braucht, das heißt eine Planung oder ein Metadesign, bevor man an einen Entwurf herangeht«.[18] Der Unterschied zwischen dem organischen Entwurf von Wright und dem von Häring besteht nach Koenig darin, dass Härings Entwürfe im Zeitraum zwischen 1921 bis 1925 bei Architekten Verwirrung stiften, da er »eine Kombination aus zerrissenem Netzwerk, Kurven aus Kreisabschnitten oder ohne geometrische Ausrichtung und Verbindungen aus rechten, spitzen oder flachen Winkeln« schafft, »das Ganze in höchster stilistischer und geometrischer Unordnung. Es gibt keinen Rhythmus, keine Wiederholung, keine ›Ordnung‹: Somit wird auf eines der grundlegenden Planungsinstrumente verzichtet.«[19] Giovanni Koenig bemerkt: Treppen sind »unter rein funktionalem Gesichtspunkt optimal, aber aus psychologischer Sicht ist die halbkreisförmige die beste, die mit den meisten ästhe-

tischen Möglichkeiten. Durch ein organisches Prozedere taucht bei Häring eine Treppenform auf, die ihrer Funktion am besten entspricht. Die Funktion wird in diesem Fall nicht rein mechanisch begriffen, sondern durch einen Prozess erweitert, in den auch psychologische und ästhetische Elemente eingreifen (...)«.[20]

Interessant ist, dass Häring seine Untersuchungen zum ländlichen Einfamilienhaus auch auf Projekte urbanen Maßstabs übertrug, wobei er dieselben Prinzipien zur Befreiung der Volumina verfolgte. Höhepunkt dieses Prozesses ist der Bebauungsplan für die Prinz Albrecht Gärten in Berlin (1924). In seinem Spätwerk Ende der 1940er Jahre verlässt Häring das kurvilineare Konzept zugunsten einer von den Systemen der Fertigbauweise geforderten geometrischen Organizität. Die Wohnhäuser in Biberach (1949) sind ein Beispiel für die Freiheit, mit der er auf die Erfordernisse der leichten Holzfertigbauweise antwortete, um serielle Einfamilienhäuser zu entwickeln.

Ich persönlich nehme an, dass durch die aktuellen ökologischen Probleme das Interesse an der organischen Architektur in den kommenden Jahren zunehmen wird. Daher erscheint es mir angebracht, Härings Schriften und Werke genauer zu studieren und die Pionierleistung dieses allzu lang im Hintergrund gebliebenen deutschen Meisters sichtbar zu machen.

Architektonische Form als befreiende Kraft bei Rudolf Steiner

Rudolf Steiners (1861–1925) Annäherung an die Architektur entsprang dem Bedürfnis, einen Theaterraum für seine Mysteriendramen zu schaffen, Aufführungen, die in besonderer Form religiöse mittelalterliche Darstellungen aufleben ließen. Unter dem Einfluss der Schauspielerin Marie von Sivers (1867–1948), seiner Mitarbeiterin und späteren Frau, verfasste Steiner 1910 das erste seiner Mysterien, *Die Pforte der Einweihung*. Das Vorhaben, den Aufführungssaal in München zu bauen, ließ sich nicht in die Tat umsetzen. Eine 1912 entstandene Zeichnung des Stuttgarter Architekten Carl Schmid-Curtius zeigt, dass Steiner einen Bau mit zwei ineinandergreifenden Kuppeln vorgesehen hatte, eine große für den Zuschauerraum und eine kleinere für die Bühne. Dieses Projekt ging in die 1913 begonnene Konstruktion des ersten Goetheanums in Dornach bei Basel ein. Abgeschlossen wurde es dank der Zusammenarbeit mit einem Basler Ingenieurbüro und fünf Architekten, ohne die Steiner den Bau nicht hätte realisieren können. Das Gebäude wurde vielfältig genutzt als Tagungsort, als Hochschule für Geisteswissenschaften, als Kunstraum und spirituelles Zentrum der Anthroposophie, deren Rituale sich in Dornach ausformulierten. Steiners Absicht war es, mit Mitteln der Architektur einen landschaftsbezogenen Zusammenhang herzustellen, entsprechend den Charakteristiken der Anthroposophie und seinem eigenen Verständnis der Geisteswissenschaften. Hinzu kam die Kunst der Eurythmie, eine Art von Tanz und pantomimischer Darstellung, die eine neue Form künstlerischen Ausdrucks ins Leben rief. Die Bewegungen des Körpers dienen dazu, die »inneren Regungen des Menschen sichtbar werden zu lassen«, die, so

Steiner, ohne die eurythmische Kunst nicht nachvollziehbar wären. Also eine Form der Visualisierung von Sprache durch menschliche Bewegung.

Die Basis für den künstlerischen Ausdruck bildete nach Steiner – zumindest in der Architektur – eine psychologische Konzeption, eine unbewusste Wechselwirkung zwischen gebauter Umwelt und menschlichem Geist, wodurch die Grundlagen für die anthropologische *Gestalt* gelegt werden. »Er konstatierte die Wechselwirkung zwischen den Epochen menschlicher Bewusstseinsentwicklung und den Stilepochen der Kunst- und Architekturgeschichte und folgerte daraus, dass die Entwicklung einer neuen spirituell-sozialen Kultur auch an die Entwicklung eines neuen Kunststils beziehungsweise an neue Formen architektonischer Gestaltung geknüpft sein müsse.«[21]

Nach Steiner zielt die Erneuerung in allen Künsten darauf, »die Augen zu öffnen für die ›Geistigkeit des Daseins‹« und »den Schleier zu heben (...) den das Leben über die Dinge wirft«[22], wodurch das Gefüge der Energien fassbar wird. Zum zweiten Goetheanum bemerkte Steiner, dass es auf dem Gedanken beruht, »die Formen plastisch werden zu lassen nach musikalischen Bewegungen«.[23]

Der organische Aspekt der Architektur entfaltet sich ausgehend vom Verhältnis zum menschlichen Körper. Der gebaute Körper, also die Architektur, kann kein von den anderen ihn umgebenden Organismen isolierter Organismus sein. Daher ist die anthroposophische Architektur ein lebendiger Organismus, der ein konsequentes Verhältnis zu den organischen Formen der Umgebung aufweist. Nicht von ungefähr bezog sich Steiner auf die von Johann Wolfgang von Goethe (1749–1832) formulierten Erkenntnisse zur Metamorphose, vor allem auf dessen Erforschung der Pflanzen. Steiner war zwischen 1889 und 1897 Mitarbeiter des Goethe- und Schiller Archivs Weimar. Seine ersten Schriften zu Goethe datieren bereits von 1882. Er kannte Werk und Biographie des Dichters, einem der ersten Biologen der Geschichte, der mehr als fünfzig Jahre systematische Naturforschungen betrieb, wobei er die Gärten seines Weimarer Hauses als Orte für Experimente und Beobachtungen nutzte.

Neben verschiedenen Abhandlungen über das natürliche Wachstum der Pflanzen war Goethe auch einer der ersten Forscher, die sich der Natur über eine systematische Herangehensweise näherten, welche er in Verbindung brachte zu der Suche nach Harmonie im Verlauf der menschlichen Entwicklung: Ein Ansatz, der Steiner zweifellos inspiriert hat. Letzterer war unter anderem in Kontakt mit dem Biologen Ernst Haeckel (1834–1919), was darauf schließen lässt, dass Steiner sich in den Naturwissenschaften vorzüglich auskannte. Während seines Studiums an der Technischen Hochschule in Wien hatte er Vorlesungen in Chemie, Physik und Biologie besucht. Im Zuge seiner eigenen Forschungen auf den Gebieten der Optik, Anatomie und Botanik stieß er auf den Naturwissenschaftler Goethe. Bei Goethe, vor allem in dessen Forschungen zur organischen Welt, entdeckte er diese tiefe Verbindung zwischen Natur und Geist, die seine eigene Vorstellung beeinflussen sollte.[24] Deren Ursprung liegt im Mysterium der uns umgebenden Natur, das ergründet werden

kann, wenn man zu ihr in Beziehung tritt, um die tiefen Geheimnisse zu entdecken, die in ihr existieren.[25] Steiner wollte die Prinzipien des Organischen in den Formen der Kunst zum Ausdruck bringen, vor allem in denen der Architektur. Er suchte nach einer Korrespondenz zwischen dem architektonischen Körper, der Gestaltung der Einrichtungsgegenstände und den Formen des menschlichen Körpers. »Alles, was architektonisch in den Kombinationsgesetzen der Materie existiert, findet sich vollständig auch im menschlichen Körper.«[26]

Die schwierigen Deutungen des »architektonischen Körpers« bei Steiner haben die Planer allzu oft dazu verleitet, sich »alla Steiner« auszudrücken, was mit dem Ausdruck der Freiheit, wie er ihn verstand, wenig zu tun hat. An den zahlreichen, in den letzten fünfzig Jahren in Europa entstandenen Waldorf-Schulen wird ersichtlich, wie sehr die Architekten noch immer mit dem Stilproblem kämpfen. Zu den wenigen Ausnahmen zählt das Werk des ungarischen Architekten Imre Makovecz (1935–2011) und der von ihm gegründeten organischen Schule. Diese ist eng mit der anthroposophischen Konzeption verbunden, jedoch mit einem durch und durch eigenen Ansatz und vor dem Hintergrund der speziellen historischen Situation Ungarns – eine Art Erweiterung der zeitgenössischen Architekturgeschichte durch die von Goethe wie Steiner verfolgte Naturvorstellung.

Das Naturkonzept im Werk von Le Corbusier

In der Laufbahn von Le Corbusier (1887–1965) zeigt sich ab Ende des Zweiten Weltkriegs ein entschiedener Richtungswechsel. Nach der Eloge auf die Industriegesellschaft und den Fortschritt ihrer Errungenschaften legte der französisch-schweizerische Meister den Akzent auf die Formen der Natur, kreierte die Metapher der *objets à réaction poétique* (Objekte mit poetischer Wirkung) und widmete seinen Naturforschungen höchste Aufmerksamkeit. In einer Skizze von 1948, sie zeigt ein Lindenblatt, vergleicht er die Abstände zwischen den Adern mit der geometrischen Progression seines Modulor. Dieser ist gedacht als metrisches System, um dem Raum eine menschliche Dimension zu geben. Le Corbusier bezeichnet diesen Raum als »unbeschreibbaren Raum«, der sich aber durch ein metrisches System so kontrollieren lässt, dass er als harmonischer Raum definiert werden kann. Der Modulor zeugt von der besonderen Beziehung Le Corbusiers zur menschlichen Natur. Womöglich hat der Eindruck des gravierenden Beitrags der Industrie zu den gewaltigen Zerstörungen des Zweiten Weltkriegs Le Corbusier dazu gebracht, über die Konsequenzen seines vehementen Einsatzes für den technologischen Fortschritt und eine durch Maschinen vorangetriebene Zivilisation nachzudenken.

Es ist aber nicht so, dass die Natur im Schaffen Le Corbusiers bis dahin keinen Raum gefunden hätte. Die Beschäftigung mit seinem malerischen Werk zeigt, wie er nach Jahren »puristischer« Stillleben, die typische Gegenstände des häuslichen Lebens darstellen, beginnt, natürliche und menschliche Formen aufzunehmen.

5 Le Corbusier, Kirche Notre-Dame du Haut, Ronchamp, 1950–1955.

In den Stilleben, die mit Beginn der 1930er Jahre entstanden, bildete er natürliche Objekte ab, sehr deutlich in *Nature morte à la racine et au cordage* (1930). Parallel dazu finden sich in seinen Skizzenbüchern, den berühmten »Carnets«, zahlreiche Studien, die eine aufmerksame und sehr genaue Beobachtung der Elemente der Natur verraten und darauf zielen, sich ein Universum an unerschöpflichen Formen nutzbar zu machen. Durch diese Studien versuchte Le Corbusier, die verborgene, den Naturgesetzen zugrundeliegende Struktur und Ordnung zu entdecken, um sie in seinen Arbeiten einsetzen zu können. Im Zuge dieser Erforschung der Realität suchte er durch eine besondere »Art des Sehens« nach den Instrumenten, die helfen, den »Geheimnissen der Form« auf den Grund zu kommen. Die organischen Elemente, die er über Jahre sammelte, haben ebenso wie die am Strand von Cap-Martin aufgelesenen *objets à réaction poétique* eine starke beschwörende Kraft, da sie in sich natürliche physikalische Phänomene wie Erosion, Korrosion und Explosion zum Ausdruck bringen. Für Le Corbusier besitzen sie nicht nur unzweifelhaft plastische Qualitäten, sondern auch »ein außerordentlich poetisches Potential«.[27]

Die Objekte mit poetischer Wirkung wurden zu einem wertvollen Repertoire für Le Corbusiers malerische und bildhauerische Werke, unterstützten seine plastischen Recherchen während der 1940er und 1950er Jahre und waren darüber hinaus eine Inspirationsquelle für seine Architektur. →**Abb. 5** Dies zeigt sich am deutlichsten an der Dachschale der Kapelle von Ronchamp (1955). Sie ist dem Rückenschild

eines Krebses nachempfunden, den er 1946 am Strand von Long Island entdeckt hatte.

»In Ronchamp fließen sämtliche architektonischen, plastischen und malerischen Forschungen Le Corbusiers zu einer Synthèse des Arts Majeurs (Synthese der bildenden Künste) zusammen«[28], ein Begriff, den der Meister einsetzte, um die Bandbreite seines Werkes zu beschreiben. Im Laufe der Zeit zeigt sich häufiger eine Abkehr von den geometrischen Formen und eine zunehmende Verwendung organischer Formen. Sie gestatten eine größere Freiheit, bei den skulpturalen Arbeiten ebenso wie beim Entwurf der Kirche von Ronchamp. Das Organische, mit den Lebewesen verbundene, ist Ausdruck der Freiheit in der Formenwelt, eine Hommage auf das Leben und die Natur.

Mit zunehmendem Alter suchte Le Corbusier immer stärker danach, eine vitale Beziehung zwischen dem Menschen und der Natur aufzubauen, auch auf sehr spezielle Weise wie im berühmten, 1955 entstandenen »Poème de l'angle droit« (Gedicht vom rechten Winkel) – eine Hymne, in der er die Beziehung zur Welt verdeutlicht und sie in sieben Kapiteln dekliniert: Umwelt, Geist, Fleisch, Verschmelzung, Charakter, Angebot und Werkzeug. Die Profession des Architekten bindet Le Corbusier an den von ihm verwendeten Begriff des »beton brut«, aber das »Poème de l'angle droit« zeigt eine deutliche Sensibilität gegenüber dem Leben des Menschen in seinem Verhältnis zum Kosmos, zur Natur, zu den Tieren und Pflanzen. Nur ein Beispiel: »Zärtlichkeit! Muschel, das Meer wirft uns Strandgut lachender Harmonie an den Kiesstrand. Knetende Hand, streichelnde Hand, gleitende Hand. Die Hand und die Muschel lieben sich.«[29] In einem handgeschriebenen Manifest von 1957 versicherte Le Corbusier: »Ich sage, dass es heute gilt, die Bedingungen der Natur in das Leben der Menschen zurückzuführen!« Acht Jahre später erlag er einem Herzinfarkt, während er im Meer auf die untergehende Sonne zu schwamm.

Der Correalismus von Friedrich Kiesler

Der österreichische Architekt Friedrich Kiesler (1890–1965) war über viele Jahre hinweg in der modernen europäischen Kultur relativ unbekannt. Seine vielfältigen Tätigkeiten als Theatermann, Bühnenbildner, Maler, Bildhauer, Architekt und Designer wurden erst seit Ende der 1970er Jahre, also einige Zeit nach seinem Tod, von den gebildeten Architektur- und Designkreisen wahrgenommen, obwohl er mit zwei bedeutenden Leistungen in der modernen Kulturgeschichte in Erscheinung getreten war: 1942 durch die von ihm konzipierte Präsentation der Ausstellung »Art of This Century«[30] in der Peggy Guggenheim Galerie in New York → **Abb. 6** und 1949 durch die Veröffentlichung seines »Manifest des Correalismus« in einer Sonderausgabe der Zeitschrift *L'Architecture d'Aujourdhui*. Zentrale Themen waren bei beiden das als *endless process* verstandene Wohnen und die Theorie des Correalismus, zwei Aspekte seiner architektonischen Forschung, welche die neuen, in Wissenschaft, Philoso-

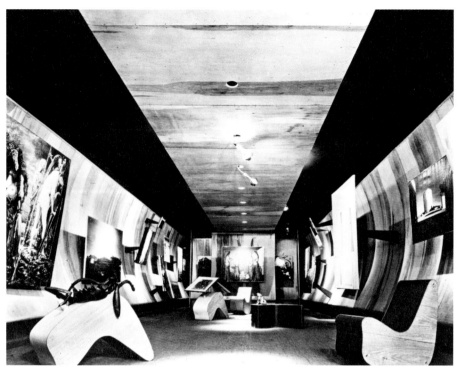

6 Friedrich Kiesler, Surrealistische Galerie, Art of This Century, New York, 1942.

phie, Architektur-, Design- und Umwelttheorie diskutierten Ideen um dreißig Jahre vorwegnahmen. Diese Themen sind heute aktueller denn je.

Dank der Kontakte zu Wiener Kultureinrichtungen, die sich durch meine Professur an der Hochschule für angewandte Kunst während der 1980er Jahre ergeben hatten, konnte ich Kieslers wegweisendes Werk kennenlernen. Sein kritisches Vermögen, vor allem aber seine Schriften haben mir die Bedeutung und die Aktualität dieses Menschen nahegebracht, der Österreich bereits 1926 verlassen hatte, um sich in New York, wo er bis zu seinem Tod aktiv war, eine Existenz aufzubauen. In den Vereinigten Staaten machte er sich einen Namen durch seine Projekte, Einrichtungen und Bühnenbilder, durch die fortlaufenden Beiträge zur Entwicklung eines universalen Theaters, durch die Ausstellungen seines künstlerischen Schaffens und die vielfältigen Entwürfe und Modelle zum *Endless House*. Sein bedeutendstes architektonisches Werk, die Realisierung des *Shrine of The Book* 1965 in Jerusalem, zeigt eindrücklich das Vermögen eines Künstlers, der sich in seiner Formgebung nie einer Tendenz angeschlossen hat, sondern immer autonom und frei geblieben ist. Mit dieser Arbeit, seiner letzten, brachte er die Möglichkeiten des energetischen und dynamischen Systems, das der unendliche Raum erzeugen kann, in Vollkommenheit zum Ausdruck.

Kieslers Arbeit und Denken sind von drei wesentlichen Aspekten gekennzeichnet: einer neuen Vorstellung von Wahrnehmung, unter psychologischem Gesichtspunkt ebensowie unter dem der Raumdimension (galaktischer Raum); dem Prinzip des *endless* (Unendlichkeit), das die Trennung in Spezialgebiete aufhebt und theoretische Überlegungen zur psychophysischen Kontinuität des Seins im Verhältnis zum Kosmos anstellt; dem Correalismus, einer Disziplin, welche den Wechselwirkungen zwischen menschlichem Wohlergehen und Umgebung auf den Grund geht. Ausgangspunkt seiner Forschungen ist eine Kritik des Funktionalismus: »Die lineare kasuale Logik des funktionalistischen Projekts, die sich im Verhältnis Form-Funktion erschöpft, wird durch eine umfassende Wissenschaft von der Umwelt ersetzt, wo die Wechselbeziehungen von Handlungen und Rückwirkungen zwischen den drei umweltbezogenen Teilsystemen (dem natürlichen, dem menschlichen, dem technologischen) die systematische Logik und die Systemtheorie vorhersagen.«[31] Der Pseudofunktionalismus jenes internationalen Stils, der zunächst in den Vereinigten Staaten und seit Ende der 1950er Jahre auch in Europa eine breite Anhängerschaft gefunden hatte, trieb ihn zur Suche nach Alternativen. Schon damals betrachtete Kiesler die mechanische Wiederholung der Fertigbauweise als Instrument, das eher der Geldproduktion dient, als auf die Bedürfnisse der Bewohner zu antworten – und dies im Einverständnis mit den Architekten. Zu seinen entscheidenden Aussagen zählt der Satz: »Form folgt nicht der Funktion, Funktion folgt der Vision. Vision folgt der Wirklichkeit.«

Vor allem im Bereich des Wohnens hatte Kiesler schon früh erkannt, wie wichtig es ist, auf globaler Ebene zu handeln. Dem blinden modernistischen Ansatz der Spezialisierung, der Quantität und der Immobilienrendite setzte er mutig einen komplexen Entwurf des Wohnens entgegen, der einer Gesamtheit an physikalischen, psychologischen, sozialen und technischen Bedingungen Rechnung trägt, die mit den tatsächlichen Bedürfnissen des Menschen einhergehen. Unter Einbeziehung aktueller wissenschaftlicher Forschungsergebnisse formulierte er so eine Theorie, die er zwischen 1937 und 1941 an der Columbia University von New York vertiefen konnte. Es handelte sich um eine neue Wissenschaft, ebenso anwendbar auf die Innenraumgestaltung wie auf Produktgestaltung und Architektur, die er als Correalismus bezeichnete. An der Columbia University leitete Kiesler das Labor für »Design Correlation«. 1939 verfasste er einen Essay mit Manifest-Charakter, *On Correalism and Biotechnique. A Definition and Test of* a *New Approach to Building and Design*, der zur theoretischen Basis dieser neuen Wissenschaft des Wohnens werden sollte.

In der Einleitung betonte er den Bedarf nach einer neuen Designwissenschaft, welche die Trennung zwischen Kunst, Technik und Wirtschaft überwindet, »um die Architektur zu einem für das tägliche Leben sozial nützlichen Instrument zu machen«.[32] Denn »wir können die Probleme auf dem Feld des Bauens nicht lösen, ohne die Grundlagen benachbarter Wissenschaften wie Physik, Chemie, Biologie usw. zu begreifen«.[33] Ziel ist das ausgewogene Verhältnis zwischen Organismus und Umwelt, »gedacht als Systeme von interaktiven Elementen«.[34] »Die Aufmerksamkeit gilt der Komplexi-

tät des Umweltsystems.«[35] Kiesler erfasste also fünfzig Jahre im Voraus die Aktualität der gegenwärtigen ökologischen Debatte. Die Tatsache, dass er auch heute noch wenig bekannt ist, zeigt den Mangel an einer umfassenden Kultur in den von ihm untersuchten Bereichen.

Kieslers Theorie des Correalismus machte mir im Laufe der Zeit die Notwendigkeit einer Auseinandersetzung mit der korrealen Wirkung bewusst, das heißt mit den Wechselbeziehungen zwischen Dingen, Fakten und Menschen. Bei Kiesler führen die Korrealitäten zu einem Austausch von Energien, der auf das Erreichen eines harmonischen Zusammenwirkens zielt, da die Korrealität die Kraft ist, die das Leben stimuliert, die Verdichtung der Dynamik der inneren Beziehungen. Die Korrealität kann aber auch die gegenteilige Wirkung hervorrufen, wenn sie einen Prozess der Auflösung verkettet, der mit einem Dominoeffekt einhergeht. Architekten und Designer müssen die Kontrolle über die durch die Korrealität hervorgerufene Dynamik bewahren, um negative oder zerstörerische Verbindungen zu vermeiden.

In Anbetracht der Krise, die wir momentan durchlaufen, und in der auch Design und Architektur mit Umweltproblemen konfrontiert sind, an deren Zustandekommen sie selbst Anteil haben, ist Kieslers Correalismus eine zweifellos sehr nützliche Methode.

Die Geoarchitektur von Paolo Portoghesi

Mein Interesse für das Wiederaufleben der Bewegung des Neobarock in der modernen Architektur brachte mich bereits Mitte der 1960er Jahre zur Beschäftigung mit den Studien von Paolo Portoghesi (1931). Nicht nur seine wegweisenden Veröffentlichungen zu Francesco Borromini (1599–1667) und Bernardo Vittone (1704–1770), sondern vor allem eines seiner ersten Bauwerke, die Casa Baldi (1959–1961), führten mir die Möglichkeiten vor Augen → **Abb. 7**, die in der Auseinandersetzung mit der historischen Kontinuität von Vergangenheit und Gegenwart liegen – einer Kontinuität, welche die Architektur zugleich alt und neu erscheinen lässt, wodurch sie der modernen Sichtweise widerspricht, die Geschichte ausschließlich in ihrer Zeit fixiert. Ein weiterer roter Faden lag im Erkennen der Aspekte, die als organische gelten konnten. Bei der Casa Baldi tritt das Anliegen deutlich hervor, das Gebäude in die es umgebende Landschaft einzugliedern, auch durch die Materialien: Für die Außenwände nutzte Portoghesi den für die Gegend typischen Tuffstein. Die Formgebung verweist auf die »Windungen des Tiber unten im Tal und das Bild der fernen Stadt«.[36] Über die Casa Baldi schrieb Marcello Fagiolo: »Die Natur und die Narration. Jedes der Gebäude Portoghesis besitzt ein Gesicht und ein inhärentes oder demonstratives Anliegen: nicht nur im Verhältnis zur Geschichte, sondern auch zur Natur und zur menschlichen Psyche (...) Neben der Landschaftspsychologie auch den Respekt gegenüber der Psychologie des Menschen.«[37]

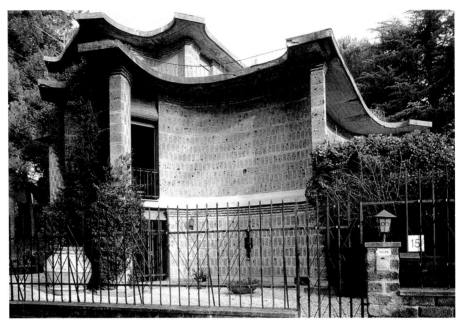

7 Paolo Portoghesi, Casa Baldi, Rom 1961.

Für diejenigen unter uns jungen Architekten, die sich mit dem Mangel an Orientierungen und der Suche nach einem psychologischen Halt im Verhältnis zur Umwelt auseinandersetzten, waren die von Kevin Lynch in *The Image of the City*[38] publizierten Studien wegweisend. Paolo Portoghesi antwortete auf diese Ansätze mit der Erforschung von Methoden dazu, wie man in der Architektur signifikante Orte gestalten kann. Von der Methodik, die Portoghesi damals einsetzte, hat mich vor allem das Verhältnis zwischen Architektur und Raum beeindruckt, welches mir erschien wie die Spannung zwischen einem Magnetpol und dem von ihm erzeugten magnetischen Feld. Ein weiterer interessanter Aspekt galt der Übernahme von Erkenntnissen aus anderen exakten Wissenschaften in die Architektur: Eine Methode, die bereits eine ganz andere Denkweise von Architektur in den Blick nahm, bei der sich Geschichte, Natur und wissenschaftliche Erkenntnisse ergänzen. Von der Aktualität dieses Denkens überzeugt, organisierte ich 1970 in Hamburg die Ausstellung »Architektur/Architecture: Paolo Portoghesi, Vittorio Gigliotti 1960–1969: Studio di Porta Pinciana Roma«. Dies war zugleich die erste Ausstellung von Arbeiten der beiden römischen Architekten.

In einem zweiten Schritt beschäftigte ich mich mit Portoghesis Forschungen zu den Archetypen an der Schnittstelle zwischen Geschichte und Natur. Im Katalog zu seiner Ausstellung 1993 in Rom erläutert Portoghesi den Grund für sein Forschen. Es geht ihm »um die Überprüfung einer Arbeitshypothese, die aus der Planungserfahrung stammt: Die Archetypen leiten sich fast immer aus einer strukturalen und

symbolischen Lesart der Natur ab, was es möglich macht aus ihnen Gesetze abzuleiten, durch die der Mensch die Existenz der verschiedensten Arten wahrnimmt«.[39]

Im selben Buch bringt Portoghesi allerhand architektonische Elemente wie Säule, Bogen, Rippen oder Dach durch deren Analogie zu natürlichen Elementen in einen Zusammenhang und stellt ihnen Abbildungen historischer Beispiele zur Seite. Die Ausstellung zeigte einen ersten Teil des Materials, das Portoghesi später in seinem Buch *Natur und Architektur*[40] komplettierte. Es gilt bis heute als umfassendstes Werk zu Geschichte und Philosophie dieses so aktuellen Themas. Ausführlich untersucht es die Übertragung der Formen und Gesetze der Natur auf das künstliche Universum der von Menschen gebauten Welt. Jahrelange Beobachtung und Forschung, verbunden mit baulichen Erfahrungen, spornten Portoghesi zu einer Synthese an, die er in dem 2005 erschienenen Essay *Geoarchitektur*[41] darlegt. Die gleichnamige Disziplin lehrt er seit 2007 an der Fakultät für Architektur der römischen Universität La Sapienza. Im ersten Kapitel überrascht die Weite des Feldes, das der Autor im Zuge der Untersuchung des Verhältnisses zwischen Natur und Wissenschaft eröffnet und am Grundgedanken der fraktalen Mathematik erläutert. Diese zeigt eine breit angelegte Vision von der natürlichen Welt, unter Einbeziehung der wissenschaftlichen Forschung. Die am weitesten entwickelten Wissenschaften beschäftigen sich mit den Elementen der Natur, auch den nicht sichtbaren wie der Energie, die Einfluss auf den gesamten Planeten ausüben. So wird ein neues Verhältnis zum Kosmos etabliert, der selbst ein natürliches Element ist. Durch die kosmische und die natürliche Beziehung zur Erde eröffnet sich eine neue galaktische Dimension.

Unter einem anderen Gesichtspunkt beharrt Portoghesi auf der Entstehung einer Geoarchitektur in Einklang sowohl mit der Geophilosophie als auch mit einer die Natur respektierenden Umweltpolitik. »Dies alles«, betont er, »liegt in den Händen einer Generation, die gerade beginnt, ihr eigenes Schicksal zu erahnen.« Ein dritter wichtiger Aspekt seines Essays zur Geoarchitektur bezieht sich auf die Notwendigkeit, fachspezifische Grenzen zu überwinden, wie es Ingenieure wie Konrad Wachsmann oder Frei Otto unternommen hatten, um zu einem in professioneller Hinsicht erweiterten Horizont zu kommen, »der dem natürlichen Modell auch in der organischen Komplexität und Heterogenität treu bleibt«.[42] Es ist erforderlich, die Beziehungen zwischen Technik und Natur nicht lückenhaft, sondern umfassend zu begreifen und eine Rückwendung zum negativen Erbe des zwanzigsten Jahrhunderts zu vermeiden, den Verbrauch und umweltschädliche Faktoren zu reduzieren und einer neuen Sensibilität Raum zu geben. Hierzu ist es unabdingbar, sich sowohl von der Vorstellung eines kontinuierlichen Wachstums zu befreien, als auch von der Logik der Vermarktung und der Globalisierung der Wirtschaft.

Die Konsequenz dieser von Portoghesi vorgetragenen Gedanken besteht darin, diese beobachteten Prozesse auf die materielle Kultur zu übertragen, um dadurch zur Gestaltung einer künstlichen Umwelt zu gelangen, die auf die Bedürfnisse des Menschen eingeht. Es geht um eine Reihe von Kriterien in Opposition zur aktuell

vorherrschenden Ideologie des Marktes. Diese neue Sensibilität lässt uns die Natur als unersetzliches Gut begreifen und nicht als ein Objekt, das nach Belieben ausgebeutet werden kann. Portoghesis Buch zur Geoarchitektur erweist sich als genaue Informationsquelle und zugleich als ethischer Leitfaden für einen Wechsel der Perspektiven. Es hält uns an, die Natur als Allgemeingut zu verstehen, das es zu respektieren, zu schützen und zu pflegen gilt.

Portoghesi spricht von sieben grundlegenden Kriterien der Geoarchitektur:

1. Von der Natur lernen
2. Sich mit dem Ort auseinandersetzen
3. Von der Geschichte lernen
4. Sich für Neuerungen einsetzen
5. Zu einer Stimmenvielfalt gelangen
6. Die natürlichen Gleichgewichte schützen
7. Zur Reduzierung des Konsums beitragen

In Anwendung dieser Orientierung, die auf den Schutz der Umwelt in ihrer Gesamtheit zielt, versteht Portoghesi die organische Architektur als ein Element, das untrennbar mit einer Kette von Begleiterscheinungen verbunden ist. Sie müssen untersucht werden, um positiv zur Umweltentwicklung beitragen zu können. Portoghesis Kriterien leisten einen wesentlichen Beitrag zu einer neuen Herangehensweise an die Gestaltung der Architektur.

Die Bionik oder der Einfluss von Naturkenntnissen auf die technischen Verfahren

Ich muss zugeben, dass mich meine Skepsis gegenüber der technischen Entwicklung über Jahre daran gehindert hat, mir die Bedeutung der Bionik vor Augen zu führen. In meiner Jugend war ich empfänglicher für Jean-Jacques Rousseaus »Erziehung und Verbesserung der ethischen Regeln« und seine romantische Naturvorstellung – eine Wechselwirkung zwischen landschaftlicher Schönheit und spiritueller Verfasstheit – als für eine systematische Forschungsgeschichte zur Wachstumsphänomenologie. Später wurde ich mir der Bedeutung bewusst, eine neue Generation von Gestaltern auf die aktuellen ökologischen Entwicklungen vorzubereiten und entschied mich, in der Hochschule der Künste Saar einen Kurs über das Verhältnis von Natur, Architektur und Design anzubieten. Bei dieser Gelegenheit wurde mir die Relevanz der Forschung zur Entstehung der Formen in der Natur klar und ebenso die Perspektiven der Bionik für die Architektur, vor allem aber für das Produktdesign. Ich kam in Kontakt mit einer wissenschaftlichen Disziplin, die darauf zielte, das Wissen über die von der Natur im Laufe ihrer Evolution herausgebildeten konstruktiven Formen zu erneuern, um es zu technischen Zwecken und bei Planung und Entwurf von Objekten einsetzen zu können.

Da ich damals in Berlin lebte, beschäftigte ich mich natürlich mit der Bedeutung der humanistischen Kultur und der Rolle des *Naturforschers*, verkörpert durch Alexander von Humboldt (1769–1859) und den Dichter und Schriftsteller Johann Wolfgang von Goethe (1749–1832), einem der ersten Gelehrten auf dem Feld der Botanik. Sein Traktat *Die Metamorphose der Pflanzen* (1790) kann als erster wissenschaftlich systematischer Text im Bereich der Botanik gelten. Beeinflusst wurde ich auch von den Schriften des Bildhauers Horatio Greenough (1805–1852) – »lasst uns die Natur befragen« – zum Verhältnis von Form und Funktion. Nach Greenough existiert in der tierischen Welt keine Form, die nicht mit den Funktionen verbunden ist, die sich von den jeweiligen Lebensbedingungen herleiten. Die Anpassung der Form an die Funktion bezeichnet er als »Gestaltung der Kreaturen«. Die Anpassung gilt ihm als Grundprinzip der Formen der Natur: »Nicht nur den Menschen, das Tier, die Pflanzen gilt es zur Beschreibung der Natur zu beobachten, sondern auch den Wind und die Wellen, die dem Menschen ihre Botschaften zugetragen haben.«

Wesentlich zur Evolution der natürlichen Formen waren für mich auch die Schriften des Mathematikers und Biologen Sir D'Arcy Wentworth Thompson (1860–1948), vor allem sein Meisterwerk »Über Wachstum und Form« (1917). Mit seinen Untersuchungen trug D'Arcy Thompson entscheidend dazu bei, aus der Biologie eine dynamische Wissenschaft zu machen, beispielsweise durch seine Studien zum Skelett als Mechanismus oder zu den geometrischen Formen der Natur, die ihn zur Bestimmung einer »Morphologie des Lebens« führten. Seine Theorien erwuchsen aus der Beobachtung der biologischen Prozesse auf Grundlage mathematischer und physikalischer Untersuchungen. Er stellte fest, dass Formen, die ihren Funktionen nicht entsprechen, auf natürliche Art selektiert und eliminiert werden. Dadurch widersprach er dem Prinzip der Vererbung der botanischen Arten. Er widmete sich vor allem den molekularen Strukturveränderungen bei kleinwüchsigen Pflanzen und den mechanischen bei größeren Gewächsen.

Mit Beginn der sechziger Jahre des zwanzigsten Jahrhunderts kam es zu systematischen Forschungen in diversen Produktionsbereichen, um das aus dem Naturstudium gewonnene Wissen in die Technik einzubringen. Zu den bekanntesten Beispielen zählt die Ausstattung der Flugzeugtragflächen mit beweglichen Klappen, die Start und Landung unterstützen. Aus der Beobachtung der Position von Vogelschwingen und deren Bewegungen und durch die Studien im Windkanal gelang es der militärischen wie zivilen Luftfahrt, eine Reihe bionischer Lösungen zu entwickeln, um den Absturz von Flugzeugen zu verhindern. In einem zweiten Schritt kam es auch zur Entwicklung von Lösungen zur Treibstoffersparnis. Beispielsweise wurden Flugzeugteile, die dem Luftwiderstand am intensivsten ausgesetzt sind, mit einer schuppigen, der Haifischhaut nachempfundenen Oberfläche versehen. Dies verhilft zur Reduzierung der durch Seitenwinde verursachten Turbulenzen: Eine Entdeckung, die bei der Airbusproduktion zur Anwendung kam.

Das Studium des Schwanzflossenschlags der Delfine, der es ihnen ermöglicht, über das Wasser zu springen, ergab, dass diese Technik geeignet ist, den Strömungs-

widerstand zu verringern. Angewendet auf die Schiffsschraubentechnik verbessert sie deren Leistung in der Beschleunigungsphase. Ich will mich nicht bei all den Fortschritten aufhalten, die dank der Naturbeobachtungen in Ingenieurswissenschaften, Architektur und Produktdesigns gemacht werden konnten. Kennengelernt habe ich sie, als ich bei Professor Werner Nachtigall, einem der Pioniere der Bionik, an einem Seminar in der Hochschule der Künste Saar, an der Auswertung von Arbeiten der Designstudenten teilnahm. Die Bionik, die mittlerweile fest zur Ingenieursausbildung zählt, wird von den Produktdesignern als Disziplin zu wenig wahrgenommen. Sie greifen in ihrer Planungsarbeit noch immer lieber auf die aerodynamische Gestik der Futuristen oder der amerikanischen Designpioniere der 1930er Jahre zurück oder orientieren sich an den Bolidisten.

Im Werk des Schweizer Designers Luigi Colani (1928), der in Deutschland und Frankreich ausgebildet wurde, findet sich eine Reihe von Aspekten zum Thema der *Gestalt*: von der Dynamik zur Aerodynamik, vom organischen Design hin zu Versuchen, die Bionik auf Designobjekte mit großer Plastizität anzuwenden. Dies kam erfolgreichen Produkten zugute: zum Beispiel den Fotoapparaten für Canon oder Minolta, Möbeln für Lübke, Sanitäranlagen für Villeroy & Boch, dem Teeservice Drop für Rosenthal →**Abb. 8,** zahlreichen Prototypen für den Automobilbereich (car styling) und den realisierten Entwürfen für die Flugzeugindustrie.[43] Zweifellos bezog diese Suche nach einer neuen Ästhetik ihre Inspiration aus der Naturbeobachtung, vermutlich aber nicht aus einem Studium im bionischen Sinn. Über viele Jahre habe ich Colani gegen Angriffe von deutschen Designern verteidigt, die seine Recherchen als eine Form des »Anti-Design« betrachteten und ihn als oberflächlichen Stylisten abtaten. Sein Versuch, sich von der Natur anregen zu lassen und mit dem »Diktat« des rechten Winkels zu brechen, erschien mir immer als effizienter Beitrag zu einer organischeren Zukunft des Design, einer Richtung, die es zweifellos nötig hat.

Einer der ersten Kritiker, der die Aufmerksamkeit der Planer und Designer auf die katastrophalen Auswirkungen der Veränderungen in der Natur lenkte, war der Design-Theoretiker Tomás Maldonado (1922) mit seinem 1966 erschienenen, die Umweltplanung fokussierenden Essay *Verso una progettazione ambientale*[44] (Hin zu einer Umweltplanung). In diesem Text fordert er eine aktive Beteiligung an der Verbesserung der Infrastrukturen. Vier Jahre später analysierte Maldonado das Phänomen der »Wiederherstellung der Natur« oder ihrer Humanisierung gemäß marxistischer Prinzipien und kritisierte »die schwerwiegenden Probleme der Beschädigung der Umwelt«, die in der sozialen und kulturellen Praxis der kommunistischen Gesellschaften unterschätzt worden waren. Er bestand auf der »Wiederherstellung der Natur« durch eine »Gesamtheit an praktischen Interventionen«. Zu diesem Zweck schlug er eine Reihe von Maßnahmen vor, gültig für alle politischen Systeme: »technisch-juristische Interventionen« (Richtlinien gegen Smog, gegen die Abholzung, gegen die Verwendung von chemischen Reinigungsmitteln, zur Abwasserregulierung in Flüssen und Seen etc.); »technisch-betriebsplanerische Interventionen« (Entwicklung von Filter- und Kläranlagen); »technisch-urbanistische Interven-

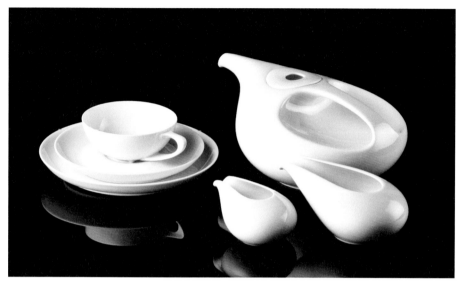

8 Luigi Colani, Service Drop für Rosenthal AG, 1971.

tionen« (Neuordnung technisch-industrieller Ansiedlungen); »technisch-planerische Interventionen auf Produktebene« (langlebige Konsumgüter, Wiederverwertung und Recycling etc.); »Forschungs- und Entwicklungsprogramme« (neue Alternativen für den Anwendungsbereich)[45].

Das Werk Maldonados, das ich für grundlegend halte, bleibt jedoch *La speranza progettuale*[46] (Die planerische Hoffnung). Liest man es heute wieder, so springt die Aktualität der ökologischen Argumentation ins Auge. Schon zu Beginn betont Maldonado den dringenden Bedarf an einem realistischen Pragmatismus zur Heilung unseres Planeten: »Ohne Hinwendung zur Welt keine Änderung der Welt (...) Man kann nicht Modelle konstruieren, Handlungen und Verhalten simulieren, ohne dass man bereits die unmissverständliche Absicht besitzt, diese Strukturen, Handlungen und Verhaltensweisen in die Wirklichkeit einzubringen.« Der unwiderrufliche Übergang von der Natur zu einer »zweiten Natur« verlangt die Aufrechterhaltung von exakten Gleichgewichten wie zum Beispiel dem ökologischen. Zu diesem Zweck fordert Maldonado demokratischen Willen und Urteilskraft, Zielgerichtetheit und Kenntnisse, aber auch Bewusstsein und, daraus resultierend, einen notwendigen »konstruktiven Skeptizismus«. So schlägt er die Kontrolle der Veränderungen in unserem täglichen Umfeld auf der Grundlage wissenschaftlicher Forschung vor. Diese planerische Hoffnung appelliert an das Verantwortungsbewusstsein der Planer selbst. Maldonado setzt die Planung an die Spitze einer notwendigen Revolution: Die Planung selbst ist die Revolution. Der wahre Sinn dieser unumgänglichen Revolution – es sei daran erinnert, dass der Essay Ende der 1960er Jahre geschrieben wurde, auf dem Höhepunkt der studentischen Revolution beziehungsweise Protest-

bewegung – ist einzig durch Planung und Projektierung zu gewinnen, nicht durch ideelle utopische Würfe. Diese Planung muss auf einen verantwortungsvollen Umgang der Gesellschaft mit der Umwelt und deren Schicksal gerichtet sein. Auf dem ICSID-Kongress 1975 in Moskau konnte ich Maldonado hören, der sich couragiert auf dem ideologisch marxistischen Terrain bewegte, um seine Auffassungen zur Umwelt und zur Zukunft des Designs zu vertreten. Aus seiner Sicht sollte eine Heilung der Umwelt durch die Koordinierung der Einzeldisziplinen geschehen, getragen von einem politischen und sozialen Willen. Diese Lektion ist mir präsent geblieben. Sie ist für mich auch heute aktuell und Zeichen einer optimalen kritischen Perspektive.

Der Zoomorphismus in Architektur und Design

Architektur als zoomorphes und anthropomorphes Phänomen stützt sich auf eine lange Tradition, beginnend mit dem Manierismus hin zum Barock und den Bauten der Französischen Revolution. Der Antinaturalismus des rationalistischen Modernismus erlaubte jenen Strömungen jedoch nicht, sich als eigenständige Positionen in der Geschichte der zeitgenössischen Architektur zu behaupten. Der Einsatz der digitalen Technologien hat an dieser Situation wenig verändert. Es geht hier um Prozesse der Natursimulation, die jedoch weit entfernt sind von einer naturalistischen Auffassung im Sinne der organischen Architektur.

Sicherlich aber haben die neuen Technologien ein technisch-formales Herangehen an den Zoomorphismus befördert. De facto handelt es sich bei der biomorphen wie der zoomorphen Architektur um zwei Genres, die in der zeitgenössischen Architektur der letzten dreißig Jahre fortwährend anzutreffen sind und in einzelnen Fällen erfolgreich waren. Auch wenn das Tierreich als formalisierte Metapher auftritt, gibt es immer einen Verweis auf den Naturbezug der architektonischen Welt. Dies zeigt sich bei den Ingenieursprojekten von Santiago Calatrava (1951), beispielsweise beim Fernverkehrsbahnhof des Flughafens Saint-Exupéry in Lyon (1994) oder dem Milwaukee Art Museum (2001), wo die tragenden gliederförmigen Stützen an den Körperbau eines landenden Vogels erinnern. Solche Formen werden in Wirklichkeit aber nicht, wie bei den Werken von Frei Otto, aus der naturwissenschaftlichen Kenntnis der in die Arbeit des Ingenieurs eingebrachten Gesetzmäßigkeiten der Fauna gewonnen. Ein Calatrava entgegengesetztes Modell ist das Charléty-Stadion in Paris (1995) von Henri Gaudin (1933), wo zum Beispiel die Verbindungen zwischen den Segmenten der stützenden Träger aus dem Studium des tierischen Skelettaufbaus entstanden sind. Gaudin beschreibt seine Art des Entwerfens als eine dem Konzept der Organizität verbundene, die dann »fruchtbar« wird, wenn sie »sich nicht nach einem einzigen Gesetz gliedert, verdichtet, strukturiert, sondern sich aus der Wirkung der Komplementarität«. Bei Calatrava findet sich dagegen eine Reihe raffinierter und vollendeter formaler Lösungen. Diese wiederholen sich nahezu manieristisch konnotiert, in Anspielung auf die Natur.

Es gibt auch das Gegenteil: Konstruktionen, welche insgesamt die Form eines Tieres besitzen, wie das Libellen-Haus in Oakland (1993) von Eugene Tsui (1954) mit seinem Dach aus aufklappbaren Flügeln. Tsuis eigenes Haus in Berkeley (1995) erinnert an einen Dickhäuter, während die Nexus Mobile Floating Sea City (1986) als Insel in Form eines gigantischen Krebses konzipiert ist, der auf dem Meer treibt. Dienen die beweglichen Flügel des libellenförmigen Hauses einer besonderen Funktion, nämlich der eines Daches, das sich durch einen eigens dafür entwickelten Mechanismus ausfaltet und sich auf diese Weise bionischen Prozessen nähert, so handelt es sich bei der schwimmenden Insel um einen rein formalen Verweis, lesbar ausschließlich aus der Vogelperspektive: Eine Analogie, die allein stilistische Bedeutung hat und oberflächlich bleibt, ohne jede Anstrengung, einen durch Naturkenntnisse erworbenen Prozess zu erhellen.

In diesem Zusammenhang bevorzuge ich Architekturen, die sich symbolisch auf die Natur beziehen, wie das von der Form einer Mohnblume inspirierte Quellenhaus von György Csete (1937), 1974 im ungarischen Orfü erbaut, das eine wichtige Botschaft vermittelt. Mitten im Wald stößt man überraschend auf eine organische Konstruktion, eine Art von aufrecht stehendem Monument neben einer Quelle, die die Gegend von Orfü speist. Die dem Wasser gewidmete Arbeit erinnert daran, wie wesentlich dieses Element für das menschliche Leben ist.

In dieser Art von Architektur sind auch die Untersuchungen von Michael Sorkin (1948) interessant, der das Tier als Symbol für seine technoiden Bauwerke einsetzt. Sinnbild seiner Projekte der Animal Houses (1989–1991) ist der Frosch oder der sprungbereite Hund. Sorkin versucht nicht, seinen architektonischen Kompositionen naturalistische Züge zu geben, sondern drückt sich durch die in der Umsetzung des Projektes verwendeten Techniken aus. Bevor sein Organismus als zoomorphe Komposition bezeichnet werden kann, handelt es sich erst einmal um ein Haus aus Glas und Metall mit Treppen, Fenstern, Türen und Balkonen, das auf fünf Säulen ruht, die das Gebäude tragen. Beim Projekt des Turtle Portable Puppet Theater (1995) präsentiert Sorkin, in der Entwurfszeichnung gut erkennbar, den Organismus eines Theaters in Form einer Schildkröte. Noch freier äußern sich seine Phantasien im Godzilla Mixed Used Skyscraper (1992) für Tokio, einer Art konstruktivistischer Installation, die einen Organismus in Walfischform über der Stadt schweben lässt. Diese und andere Projekte sind Teil einer morphologischen Sondierung, welche ihren Ausdruck in phantastischen Konstruktionen findet, die nicht direkt mit der Zoomorphologie verbunden sind, aber organische, Teile der Landschaft überlagernde Körper bilden. Dies geschieht in Arbeiten von Lebbeus Woods (1940–2012): bei DMZ (Demilitarized Zone, 1989) handelt es sich um ein territoriales Projekt, das die Erdoberfläche partiell überdeckt, um ein in die natürliche Landschaft integriertes künstliches Gelände zu erzeugen.

Eher als biomorph können die Werke des Studios Ushida-Findlay bezeichnet werden. Diese Gruppe definiert ihre Arbeit als Beitrag zu einer Harmonisierung der mannigfachen natürlichen Komponenten, um Rückzugsräume zu schaffen, die es

erlauben, die Einwirkungen des urbanen Umfelds auf das Gebäude zu absorbieren. Zu diesem Zweck werden Mikroumgebungen entwickelt, die als schützende Hülle dienen und den architektonischen Organismus vor den Unbequemlichkeiten des urbanen Lebens abschirmen. Das gelungenste Beispiel dieser Art von Architektur ist gewiss das Truss Wall House (1993) im japanischen Tsurukawa.

Die Sorge um die psychische Verfassung der Bewohner ist einer der zahlreichen Beweggründe in der organischen Architektur, die Harmonie zwischen der Natur und dem Menschen in seiner häuslichen Umgebung zu verbessern. Mit dem Gedanken, dass sich diese harmonische Beziehung nicht auf Einfamilienhäuser beschränken sollte, hat die japanische Gruppe Team Zoo versucht, sie in die Konstruktion von Mehrfamilienhäusern einzubringen: ein Ansatz, durch die Zoomorphologie einige funktionale Aspekte des Wohnens unter organischen Gesichtspunkten zu lösen.

Mit dem Anwachsen der Möglichkeiten von Simulation und Kontrolle, zu dem es in den vergangenen zwanzig Jahren durch die Entwicklung der digitalen Technologien kam, vermehren sich auch die Projekte und Bauten, die sich auf natürliche Formen beziehen, beispielsweise auf die zoomorphen. Dreimal setzte Frank O. Gehry (1929) auf jeweils sehr unterschiedliche Weise die Form des Fisches ein. Er stellte fest, dass der Fisch »den funktionalen Reiz der strukturellen Flexibilität der Form bezeugt«. Beim Restaurant Fishdance in Kobe (1987) brachte Gehry die Funktionen des Restaurantbetriebs im Fischbauch unter (Schwanz und Kopf sind aufgerichtet, während der mittlere Teil des Fisches am Boden aufliegt) und verwies so mit hochtechnologischen Mitteln auf eine Form natürlichen Ursprungs. Im Olympischen Dorf von Barcelona (1992) realisierte er einen traditionellen Holzrost, gestützt von einem stählernen Unterbau, der erneut die Form eines Fisches aufgreift, wenn auch ohne Schwanz und Kopf. Unter dem Rost sind die Besucher auf einer ebenfalls fischförmigen Terrasse vor der Sonne geschützt. Für den Sitz der DZ Bank in Berlin (2001) nutzte Gehry den Hohlraum im Innenhof des Gebäudes, um den Sitzungssaal des Aufsichtsrats unterzubringen, auch in diesem Fall ein stark plastisches Element in Form eines Fisches. → **Abb. 9** Er umschließt einen dynamischen Raum von seltener Intensität und Raffinesse. Die physische Erfahrung von Gehrys Räumen, auch wenn es bei ihm kein Zusammentreffen von Zoomorphismus und Naturforschung gibt, bringt die lebendige Kraft und den Sinn für das Beschützen zum Ausdruck, der sich von der organischen Architektur herleitet. Auch im Werk von Renzo Piano (1937) finden sich zoomorphe und biomorphe Elemente, wie beim Musikkomplex Auditorium Parco della Musica in Rom (2002) oder den »Blättern« aus Stahlbeton im Museum der Menil Collection in Houston (1986), die zur Filterung und Regulierung des einfallenden Lichts dienen. In jedem Fall handelt es sich um von der Natur inspirierte Artefakte. Richtungsweisend für Piano war der Konstrukteur Jean Prouvé. Wie dieser ist auch Piano fasziniert vom Transfer industrieller Studien und Produktionstechniken auf Architektur und Mechanik. Beim Komplex des Tjibaou Kulturzentrums in Noumea, Neukaledonien (1998), gelang es Piano, eine Reihe faszinierender symbolischer Elemente zu gestalten, wobei er den Wind

9 Frank Gehry, Konferenzsaal, DZ Bank, Berlin, 2001.

nutzte, der durch die hohen Holzroste bläst und Musik erzeugt. Die Absicht bestand weniger darin, die Natur nachzuahmen, als ein Instrument zu erschaffen, das die natürlichen Kräfte auf beste Weise zu nutzen vermag. Um ein architektonisches Werk oder einen seiner Aspekte als organisch bezeichnen zu können, muss sich zumindest eine absichtsvolle Beziehung zu Natur zeigen, unabhängig von der Tatsache, ob das Gebäude mehr oder weniger gelungen in die landschaftliche Umgebung integriert ist.

Durch die von den neuen Technologien zur Verfügung gestellten Mittel haben sich seit den 1990er Jahren die virtuellen digitalen Projekte zur Simulierung natürlicher Formen vervielfacht. Einer der Pioniere auf diesem Feld ist der Amerikaner Greg Lynn (1964). In seinem Projekt zum Embryological House (2000) simuliert er beispielsweise das Wachstum eines architektonischen Organismus im Mutterleib, so als handle es sich dabei um ein lebendiges Wesen. Die Prozesse des biologischen Wachstums, die im menschlichen Leben ohne Unterbrechung vonstattengehen, ereignen sich hier in zeitlichen Sequenzen, wobei die »ruckartigen« Phasen des Wachstums künstlich sind. Beauftragt mit dem Entwurf eines Besucherzentrums für den Carara National Park in Costa Rica (2002) nutzte Lynn durch die Natur inspirierte, sehr stark vergrößerte Elemente, die jedoch sichtlich aus künstlichen Materialien bestehen: eine Art Säulengang, überdacht von Schirmpinien und großen Behältern in Form von Gemüse, alles bedeckt von halbtransparenten Elementen, die an Libellenflügel erinnern. Der von Lynn imaginierte Organismus will die Natur nachahmen, betont jedoch in Wirklichkeit dessen künstlichen Ursprung ohne eine wirkliche Beziehung zu den lebendigen Organismen. Es handelt sich hier um einen als »Biomimese« bezeichneten Vorgang, einen Prozess künstlicher Reproduktion der Natur, der aktuell eine große Anhängerschaft zu haben scheint. Er trägt aber nicht zur Entstehung jener harmonischen Symbiose zwischen Mensch und Natur bei, die im Mittelpunkt der verschiedenen Forschungsrichtungen der organischen Architektur steht.

Diese Art Planung hat bereits Schaden angerichtet. Die nicht zu Ende geführte Cidade da Cultura de Galicia in Santiago de Compostela (2011) von Peter Eisenman (1932), deren Fertigstellung 2013 endgültig von den galizischen Behörden blockiert wurde, simulierte eine natürliche Landschaft, um eine bessere Anpassung des Bauwerks zu erzielen. Was im Modell eine brillante harmonische Lösung zwischen Architektur und Landschaft zu sein schien, entpuppte sich in der Umsetzungsphase als tiefe Wunde in der lokalen Topographie. Nicht nur die mangelnde Fertigstellung des Zentrums, die auch den hohen Kosten geschuldet ist, wurde zu einer Katastrophe für die Stadtverwaltung, sondern ebenso das Trugbild einer naturalistischen Simulation, die sich bei näherem Hinsehen als eine Reihe wellenförmiger mit Stein und Glas verkleideter Stahl- und Betonreliefs erwies. Dieser unfertige Komplex mit den verlassenen Baugruben bleibt eine Wunde, welche die Landschaft unheilbar verunstaltet. Man hatte sich einem Vertreter der rationalistischen Architektur anvertraut, der mit Hilfe digitaler Technologien ein organisches Projekt simulierte: Über das Er-

gebnis der Arbeit darf man sich nicht wundern. Ein Fall wie dieser lehrt, dass eines der Ziele der neuen organischen Architektur gerade in der Überwindung des Rationalismus und seiner Helden besteht.

Die Morphologie der Natur im Werk von Frei Otto

Erst 2001, anlässlich eines Interviews für die von mir geleitete Zeitschrift »Crossing«, beschäftigte ich mich eingehender mit dem Werk von Frei Otto (1925–2015), den ich in seinem Atelier bei Stuttgart besuchte. Dies war für mich die späte Entdeckung eines der Pioniere auf dem Feld der Erforschung von Harmonie zwischen Mensch und Natur und einer objektiven Einsicht in die Komponenten des ökologischen Systems, das beim Bauen zum Tragen kommt. Seit Beginn der 1960er Jahre trug Frei Otto dazu bei, eine neue Sensibilität gegenüber dem ökologischen System zu schaffen. 1961 gründete er in Berlin die Forschungsgruppe »Biologie und Bauen«, die 1964 Eingang in die Technische Hochschule Stuttgart fand.

Die Forschungen von Frei Otto basierten auf der Naturwissenschaft, »da die Architekten auf wissenschaftliche Art die Beziehung zwischen der Natur und dem Konstruieren erfahren wollen«, um »die Stadt zu konstruieren und dabei die Basis für ein neues dauerhaftes ökologisches System zu schaffen«. Im selben Vortrag, gehalten 1992 anlässlich seiner Ausstellung in München, betonte er: »Zur Lösung der heutigen Aufgaben brauchen wir die neue ganzheitliche Architektur des ökologischen Systems« und in einem ersten Schritt zu einer solchen Architektur »wird das Gestaltfinden dieses neuen friedlichen, sich selbst einpendelnden Systems zuerst dadurch gefördert, dass Widerstände abgebaut werden«, um eine Architektur zu unterstützen, »die echte Traditionen respektiert und die Mannigfaltigkeit der Gestalten der belebten und der unbelebten Natur schützt«.[47]

Seit Anfang der 1950er Jahre dachte Frei Otto über Methoden der Energieersparnis nach, über die Reduzierung der negativen Auswirkungen einer künstlich geschaffenen Umwelt auf den ökologischen Kreislauf und über die Regeln dieses Kreislaufs selbst. Als erster Architekt in Deutschland erprobte er 1955 in seinem an die Berliner Wohnung grenzenden Atelier ein auf Sonnenstrahlung basierendes Heizungssystem und untersuchte die Möglichkeiten eines Solarspeichers. 1967 setzte er diese Experimente in seinem Wohnhaus in Warmbronn um, das zu einem ökologischen Modell wurde. Das Gebäude ist mit einer Art Glasüberzug verkleidet, was im Sommer eine ausgezeichnete Belüftung und im Winter warme, gut isolierte Räume garantiert. Auch hier erwies sich Frei Otto als Pionier, der am eigenen Leib die Nutzung natürlicher Energien erforschte und die Ergebnisse unmittelbar beobachtete. → Abb. 10 Wenige Architekten hatten den Mut, das eigene Wohnumfeld in ihre Recherchen einzubeziehen und die damit einhergehenden Risiken auf sich zu nehmen, um Erkenntnisse zu gewinnen, die anderen zugutekommen sollten. Frei Ottos Forschungen banden sich eng an das Prinzip des Einklangs im Leben mit der Natur.

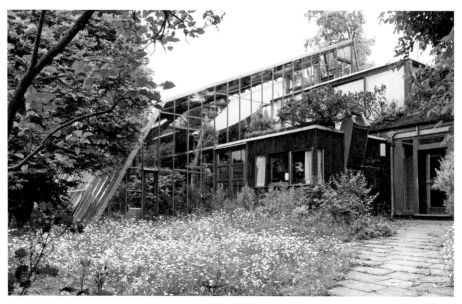

10 Frei Otto und Robert Krier, Haus Frei Otto in Warmbronn, 1969.

Die technologischen Mittel, die er einsetzte, dienen der Aufrechterhaltung des biologischen Gleichgewichts.

Frei Otto ging davon aus, dass die Natur sich nicht von selbst regeneriert. Daher ist es nötig, über Kenntnisse und Modelle zu verfügen, durch deren vernünftige Anwendung eine Regenerierung und damit ein Gleichgewicht garantiert werden kann. Er studierte den Aufbau natürlicher Strukturen, um die gewonnenen Erkenntnisse in der Entwicklung eigener Konstruktionen zur Anwendung zu bringen. Als Ingenieur und Architekt hat Frei Otto es immer vermieden, formale Analogien zu den Modellen der Natur herzustellen. Sprach er von »natürlichen Konstruktionen«, so verstand er darunter jene, welche die physikalischen, biologischen und technischen Prozesse betonen, die zur Entstehung des architektonischen Objekts führen. Durch die enge Zusammenarbeit mit Biologen gelangte er zu der Überzeugung, dass es zu nichts führt, die Natur zu kopieren, sondern Nutzen bringt, die Art der Betrachtung und Deutung der Natur in die Entwicklung baulicher Technologien einzubringen. Dieses Vorgehen definierte er als den »umgekehrten Weg« des Entwerfens. Das Modell für die architektonischen Strukturen kann auf den Techniken der Leichtbaukonstruktion beruhen, während die wissenschaftlichen Daten der Modellberechnung als Instrument zum besseren Verständnis und zur Vervollständigung der biologischen Kenntnisse dienen: »nicht nur die Biologie ist unerlässlich für das Konstruieren, sondern auch das Konstruieren für die Biologie.«[48] Der Mensch kann von der Natur lernen, wenn er in der Lage ist, sie zu verstehen, zu interpretieren und zu berechnen. Die technischen Möglichkeiten gewährleisten das vollständige Begreifen

einer Gestalt und das Verständnis für ein biologisches Objekt. Technische Kenntnisse und formales Experimentieren dienen so der Interpretation der Natur. Die Anwendung des Prinzips der Leichtbauweise auf die Umwelt der Lebewesen durch die Beziehung zur Biologie war für Frei Otto Grundlage des Planens.

Bereits in den 1950er Jahren hatte er verstanden, dass der Bevölkerungsanstieg und der damit zunehmende Energieverbrauch, verbunden mit der Minderung der Ressourcen, ein System erforderte, das – um ökologisch bauen zu können – die Materialien auf ein Minimum reduzieren und Energie sparen muss. Um diese Einsicht nutzbar zu machen, ist es von höchster Bedeutung, die Formen der Natur zu kennen, um sie in die Konstruktionen einbringen zu können.

Frei Otto beschäftigte sich auch mit der Zoomorphologie. Die Techniken der Tiere, die Systeme zur Konstruktion ihres Lebensraums und ihr Instrumentarium zum Überleben im Evolutionsprozess interpretierte er als Vorstufen zu den technischen Kenntnissen des Menschen. Seine Forschungen etwa zu Spinnennetzen, Bienenstöcken oder Termitenhügeln erlaubten ihm, die Anwendung von Techniken zu untersuchen, die an die speziellen Umweltbedingungen dieser Insekten gebunden sind. Er studierte auch die Anatomie von Vögeln und Säugetieren, die nicht in solch hohem Maß von der Notwendigkeit abhängig sind, sich an ihre Umgebung anzupassen. Zur Entwicklung seiner Seilnetzstrukturen halfen ihm die Studien zum Spinnennetz, zur Konstruktion seiner pneumatischen Strukturen die Untersuchungen zum Zellbau und zur Verzweigung der Bäume, auch wenn Äste und Zweige nur das Gewicht der Blätter tragen. Im Gegensatz zu seinem Modell der flexiblen Stützen, die sich den statischen Prinzipien der Wirbelsäule nähern, verbergen die genannten Strukturen ihre biologische Herkunft nicht. Darüber hinaus untersuchte Frei Otto die Optimierung von biologischen Strukturen und das Verhältnis von Form und Struktur in Beziehung zu den auf sie einwirkenden Kräften und Massen. Die Ergebnisse übertrug er auf die von ihm geplanten Strukturen, um deren Leistungsfähigkeit im Verhältnis zu den eingesetzten Mitteln zu überprüfen. Bereits zu Beginn seiner Karriere als Planer hatte er erfasst, dass der Energieverbrauch während des Produktionsprozesses berücksichtigt werden muss, will man sich unter ökologischem Aspekt mit der menschlichen Bautätigkeit auseinandersetzen. Frei Otto betrachtete Häuser, Städte und Metropolen als Biotope, die nicht nur den Pflanzen und Tieren, sondern vor allem den Menschen Schutz bieten sollen. Haus und Stadt müssen daher vor allem auf die biologischen Bedürfnisse der Menschen antworten.

In der gesamten modernen Architekturgeschichte bin ich nie auf einen Architekten mit einem derart ausgeprägten ökologischen Bewusstsein getroffen, das so im Einklang steht mit den aktuellen Fragen der ökologischen Stadt des 21. Jahrhunderts. Obwohl er lange ungehört blieb, machte Frei Otto die Kritiker und Architekturhistoriker seit Beginn seiner Arbeit ohne Unterlass auf die Notwendigkeit einer alternativen Konstruktionsweise aufmerksam, um zu einer harmonischen Beziehung zwischen Mensch und Natur zu finden. In diesem Sinn betrachte ich ihn als wahren Pionier der ökokompatiblen Architektur.

Folgerung

Das Gebot, innerhalb eines ausgewogenen Systems zu einer Einheit zwischen lebendigen Organismen und menschlicher Kultur zu kommen, ist ein Gegenstand, den ich verfolge und für den ich mich von Beginn an eingesetzt habe. Neben meinem sozialen Engagement für die materielle Kultur haben mich mein Leben lang am stärksten die von der Natur und ihren Gesetzmäßigkeiten inspirierte Architektur und Design interessiert. Hier liegen auch heute noch entscheidende Prioritäten. Dieses Thema hat mein Denken und Wirken mit Sinn erfüllt. Dasselbe gilt für die Ausrichtung von Architektur und Design auf ein menschliches Handeln, das in harmonischer Umgebung zur Entfaltung kommt. Wesentlich ist für mich die Verantwortung gegenüber den zukünftigen Generationen – daher die Dringlichkeit, mit der ich begreiflich machen möchte, dass der Einsatz für die organische und ökologische Architektur dazu beitragen kann, die mannigfachen Probleme, mit denen menschliche und natürliche Umwelt gegenwärtig bedrohlich konfrontiert sind, zumindest teilweise zu lösen.

* Aus Gründen leichterer Lesbarkeit wurde auf gendergerechte Formulierungen verzichtet. Dies impliziert keinesfalls eine Benachteiligung des jeweils anderen Geschlechts. **1** Bruno Zevi, *Verso un'architettura organica*, Einaudi, Turin 1945. **2** Die Kriterien sind einem Text von Zevi entnommen, in: Anthony Alofsin, hg., *Frank Lloyd Wright. Europe and Beyond*, London 1999. **3** Frank Lloyd Wright, *An Organic Architecture. The Architecture of Democracy*, Lund, Humphries & Co., London 1939, italienische Ausgabe: *Architettura organica: l'architettura della democrazia*, hg. von Alfonso Gatto und Giulia Veronesi, Mailand, Muggiani 1945. **4** ebd. **5** ebd. **6** ebd. **7** *L'opera di Alvar Aalto*, Katalog zur Ausstellung, Edizioni di Comunità, Mailand 1965, S. 48. **8** ebd. **9** *Alvar Aalto: de l'oeuvre aux* écrits, Centre Georges Pompidou, Paris 1988, S. 128–135. **10** ebd. **11** ebd, S. 13. **12** ebd., S. 13. **13** Vittorio Gregotti, *L'architettura dell'espressionismo*, Casabella, August 1961. **14** Hugo Häring, *Osservazione sul problema estetico del Neues Bauen* (1931), zit. in: Giovanni Klaus Koenig, *Hugo Häring o dell'espressionismo organico*, in: Franco Borsi, Giovanni Klaus Koenig, *Architettura dell'espressionismo*, Vitali e Ghianda, Genua 1967. **15** ebd. **16** Hugo Häring, *Vom neuen Bauen. Über das Geheimnis der Gestalt*, Akademie der Künste, Berlin 1957. **17** Zitat entnommen aus: Giovanni Klaus Koenig, *Hugo Häring o dell'espressionismo organico*, in: Franco Borsi, Giovanni Klaus Koenig, a.a.O., Genua 1967. **18** ebd. **19** ebd. **20** ebd. **21** Reinhold J. Fäth, *Goetheanum-Stil und ästhetischer Individualismus*, in: *Rudolf Steiner – die Alchemie des Alltags*, Edition Vitra-Design Museum, 2010. **22** ebd. **23** Aus einem Vortrag gehalten in Dornach am 31. Juli 1915. **24** Frans Carlgren, *Erster Lebensabschnitt*, in: *Rudolf Steiner und die Anthroposophie*, Goetheanum-Verlag, Dornach 1982. **25** Walter Kugler, *Beiträge zur Kunst*, in: *Rudolf Steiner und die Anthroposophie*, Du Mont, Köln 1978. **26** Vortrag von Steiner in Dornach am 29. Dezember 1914. **27** Georges Charbonnier, *Entretien avec Le Corbusier*, in *Monologue du peintre*, Bd. 2, ed. Julliard, Paris 1960. **28** Bruno Reichlin, *Le Corbusier, la ricerca paziente*, Katalog der Ausstellung in Lugano, 1980. **29** Le Corbusier, *POEME DE L'ANGLE DROIT*, Tériade Editeur, Paris 1955, S. 89. **30** Susan Davidson, Philip Ryland, Hg., *Peggy Guggenheim & Frederick Kiesler. The Story of Art of This Century*, Peggy Guggenheim Collection – Austrian Frederick and Lillian Kiesler Foundation, Venedig – Wien 2005. **31** Maria Bottero, *Frederick Kiesler: arte, architettura, ambiente*, Electa, Mailand 1995. **32** ebd. **33** *On Correalism and Biotechnique*, in: »Architectural Record«, 86/3, September 1939, S. 60–75. **34** ebd. **35** Maria Bottero, *Frederick Kiesler: arte, architettura, ambiente*, Electa, Mailand 1995. **36** Christian Norberg-Schulz, *Alla ricerca dell'architettura perduta: le opere di Paolo Portoghesi, Vittorio Gigliotti, 1959–1975*, Officina, Rom 1975. **37** Marcello Fagiolo, *Paolo Portoghesi in Parabola 66: mostra di pittura scultura architettura*, Edizioni Centro proposte, Rom 1966.

38 Kevin Lynch, *The Image of the City*, MIT Press, Cambridge (Mass.), 1960; it. *L'immagine della città*, Marsilio, Padua 1964. **39** *Natura & Architettura*, Katalog der Ausstellung in Rom, Fabbri Editori, Mailand 1993. **40** Paolo Portoghesi, *Natura e architettura*, Skira, Mailand 1999. **41** Paolo Portoghesi, *Geoarchitettura: verso un'architettura della responsabilità*, hg. von Maria Ercadi und Donatella Scatena, Skira, Mailand 2005. **42** ebd. **43** Peter Dunas, *Colani*, Prestel, München 1993. **44** Tomás Maldonado, *Verso una progettazione ambientale*, in: »Summa«, Nr. 6/7, 1966. **45** Tomás Maldonado, *Ricostruzione della natura e teoria dei bisogni*, in AA.VV., *Uomo, natura e società. Ecologia e rapporti sociali*, Editori Riuniti, Rom 1972. **46** Tomás Maldonado, *La speranza progettuale*, Einaudi, Turin 1970. **47** Frei Otto, Bodo Rasch, *Gestalt finden*, Edition Axel Menges, Berlin 1992. **48** Frei Otto, *Biologie und Bauen*, Institut für Leichte Flächentragwerke, Stuttgart 1971.

Meine
Architekten

Die Reihe von Essays, aus denen dieses Kapitel besteht, ist Architekten gewidmet, für die ich mich im Laufe der Jahre begeistert habe. Ich möchte sie einem breiteren Publikum zugänglich machen, da ihnen eine wichtige Rolle in der Geschichte der modernen Architektur zukommt. Bei einigen ist es mir gelungen, zu ihrer historischen Neubewertung beizutragen, andere konnte ich in ihrem Zugang zur internationalen Szene, wieder andere mit einer gewissen Stetigkeit in der Verbreitung ihrer Werke, unterstützen. Generell zeigt sich hier eine der programmatischen Aufgaben, die ich mir zu Beginn meiner Laufbahn als Direktor kultureller Institutionen gestellt hatte: zur Überprüfung der Design- und Architekturgeschichte beizutragen und architektonische Bewegungen wie Persönlichkeiten, die sich zeitweilig in der zweiten Reihe befanden, auf die Szene und damit in das öffentliche Bewusstsein zurückzuholen. Gerade diese Architekten haben einerseits signifikante Beiträge zur zeitgenössischen Geschichte geleistet und zum anderen die avantgardistischen Bewegungen genährt, deren Bedarf und Aktualität sie sichtbar machten.

Josef Chochol, Josef Gočár, Pavel Janák, Jiří Kroha, Vlastislav Hofman: Architekten auf der Suche nach einer nationalen Identität

Auf dem Kongress des »International Council of Societies of Industrial Design ICSID« 1975 in Moskau zeigte mir die Prager Kunsthistorikerin Milena Lamarová verschiedene Fotografien kubistischer Alltagsgegenstände. Überraschend war der Anblick von Gestaltungen im Bereich des Design und der Inneneinrichtung, die mir völlig unbekannt waren. Zwei Jahre später, beim nächsten Kongress des ICSID in Dublin, berichtete mir Milena Lamarová, das Kunstgewerbemuseum in Prag besäße eine große Sammlung kubistischer Objekte, die noch im selben Jahr in einer Ausstellung in Prag gezeigt würden. Ich kannte das Modell des Kubistischen Hauses von Raymond Duchamp-Villon, war jedoch der Meinung, es handle sich um einen singulären Versuch der Umsetzung des Kubismus in die Architektur. Ich hatte nicht mit der Breite der kubistischen Bewegung in der Tschechoslowakei gerechnet. Zwar hatte ich die dortigen kubistischen Erfahrungen auf dem Gebiet der Malerei bei Emil Filla, Antonín Procházka, Václav Špála oder Josef Čapek beobachtet, wusste aber nichts über die Prager Bewegung, die bedeutend wurde wegen ihrer Studien im Bereich der Architektur, der Inneneinrichtung, der Grafik, der Skulptur und Musik. Sie stellte tatsächlich einen einzigartigen Fall dar. Ich fragte mich, wie es geschehen konnte, eine so wichtige Bewegung zu vergessen, wenn nicht gar aus der Kunstgeschichte des zwanzigsten Jahrhunderts zu streichen. Diesem Phänomen wollte ich auf den Grund gehen und fuhr nach Prag, um mir die empfohlene Ausstellung anzusehen. Das Niveau der Arbeiten beeindruckte mich. Ich begann mit Nachforschungen, die in die Veröffentlichung eines Buches mündeten.[1] Da ich in Berlin wohnte, also nicht weit von Prag entfernt, unternahm ich in den vier Jahren, die meine Recherchen in Anspruch nahmen, zahlreiche Reisen nach Prag und durch die Tschechoslowakei.

Im Zuge eines langsamen Annäherungsprozesses – man darf nicht vergessen, dass wir uns mitten im Kalten Krieg zwischen den west- und osteuropäischen Ländern befanden – gelang es mir, die Direktion des Prager Kunstgewerbemuseums und Milena Lamarová, die Kuratorin der Ausstellung, zu einem Austausch zu bewegen. Ich verpflichtete mich zur Erstellung und Übergabe eines Registers der kubistischen architektonischen Werke, ein Dokument, das dem Museum fehlte. Im Gegenzug erhielt ich Zugang zur Museumsbibliothek und zu den in den verschiedenen Museumsdepots gelagerten Objekten. Diese mündliche, inoffizielle Vereinbarung erlaubte es mir, meine Recherchen zu vertiefen.

Den eigentlichen Grund für jene historische Lücke erfuhr ich dann vom vormaligen Museumsdirektor Jiří Šetlík, der von der Kommunistischen Partei seines Amts enthoben worden war. Der gegen ihn gerichtete Vorwurf der »subversiven Aktivität« besagte nichts anderes, als dass er versucht hatte, eine von der offiziellen Linie unabhängige Kulturpolitik zu verfolgen. In jener Form totalitärer Systeme wurden der Kultur Richtlinien auferlegt, denen es nachzukommen galt. Offizielle Stilrichtung war der »sozialistische Realismus«. Der Kubismus wurde von der Partei als »bürgerlicher Stil« gebrandmarkt, als unvereinbar mit der Kultur der »Arbeiterklasse und Bauernschaft«. Šetlík, der versucht hatte, den Kubismus ins Bewusstsein zu bringen, wurde mit Amtsentzug gestraft. Dessen ungeachtet war es gerade er, der als Historiker wichtige Studien zur kubistischen Bewegung in der Tschechoslowakei betrieb, ebenso im Bereich der Gebrauchsgegenstände wie der Inneneinrichtung. Dadurch baute er eine Sammlung auf, die später große Anerkennung fand, damals aber noch in den Depots »eingekerkert« lag.

Šetlík konnte weder bei der Prager Ausstellung mitarbeiten noch einen Beitrag für den Katalog schreiben. Er war jedoch der geheime Regisseur der Unternehmung. Als ich ihn Ende 1977 traf, berichtete er mir im Detail von den Gründen, die kubistische Bewegung aus der offiziellen Geschichtsschreibung zu streichen. Aus Sicht der damaligen Ideologen gab es drei Hauptmotive: die Unvereinbarkeit des Kubismus mit dem sozialistischen Realismus; seine Herkunft aus Paris; die Aversion des Regimes gegen eine jede, selbst vergangene Avantgarde. Die Unkenntnis der realen Geschichte und ihre falsche Neudeutung als simples Kapitel innerhalb der größeren »Geschichte des Sozialismus« taten den Rest.

Bei dieser ersten von zahlreichen weiteren Begegnungen erklärte mir Šetlík, die einzige Möglichkeit einer Rehabilitierung der tschechischen Kubismus-Bewegung bestünde darin, sie im Ausland bekannt zu machen. Er bat mich, in dieser Hinsicht zu wirken. Ich schrieb Artikel für Architekturzeitschriften, hielt Vorträge und organisierte in Berlin eine Ausstellung zum Werk von Vlastislav Hofman, einem der Pioniere der Bewegung. In Folge war ich zunächst Co-Autor der großen Ausstellung »Tschechischer Kubismus 1910–1925«[2] des Vitra Design Museums 1991, die im folgenden Jahr auch im Pariser Centre Pompidou zu sehen war, ergänzt durch meine Audiovision zur Aktualität des Kubismus. Für den Katalog schrieb ich einen Essay zum »tschechischen Kubismus heute«. Der Erfolg der Ausstellungen und Publikationen

führte dazu, dass ein Teil der kubistischen Gebäude in Prag als Kulturdenkmal eingestuft und eines der Hauptwerke des Prager Kubismus, das Haus der Schwarzen Muttergottes von Josef Gočár (1912), im Originalzustand wiederhergestellt wurde.

Der Zeitraum nach 1989 eröffnete zahlreiche und entscheidende Gelegenheiten zu einer Belebung und Verbreitung der Bewegung. Die wichtigste Ausstellung galt dem Werk von Otto Gutfreund.[3] Sie bedeutete Jiří Šetlíks Rehabilitierung von Seiten der neuen politischen Macht und seine offizielle Rückkehr ins tschechische Kultursystem. Mit Václav Erben organisierte Šetlík 1995 eine Ausstellung zu Gutfreunds Werk in der Národní Galerie in Prag. Gegen Ende des zwanzigsten Jahrhunderts kam es in Folge der Rückbesinnung auf den Kubismus seitens der Prager Kultur zu einer frenetischen Re-edition von Objekten und Einrichtungsgegenständen der kubistischen Meister. Die Objekte bekamen ein neues Etikett als Konsumgüter, wodurch man ihr ökonomisches Potenzial vollauf nutzen konnte.

Heute hat die tschechische kubistische Bewegung wieder den Platz, der ihr in der offiziellen tschechischen Kulturgeschichte zusteht. Auch in diesem Fall – ebenso wie beim »Abenteuer« Jože Plečnik – hatte ich den Eindruck, zu einer Neubewertung in der europäischen Kulturgeschichte beigetragen zu haben. Die charakteristischen Ansätze, die sich in den Arbeiten der führenden Architekten der tschechischen Kubismus-Bewegung und deren Geschichte zeigen, lassen sich wie folgt zusammenfassen:

1. Die kubistische Architektur war Teil einer avantgardistischen Bewegung im Kampf gegen den herrschenden Akademismus. Die Vertreter des Prager Kubismus kamen aus dem Kreis der bildenden Künstler, die sich im Künstlerverband Mánes zusammengeschlossen hatten. Unter den Architekten dieser Vereinigung stach Jan Kotěra (1871–1923) heraus. Kotěra war Schüler von Otto Wagner, gehörte zu den Gründern der Architekturzeitschrift »Styl« und begann schon mit 27 Jahren seine Lehrtätigkeit. Bereits zwei Jahre später übernahm er den Lehrstuhl für architektonische Komposition an der Prager Kunstgewerbeschule. Kotěra hatte entscheidenden Einfluss auf Schüler und Mitarbeiter wie Josef Gočár und Pavel Janák. Außer ihm und Jiří Kroha – die Jüngsten der Gruppe – waren die wichtigsten Architekten der Bewegung zwischen 1880 und 1892 geboren, bei Gründung des Prager Kubismus 1909 also kaum dreißig Jahre alt. Sie standen in engem Austausch mit Kotěra und teilten mit ihm dasselbe Programm der Erneuerung, wenn sich ihr Meister auch als weniger radikal im Zuge der damals stattfindenden ästhetischen Revolution erwies. Kotěra war von dem architektonischen Umschwung fasziniert, wie er sich in Holland und England ereignete. Gemeinsam verkündeten sie den Bruch mit der akademischen Kultur und die Hinwendung zu einer avantgardistischen Erneuerung.

2. Das Ziel, das die Kubisten einte, ging nicht nur in die künstlerische, sondern auch in eine politische Richtung. Es lag im Bestreben nach Loslösung vom österreichisch-ungarischen Imperium zugunsten einer nationalen Einheit durch Gründung eines unabhängigen tschechoslowakischen Staates. Der neue, aus Paris kommende kubistische Stil wurde enthusiastisch aufgenommen, denn er erlaubte eine Eman-

zipation vom Einfluss des Wiener Jugendstils, der seit Beginn des Jahrhunderts in Prag vorherrschte. Seismograph für diesen frischen Pariser Wind war der Prager Sammler Vincenc Kramář, ein Freund des Pariser Galeristen Daniel-Henry Kahnweiler. Kramář kaufte kubistische Arbeiten von Picasso und Braque, brachte sie nach Prag und so wurden sie in der Prager Bourgoisie bekannt Diese neue, durch den Pariser Kubismus vorgegebene Richtung regte die Prager Maler, Bildhauer und Architekten, die sich von der Vereinigung Mánes getrennt und in der neu gegründeten Gruppe der bildenden Künstler SVU (Skupina výtvarných umelcu) zusammengeschlossen hatten, zu eigenen Interpretationen an. Sie bot auch Gelegenheit, neue internationale Beziehungen zu knüpfen, neben Paris vor allem mit Berlin und München. 1912 war die zweite Jahresausstellung der SVU dem deutschen Expressionismus gewidmet, charakterisiert durch die Gestaltung von Gočár, der einige von ihm entworfene kubistische Möbel einbrachte. Die dritte, von Janák gestaltete Ausstellung, die im folgenden Jahr stattfand, thematisierte den Pariser Kubismus. Im Zentrum befand sich der legendäre kubistische »Kopf einer Frau« von Picasso, wichtigster Bezugspunkt für die lokalen Künstler. Dies galt vor allem für den von Janák entworfenen Sockel von Picassos Plastik, der für den Versuch einer dreidimensionalen Darstellungsweise in der kubistischen Bewegung stand. Janák übertrug dieses Vorgehen dann auch in seine Architektur. Die Suche der Prager Kubisten nach einer künstlerischen Formel, die den neuen Stil mit der politischen Unabhängigkeit verknüpfen würde, dauerte in Wirklichkeit nur einige Jahre bis zur Gründung der neuen Nation 1918. Der tschechische Kubismus in der Architektur und den angewandten Künsten erschöpfte sich mit der Unabhängigkeit der Tschechoslowakei. Er ging in den sogenannten rondokubistischen Stil über, der lebendig blieb, bis sich der neue Staat konsolidiert hatte.

3. Für die Prager Architekten stellte der Anspruch, dem Kubismus der Maler und Bildhauer ein architektonisches Äquivalent gegenüberzustellen, eine wahre Herausforderung dar. Ein Volumen gleichzeitig auf verschiedenen Ebenen in Grundriss und Querschnitt darzustellen, ist in der architektonischen Planung kein alltägliches Verfahren. So weisen alle Konstruktionen denselben Defekt auf; denn wie zu vermuten war, konnte es nicht gelingen das Konzept der von den kubistischen Theorien vorgesehenen Durchdringung der Räume und Verschiebung der Ebenen im Inneren der Gebäude widerzuspiegeln. → **Abb. 11** Wären die Bauten aber durchgehend kubistisch konzipiert worden, dann hätten sie weder normale Wohnfunktionen erfüllen noch vermietet oder verkauft werden können, trotz der immanenten intellektuellen Herausforderung. Mit Ausnahme des unausgeführten Wettbewerbsentwurfs von Jiří Kroha (1893–1965) für die Kapelle des Krematoriums von Pardubice (1919) stießen alle kubistischen Gebäude an dieselbe Grenze: die Unmöglichkeit Raumtiefe zu erzeugen. Diese musste daher mit verschiedenen dekorativen Techniken auf der Fassadenoberfläche simuliert werden. Eine Sackgasse, die Kritiker wie Wolfgang Pehnt irrtümlich dazu verleitete, die kubistische Bewegung als expressionistisch zu bezeichnen.[4]

Im Buch *Tschechischer Kubismus* gehe ich auf zwei Fakten ein, die mir einen wichtigen Beitrag zu dessen Geschichte zu leisten scheinen. Zum einen stellt die Forschung der Prager Gruppe, auch wenn sie jahrzehntelang verborgen blieb, einen wertvollen, wenn nicht gar den einzigen Beitrag zu Architektur und Design des Kubismus dar. Zu erkennen bleibt auch der wichtige Stellenwert des Werkes von Otto Gutfreund im Bereich der kubistischen bildenden Kunst. Dass diese Fakten trotz zahlreicher kritischer Studien zum Kubismus so lange ignoriert wurden, sollte die Kulturwelt aufhorchen lassen. Es zeigt einmal mehr, wie die westliche Kunstgeschichte Ausdruck einer einseitigen Geschichtsschreibung ist, die spätestens heute eine Neuinterpretation unter Berücksichtigung der ehemaligen Ostblockländer verlangt. Zugleich wird deutlich, wie die offizielle Kultur jener Länder ohne Protest oder Einschreiten von westlicher Seite eine falsche historische Deutung behaupten konnte, die jeden Befreiungsversuch vereitelte.

Die andere mir wichtige Tatsache besteht darin, dass sich die Architektur zur Förderin nationaler Befreiungsbewegungen machen kann. Die Protagonisten der tschechischen Bewegung waren bis zur Gründung des tschechoslowakischen Staates zunächst Kubisten. Zwischen 1918 und 1925 unterstützten sie die Konsolidierung der neuen Nation und entwickelten den Rondokubismus, den sie als »nationalen Stil«

verstanden sehen wollten. Nach 1925 und mit der internationalen Anerkennung der Tschechoslowakei wandten sie sich in der Architektur einem hochwertigen Funktionalismus zu und schlossen sich der internationalen modernen Bewegung an. Für mich handelt es sich um eine legitime Haltung, die zur Emanzipation eines Volkes beiträgt und es in seiner Identität stärkt. Meine Auffassung hatte eine Reihe lebhafter Auseinandersetzungen mit glühenden Verfechtern des italienischen Rationalismus zur Folge. Vittorio Gregotti zum Beispiel vertrat die Ansicht, der Architekt müsse seinem eigenen Tun treubleiben und die Prinzipien der Ideologie respektieren, für die er einmal Position ergriffen hat.

Ich will versuchen, die entscheidenden Perspektiven aufzuzeigen, unter denen mir die Prager Bewegung als authentisch kubistische erscheint. Die Auswahl ihrer Gründungsmitglieder, die sich explizit zu Kubisten erklärten, verpflichtet dazu, dieser Intention Aufmerksamkeit zu schenken. Pavel Janáks Text *Das Prisma und die Pyramide*[5] und Otto Gutfreunds Schrift *Fläche und Raum*[6] stellen drei den Prager Kubismus bezeichnende Aspekte heraus.

Der erste bezieht sich auf die Rolle der traditionellen tschechischen Architektur und speziell auf all jene Momente der lokalen Architekturgeschichte, die sich durch eine betont dynamische Expressivität auszeichnen: beispielsweise die Kathedrale Santa Barbara in Kutná Hora (1440–1457) mit ihrem Bogenrippengewölbe, dann die barocke Kirche des heiligen Johannes von Nepomuk auf Zelená Hora (1719–1722) von Johann Blasius Santini-Aichel (1677–1723), erbaut auf dem Grundriss eines fünfzackigen Sterns, mit Abfolgen konkav und konvex gekrümmter Oberflächen und einer aggressiv-dynamischen Räumlichkeit, oder die Zellengewölbe der Kirche St. Peter und Paul in Soběslav (1501).

Beim zweiten Aspekt geht es um die Tendenz der Prager Kubisten, neue wissenschaftliche Erkenntnisse in ihre Arbeiten einzubeziehen. Hierzu zählen Albert Einsteins Revolution auf dem Gebiet der Physik der Materie im Verhältnis zur Bewegung der Körper sowie das vom Kunsthistoriker Wilhelm Worringer formulierte Prinzip der Abstraktion oder die innovative visuelle Wahrnehmungsauffassung des Philosophen Theodor Lipps. Schließlich um den Versuch, die Thesen des französischen Analytischen Kubismus in die Praxis umzusetzen, darin dem Ruf nach Plastizität und nach Auflösung der Zentralperspektive folgend. Der Prager Kubismus ist nicht nur eine unvergleichliche Bewegung, die gleichermaßen architektonische Werke, Inneneinrichtungen und Gebrauchsgegenstände geschaffen hat, sondern auch eine Kraft, der eine spezifische Theorie zugrunde liegt, und die lokale wie internationale Bezugspunkte in sich aufnimmt.

Die tschechischen Kubisten waren von Beginn an mit einer Reihe von Problemen konfrontiert, die unbedingt nach Lösung verlangten. Trotz aller künstlerischen Freiheit in der architektonischen Planung durften die kubistischen Architekten die Nutzbarkeit nicht aus den Augen verlieren. In Anwendung der kubistischen Theorie standen die Architekten daher Schwierigkeiten unterschiedlicher Art gegenüber. Eine bestand im Modus der Darstellung des Objekts in seiner räumlichen Gesamtheit,

das heißt in der gleichzeitigen Darstellung von außen und innen, von Draufsicht und Querschnitt. Andere betrafen die Realisierung von Entwürfen, deren Flächen auf untereinander verbundene geometrische Formen reduziert waren, die Zerlegung der Volumina in Facetten oder das sich Durchdringen von Objekt und Hintergrund.

Auf der Suche nach Überwindung dieser Hindernisse brachten die Prager Architekten Vorgehensweisen zur Anwendung, die ihre planerische Praxis als kritische definieren: sie arbeiten mit prismatischen Körpern und kristallinen Formen, Systemen schräger Flächen und schiefer Ebenen, sie lösen Flächen in weitere Flächen auf, die sich dank minimaler Neigungsvarianten gegeneinander verschieben und versuchen die Zentralperspektive aufzulösen.

Für Pavel Janák (1882–1956), den Theoretiker der Gruppe, bestand das Prinzip des »neuen Stils«, wie er 1912 in dem Beitrag »Die Erneuerung der Fassade«[7] für die Revue »Umelecký mesícník« (Künstlerisches Monatsblatt) schrieb, in der Auflösung des Gebäudeblocks auf der Basis rhythmischer Diagonalen. → **Abb.12** Neben der Horizontalen und der Vertikalen führte er eine dritte Ebene ein, die Schräge. Das Aufeinandertreffen der Schrägen erzeugte den Eindruck von Bewegung, schuf Kanten und Einschnitte, in denen Licht und Schatten aufeinander stießen und jene Dynamik betonten, die im Mittelpunkt der kubistischen Untersuchungen stand.

Bei Janáks gelungenster Arbeit handelt es sich um den Umbau des Hauses Fára auf dem Hauptplatz von Pelhřimov (1913). Besondere Aufmerksamkeit verdient die Dachkrone des Gebäudes, bei der durch die Zerlegung der Flächen und dank der plastischen Formgebung ein faszinierendes Spiel aus Licht und Schatten entsteht. → **Abb.13** Überzeugend ist auch die kluge Suche nach einer Verbindung zwischen der kubistischen und der traditionellen barocken Sprache, was sich am Erkerfenster zeigt oder am Balkon, den Janák mit kubistischen Elementen versah. Der Versuch, den Kubismus harmonisch mit bereits vorhandenen Stilen zu kombinieren, führte zu einem einzigartigen Werk.

Der Verzicht auf die Zentralperspektive ermöglichte es, diese durch andere Arten der Perspektive zu ersetzen wie beim 1912 von Josef Gočár (1880–1945) realisierten Kurbad von Bodhaneč. Gočár löste die Fensterfront der beiden Korridore zu Seiten des Eingangs derart, als bestünden die Glasfenster aus sich überschneidenden Schrägen. Betrachtet man die Fassade vom Vorraum aus, so entsteht der Eindruck, als bildeten die Fenster eine Reihe von schrägen Ebenen. Deren Vervielfältigung erzeugt den Effekt unterschiedlicher Perspektiven. Beim Haus der Schwarzen Muttergottes in Prag strukturierte Gočár das Eingangstor durch eine Doppelreihe von Metallstangen, die im Abstand von wenigen Zentimetern hintereinander angebracht sind. Ein Betrachter, der sich auf das Gebäude zu bewegt, nimmt dadurch ständig neue Figurationen wahr, was ihm die Illusion von Tiefe vermittelt. Denselben Effekt erzielte Josef Chochol (1880–1946) beim Mehrfamilienhaus an der Neklanova in Prag (1919) durch das formal innovative Einbringen der Eckbalkonreihe; Vlastislav Hofman (1884–1964) entwarf 1912 die erste kubistische Siedlung auf dem Letná Hügel. Spannungsreich ist hier die Verbindung zwischen den kubistisch gestalteten Landschafts-

12 Pavel Janák, Giebelhaus/
Interieurstudie 1912.

13 Pavel Janák, Umbau eines
Barockhauses in Pelhřimov,
1913.

elementen und dem architektonischen Kern des Komplexes. Hofmans Entwürfe zeichnen sich durch eine starke Betonung der Fassaden aus. Gemildert wird deren Strenge durch in sie eingeschnittene Körper, die sich über ausgeprägte Kanten mit den vertikalen Strukturen verbinden. Hofman betonte seine Volumina häufig durch eine starke Plastizität, wobei er die Fassaden in vielfach facettierte Flächen auflöste.

Die Stärkung des nationalen Bewusstseins nach Gründung des neuen Staates veranlasste diejenigen kubistischen Architekten, die ihre Arbeiten nicht als Ausdruck dieses neuen Bewusstseins verstanden, die Prinzipien ihres Tuns zu hinterfragen. Sie ließen den Dynamismus hinter sich, der ihre Architektur bis dahin dominiert hatte, und wandten sich dem sogenannten »Rondokubismus« zu, einem Stil, der den Kubismus negierte, auch wenn er dessen Erbe namentlich unter expressivem Gesichtspunkt aufgriff. Die plastische Konzeption des Kubismus ergoss sich in eine Vielzahl statuarischer ornamentaler Formen und nahm stilistische Elemente der Volkskunst auf, wodurch die wiedererlangte nationale Einheit symbolisiert wurde. Das Ziel des Rondokubismus bestand darin, die verschiedenen Kulturen, die an der Bildung des tschechoslowakischen Staates beteiligt waren, durch eine neue einheitliche Architektur in Einklang zu bringen. Eine gewisse Strenge und Rigidität beherrschten die stilisierten folkloristischen Elemente, bis sie zu geometrischen, plastisch akzentuierten Formen wurden.[8] Zu den bedeutendsten Werken des »Rondokubismus« zählen das Geschäftshaus der Legionärsbank, kurz Legiobanka von Josef Gočár (1923), die Kapelle des Krematoriums von Pardubice (1923) und der Adria Palast in Prag (1925), Sitz der Versicherungsgesellschaft »Union Adriatica.«, beide von Pavel Janák. Interessant ist, dass Janák von 1911 bis 1913 bereits Studien betrieb, die den neuen Stil vorwegnahmen. Vermutlich war er es auch, der die kompositorischen Elemente definierte, die dem »Rondokubismus« als Basis dienten.

Janák hatte auch die Idee zur Gründung der »Prager Kunstwerkstätte« PUD (Pražské umělecké dílny) in Art der Wiener Werkstätte. Sie nahm ihre Produktion um 1912 auf. Die Möbel, die dort hergestellt wurden, hatten Erfolg bei der Prager *Intelligenzija*, die sich so einrichten wollte, wie es der neuen kulturellen Öffnung entsprach. Sie wurden im Ausland zum ersten Mal bei der Kölner Werkbundausstellung von 1914 gezeigt. Pavel Janák provozierte und irritierte die positivistischen Geister durch die antifunktionalen statischen Prinzipien, die er in seine Möbel einbrachte. Die Stuhlbeine versah er in der Mitte etwa mit einem Knick. Gočár wurde zum Planer eines Großteils der kubistischen Inneneinrichtung, während Hofman der Erste war, der in eher synthetischer Weise elementare kubistische Formen, mit denen er bereits in der Architektur experimentiert hatte, in den Einrichtungsbereich einbrachte. →Abb. 14 Unter den in der PUD hergestellten Gebrauchsgegenständen sollen vor allem die Keramikobjekte von Janák und Hofman, die Lampen und Tischuhren von Gočár und die Türklinken von Chochol erwähnt werden. Die Entwicklung des kubistischen Prager Stils führte auch zu einem Austausch von Ideen und Praktiken zwischen verschiedenen künstlerischen Genres. Das zeigt sich unter anderem in den Entwürfen des Malers Antonín Procházka für eine Reihe von Sesseln und intarsierten Schreibtischen.

14 Josef Gočár, Möbel für die
eigene Wohnung, 1912.

Mein Anliegen bestand darin, die Geschichte der tschechischen kubistischen Bewegung aufzuarbeiten und zu aktualisieren. Daneben beeindruckte und interessierte mich die Rolle, die die künstlerischen Vereinigungen jener Jahre spielten. Diese Vereinigungen waren Orte der Begegnung und des Austauschs und zugleich Geburtsstätten anhaltender Freundschaften, die auch in den Privatbereich Eingang fanden. Die Kunst verband, wirkte sich auf den Alltag aus und formte das Leben des Kollektivs. Jene Situation unterscheidet sich substantiell von der heutigen, wo die Künstlerverbände (wie beispielsweise die verschiedenen regionalen Gruppen des Deutschen Werkbunds oder der italienischen Vereinigung für Industriedesign ADI) jeden ideellen, mit dem Beruf verbundenen Antrieb verloren haben und die Zusammenarbeit oft nur genutzt wird, um Karrieren anzukurbeln und persönliche Vorteile zu sichern. Das Ergebnis sind kulturelle Verluste. Zudem bleiben die Diskussionen und gegenseitigen Anregungen aus, die entscheidend sind für die Entwicklung eines kritischen Geistes. Das Beispiel des tschechischen Kubismus verdeutlicht den zum Teil geglückten Versuch, die materielle Kultur eines Landes oder einer Region durch eine Politik zu stärken, die in der Lage ist, unterschiedliche soziale Schichten einzubeziehen und den künstlerischen Inhalten eine kulturelle und soziale Ausrichtung zu geben. Im Zeitraum zwischen 1909 und 1925 gelang es der Tschechoslowakei, auf kultureller

Ebene zu einem einheitlichen Ausdruck zu kommen. Auch wenn die künstlerische Produktion der kubistischen Avantgarde und des sich anschließenden »rondokubistischen« Versuchs die ungleichen Vorlieben der verschiedenen sozialen Klassen nicht rundum zufriedenstellen konnte, so handelte es sich doch um eine gelungene Erfahrung, die dem Land den Impuls gab, sich gleich nach der Konsolidierung des neuen Staates zur Welt hin zu öffnen. Gewiss ist dieses Modell heute, im Zeitalter der Globalisierung, schwer übertragbar. Ideell ist es aber weiterhin von Bedeutung zur Befreiung der Länder dieser Welt – und das sind nicht wenige –, die sich in einem Zustand politischer, kultureller und wirtschaftlicher Abhängigkeit befinden.

Eine Entdeckung: das Ljubljana von Jože Plečnik

Seit Anfang der 1980er Jahre interessiere ich mich für das Werk von Jože Plečnik, einem Schüler von Otto Wagner. Anregung erhielt ich von einem Wiener Freund, dem Architekten Boris Podrecca, der eine kleine Ausstellung mit Arbeiten von Plečnik bei der Österreichischen Gesellschaft für Architektur in Wien gezeigt hatte. Daraufhin besuchte ich eine Reihe von Plečnik Bauten in der österreichischen Hauptstadt, wo er seine Laufbahn als Architekt begonnen hatte. Dabei endeckte ich das Zacherl-Haus (1905), ein Hauptwerk des slowenischen Meisters, und wichtiger Beitrag zur Anfangsphase der modernen Bewegung in Wien. Wie im Fall des tschechischen Kubismus fragte ich mich, warum so ein wichtiges architektonisches Werk jahrzehntelang fast unbekannt geblieben ist. Mein nächstes Ziel in Wien ist die Heilig-Geist-Kirche (1913), charakterisiert durch die Verwendung von Eisenbeton, einer für die damalige Zeit extrem fortschrittlichen Technologie. In der Krypta finden sich zahlreiche Bezüge zu dekorativen regionalen Motiven, die prachtvolle Details aufweisen. Hier zeigt sich das Ergebnis einer auffallend sorgsam ausgeführten handwerklichen Arbeit. Der verwirrenden Mischung aus Klassizismus, Moderne, Regionalismus und Kunsthandwerk stand ich damals jedoch ein wenig skeptisch gegenüber.

 Im Frühjahr 1983 informierte mich Podrecca, dass es in Ljubljana ein Symposion über Plečnik geben werde. Bei dieser Gelegenheit besichtigte ich dort einen Teil seiner Bauten und lernte Damjan Prelovšek kennen, einen ausgewiesenen Kenner von Plečniks Werk. Gemeinsam mit ihm und Podrecca entstand der Gedanke zu einer Ausstellung für das Internationale Design Zentrum Berlin, das ich damals leitete. Ein Jahr später verließ ich das IDZ und übernahm die Direktion des Centre de Création Industrielle im Pariser Centre Pompidou. →**Abb. 15** 1986 gelang es uns schließlich dort eine große Plečnik Retrospektive zu zeigen, die im Anschluss nach Deutschland, Österreich, Italien, in die Vereinigten Staaten und schließlich nach Ljubljana wanderte. →**Abb. 16** Durch diese Initiative konnten wir zur Wiederentdeckung und dem internationalen Erfolg des slowenischen Meisters beitragen. In dem von Plečnik 1933 überaus angenehm gestalteten Haus von Damjan Prelovšek in Ljubljana, durfte ich als Gast unvergessliche Augenblicke erleben.

15 Ausstellung »Jože Plečnik, architecte, 1872–1957«, im Centre Georges Pompidou, Paris 1986.

16 Ausstellung »Jože Plečnik, architecte, 1872–1957«, im Centre Georges Pompidou, Paris 1986.

17 Jože Plečnik, Universitätsbibliothek, Ljubljana, 1941.

Der nachfolgende Essay besteht aus Teilen, die ich für den Katalog der Ausstellung zu Plečnik geschrieben und für dieses Buch erweitert habe.[9]

Immer gab es missverstandene Künstler. Dies mag daran liegen, dass in ihren Werken offensichtlich keine Motive zum Tragen kommen, die den vorherrschenden Tendenzen ihrer Zeit entsprechen. Deshalb werden sie nicht mit der Geschichte ihrer Zeit assoziiert. Ebenso gibt es Architekturen und Architekten, die über Jahre in Vergessenheit geraten sind. Einer von ihnen, ist Jože Plečnik, der zu den bedeutendsten Schülern von Otto Wagner zählte und eine Reihe signifikanter Gebäude der Wiener Moderne realisiert hat.

Hierzu gehört der Umbau der Prager Burg, ihrer Höfe und Gärten; ein Auftrag des tschechoslowakischen Präsident T. G. Masary, 1921 begonnen und 1934 abgeschlossen. Diese Umgestaltung ist Plečniks umfangreichste Arbeit. Sie ist ein Beispiel der perfekten Integration einer neuen Architektur in eine bereits vorhandene Struktur. Vor der Rückkehr in seine Heimatstadt Ljubljana lebte Plečnik einige Jahre in Prag und hinterließ in der Tschecholowakei zwei bedeutende Werke: die neugestaltete Burg und die Herz-Jesus-Kirche (1932). In Slowenien sind Plečniks Arbeiten zahlreich. Besondere Bedeutung hat die zwischen 1936 und 1941 enstandene National- und Universitätsbibliothek von Ljubljana, eine eklektische Architektur von hoher Qualität und exemplarischem Wert auf der Suche nach einer Zusammenführung von Klassizität, Moderne und Regionalismus. → **Abb. 17** Diese Bibliothek ist ein Gebäude, das den Historiografen der modernen Architektur nicht hätte entgehen dürfen.

Denn diese Art eines Katalogs an Erfindungen der Integration gibt der Schule von Otto Wagner eine Dimension, die bis dahin unbekannt war. Plečniks Ausschluss aus der Geschichte der modernen Architektur hängt gewiss auch mit seiner Skepsis gegenüber dem industriellen Fortschritt zusammen. Dies heißt aber nicht, dass er die Fertigbauweise abgelehnt hätte. Sein Verständnis von industrieller Produktion war geprägt von seiner Auffassung von handwerklicher Arbeit. In diesem Zusammenhang ließe sich fast von einem Morrisianismus sprechen, der die Kultivierung des Auges in Einklang bringt mit der Kultivierung der Hand. Und wie William Morris erstreckte Plečnik seine Lehre auf ein Gebiet, das die Gesamtheit der Künste umfasst. Der Dekoration kam eine Hauptfunktion zu als Vermittlerin zur regionalen Kultur und auch, da sie mit der Freude der Herstellung von Objekten verbunden ist, ein zusätzliches Vergnügen in die Arbeit einbringt. In dieser Hinsicht nähern sich Morris und Plečnik über die soziale Komponente des »Kunst Machens« einander an.

Plečnik steht gewiss im Gegensatz zur modernen Bewegung, sofern diese die Dimension von Geschichte, Erinnerung und Tradition außer Kraft zu setzen suchte, um sie durch das Prinzip des Neuen als »absolutem Wert« zu ersetzen. Er selbst hatte eine ganzheitliche Vorstellung einer Gesellschaft, welche der Architektur eine kollektive Bedeutung zuschreibt. Zu diesem Zweck nutzte er die symbolischen Gehalte architektonischer Zeichen. Obwohl sich Plečniks Sprache und die der »modernen Architektur« voneinander unterscheiden, eint sie doch der moralische Ansatz einer durch die Architektur zu leistenden Aufgabe. Lag dem Modernismus eine revolutionäre Haltung zugrunde, so suchte Plečnik die Motive für seine Mission im Einsatz zur Befreiung der slawischen Minderheit.

Gestützt von den politischen Umwälzungen nach dem Fall des österreich-ungarischen Imperiums, traten zu Plečniks sozialen Beweggründen auch patriotische Motive hinzu. Im Gegensatz zur Bewegung der Moderne, welche die nationale Kleinteiligkeit zugunsten der Universalität eines einheitlichen Konzepts zu überwinden suchte, beanspruchte Plečnik für sich eine besondere Position im Panorama der 1920er Jahre. Er strebte nach Abgrenzung von Kulturen und ethnischen Gruppierungen, ähnlich wie die kubistischen Architekten in der Tschechoslowakei, Dusan Jurkovic in der Slowakei oder Ödon Lechner in Ungarn.

Je weiter die 1920er Jahre in die Ferne rückten und die Spuren einer »modernen« Vergangenheit verblassten, umso mehr entwickelte Plečnik eine Architektur als Resultat aus einer eklektischen Montage klassizistischer Elemente, vermischt mit Zeichen der Volkskultur, um eine Art von »freiem Klassizismus« anzubieten, eine universal und allgemein verständliche Grammatik. Stil ist für Plečnik die Kunst einen Inhalt durch diejenigen Formen zu vermitteln, die ein breites Publikum am angemessensten erreichen. Das verbindende assoziative Element besteht zuerst in der vielfach variierten klassischen Formsprache. Hinzu kommen die dem regionalen Code entnommenen Zeichen. Sie tragen dazu bei, den Charakter des Ortes und zugleich die Wurzeln seiner Bewohner aufzuzeigen, was zur Übereinstimmung zwischen der kreativen Absicht und den Erwartungen der Nutzer führen kann.

Als Ursprung eines Teils der Identität seiner Architektur bezeichnet Plečnik den Karst, die voralpine Berglandschaft zwischen Ljubljana und Triest. Voller Neugier bereiste ich jene Orte auf der Suche nach Zeichen und Spuren, die Eingang in Plečniks Architektur gefunden haben. Hier entdeckte ich zum Beispiel die Verwendung von Trockenmauerwerk, die Mischung von Stein und Ziegel, das Einbringen von behauenem Gestein, einige Sitzbankformen, Kaminarten, Symbole auf den Architraven über Hauseingängen, ziselierte Basreliefs auf den sichtbaren Balken, dekorative Verzierungen auf dem Putz, Graffiti und Fries zugleich und konnte mich an Ort und Stelle von der Authentizität seiner Zitate überzeugen.

Ein weiterer Aspekt, der Plečniks Werk große Bedeutung hätte geben können, liegt in seinem stadtplanerischen Ansatz, seinem einzigartigen Vermögen, die Leseart der Stadt über punktuelle Eingriffe durch eine Reihe spezifischer, längs einer singulären Trasse plazierter Zeichen an strategischen Orten anzubieten. 1935 als Leiter des Büros für Stadtplanung in Ljubljana mit der Entwicklung eines neuen Bebauungsplan beauftragt, macht Plečnik daraus ein System symbolischer Bezugspunkte mit klar definierten Orientierungsfunktionen, welche darüber hinaus in der Lage sind Aspekte des jeweils bezeichneten Orts deutlich werden zu lassen. →**Abb. 18** Dieses außergewöhnliche Netz an Bezugspunkten erlaubt den Städtern, sich mühelos im urbanen Raum zurechtzufinden, denn jeder dieser »Kristallistionspunkte« besitzt nicht nur eine Identität, sondern verweist visuell auf weitere benachbarte Kristallisationspunkte, was die sofortige Identifizierung der verschiedenen Orte in der Stadt ermöglicht. Ein exemplarisches Vorgehen, das die Thesen von Forschern wie dem Architekten und Stadtplaner Kevin Lynch, Autor des grundlegenden Essays »Das Bild der Stadt« (1960), und Robert Venturi, »Lernen von Las Vegas« (1972), um Jahrzehnte antizipierte. Die Planung der Wegführung mittels einer Sequenz symbolischer Verbindungen war das erste Beispiel dieser Art in der modernen Stadtplanung. Plečnik bezog sich auf Slowenien, Venturi auf die Westküste der Vereinigten Staaten.

Den Höhepunkt dieses Bezugssystems zur Geschichte und zur lokalen Identität erreichte Plečnik mit der Realisierung des Zale-Friedhofs in Ljubljana (1940). Die zur Verfügung stehende Fläche unterteilt Plečnik in Zonen, nach Funktionen unterschieden, die auch symbolischen Charakter haben. Hinter dem monumentalen Eingangsportal, wo auch die Verwaltung untergebracht ist, liegt die zentrale Kapelle, eine Art von großem Tempel mit einem inneren und einem äußeren Bereich, wo die öffentlichen Totenfeiern stattfinden. Rings um die zentrale Kapelle befinden sich eine Reihe kleinerer Kapellen zur Aufbahrung der Särge vor der Totenfeier. Plečnik erfand ein besonderes System zu ihrer Unterscheidung. Jede Kapelle weist einen anderen Stil auf, vom schlichten Tumulus bis zum Tempel und entspricht einem bestimmten Viertel von Ljubljana, sodass der Abschied des Toten in der Kapelle stattfindet, die zu dem Viertel gehört, in welchem der Verstorbene gelebt hat. Dieses Konzept verdeutlicht sein Bemühen, die Bewohner bis in den Tod mit den Orten zu verbinden, an denen sie ihren Alltag gelebt haben. Die anderen Bereiche des Friedhofs, der in seiner Gesamtheit als eine wahre

18 Jože Plečnik, Monument des Dichters Gregorcic, Ljubljana, 1937.

»Stadt der Toten« konzipiert ist, sind unterteilt in Bereiche für Gräber, Beinhäuser und Dienstleistungen wie Tischlerei und Gärtnerei. Der Zale-Friedhof ist einzigartig aufgrund seiner Konzeption und Typologie.

In stadtplanerischer Hinsicht bedeutend ist auch Plečniks Anordnung der »Drei Brücken« über die Ljubljanica im Zentrum Ljubljanas, eine meisterhafte Verbindung zwischen der Stadt und den Flussterrassen, wodurch Raum und Grünflächen gewonnen wurden und den Städtern eine hohe urbane Qualität geboten werden konnte. Die Kreuzung zweier urbanistischer Achsen wird durch drei Brücken markiert, flankiert von einer Reihe von Pavillons und mit der Flusspromenade durch eine Arkadenreihe verbunden, unter denen der Markt stattfindet. Eine weitere elegante Lösung zeigt sich bei der Brücke von Trnovo, auf dem Plečnik die Birkenreihe längst des angrenzenden Fußwegs über die Brücke so konzipiert, dass die Baumreihe sich tatsächlich auch auf der Brücke fortsetzt. In verschiedenen Teilen der Stadt finden sich weitere Beispiele für diese Art von intelligenten und innovativen Lösungen im Bereich der urbanen Planung.

Ein letztes Argument, welches den Wert und Erfindungsreichtum in Plečniks Werk sichtbar machen kann, ist seine Fähigkeit auch mit begrenzten Mitteln seine Architektur zu gestalten. Der barocken, reichhaltigen und in gewisser Hinsicht opulenten Art der Gestaltung architektonischer Details wie beispielweise beim Bau der Handels-

kammer in Ljubljana, steht eine Reihe von extrem schlichten Ausführungen gegenüber, bei denen standardisierte Materialien und Lösungen zum Einsatz kamen. Dies zeigt sich zum Beispiel bei der Nutzung von herkömmlichen, vorgefertigten roh belassenen Zementrohren für tragende Säulen und Geländerpfosten von Außentreppen oder bei der Verwendung von behandeltem und sichtbar belassenem Tannenholz oder Trockenmauerwerk. Das signifikanteste Beispiel für dieses Verfahren ist die Kirche des Heiligen Michael in Barje (1937) am Südrand von Ljubliana. In diesem speziellen Fall lässt sich von einer »architettura povera« sprechen, in Korrespondenz zur sogennanten »arte povera« realisiert mit einfachen Materialien des täglichen Gebrauchs.

Dieses Verfahren hatte nicht nur mit begrenzten finanziellen Mitteln zu tun, sondern bedeutete für Plečnik eine prinzipielle Entscheidung, welche die bemerkenswerten Möglichkeiten zum Vorschein bringt, die aus der Kombination einfacher dekorativer Elemente entstehen können: zum Beispiel die Applikation mittels Schablonen von sich wiederholenden, lebhaft farbigen Blumenmotiven auf die röhrenförmigen, rohen Zementsäulen. Oder die Anwendung einfacher Zimmermannstechniken zur Herstellung des Verbindungsstücks zwischen Säule und Balken, das dann durch Elemente bereichert wurde, die an ein Kapitell denken lassen. In ihrem Miteinander geben all diese Details dem Raum eine reiche und spielerische Ausstrahlung. Der »Armut« werden Objekte entgegengesetzt, die dem liturgischen »Reichtum« entsprechen. Akzente werden gesetzt, nicht nur durch den Wert der verwendeten Materialien, sondern auch durch ihre präzise Anordnung im Raum, wobei visuelle Zentren der Aufmerksamkeit in Korrespondenz zu den von der Liturgie vorgesehenen Abläufen geschaffen werden.

Interessant ist, dass Plečnik für wichtige Elemente des Stadtmobiliars wie Brückengeländer und Straßenlampen einfache, von ihm entwickelte Fertigteile aus unbehandeltem Beton, einem »armen Material« nutzte, die in hoher Zahl, zu niedrigen Kosten und in klassizistischen Formen produziert wurden. Für Ljubljana entwickelte Plečnik eine Art von Musterkatalog der Fertigteile, die er bei Bedarf an unterschiedlichen Orten in der Stadt einsetzte.

Plečniks Werk, das ich zuerst in Wien, dann in Prag und schließlich in Ljubljana und Slowenien kennenlernte, war für mich eine völlig unerwartete Entdeckung. Unter historiografischem Gesichtspunkt bestätigte es mir die Notwendigkeit, die niemals definitiv festgeschriebene Architekturgeschichte kontinuierlich einer neuen Lektüre und Anpassung zu unterziehen. Wie es der Fall Plečnik zeigt, bedarf es des Konzepts von Geschichte als »offenem Ereignis«, welches sich infolge neuer Entdeckungen permanent entwickelt und Adaption und Revision erfordert. Wenn Plečnik heute durch eine Neuinterpretation seines Werkes und dank der zahlreichen Publikationen, die auf unsere Aktivitäten folgten, wieder in die Geschichte der modernen Architektur integriert wurde, wenn Ljubljana heute von einer Vielzahl kulturinteressierter Touristen besucht wird, so ist das auch ein Resultat dieser Initiative. Dieses Ergebnis verschafft eine große Befriedigung und entspricht unserem Ziel. Wichtiger jedoch als die Befriedigung über den Erfolg der Initiative und die damit verbundene Anerken-

nung ist die enorme persönliche Bereicherung, die mir das Studium von Plečniks Werk brachte. Es eröffnete mir neue Horizonte, bestätigte mir die Gültigkeit der regionalistischen Hypothese und die Wichtigkeit einer ethischen Vision des Berufs.

Álvaro Siza oder die Gründe, Orte und Formen zusammenzubringen

Als ich im Frühjahr 1975 für den Berliner Senat die erste Entwurfswoche am Internationalen Design Zentrum vorbereitete, an der sich Architekten wie Alison und Peter Smithson, Oswald Mathias Ungers, Gottfried Böhm, Charles Moore und Vittorio Gregotti mit Entwürfen und Ideen zur Integration moderner Architektur in das historische Gewebe von Kreuzberg beteiligen sollten, setzte ich mich mit Gregotti in Verbindung, der auf Álvaro Siza verwies. Kurz zuvor hatte mir bereits Pierluigi Nicolin enthusiastisch von dessen Arbeiten im Stadtgebiet von Porto berichtet.

So lernte ich Siza kennen. Meine Begeisterung für seine Arbeit hat seit damals nicht nachgelassen. 1976 lud ich ihn zur zweiten Entwurfswoche ein und organisierte im Anschluss mit Gregotti und Oriol Bohigas die erste internationale Ausstellung von Sizas Arbeiten in Berlin, Mailand und Barcelona. 1977 wurde ich zu einem Vortrag an der Architekturfakultät Porto eingeladen. Ich erlebte zwei unvergessliche Tage: Álvaro Siza hatte einen Ausflug in die Berge des Minho arrangiert, um unter Führung seines Meisters Fernando Távora die regionalen Architekturen zu besuchen, die Távora in einer Studie für die portugiesische Regierung erfasst hatte. Damals verstand ich, welche Richtung die »Schule von Porto« genommen hatte und begann, über die Rolle der Regionalismen in der Architektur nachzudenken.

Im Laufe der Jahre konnte ich Sizas Werke in zahlreichen Publikationen vorstellen, hatte Gelegenheit, erstmalig und dann in Folge seine Skulpturen zu präsentieren und Ausstellungen zu seinen Werken vorzuschlagen, darunter auch das 2014 begonnene Ausstellungsprojekt zum Eingangsbereich der Alhambra in Granada. Álvaro Siza schätze ich als großartigen Architekten und darüber hinaus ist er ein Reisegefährte durch die Geschichte der modernen Kultur, ein wahrer und lieber Freund geworden.

Der folgende Essay wurde erstmalig in der Nummer 101 der Zeitschrift »Area« veröffentlicht.[10]

Seit der Präsentation der Arbeiten von Álvaro Siza im Norden Portugals, die in der Ausstellung *Europa-Amerika* in der Biennale Internazionale d'Arte in Venedig 1976 gezeigt wurden, ist das Interesse der internationalen Kritik an seinem Werk kontinuierlich gewachsen. Es gibt wenige Architekten, deren Arbeiten über dreißig Jahre lang so eingehend studiert und publiziert worden sind. Das ist umso erstaunlicher bei einer Persönlichkeit, die in keiner Hinsicht dem von den Medien favorisierten Typ entspricht.

Sanft, ruhig, freundlich, geduldig, ein wenig schüchtern und in gewisser Hinsicht langsam, ängstlich und introvertiert hat Álvaro Siza nichts mit dem Ideal einer Kultur

zu tun, die auf starke Eindrücke setzt, auf Extravaganz und Oberflächlichkeit. Der permanenten Neuerung hält Siza die Tradition entgegen. Weder sein Charakter noch die Analyse seines Werks erklären einen derartigen Erfolg in einem Klima medialer Überreiztheit, das aus einigen Architekten am liebsten populäre Idole oder Super-männer des Starsystems machen würde. Werk und Persönlichkeit dieses Architek-ten bezeugen eine Haltung, die dieser Richtung entschieden zuwiderläuft. Wir ha-ben es mit einem einfachen, authentischen Einzelgänger zu tun, aufmerksam und respektvoll gegenüber seinem Team und seiner Umgebung. Stets besorgt um ein Handeln, das keine Kollateralschäden verursacht, das andere nicht verletzt. → **Abb. 19** Immer auf der Suche nach Vermittlung von adäquaten Lösungen für jede Situation und jede Person. Sein bevorzugtes Thema ist der Realismus. Er beharrt auf der Ak-tualität und vor allem auf dem lebendigen Wissen um den Begriff des Temporären, im Sinne von *Präteritum*. Eben dies unterscheidet Siza von seinen Kollegen, deren Arbeit auf Dauer angelegt ist. Zwar nutzen sie eine Sprache, die der seinen in gewisser Hinsicht ähnlich sein mag. Absicht und Richtung sind in Wirklichkeit jedoch radi-kal entgegengesetzt.

Was also ist der Auslöser für den Erfolg dieses Einzelgängers? Vor allem wohl die Überzeugungskraft eines komplexen Denkens, das sich auf die konkreten Aspekte der existenziellen Notwendigkeiten richtet. Ebenso die Kraft zur Analyse einer Viel-zahl von Faktoren, die Siza in seine Projekte einzubeziehen sucht. Im Gegensatz zu einem tendenziellen Minimalismus zeichnet sich die Arbeit von Álvaro Siza durch die Komplexität der zahlreichen Details aus, die er in Betracht zieht, begutachtet und die schließlich, sorgfältig eingesetzt, sein Programm bestimmen. Dieses Programm geht weit über das hinaus, was seine Auftraggeber verlangen. Siza konfrontiert sie mit Erwägungen, an die sie nicht gedacht hatten – im Übrigen Erwägungen, die auch seine Architektenkollegen nicht bedenken. Seine Herangehensweise an ein Projekt ist charakterisiert durch die Abweichung von den Regeln und Gewohnheiten seines Berufs, die er sich gestattet. Die Langsamkeit seiner Entscheidungen ergibt sich aus den zahlreichen Aspekten, die er in seinen Studien berücksichtigt. Es sind Problem-felder, die er geduldig erforscht, bevor er seine Entscheidungen trifft und nach Lösun-gen sucht. Am Anfang eines Projekts steht zunächst die Reduktion auf das Wesent-liche, um im Laufe von dessen Entwicklung zu einer graduellen Annäherung an das Wesentliche zu kommen. »Die Lehre der Architektur besteht darin, die Bezugspunkte zu erweitern«, so Siza.[11]

Das Resultat, Ausdruck seiner Entwürfe, entspringt einer subtilen Auswahl der untersuchten Aspekte. Sie werden fixiert und schließlich in eine einfache, doch im-mer scharf gezeichnete Sprache übersetzt, die aus einem zuweilen extrem langen Schlussfolgerungsprozess hervorgeht. Im Ergebnis zeigt sich das Wesentliche des jeweiligen Entwurfs. Zugleich werden Feinheiten entfaltet, die auf eine anspruchs-volle und kultivierte Architektur zielen und die verschiedenen so genau untersuchten Aspekte zum Vorschein bringen. Der Architekturhistoriker und Kritiker Kenneth Frampton spricht in Anspielung auf Adolf Loos zu Recht von einer »Loos'schen«

19 Álvaro Siza an der Arbeit während der Entwurfswoche IDZ in Berlin, 1976.

Syntax, die zu einem integrativen Bestandteil von Sizas Architektur wird.[12] Diese Formulierung bezieht sich auf Sizas Leidenschaft, das »Fast nichts« zum Ausdruck zu bringen, etwas, das ihm seit der Erfahrung mit dem Programm der S. A. A. L.-Sozialsiedlung 1973 sehr wichtig geworden ist. Auf diesen Punkt wird noch genauer zurückzukommen sein. Das Datum ist auf jeden Fall entscheidend dafür, wie Siza die Bedürfnisse des Menschen wahrnimmt, eine Art der Wahrnehmung, die – wie er selbst sagt – seine Lebenshaltung entscheidend verändert hat. Der Entwicklungsprozess in seiner Architektur, dem jene Art der Wahrnehmung zugrunde liegt, verdankt sich nicht dem Willen nach formaler Veränderung, sondern einem tiefgreifenden Wandel in seiner Vorstellung von Lebensweise.[13] In diesem Zusammenhang darf auch der portugiesische Aufstand von 1974 nicht vergessen werden, die sogenannte »Nelkenrevolution«, die den Sturz des faschistischen Salazar-Regimes beschleunigte und Álvaro Siza zutiefst gezeichnet hat. Ab diesem Moment weigert sich Sizas Architektur, die doch von einer intimen Kenntnis des Repertoires der modernen Architektur durchdrungen ist, neue Modelle anzubieten und legt, abgesehen von indirekten Anspielungen, keinen Wert mehr auf konventionelle Sprachen. Sie zielt in ihrer Gesamtheit auf eine vom politischen und ökonomischen Kontext abhängige Kontinuität.[14] Die Konsequenz dieses sozialen Einsatzes für eine qualitative, allen zugängliche Architektur einerseits und für die Erweiterung des Architekturbegriffs andererseits, erklären ebenso wie das Beharren auf Originalität das immer wieder frische Interesse der Kritik an Sizas Werk.

Ein weiterer entscheidender Aspekt von Sizas Arbeit liegt auf dem Sinn für das Konkrete, den er in die Architektur einbringt, eine traditionelle durchgearbeitete Architektur, die auf einer starken handwerklichen Tradition basiert und in der

20 Restaurant Boa Nova in Leça da Palmeira, 1963.

»Kultur des Landes«[15] – genauer in der »Kultur seines Geburtslandes«, also dem
→ **Abb. 20** Norden Portugals – verwurzelt ist. Dieser Sinn hat Siza, wie er selbst präzi-
siert[16], dazu geführt, den Begriff eines an die objektiven Bedingungen der Architek-
tur gebundenen Realismus weiterzuentwickeln. Wie Nuno Portas zu Recht betont,
kultiviert Siza eine Haltung, die der etlicher seiner Kollegen, welche die Zukunft als
visionäres Forschungsfeld betrachten, entgegensteht.[17] Siza erwägt die Zukunft aus-
gehend von der Realität der Gegenwart. Er löst die Widersprüche, indem er auf all-
tägliche Fakten Bezug nimmt, so als verweigerte sich seine Wahrnehmung von Rea-
lität einer Extrapolation und versuchte, sich von allen Illusionen zu befreien. Das
zentrale Objekt seines Bemühens und seines Interesses bleibt immer die konkrete
Wirklichkeit. Seine Absicht besteht darin, »die Einzigartigkeit der evidenten Dinge
wiederzuentdecken«. Hieraus rühren sein Vorbehalt und seine Skepsis gegenüber
dem Idealismus. Siza betont, »dass man alles Existierende berücksichtigen muss
(...), da man aus der Realität nichts ausschließen darf (...) Sämtliche die Realität be-
stimmenden Aspekte sollten in den Entwurf integriert werden«. [18]
 Nach Ausbildung an der Hochschule der bildenden Künste von Porto wandte sich
Álvaro Siza dem Realismus in der Kunst zu. Sein Interesse galt besonders der in
Frankreich im kulturellen und politischen Klima des Aufstandes von 1848 entstan-
denen Richtung. Dieser Realismus, der auf das bessere Verständnis einer sozialen
Realität zielte, war für Siza und seine Kollegen, welche die Unterdrückung durch die
Salazar-Diktatur erfahren hatten, ein wichtiger Impuls, auf die damals in Portugal
herrschende Politik zu reagieren. Hieraus erwuchs ihr Interesse an einer engagier-
ten Architektur, die in jenem bewegten Zeitraum auf großen Zuspruch stieß. Siza
zählte zu den wenigen, die dieses Engagement nach der Nelkenrevolution weiter-

führten und plausibel in eine für alle zugängliche Architektur einbrachten. Der Erfolg und die Authentizität seiner Methode haben im Lauf der Jahre die meisten Kritiker und Architekturhistoriker überzeugt.

Der Kritiker Pier Luigi Nicolin, der die Wohnungsbauprojekte des S. A. A. L. aufmerksam verfolgt hat, ist der Meinung, dass Siza »zu einer Kategorie von Menschen gehört, die überzeugt sind, mehr Verpflichtungen zu haben als Rechte«.[19] Das ist eine Haltung, die aus unserer globalisierten Gesellschaft so gut wie verschwunden ist. Hier machen Egozentrismus und private Interessen oft die der Gemeinschaft zunichte, welche Siza in der Architektur mit aller Anstrengung verteidigt. Dabei bleibt er ein Einzelfall in einem Berufsfeld, das heutzutage von den großen Immobilientrusts abhängig ist. Außer Frage steht, dass Siza sich für die ethische Position einer Kunst einsetzt, die über die Grenzen der Architektur hinausgeht. Sie rührt aus seiner Auseinandersetzung mit der Anfang der 1930er Jahre einsetzenden faschistischen Entwicklung seines Landes und aus seinem aktiven Einsatz zur Stärkung einer demokratischen Baupolitik in Portugal.

Zum besseren Verständnis sollen verschiedene Faktoren beleuchtet werden, die zur Entstehung einer originären Architektur im Norden Portugals beitrugen. Gegen die politische Situation entstand eine kulturelle Oppositionsbewegung, eine Besonderheit der lokalen architektonischen Bestrebungen, die eng mit der Schule von Porto verbunden war. Sie entwickelte sich unabhängig von der offiziellen Macht, die sich damals ausschließlich auf Lissabon konzentrierte und Porto bewusst im Abseits ließ. Bis in die 1960er Jahre wurde auf eine zentralistische und autoritäre Struktur gesetzt. Die großen Baustellen, öffentlichen Aufträge und Forschungszentren waren sämtlich auf die Hauptstadt mit den starken wirtschaftlichen Interessengruppen ausgerichtet. Der Norden Portugals musste sich die kleinen Aufträge erkämpfen, die im Allgemeinen von privaten Auftraggebern kamen. Dies gilt auch für die Arbeiten, die Siza zwischen 1952 und dem Beginn seiner internationalen Anerkennung in den 1980er Jahren realisiert hat. Im Gegensatz zu einer monumentalen Architektur franquistischer Prägung und den internationalen Bewegungen im Dienst des spekulativen Kapitalismus, wirkte sich die Tatsache, ständig beiseite geschoben zu werden, in Nordportugal anregend auf die Suche nach alternativen Lösungen aus.

Zwischen den 1950er und 1960er Jahren organisierte sich eine Gruppe von Portuenser Architekten unter der Ägide von Carlos Ramos, dem damaligen Direktor der Hochschule der bildenden Künste, an der Siza als angehender Künstler studierte, und dem Architekten Fernando Távora, Sizas späterem Meister. Álvaro Siza verbrachte mehrere Jahre in Távoras Studio, wo er sich seine professionellen Grundlagen erwarb. Die Modelle, die in jener Zeit diskutiert wurden, erhielten ihre Anregung zum Teil durch die italienischen Architekturzeitschriften, dank derer die Portugiesen unter anderem die Bewegung des Neorealismus kennenlernten, der eine handwerklich orientierte Architektur implizierte. Sie stellte für die Schule von Porto eine auf der kollektiven Suche nach demokratischem Ausdruck basierende Alternative zur offiziellen Rhetorik dar.

Anregung kam aber auch aus den nordeuropäischen Ländern mit ihren sozial-demokratischen Regierungsformen und dem verbreiteten Interesse für einen sozialen Lebensraum. Die Bewegung der organischen Architektur – und vor allem das Werk von Alvar Aalto – erschien dem Zusammenschluss um die Schule von Porto als Ausdruck einer besonders attraktiven Freiheit, als ein Modell, das ebenso wegen des Respekts gegenüber der Landschaft als auch wegen der aufrichtigen Wertschätzung eines qualitativ hochwertigen Handwerks begeisterte. Sizas Annäherung an Aalto führte zu einer Dynamisierung in der Ausführung einiger seiner Arbeiten. Dies zeigt sich beispielsweise am Gebäude der Banca Borges & Irmão in Vila do Conde (1974) mit seinen Deckenkurven, die sich komplementär zur Rechtwinkligkeit des Innenraums verhalten und auch in der komplexen Anordnung der Räume. Álvaro Siza hat Aaltos architektonischen Ansatz häufiger aufgegriffen und nachhaltiger umgesetzt als jeder andere Architekt.

Der sogenannte folkloristische Stil der Feriendörfer, die damals die Atlantikküste im Süden des Landes überschwemmten, gab weiteren Anlass zur Polemik zwischen der Regierung, dem portugiesischen Architektenverband und der Schule von Porto. Letztere setzte diesem Beispiel schlechten Geschmacks die intelligente Konzeption einer volksnahen Architektur in der großen Tradition der portugiesischen Baukunst entgegen. Die Krise des pompösen offiziellen Stils und dieser rationalistischen internationalistischen Architektur im Dienst der Immobilienspekulation zwang die Gruppe der Schule von Porto dazu, nach einem dritten Weg zu suchen.

Eine von der Zentrale des portugiesischen Architektenverbandes in Lissabon in Auftrag gegebene Studie geriet schließlich zur Grundlage für solch eine Alternative. Sie wurde in der Absicht erstellt, eine starke nationale, mit der politischen Macht assoziierte Identität wiederaufleben zu lassen – die volksnahen Bauten verstanden als Zeugnisse der hervorragenden Bautradition des Landes. Távora leitete die Studie in der Provinz Minho. Das Ergebnis wurde in einer exemplarischen, in Portugal weit verbreiteten Publikation veröffentlicht.[20]

Távora wurde in die Abeitsgruppe für das bedeutende Werk »Arquitectura popular em Portugal« offiziell aufgenommen, weil er 1947 ein kleines Buch mit dem Titel »Das Problem des portugiesischen Hauses« veröffentlicht hatte. Man wurde darauf aufmerksam, da es 1961 von der offiziellen Zeitschrift » Arquitectura«nachgedruckt wurde.[21] Távora beharrte darin auf einer gründlichen Studie zum portugiesischen Haus und »seiner Nutzung als treibende Kraft in der Entwicklung der neuen Architektur«. Die Schule von Porto übernahm diese Aufgabe, und Álvaro Siza schloss sich ihr an. →Abb. 21 und 22 Mit Kenneth Frampton lässt sich sagen, dass diese Untersuchung zur populären Tradition Sizas Arbeit zwischen 1954 und der Nelkenrevolution 1974 beeinflusst hat.[22] Siza entnahm ihr einige traditionelle rurale Motive, unter anderem die Kaminkappen, die Satteldächer, die typisch ortsgebundene Verarbeitung von Materialien wie Stein und Holz, um nur einige Beispiele zu nennen. Das Wichtigste, was er aus dieser Erfahrung zog, war, dass er lernte, die durch die »Wechselbeziehungen zwischen Landschaft, Klima und Lebensform« gewonnene

21 Kapelle St. Maria
Magdalena in Lindos, Region
Minho, Portugal.

22 Kornspeicher in Lindos,
Region Minho, Portugal.

Einheit wahrzunehmen. Diese Einheit galt als essenziell für die Einstufung der Gebäude im Rahmen der Bestandsaufnahme, die von der Gruppe um Távora durchgeführt wurde. Távora bezog sich während seiner gesamten Laufbahn auf diese Wechselbeziehungen, etwas, das Siza von seinem Meister übernahm. Beider Verhältnis intensivierte sich im Laufe der Jahre und prägte die Schule von Porto. 1987 zogen Távora, Siza und Souto de Moura, ihre drei Hauptvertreter, die zugleich drei Generationen repräsentierten, mit ihren Ateliers in ein von Siza in Porto errichtetes Gebäude. So entstand ein symbolischer Ort, eine Art »Zentrale« der Schule von Porto.

Vittorio Gregotti zufolge, einem der ersten, die Sizas Talent erkannt hatten, geschieht die Integration der Landschaft bei Siza »durch die Aufmerksamkeit für das Besondere des Ortes, welches zum Rohstoff des Projekts wird.«[23] Gregotti bemerkt zu Recht, dass die Entwürfe, Skizzen und Fotografien zu einem Gebäude nicht den exakten Prozess von Sizas Herangehensweise widerspiegeln können. Diese basiert »auf dem Vermögen, eine autonome Archäologie zu entwickeln (…) bestehend aus Spuren vorangegangener Versuche, aus Korrekturen (…) der letzten Fassung, konstruiert aus Häufungen und Säuberungen, aus späteren Entdeckungen, welche zu Tatsachen werden, ausgehend von früheren Anordnungen«.[24]

Die Aufmerksamkeit, die Siza der Umgebung widmet, in die er das Gebäude integriert, geht weit über die Suche nach einer Harmonie zwischen Bauwerk und Landschaft hinaus. Der Begriff der Archäologie gibt treffend seine Absicht und die Art und Weise wieder, mit der er das Gelände analysiert. Er beginnt zunächst damit, alle verwertbaren Spuren der Ortsgeschichte zu sammeln. Dabei bleibt er sich der Tatsache bewusst, dass sein Beitrag als Architekt, der in die Umwelt eingreift, nichts anderes ist als das Hinzufügen einer momentanen neuen Schicht, komplementär zu den bereits existierenden, die bald durch weitere ergänzt werden. Auch wenn die Architektur ein konkretes Element darstellt, fähig, den Naturkräften über Jahrhunderte zu trotzen, so begreift man doch den für Siza entscheidenden Begriff des »transitorischen Ortes«, der die Möglichkeit hat, sich den Ansprüchen und Veränderungen der menschlichen Bedürfnisse anzupassen. Die Architektur, sagt Siza, ist ein materielles Gut, das der »Kontinuität dienen« soll, im Gegensatz zum Design, dessen Grenzen »schwer definierbar sind, da es sich in einen Prozess ohne dauerhafte Lösung einschreibt«.[25]

Einer der meistdiskutierten Aspekte in Sizas Werk bleibt die Interpretation seiner künstlerischen Annäherungsweise und deren Integration in die Architektur. Manche Beobachter, Kritiker oder Historiker haben Schwierigkeiten, die künstlerische Ausrichtung des Architekten zu akzeptieren. Sie verstehen die Kunst als einen eher mit Empfindungen verbundenen Bereich, selbst wenn der Terminus Kunst erst einmal positiv konnotiert wird. Sie unterscheiden auch heute noch gern zwischen den höheren und den niederen Künsten, also den dekorativen, wobei die Architektur natürlich aus solch einer Perspektive zu den höheren Künsten zählt. Diejenigen, die über Architektur urteilen und sich dabei von der Furcht vor einer Kunst leiten lassen, die sich mit dem Bauen verbindet, betrachten die Architektur als maßgebliches

Element einer ästhetischen Erfahrung, die über Sprache operiert. Die Besonderheit dieser ästhetischen Erfahrung kommt also nur über die linguistische Analyse zustande. Unter diesem Blickwinkel betrachtet, impliziert jede Form von Architektur einen künstlerischen Part. Diese Logik, die sich aus der semiotischen Analyse herleitet, verrät nicht viel über die Entwurfs-Praxis, sondern betont nur die Rationalität dieser Vorgehensweise.

Álvaro Sizas ästhetische Sensibilität hat sich in seiner Laufbahn kontinuierlich weiterentwickelt. Zwei Elemente bleiben jedoch zu erkennen: Eines ist historiographischer Art, durchsetzt mit Verweisen auf Arbeiten von Meistern der Moderne wie Adolf Loos und Alvar Aalto, aber auch Ernst May, Bruno Taut, Erich Mendelsohn oder J. J. P. Oud. Ebenso finden sich Hinweise auf den italienischen Rationalismus von Luigi Figini, Gino Pollini oder Giuseppe Terragni. Siza betont selbst, wie schwierig es ist, in der Architektur Erfindungen zu machen, da fast alles schon gesagt, entworfen und sogar gebaut wurde. Das Bestehende kann nur neu interpretiert werden, indem es den besonderen Bedingungen des Ortes, der Kultur oder des sozialen Umfelds angepasst und dadurch in die Struktur integriert wird, die uns die Geschichte anbietet. Sizas erklärtes Ziel liegt in der Transmutation der Realität, um sie diesen neuen Bedingungen anzupassen. Auf diese Art will er sich in die Geschichte einschreiben. Setzt er auch Zitate oder andere historische Verweise ein, so unterwirft er sich doch nie einem einzigen Genre, einem Stil oder einer Handschrift.

Das andere erkennbare Element liegt in der Montage der architektonischen Elemente. Sie ist im Laufe der Jahre synthetischer geworden, systematischer, was auf den ersten Blick als weniger frei erscheinen könnte, sich aber dann als differenzierter, reicher an Varianten und formalen Entdeckungen erweist. Diese Details können mit den Verbindungsgliedern zwischen den Körpern einer Konstruktion verglichen werden, die typischen Ergänzungen mit Geistesblitzen, die sich entweder auf das Ineinander von Räumen beziehen oder auf Formationen von Treppen, die mit einer Drehung von 30 oder 45 Grad zur Fassade an den Ecken der Gebäude sitzen. Siza arbeitet mit dem »fast Geraden« oder dem »leicht Gebogenen«, was der Gesamtheit der Baukörper eine starke Spannung verleiht. Er setzt leichte geometrische Abweichungen ein, die manchmal irritierend wirken, immer aber darauf zielen, den Blick auf einen bestimmten Punkt zu lenken, der sich etwa als Öffnung auf die Landschaft erweist.

Siza wendet diese Methoden bei all seinen Projekten an, von den kleinsten – darunter das Denkmal für den Dichter António Nobre (1967) in der Gemeinde Leça da Palmeira – bis zu den hochkomplexen im urbanen Raum. Dazu zählt auch die Wiederherstellung des Lissaboner Altstadtviertels Chiado, mit der 1988 begonnen wurde. Dieses Spiel der kontinuierlichen Verweise zwischen den exogenen, an den Ort, seine Geschichte und seine sozialen Beziehungen gebundenen Faktoren und der endogenen Natur des Projekts wird zum Gegenstand fortwährender Versuche, wie Nuno Portas beschreibt.[26]

Siza gilt auch als großartiger Zeichner. Die Zeichnung bleibt ein maßgebliches künstlerisches Moment in seinem Zugang zur Architektur. Für Siza beginnt ein

Projekt immer mit dem Besuch des Ortes, an dem das Gebäude entstehen soll. Hier kommt es zu raschen Skizzen und Notizen in eines seiner berühmten schwarzen Hefte, die er immer bei sich trägt. Geschätzt wird er auch wegen seiner Portraits, Landschaften und metaphorischen Illustrationen. Seine häufig publizierten Zeichnungen befinden sich in den Beständen großer Museen und in zahlreichen privaten Sammlungen.

Niemand hat Sizas Kunst des Zeichnens und ihr Einbringen in das architektonische Projekt besser dargestellt als Vittorio Gregotti, der darauf hinwies, dass Sizas Zeichnung »Beschreibung und Annäherung an die Orte und die Dinge ist, die Ursache für die Gesamtheit von Orten und Formen (...) Diese Skizzen haben nicht nur eine Kalligraphie entwickelt, sondern eine methodische Herangehensweise an das Projekt (...) Die Zeichnung ist für Siza keine autonome Sprache; es geht darum, Maß zu nehmen, die inneren Hierarchien des Ortes zu bestimmen, den man beobachtet, die Ansprüche, die er generiert, die Spannungen, die von ihm ausgehen; es geht darum zu lernen, diese Probleme wahrzunehmen, sie einsichtig und durchschaubar zu machen. Es geht schließlich darum, durch die Schrift und die Zeichnung eine Reihe von Schwingungen aufzuspüren, die mit der Zeit als Teile eines Ganzen wirken, Teile, die mit den Wurzeln ihrer kontextuellen Herkunft identisch sind, sich aber zugleich in Abfolgen organisieren, in Wegstrecken, in kalkulierten Pausen, die sich zu Intervallen reihen, rücksichtsvoll gegenüber dem Prozess einer erforderlichen, aber nicht zur Schau gestellten Andersartigkeit der Beschreibung der Räume und der Formen des Projekts.«[27]

Zusammenfassend fügt Gregotti hinzu: »Imaginieren bedeutet, sich an das zu erinnern, was das Gedächtnis in uns eingeschrieben hat, und es mit den Bedürfnissen und Bedingungen zu konfrontieren, die Bedürfnisse und Bedingungen, aber auch auf das Niveau ihrer wahren Komplexität zu heben und diese Komplexität schließlich in aller Einfachheit zurückzugeben.«[28]

Siza verschachtelt immer wieder Räume ineinander. Dabei geht er von unregelmäßigen Ansammlungen aus, die zu den Verschachtelungen führen. Er geht häufig von einem System visueller, miteinander verflochtener Achsen aus, die Zugang zu unterteilten Innenräumen gestatten. → Abb. 23 Seine Kunst, Räume zu verbinden, ist einzigartig. Wenn sich Verweise auf einen überzeichneten und variierten Modernismus finden, so handelt es sich in Wirklichkeit um eine Form der Anreicherung des modernen Stils, die einen Großteil der verschiedenen Bewegungen des zwanzigsten Jahrhunderts einbezieht. Siza verschiebt diese Modernität, gibt ihr andere Horizonte als die bereits bekannten und im Moment praktizierten. Alle seine Eingriffe sind hoch künstlerisch und besitzen enorme plastische Kraft. Eben dies bringt Kenneth Frampton zu der Äußerung, dass Siza »über die Kunst verfügt, das Gleichgewicht zwischen der figurativen Vitalität und dem normativen Regelwerk aufrechtzuerhalten«.[29]

Man muss sich wirklich fragen, ob Sizas Eintritt in die Hochschule der bildenden Künste von Porto und der Traum, der ihn während seiner künstlerischen Ausbildung beseelte – parallel zu seiner Leidenschaft für die gebaute Wirklichkeit und

23 Álvaro Siza, Einfamilienhaus in Palma de Mallorca, 2007.

deren Einfluss auf die soziale Praxis, etwas, das die reine Kunst nicht leisten kann –, ob dieser Traum tief genug in ihm verwurzelt ist, um aus ihm statt eines »plastischen Architekten« einen »architektonischen Plastiker« zu machen. Auch wenn er das nicht offen zugibt, schätzt Siza diesen Ausdruck – in der heimlichen Hoffnung, sich eines Tages ganz der Bildhauerei widmen zu können, einer Disziplin, der er seit mehr als fünfzig Jahren anhängt. Ähnlich wie für den tschechischen Kubismus, der auf die Findung eines nationalen Ausdrucks bis zur Gründung und Konsolidierung des Staates hinwirkte, wurde die Architektur für Siza zum Instrument der Identität Portugals auf internationaler Ebene, was sich vor allem in einem an die Bedürfnisse Portugals angepassten Funktionalismus ausdrückte. Die Suche der Schule von Porto nach einem dritten Weg trug Früchte bis zur Rückkehr des portugiesischen Staates zur Demokratie und der damit verbundenen Anerkennung durch Teile des Auslands. Diese Rückkehr rechtfertigte voll und ganz die Suche nach Identität unter Beachtung der lokalen Traditionen. Nach Erreichen dieses Zieles mangelte es nicht nur in der Architektur, sondern auch in anderen Bereichen an kollektiven Anreizen. Das Gemeinsame wurde abgelöst von individuellen Handschriften, was symptomatisch ist, wenn ein Metier auf sich selbst zurückfällt und sich unabhängig von jeder Beziehung zwischen der Entwicklung und dem sozialen Kontext einer Region ausdrückt. Daher soll an die bemerkenswerte Arbeit erinnert werden, die Siza mit seinen Projekten für die politisch motivierte örtliche Wohnhilfe S. A. A. L. geleistet hat. Sie lösten ihn von seiner Suche nach Einbindung traditioneller Elemente und führten ihn zu einem gewissen

Rationalismus. Dieser war unerlässlich für die Ökonomie der Mittel, die vom Programm des sozialen Wohnungsbaus gefordert wurde, aber auch für den Willen, eine Sprache zu entwickeln, die die zukünftigen Bewohner verstehen und schätzen.

Die Beteiligung der Bewohner am S. A. A. L.-Programm – eine harte und Geduld erfordernde Lehre im Zuhören, Verstehen und Akzeptieren der Probleme des Subproletariats – führte Siza zu einer zweifachen Änderung seiner Sichtweise, einmal unter existenziellem, zum anderen unter architektonischem Gesichtspunkt. Auf eine etwas anachronistische Weise ließ er sich von den privaten, für das lokale Bürgertum gebauten Häusern inspirieren. Es gelang ihm, diese Aufträge in eine Art experimentelles Labor zu überführen, wobei er aus ihnen eine Reihe von Schlüsselhypothesen ableitete, um eine Methode zu entwickeln, die ihre Früchte dann bei der Projektierung von Gemeinschaftsgebäuden trug.

Die Hoffnung, die sich bei den militanten und politisch engagierten Architekten aus der Revolution von 1974 ergeben hatte, führte dazu, dass sie nun weit besser zum Dialog mit dem städtischen Subproletariat in der Lage waren. Siza war unter ihnen nicht nur der Ansprechbarste, sondern erwies sich auch als am besten darauf vorbereitet, die neue Realität in seine Arbeitsmethode zu integrieren. So nutzte er etwa die Leerräume mit Resten von zerfallenen Architekturen des Portuenser Stadtviertels São Victor, um einen Komplex von Wohnungen zu bauen. Parallel verfolgte er die schrittweise Rückquartierung der Bewohner in die fertig gestellten Einheiten. São Victor wurde zum Synonym und Beispiel für die Kunst »aus Resten zu bauen«.[30]

Aus ökonomischen Gründen integrierte Siza in die Architektur von São Victor alle am Ort zur Verfügung stehenden Überreste, zum Beispiel die Stützmauern oder die halb zerstörten Fundamente, und schuf Verbindungen zwischen diesen Fragmenten und den neuen Gebäuden. Das Aufeinandertreffen dieser entgegen gesetzten Wirklichkeiten, das ebenso auf die Bedürfnisse des sozialen Wohnens antwortete wie auf die Schichtung der urbanen Geschichte, die an diesem Ort geschrieben wurde, führte zu einer speziellen Ästhetik: »wo sie aufeinandertreffen, entsteht Poesie«.[31]

Der Wohnungsbaukomplex von Bouça ist ein weiteres Beispiel für eine exzellente Architektur, realisiert nach den Maßgaben des S. A. A. L. Sozialbauprogramms in einem Viertel der Innenstadt von Porto. Er wurde 1975 begonnen, konnte aber erst 2006 nach einer langen Unterbrechung fertig gestellt werden. → **Abb. 24** Auch die verschiedenen Versorgungsleistungen wurden erst im zweiten Bauabschnitt eingebracht, derart jedoch, dass diese Anlage eine klare Vorstellung davon vermittelt, was Wohnqualität zu günstigem Preis in einem städtischen Zentrum bedeuten kann.

Die konsequenteste Arbeit, die Siza bis zu jenem Moment im Siedlungsbau realisiert hatte, bleibt das Wohnviertel Malagueira in Évora. Hier handelt es sich um ein urbanistisches Projekt, welches Flüchtlinge aus den ehemaligen Kolonien aufnehmen sollte, die bis dahin in illegalen Barackendörfern gelebt hatten. Das Programm sah 1200 Unterkünfte mit dazugehörenden Bauten für Dienstleistungen vor. Für Nuno Portas, damals Staatssekretär für Wohnungsbau und Urbanistik bei der Regierung in Lissabon, hieß das, auf nationaler Ebene ein ganz neues Wohnprojekt ins

24 Álvaro Siza, Sozialwohnungsbauten im Viertel Bouca in Porto. 1977/2006.

Leben zu rufen. Die Schwierigkeit bestand vor allem darin, Qualität und Vorteile einer Zone mit geringer Einwohnerdichte nachzuweisen, die hier anstelle der immer gleichen Hochhäuser geplant werden sollte, welche das Gesicht der Stadt und der sie umgebenden Landschaft verunstalten. Einige dieser Hochhäuser waren bereits gebaut. Die gesamte Aktion wurde im Einvernehmen und mit Beteiligung des örtlichen Einwohnerverbandes durchgeführt. Die finanziellen Mittel waren extrem begrenzt. Die Beteiligung der Bewohner wurde als »Transmissionsriemen« verstanden, »der Einfluss auf die Planungsmethode nehmen würde«.[32]

Die begrenzten finanziellen Mittel setzten eine Baukostenbeteiligung seitens der Bewohner voraus. Leider wurde der Einwohnerverband bald in eine Immobiliengenossenschaft umgewandelt. Dies hatte den Ausschluss der ärmsten Familien zur Folge, da die neuen Programme die schon entstandenen Gemeinschaften privilegierten. Während Sizas eigentliches Ziel darin gelegen hatte, diejenigen zu integrieren, die bereits an diesem Ort ansässig waren, nahmen die Genossenschaften auch Mitglieder aus anderen Regionen auf. Sizas Ansatz zeigt, wie sehr seine Auffassung von architektonischer Arbeit offen ist gegenüber pädagogischen und sozialen Erwägungen, die er als maßgeblich betrachtet. Er lehnt andererseits aber jede Art von kollektiver Einmischung ab, die den Architekten durch »die Hand des Volkes« ablösen will, da, so seine Antwort, »die Kollektivität nicht die spezifischen Kompetenzen des Architekten ersetzen kann«.[33] Genau dies garantiert die hohe Qualität seiner partizipativen Architektur. Hier erklärt sich auch der Unterschied zu anderen Versuchen dieser Art, die unter rein architektonischem Gesichtspunkt selten geglückt sind.

Ein weiterer Aspekt von Sizas Planung eines Wohnviertels mit geringer Einwohnerdichte in Évora liegt auf dem Kontrastverhältnis zwischen den einheitlichen Wohnsegmenten und der »zweiten Ebene« aus hoch liegenden Elementen: gemauerte Leitungskanäle, die der Infrastruktur dienen und die zur Versorgung der Wohnungen nötigen Rohrleitungen und Kabel führen. Diese Elemente bilden eine Art von neuem Aquädukt, große Achsen, die dem Viertel eine Silhouette geben und in denen sich verschiedene Versorgungsanlagen unterbringen lassen, die aber auch als Säulengänge oder Unterstände genutzt werden können und ein neues urbanes Maß setzen. Das Aufeinandertreffen von Haupt- und Nebenleitungen integriert die Träger und lässt verschiedene öffentliche Zwischenräume entstehen.

Aufmerksam untersuchte Siza die Lebendigkeit des ursprünglich illegalen Viertels, betrachtete die Wege, die dort hindurchführten, beobachtete die zahlreichen kleinen Händler und die öffentlichen Brunnen, an denen sich die Menschen mit Trinkwasser versorgten. Indem er diese improvisierten Spuren der Bewohner respektierte, »füllte« sich Siza förmlich an mit der Topographie und dem Verhalten der Menschen, die dort lebten. So gelang es ihm, die Gewohnheiten der Bewohner und die Gebräuche des Viertels zu bewahren. Es gelang ihm, einen Bebauungsplan vorzuschlagen, der Räume offen ließ für Zukünftiges, ohne alle Funktionen von vornherein festzulegen. Dank solch einer ungewöhnlichen und von sämtlichen technischen und akademischen Regeln ausdrücklich freien Planung machte Siza im Laufe von zwanzig Jahren beharrlicher Arbeit sichtbar, wie man Menschen helfen kann, der Illegalität zu entkommen und vollwertige Bürger und Bewohner zu werden. Er entwarf ihnen ein Umfeld, in dem sie sich ungeachtet sehr begrenzter Mittel in einer anspruchsvollen Architektur entfalten und leben können.
Die beispielhafte Arbeit in Évora, die unter sehr schwierigen Bedingungen stattfand, zeigt deutlich – und vielleicht besser noch als andere Projekte – Sizas menschliche Qualitäten jenseits seiner weltweit anerkannten Kapazitäten als Architekt. Was er anbietet und verkörpert, ist ein ethisches Modell, dem man in diesem Berufsfeld gern viel häufiger begegnen würde.

Imre Makovecz und die organische Architektur in Ungarn.

Zur Zeit meiner Berufung als Professor an die Hochschule für angewandte Kunst Wien (heute: Universität für angewandte Kunst Wien), 1987, reifte in Österreich der Plan, gemeinsam mit Ungarn eine Weltausstellung durchzuführen. Auf österreichischer Seite wurden Hans Hollein und Wolf D. Prix als verantwortliche Architekten bestellt, beide Professoren am Institut für Architektur der Angewandten. Ich leitete ein Seminar mit Studierenden der Klasse von Hans Hollein, das sich mit punktuellen Interventionen für die Expo längs der Donau zwischen Wien und Budapest beschäftigte. Gemeinsam mit den Studenten reiste ich nach Budapest, wo wir Imre Makovecz trafen. Zum ersten Mal sah ich einige seiner Werke. Von da an führten wir einen konti-

nuierlichen Dialog über den Regionalismus und die Wiederbelebung historischer Werte und ebenso über die Art, letztere in die zeitgenössische lokale Architektur zu übersetzen. Ich nutzte die Gelegenheit, mich über die Entwicklung der von ihm ins Leben gerufenen organisch-architektonischen Bewegung in Ungarn zu informieren.

In Folge fuhr ich mehrmals nach Budapest und unternahm zwei Studienreisen durch Ungarn, um weitere Arbeiten von Makovecz kennenzulernen. Ich hatte die Ehre, eine ihm gewidmete Ausstellung in Budapest und in Brescia zu eröffnen und gemeinsam mit ihm 1993 in Verona eine Veranstaltung im Rahmen von »Abitare il Tempo« zu kuratieren. Bei dieser Gelegenheit konnte ich seine Arbeit erläutern. Für Zeitschriften und Kataloge schrieb ich verschiedentlich Beiträge und Essays über Makovecz. Zuletzt nahm ich an zwei Kongressen teil, organisiert von seinem treuen Mitarbeiter János Gerle. Der zweite Kongress fand 2009 anlässlich des 25jährigen Bestehens der Károly Kós Gesellschaft statt, deren Stiftung Makovecz bis zu seinem Tod 2011 vorstand. Den folgenden Essay schrieb ich zur Ausstellung »Genius Loci. In memoria di Imre Makovecz« im Herbst 2011 in Venedig.[34]

Eines der Forschungsgebiete in der Architektur, mit denen ich mich seit Jahren beschäftige, ist der Regionalismus. Mein Interesse an diesem kulturellen Phänomen hat zugenommen, nachdem ich mir der negativen Auswirkungen der Globalisierung auf eine Welt bewusst geworden bin, die immer stärker nach den Maßgaben der sogenannten »freien« Wirtschaft konditioniert wird. Dieser unaufhaltsame und krisenbegleitete Prozess scheint das Ende eines Zyklus im Zivilisationsprozess der Menschheit anzukündigen. Die Krisen, die sich häufen, ohne dass sich eine Lösung findet – die kritischen Engpässe der natürlichen Ressourcen, die Energiekrise, die zwangsläufig eine ökologische nach sich zieht, die Finanzkrise, die sich darüber lagert und das Risiko von Staatsverschuldungen mit sich bringt –, führen zur Feststellung, dass ein System gescheitert ist, dessen Versprechen von Wohlstand und Freiheit erschöpft sind. Die Ermittlung von Alternativen wird immer dringender. Ein guter Grund, aus der Lektion der letzten dreißig Jahre zu lernen und die Bestandteile zu retten, die es uns ermöglichen, den Weg zu einer ungetrübteren Zukunft zu ebnen. Es gibt nicht viele Architekten, die dieses Scheitern bereits seit Beginn der 1960er Jahre vorausgesehen und der Suche nach einer alternativen Architektur innerhalb der Möglichkeiten der politisch-ökonomischen Systeme ein ganzes Leben gewidmet haben. Imre Makovecz gehört zweifellos zu ihnen. Als ich mich mit der ungarischen organischen Architektur der 1980er Jahre beschäftigte – eine im Westen damals kaum bekannte Bewegung – und mich mit ihren Protagonisten befasste, bemerkte ich, dass sich deren Forschungen auf eine Reihe von Themen richteten, die nicht nur theoretisch aktuell waren, sondern auch von praktischer Bedeutung. Sie beruhten auf Kriterien, die von der Architektur der Moderne, vor allem von jener der Industriegesellschaft, an den Rand gedrängt worden waren. Dazu zählten: die Notwendigkeit der historischen Kontinuität; der Aufbau eines harmonischen Verhältnisses zwischen Mensch und Natur durch eine Sprache, die diesem Verhältnis

adäquat Ausdruck gibt; das Einbringen eines aus der eigenen Baupraxis gewonnenen sinnlichen Faktors in die architektonische Entwicklung; der Sinn für eine Verbindung zur anthroposophischen Philosophie; die verantwortungsvolle Ausführung, die auf der Zusammenarbeit zwischen Bewohner, Architekt und Auftraggeber beruht. Dies alles sind Aspekte des Architektenberufs, die im globalisierten und digitalen Zeitalter nahezu vergessen scheinen. Im Herbst 1987 begegnete ich Makovecz zum ersten Mal. Ich konnte viele der Unzulänglichkeiten nachvollziehen, die er im architektonischen Metier ausgemacht hatte. In den folgenden Jahren trafen wir uns häufig. Ich will hier nur einige der Aspekte wiedergeben, die mir Makovecz' Denken zu leiten schienen, um so die Bedingungen nachvollziehbarer zu machen, unter denen es zur Entstehung der organisch-architektonischen Bewegung in Ungarn kam.

Diese ist eng mit einer – nur scheinbar demokratischen – politischen, sozialen und nationalen Situation der Unterdrückung verbunden. Die diskrete Liberalisierung im Zuge des Aufstands von 1956 hatte zu einer kurzen zaghaften Öffnung des kommunistischen Systems geführt, die gleich darauf jedoch von den russischen Panzern erstickt worden war. Noch immer kontrollierten die doktrinären Führungskräfte im Dienst des sowjetischen Zentralismus das Land. Jede Form von Opposition war verboten, nicht autorisierte Zusammenkünfte von mehr als zwanzig Personen nicht gestattet. In diesem Klima intellektueller Unterdrückung war jede kulturelle Vision, die über die Grenzen des Systems hinausging, mit Risiko verbunden.

Durch Begegnungen, die von einer Gruppe Intellektueller arrangiert wurden, zu denen auch der Architekt Makovecz, der Anthroposoph István Kálmán, die Brüder Papp (einer Musiker, der andere Historiker) und einige mit dem Werk von Rudolf Steiner beschäftigte Freunde zählten, begannen die Architekten, eine Freiheit des Ausdrucks wiederzugewinnen, die es ihnen ermöglichte, demokratische Werte, Harmonie mit der Natur und die Kenntnis der lokalen Geschichte zusammenzubringen. Die »subversiven« Zusammenkünfte, die 1959 in den Wäldern bei Kaposvár stattfanden, dienten der Verbreitung eines neuen Geistes, der in der Erforschung der Natur und der Formen des volkstümlichen Ausdrucks gründete. Diese Auseinandersetzung mit Steiners Werk veranlasste Makovecz 1964 auch dazu, eine Studienreise nach Dornach zu unternehmen. Dieser neue Geist kennzeichnete die sich herausbildende organische Architektur unter der Ägide von Architekten wie György Csete, dem Hauptvertreter der Schule von Pécs, und Imre Makovecz, der die Schule von Budapest repräsentierte.

Makovecz wurde international zum Protagonisten der Bewegung. Angestellt bei einer staatlichen Behörde plante und baute er 1983 das Kulturzentrum von Sárospatak. Es handelte sich um sein erstes bedeutendes Werk, das den Willen zu einer plastischen Gestaltung trägt, die sich in einer Kreuzung zwischen dem »Art Nouveau von Giumard und der bäuerlichen Architektur« zeigt, wie Paolo Portoghesi beobachtete.[35] Der Kontrast zur offiziellen Architektur der Partei trug Makovecz für dieses Gebäude »Schwierigkeiten ohne Ende«[36] ein, die schließlich in ein Berufsverbot mündeten. 1979 wurde er zur Forstverwaltung nach Pilis versetzt. Dort konnte er seine Tätigkeit

als Planer wieder aufnehmen, begrenzt auf das Naturschutzgebiet. Makovecz nutzte die Zeit, um mit neuen Holzbautechniken zu experimentieren. Holz war das Material, von dem er mehr verstand als jeder andere. 1980 baute er die Endstation für den Skilift von Dobogókö, seine Antwort an die Partei: →**Abb. 25** Warum sollte man sich als Architekt bei der Forstverwaltung nicht den vielen kleinen mittellosen, von der Partei vernachlässigten Gemeinden zur Verfügung stellen, somit einen aktiven Beitrag zur Entwicklung der lokalen technischen Strukturen leisten und Gebäude realisieren, die der Gemeinschaft zugute kommen?

Ausgehend von diesen großzügigen Prämissen entwickelte sich nach und nach eine ehrenamtliche Bewegung, ein architektonischer und städtebaulicher Beratungsdienst für kleine ländliche Gemeinden. Auf diese Weise entstanden Kindergärten, Busstationen, Spielplätze und Campingflächen. Diese überschaubaren, punktuell über das Land verteilten Gebäude, wurden von der Parteileitung insgeheim akzeptiert, da sie der Gemeinschaft nützten. Der von den Architekten – die diese Anlagen nicht nur entwarfen, sondern auch eigenhändig bauten – kultivierte Geist der Freiheit führte zu Dankbarkeit und Sympathie bei den Nutzern. Getragen von einem Großteil der Bevölkerung verbreitete sich die organische Architektur in Ungarn. Die unter Leitung von Makovecz entfalteten Aktivitäten ersetzten eine von der Partei nicht erbrachte Leistung in einem ohnehin defizitären Dienstleistungssystem. Jahrelang bewegten sich Makovecz und sein Freundeskreis auf dem schmalen Grat zwischen Duldung und Verbot. In der organischen Architektur hatten sie ein wirkungsvolles Instrument gefunden, den Dörfern und Gemeinden nützlich zu sein. Auf diese Weise gelang es Makovecz, einen alternativen architektonischen Vorschlag durchzusetzen, der auf Basis stilistischer Überlegungen allein sicher nicht toleriert worden wäre. Die Effizienz und Zweckmäßigkeit seines von sozialem Engagement und dem Sinn für die Ortsgeschichte charakterisierten Werkes bewirkten dessen Billigung seitens der politischen Klasse. Seine Initiativen waren von öffentlichem Interesse für die Nation. Makovecz kann jedoch mit Fug und Recht als Regimegegner bezeichnet werden: Sein ziviler und pazifistischer Widerstand, der auf einer christlich geprägten Kultur beruhte und aus dem heraus er die bürgerlichen Freiheiten verteidigte, verlieh ihm in Ungarn die Rolle eines nationalen und populären »Guru«. Im Ausland wurde er vor allem wegen seiner innovativen architektonischen Sprache geschätzt. Makovecz hatte verstanden, dass Architektur, wenn sie in einen Dialog mit den Menschen treten möchte, eine symbolische Sprache nutzen muss, die von allen lesbar und fähig ist, die Botschaften des Architekten zu transportieren. Daher bekämpfte er die Abstraktion einer modernen und hermetisch gegen die Dechiffrierung ihrer kommunikativen Mitteilungen verschlossenen Architektur. Eben diese Suche nach einem Dialog mit den Menschen durch eine »sprechende Architektur« ist es, die seinem Werk nicht nur in Ungarn bis heute die Ablehnung der akademischen Kreise einträgt. Als er von der Gemeinde von Bak mit dem Bau eines Kulturzentrums beauftragt wurde, das 1988 fertig gestellt sein sollte, hatte sich Makovecz mit der Bevölkerung beraten und die Entscheidung getroffen, die architektonische

25 Imre Makovecz, Ski Loggia in Dobogókő, 1980.

Symbolik zu nutzen, um von einem dramatischen Vorfall zu berichten, der sich in der unmittelbaren Nachkriegszeit an diesem Ort ereignet hatte. Als die sowjetischen Truppen Bak okkupierten, beschlagnahmten sie ein Mahnmal für die Gefallenen des Ersten Weltkriegs. Sie löschten die eingravierten Namen der ungarischen Soldaten aus und ersetzten sie durch die Namen der russischen Soldaten, die dort im Zweiten Weltkrieg gefallen waren. Der magyarische Doppeladler musste Hammer und Sichel weichen, gekrönt von einem roten Stern.

Makovecz entwarf ein Gebäude in Form eines Adlers, die Flügel ausgebreitet als Geste des Schutzes, ein für seinen Formenkanon typisches Element. Abgesehen vom Stil des Gebäudes erfassten die Bewohner von Bak unmittelbar die symbolische Botschaft und identifizierten sich mit dieser Architektur, die ihnen ein verlorenes Monument ersetzte. Dieses Werk ist bedeutend, da es sich direkt auf ein Ereignis bezieht, das jedem Einwohner bekannt ist. Wird es auf objektive Weise neu erzählt und mit den im kollektiven Gedächtnis verwurzelten Ereignissen verbunden, so gelingt es, erläuterte Makovecz, die Nutzer vom Wert eines Gebäudes zu überzeugen – nicht nur in funktionaler Hinsicht, sondern auch in seiner wohl verstandenen symbolischen Bedeutung. Nicht seinen architektonischen Stil stellte Makovecz in den Vordergrund, sondern einen immateriellen Inhalt, den er durch die ihm inhärenten Symbole zur Sprache brachte. Diese Lektion, so seine Überzeugung, hat er aus der Volksarchitektur gelernt. In die Gegenwart versetzt, bewahrt sie dennoch ihren ursprünglichen Sinn: historische Kontinuität und Rückkehr zu den Wurzeln, die uns

an die Welt und an Orte binden. Makovecz erinnerte daran, dass in Transsylvanien, heute Teil von Rumänien, aber durch die Geschichte noch immer eng mit Ungarn verbunden, Garten *elet* bedeutet, Leben. Man betritt den »Lebens-Garten« durch eine totemistische Tür namens Balvanyfa, die »Hölzer des Adlers«. Die Fenster heißen Szem (Auge) und der Sims oberhalb des Fensters Szemöldök (Augenbraue). Der Dachvorsprung wird Haj (Haupthaar) genannt und der obere Teil des Daches Gerinc (Wirbelsäule). Es handelt sich hier nicht allein um poetische Metaphern. Nach Makovecz ist das Gebäude ein Lebewesen. Daher verwundern auch die anthropomorphen Fassaden mit Augen, Nase und Mund nicht, wie bei der 1986 von ihm erbauten Kirche von Siófok. Der Anthropomorphismus wird Teil des organischen Wesens eines Gebäudes. Zur Vollendung solch einer Art von organischer Zivilisation ist es Makovecz zufolge unerlässlich, aus vergangenen Kulturen des eigenen Landes zu schöpfen. Im Fall von Ungarn ist es die keltische Kultur, der er einen Teil seiner symbolischen Formen entlehnte. Beispielsweise griff er in verschiedenen Entwürfen und Bauwerken wie der Kirche von Paks (1991), die ich für sein gelungenstes Werk halte, auf die beiden einander zugeneigten »S« zurück, einem Motiv, das aus dem Keltischen kommt und typisch ist für das traditionelle ungarische Repertoire. → **Abb. 26**

Das am häufigsten wiederkehrende Symbol im Werk von Makovecz ist der Baum: lebendiger Körper eines Materials, das aus sich heraus entsteht, und Sinnbild für das Gebäude selbst, in dem er konstruktiv zum Tragen kommt. Der Baum ist aber auch die perfekte Metapher der sich parallel vollziehenden Evolution von Natur und Kultur. So überrascht es nicht, dass Makovecz in seiner Architektur den Baum als tragendes Element einsetzte, als Werkstoff und als Symbol. Warum die Äste eines Baumes absägen, den Stamm in Bretter zerteilen und sie dann zusammennageln, -schrauben oder -kleben?[37] Beim ungarischen Pavillon zur Weltausstellung 1992 in Sevilla erhielt der Baum den höchsten symbolischen Wert als Baum des Lebens. Diese Symbolik findet sich in seiner Krone, aber auch in seinem Wurzelwerk: ein Sinnbild dafür, wie »das Leben zum Teil im Licht, zum Teil im Schatten verläuft, und wir uns allzu oft blind vormachen, es könne auf etwas von beidem verzichten«.[38]

Wie der Komponist Béla Bartók in der Musik, so suchte Makovecz in der Architektur, die eigenen symbolischen Formen durch das Studium der traditionellen Architektur und des kulturellen Erbes aufzuspüren. Eine Rückkehr zu den Ursprüngen, die von der Kritik fälschlicherweise als Nationalismus interpretiert wurde.

Ein weiterer Aspekt von Makovecz' Arbeit, an den ich erinnern möchte, war seine Lehrtätigkeit. Aufgrund der politischen Situation in Ungarn zwischen 1956 und 1989 handelte es sich dabei immer um eine halboffizielle Tätigkeit, die zum Teil in seinen »Privatschulen« stattfand. Aktiv als Tutor an der Universität Budapest, gründete Makovecz 1969 eine Art »illegale Schule«, um dem Mangel an Informationen zur zeitgenössischen internationalen Architektur entgegenzuwirken. Im Wesentlichen handelte es sich um theoretische Kurse, die in den ersten Jahren verboten waren, zwischen 1975 und 1977 aber weitergeführt werden konnten. Angeregt durch diese Initiative nahm der Verband der ungarischen Architekten seine seit 1960 eingestell-

26 Imre Makovecz, Kirche in Paks 1990.

ten Kurse zur Architekturgeschichte wieder auf, begrenzt jedoch auf die Architektur bis 1900. Von 1985 an gelang es Makovecz, die theoretischen Kurse mit praktischen Lehrgängen zu verbinden, die in einem Steinbruch auf dem historischen Berg Visegrád nördlich von Budapest stattfanden. Es handelte sich um eine Art von praxisorientiertem Sommerkurs für Architekten, der auch heute noch durchgeführt wird. Im Umfeld dieser didaktischen Aktivitäten entstanden eine Campinganlage, ein Restaurant, ein Kindergarten und ein Erholungszentrum mit Spielplatz. So wuchs der Ort zu einem lebendigen, gern und gut besuchten Anziehungspunkt für die Budapester Bevölkerung.

Schon 1984 wurde nach der Aufhebung des Berufsverbots das Architektenkollektiv Makona gegründet, welches auf die charismatische Person Makovecz ausgerichtet war. Die Entscheidung, ein Kollektiv ins Leben zu rufen, hatte ausgesprochen didaktische Gründe und trug dazu bei, die für Makovecz typische Art des architektonischen Entwurfs und der Stadtplanung zu verbreiten. In seinem Studio entstand eine Schule. Die einzelnen für das Projekt verantwortlichen Architekten suchten, so selbstständig sie waren, den Dialog mit dem Meister, um ihren Arbeiten eine Einheit zu geben und Makovecz' Lehren gemeinschaftlich umzusetzen. Auf diese Weise konnte Makovecz die positiven Aspekte seiner in den staatlichen Einrichtungen gewonnenen Erfahrungen nutzen, seine Entwürfe von den Auflagen der Partei befreien, sie um expressive Möglichkeiten bereichern und seine Energie darauf richten, sowohl die menschliche als auch sakrale Dimension in der ungarischen Architektur zurückzugewinnen.

Nach dem Fall der Berliner Mauer 1989 kam es auf Makovecz' Betreiben zur Gründung der Károly Kós Gesellschaft. Der ungarische Architekt Kós (1883–1977) war ein wichtiger Bezugspunkt gewesen, der Makovecz zum Einbringen von Geschichte in aktuelle, die zeitgenössische Architektur bereichernde Lösungen angeregt hatte. In die von der Károly Kós Gesellschaft verfolgten politischen Ansätze floss ein Großteil von Makovecz' Initiativen ein. Heute, nach dem Tod des Meisters, ist sie Garant für die zukünftige Verbreitung seiner Ideen. Dies wird in Zukunft auch eine Öffnung für die von Kenneth Frampton formulierten Theorien zum kritischen Regionalismus nötig machen.

Durchgängig faszinierte Makovecz' kohärente Suche nach einer Einheit von sozialem Einsatz und Kommunikation durch die Sprache der Architektur. Eine Kommunikation, die nicht nur auf die Identität des Bewohners als Individuum zielt, sondern sich gleichermaßen auf die Beziehungen sozialer Gruppen untereinander und auf die Architekturpraxis richtet. Ebenso beeindruckte mich sein unermüdlicher Kampf gegen das repressive, vom offiziellen Kommunismus eingesetzte System, den er von 1954, dem Jahr seines Eintritts in die Budapester Fakultät für Architektur, bis zum Zusammenbruch des kommunistischen Regimes 1989 mit demokratischen Mitteln und überzeugenden Argumenten führte. Dieser Kampf brachte ihm Zuspruch auf allen Ebenen, verhalf ihm zu Sympathie und Akzeptanz. Es ist nicht nur seine unbestrittene professionelle Kapazität, die mich beeindruckte, oder die Vision eines

auf die Harmonie zwischen Mensch und Natur angelegten Humanismus, den er durch seine Architektur vermittelte. Was uns nach seinem Tod fehlen wird, ist vor allem seine konzeptionelle Kraft – philosophisch wie praktisch –, einer auf die harmonische Existenz des Menschen ausgerichteten Umwelt Form zu geben: Eine Suche nach spiritueller und materieller Harmonie, deren Ergebnisse er der Gemeinschaft großzügig vererbt hat.

Hans Hollein: Alles ist Architektur

Mit Hans Hollein (1934–2014) verband mich vor allem das Interesse an der Förderung der Avantgarde in der Architektur. Als ich, sehr jung noch, die klassischen Bauten der modernen Bewegung der Wiener Schule betrachtete, assoziierte ich mit ihnen mein Interesse für Hollein und Walter Pichler.

Als ich Gelegenheit hatte Hollein einzuladen, um über seine Entwurfs-Experimente zu berichten, zog ich großen Gewinn daraus. 1974 kam er zum ersten Mal nach Berlin. Von da an trafen wir uns häufiger, und ich schaute mir viele seiner Arbeiten an. Während meiner Tätigkeit am Centre Pompidou organisierte ich eine Retrospektive über ihn. Später arbeitete ich an einem von Paulus Manker gedrehten Film über Holleins Arbeit mit. → **Abb. 27** Ebenfalls mit Manker gab ich das Buch *Hans Hollein. Schriften & Manifeste* heraus. Hollein war es auch, der mich als Professor für Designtheorie und -geschichte an die Hochschule für angewandte Kunst in Wien (heute: Universität für angewandte Kunst Wien) holte, wo er selbst Industriedesign und Architektur unterrichtete. Gemeinsam mit ihm saß ich in verschiedenen Ausschüssen, Jurys und Preiskomitees. Auf professioneller Ebene standen wir fast bis zuletzt im Austausch.

1964 war ich erstmals aufgebrochen, um das Wien der Meister der Moderne kennenzulernen. Auf meinem Programm standen Loos, Wagner und Hoffmann, aber auch einige Ikonen der Baupolitik des »Roten Wien«, darunter der Karl-Marx-Hof. Damals sprach man in professionellen Kreisen von einem vielversprechenden jungen Mann, einem gewissen Hans Hollein, der kurz darauf durch den Entwurf eines nur vierzehn Quadratmeter großen Ladenlokals für eine Sensation sorgen sollte. Es handelte sich um das berühmte Kerzengeschäft Retti, wofür er den Reynolds Memorial Award erhielt. Dies war bereits ein Gesamtkunstwerk, das die Innenarchitektur ebenso umfasste wie die angebotenen Objekte: Kerzen und Kerzenhalter, letztere gestaltet von Walter Pichler. Von diesem Duo der ersten Wiener Avantgarde der Nachkriegszeit hatte ich bereits 1963 gehört, in Zusammenhang mit der schlicht »Architektur« betitelten Ausstellung in der von Monsignore Otto Mauer geleiteten Galerie nächst St. Stephan. Die Ausstellung thematisierte die technoide megastrukturelle Stadt im Entwurf »Valley City«. Zeichnungen und Modelle verwiesen nicht nur auf Holleins Recherchen im Bereich der bildenden Kunst, sondern auch auf Charakteristiken seiner zukünftigen Designobjekte. Sie zeigten darüber hinaus seine Begeisterung für

27 Hans Hollein, Inszenierung der Ausstellung »Hans Hollein, métaphore et métamorphose«, Centre Georges Pompidou, Paris, 1987.

die Möglichkeiten der neuen Technologien, die zu originellen Einfällen führen soll-
ten, darunter die Tele-Universität (1966) oder das aufblasbare Büro (1969). Diese Pro-
jekte waren Ergebnis einer Reise durch die Vereinigten Staaten, wo er mit den Mini-
malisten und Künstlern der Pop Art zusammengetroffen war, in Kalifornien die
Bauwerke von Rudolph M. Schindler (1887–1953) entdeckt hatte, einem österreichi-
schen Pionier der Moderne, und sich für die Schönheit der mexikanischen Pueblo-
Architektur begeisterte.

Transformationen (1963) nannte er eine Reihe von Fotomontagen, die – wie in den
Werken der Pop Art – ganz verschiedene Maßstäbe zusammenbrachten: Vergrößerte
Alltagsgegenstände wurden hier in Bilder von Landschaften montiert. Holleins Sen-
sibilität für diese Art von Erfindungen, die neue Erscheinungsformen in der Archi-
tektur antizipierten, überzeugten mich schon früh. Hier handelte es sich um eine
Prädisposition, die auch Methode war und sein gesamtes Werk durchzog. Was mir
bei Hollein von Anfang an gefiel, war das Transversale seines Schaffens, das sich pa-
rallel in Architektur, Design und Kunst äußerte. Damals wusste ich noch nicht, dass
sein vielgestaltiges Werk zu einem meiner bevorzugten Forschungsgebiete werden
und mich von den 1960er Jahren bis zum Ende des Jahrhunderts kontinuierlich be-
gleiten würde. Ich halte Hollein für einen Pionier der Erneuerung der Architektur
des zwanzigsten Jahrhunderts, durch Werke, die selbst heute noch von der zeitge-
nössischen Architekturgeschichte unterschätzt werden.

Als Ausstellungskurator und Direktor kultureller Institutionen war ich von man-
chen seiner Ausstellungen, die Architekturgeschichte geschrieben haben, förmlich
wie vom Blitz getroffen: etwa die kulturhistorische Ausstellungsinszenierung »Werk

und Verhalten, Leben und Tod« für den Österreichischen Pavillon auf der Biennale von Venedig 1972 und im selben Jahr »Papier« im Design-Center Wien. Der Höhepunkt seiner Inszenierungskunst war jedoch die Ausstellung »Die Türken vor Wien« 1983 im Künstlerhaus Wien, auf die zwei Jahre später am selben Ort »Traum und Wirklichkeit« folgte. Holleins enormes Vermögen, Alltagsgegenstände und anthropologische Objekte ins Bewusstsein zu katapultieren, zeigte sich in der von ihm 1975 für das New Yorker Cooper-Hewitt Museum kuratierten Ausstellung »MAN transFORMS«, ein unter methodischen Gesichtspunkten unübertroffenes Beispiel für die Kunst der Ausstellungsgestaltung.

Die architektonischen Derivate dieser Inszenierungskunst bildeten ein weiteres, nicht weniger interessantes Feld in Holleins Schaffen. In den zwischen 1976 und 1978 in Wien realisierten Verkehrs- und Reisebüros – speziell in dem für den Israel Tourismus (1979) – fanden sich wahrhaft szenische Gestaltungen, die den Reisebereiten durch attraktive und psychologisch reizvolle Ausstattungen ansprechen sollten. Hollein erwies bei vielen anderen Gelegenheiten seine natürliche Begabung, Räume traumhaft zu gestalten, beispielsweise bei der Filiale des Münchener Kaufhauses Beck im New Yorker Trump Tower (1983), beim kreisförmigen Atrium des berühmten Haas Hauses in Wien (1990), oder beim Hauptsitz der Banco Santander in Madrid (1993).

Von der Ausstellungsgestaltung zur Museographie ist es nur ein kurzer Schritt. Hollein erhielt verschiedene Gelegenheiten, sich als Museumsarchitekt zu beweisen. 1972 wurde er mit dem Entwurf des Museums Abteiberg in Mönchengladbach beauftragt, dessen Bau 1982 abgeschlossen war. Dieser Entwurf ließ einen neuen Typ Museumsanlage entstehen, die teilweise unter der Erde liegt. Hollein nutzte den Höhenunterschied zwischen der Plattform, auf der die vierzehn Ausstellungssäle liegen, und einem auf dem Hügel thronenden Büroturm, wobei er die Fläche des Parks erweiterte, in den sich dieser elegant strukturierte architektonische Komplex einfügt, um dadurch eine exemplarische organische Einheit entstehen zu lassen. Die Säle, erhellt durch neuartige Shed-Leuchten, wurden entlang eines diagonal verlaufenden Weges organisiert, die Ecken als Eingänge genutzt.

Für den Schah von Persien realisierte Hollein 1978 mit dem Museum für Glas und Keramik einen hoch raffinierten Ausstellungskomplex in einem historischen Palast in Teheran. Bei diesen ersten Museumsbauten zeigt sich bereits die Akzentuierung einer auf Genauigkeit angelegten museographischen Präsentation. Die verschiedenen, technisch und formal sehr anspruchsvollen Vitrinen beweisen Holleins Qualität als Designer. Beim Museum Moderner Kunst in Frankfurt am Main (1991) demonstrierte er seine Fähigkeit, eine für einen Museumsbau eigentlich ungeeignete dreieckige Parzelle auf die allerbeste Weise zu nutzen. Die architektonische Disposition formuliert perfekt die Erfordernis einer asymmetrischen Überlagerung der Zugänge zu den Ausstellungsräumen, was Hollein geschickt löst und dem Gebäude auch dadurch einen einzigartigen Charakter in der Geschichte der Museumsarchitektur gibt. Der Bau ist als Kunstwerk konzipiert, das andere Kunstwerke aufnimmt. Hier zeigt sich das Streben nach vollkommener Einheit der Rollen von Architekt,

Künstler und Designer. Wesentlich für Hollein ist das transversale spartenübergreifende Herangehen an kulturelle Aufgabenstellungen, wobei sich technologische, soziologische und visuelle Aspekte vermischen und überlagern.

Mit der Ganztagsvolksschule in der Köhlergasse in Wien (1979) bot Hollein seiner Stadt ein pädagogisches Know-How an, das übliche Lehrpläne überschreitet. Es ging um eine Schule, in der sich das Kind in einer räumlichen Atmosphäre wohlfühlen kann, die Emanzipation, individuelle Entwicklung und zwischenmenschliche Beziehungen fördert. Dieses ambitionierte, aber auf soliden Grundlagen basierende Programm fügte der schulischen Infrastruktur eine Reihe von Funktionen für die gewünschten Zwecke hinzu. Hollein versah die Korridore mit Nischen und Aufenthaltsbereichen. So wurden sie zu offenen und freundlichen Umgebungen, die zum Miteinander einladen. Durch die Gestaltung der Einrichtung, die Wahl der Farben, die Sorgfalt gegenüber den einzelnen Pavillons, die allegorische Themen aufgreifen, gelang es ihm, eine lebendige und attraktive Schulatmosphäre zu schaffen. Auf dem Dach des Turnsaals richtete er ein Freiluftspielfeld ein und schonte so die ebenerdigen Flächen zwischen den Baukörpern. Dort wurden Pausen-, Spiel- und Erholungsbereiche angelegt, die nicht nur didaktische, sondern auch ästhetische Funktion haben. Mit großem Einsatz kämpfte Hollein gegen einschränkende, die Kinder geradezu unterdrückende bürokratische Normen. In das architektonische Programm führte er Elemente ein, die zur Anregung der Sinne dienen und eine ausgeglichene Entwicklung fördern.

Man kann sagen, dass Hans Hollein mit Hans Scharoun und Arne Jacobsen zu den Architekten des zwanzigsten Jahrhunderts zählt, denen es gelungen ist, Schulen zu bauen, die einer modernen Didaktik am ehesten entsprechen. Durch die Koppelung der Schulplanung mit der Wahrnehmungspsychologie, einer ursprünglich typisch wienerischen Wissenschaftsdisziplin des zwanzigsten Jahrhunderts, machte Hollein letztere zur Grundlage eines harmonischen Raumgefüges, das auf einer nicht einfach ästhetischen oder dekorativen Konzeption von Architektur basiert, sondern ein tiefgreifendes Zusammenspiel mit den menschlichen Fähigkeiten anstrebt.

Auch im Design war es nicht einfach erfinderische Genialität, sondern vielmehr das Vermögen, seine Geschichtskenntnis in allegorische Formen zu übersetzen, das den Kern seines Schaffens ausmachte. Das 1981 für Poltronova entworfene Sofa erweist sich als Interpretation von Sigmund Freuds berühmter Couch, Protagonistin der Praxis in der Wiener Berggasse 19. In der Psychoanalyse bilden Analytiker und Patient eine untrennbare Einheit. Aus diesem Grund ist in Holleins Version die Couch des Psychiaters mit dem Sofa verbunden. Aus diesem Modell entwickelte Hollein zunächst die Sigmund Freud Couch, die in mehreren Ausstellungen gezeigt wurde, und stellte dann ein sesselartiges Bett für den Markt her, in Anlehnung an den freudianischen Geist. Hollein kultivierte in seinen Werken einige typische Merkmale der Wiener Kultur. Er zählte zu den Protagonisten der ersten Wiener Nachkriegsavantgarde und galt zwischen den 1950er und 1980er Jahren in der Architektur als treibende Kraft der lokalen Erneuerung.

Mit dem 1990 fertig gestellten Haas-Haus im Zentrum von Wien, dem nicht realisierten Entwurf für das Guggenheim Museum in Salzburg (1998) und dem Europäischen Zentrum für Vulkanologie in Saint-Ours-les-Roches (2002) erreichte Hollein den Höhepunkt seines Schaffens. Er gab drei Projekten Form, die zum Besten der zeitgenössischen Architektur zählen. Das Haas Haus kann aus zwei Gründen als beispielhafte Konstruktion gelten: einerseits wegen der präzisen Einpassung der äußeren Gestalt in den historischen Zusammenhang des Stadtzentrums, zum anderen, da es eine neue Etappe in Holleins Recherchen zur Rotunde im Innenraum darstellt, von der aus Zugang zu den verschiedenen Funktionseinheiten des Gebäudes besteht. Hollein setzte die Rotunde mutig in einen Komplex von Geschäften, um einen halböffentlichen Raum zu gewinnen, einen Ort für die Bürger, der zu einer Reihe von Plattformen führt, von denen aus man auf die Stadtlandschaft blickt, großartig vor allem die Ansicht des Stephansdoms. Er legte auch Wert auf die sorgfältige Ausgestaltung der Innenräume, die er durch eine szenographische Ausstattung belebte.

Im Entwurf für das Guggenheim Museum in Salzburg, das fast vollständig in den Fels versenkt sein sollte, brachte Hollein diese spezielle Bautypologie durch eine komplexe Machbarkeitsstudie zur Reife. Vorgesehen war die Nutzung der gesamten Höhe des Mönchbergs, der das Stadtbild von Salzburg prägt. Ein Eingang war auf der Höhe der Altstadt geplant, ein Ausgang auf dem oberen Plateau des Berges. Auf zwei Ebenen, einer oberen, einer unteren, disponierte Hollein die wesentlichen Funktionsbereiche des Museums wie Ausstellungssäle, Auditorium, Lager und Garage. Die Beleuchtung der hochgelegenen Säle war durch natürliches Licht vorgesehen, das von oben durch Öffnungen einfällt, während ein vertikaler Lichtschacht, in dem auch die Aufzüge und Treppen untergebracht werden sollten, beide Ebenen durch eine Rotunde in den Fels gehauen und von einer enormen Glaskuppel bedeckt, verbunden hätte. Unmittelbar vor Beginn der Bauarbeiten verweigerte die Stadtverwaltung dem Projekt grünes Licht, so dass dieses außerordentliche Werk im Entwurf steckenblieb.

Hollein verfolgte seine Vorstellungen von einer unterirdischen Architektur jedoch im siegreichen Wettbewerbsbeitrag für das Europäische Zentrum und Museum für Vulkanologie, in den er die in Salzburg gewonnenen Erfahrungen einbringen konnte. Das Museum präsentiert sich dem Besucher schon von weitem durch einen hohen konischen scheinbar gespaltenen Turm, der innen mit Metallplatten ausgekleidet, an die Form eines Vulkans erinnert. Hoch über dem Boden befindet sich ein Café-Restaurant, von dem aus sich dem Besucher ein fantastischer Blick auf die Vulkanlandschaft des Puy de Dôme eröffnet. Ins Museum gelangt man über eine Rampe, gesäumt von zyklopischen Blöcken aus örtlichem Vulkangestein, die sich in die Erde senkt, bis man die erste tiefere Ebene erreicht. Dort befindet sich der Eingang zum unterirdischen Teil des Komplexes. Von der Rampe aus kann man die Simulation eines Vulkanausbruchs erleben, eine beeindruckende räumliche, akustische und visuelle Erfahrung. Dank der Zusammenarbeit mit dem Gartengestalter Gilles Clément ist es Hollein gelungen, im unterirdischen Geschoss einen zauberhaften tropischen Garten auf Vulkanerde anzulegen, sowohl in einem überdachten als auch

in einem Freilichtbereich. Das Museum der Vulkanologie hat zwei entscheidende Qualitäten: einerseits vergegenständlicht es einen lebendigen und beeindruckenden Rundgang, der unmittelbar die Wirklichkeit natürlicher Prozesse vermittelt; zum anderen erklärt es durch eine sorgsam angelegte didaktische Sequenz unter Einbeziehung des Publikums die Mechanismen, die zu den vulkanischen Phänomenen führen. In diesem Werk zeigt Hollein eine planerische und konzeptionelle Kapazität, die in ihren zeitlichen Schichtungen nachvollziehbar ist, und in ihrer ästhetischen Vollkommenheit die Essenz der im Laufe einer langen Karriere unternommenen Erkundungen erfahrbar werden lässt.

1 François Burkhardt, Milena Lamarová, *Cubismo cecoslovacco. Architetture e interni*, Electa, Mailand 1982. **2** Alexander von Vegesack, hg., *Tschechischer Kubismus. Architektur und Design 1910–1925*, Vitra Design Museum, Weil am Rhein 1991. **3** Jiří Šetlík, *Otto Gutfreund, Zázemí tvorby*, Odeon, Prag 1989. **4** Wolfgang Pehnt, *Prager Architekturkubismus*, in: *Architektur des Expressionismus*, Gerd Hatje, Stuttgart 1973. **5** Veröffentlicht im Katalog zur Ausstellung *1909–1925 Kubismus in Prag*, Kunstverein für die Rheinlande und Westfalen, Düsseldorf 1991, S. 427–429. **6** ebd, S. 438–440. **7** Pavel Janák, Beitrag im Katalog zur Ausstellung *1909–1925 Kubismus in Prag*, Kunstverein für die Rheinlande und Westfalen, Düsseldorf 1991, S. 434–436. **8** *Architettura cubista in Boemia*, in: Casabella, Nr. 314, 1967, S. 66. **9** François Burkhardt, *Moderno, postmoderno: una questione di etica? Riflessioni sul valore morale nell'opera di Jože Plečnik*, in: *Jože Plečnik. Architetto 1872–1957*, Katalog zur Ausstellung im Palazzo della Permanente Mailand, Rocca Borromeo, 1988, S. 103–112. **10** François Burkhardt, *Le ragioni di mettere insieme luoghi e forme*, in: »Area«, Nr. 101 (Sonderheft zu Álvaro Siza), 2008, S. 4–25. **11** Álvaro Siza, *Immaginare l'evidenza*, Laterza, Bari 1998. **12** Kenneth Frampton, Álvaro *Siza: tutte le opere*, Electa, Mailand 1999, S. 30. **13** Vergleiche das Interview mit Álvaro Siza, in: »AMC«, Nr. 44, Paris 1978. **14** Beitrag von Bernard Huet in: Vittorio Gregotti, hg., Álvaro *Siza architetto 1954–1979*, Katalog zur Ausstellung im Pavillon für zeitgenössische Kunst Mailand, Idea Editions, Mailand 1979. **15** ebd. **16** Álvaro Siza, *Immaginare l'evidenza*, Laterza, Bari 1998. **17** Beitrag von Nuno Portas in: Vittorio Gregotti, hg., Álvaro *Siza architetto 1954–1979*, Katalog zur Ausstellung im Pavillon für zeitgenössische Kunst Mailand, Idea Editions, Mailand 1979. Nuno Portas war Staatssekretär in der provisorischen Regierung der Nelkenrevolution. Er unterstützte Álvaro Siza bei der Realisierung der Bauvorhaben im SAAL-Programm und beauftragte ihn mit dem größten portugiesischen Wohnungsbauprojekt in Évora. **18** Interview mit Álvaro Siza, in: »AMC«, Nr. 44, Paris 1978. **19** Beitrag von Pier Luigi Nicolin in: Vittorio Gregotti, hg., *a. a. O.* **20** *Arquitectura popular em Portugal*, Sindacato Nacional dos Arquitectos Portugueses, Lissabon 1961. **21** Fernando Távora, *O Problema da Casa Portuguesa*, Lissabon 1947. **22** Kenneth Frampton, Álvaro *Siza: tutte le opere*, Electa, Mailand 1999, S. 14. **23** Vittorio Gregotti, *Architetture di Álvaro Siza*, in: »Controspazio«, 9, September 1972. **24** Einführung von Vittorio Gregotti, in: Álvaro *Siza, Immaginare l'evidenza*, Laterza, Bari 1998, S. IX. **25** Álvaro *Siza, Immaginare l'evidenza*, Laterza, Bari 1998, S. 119. **26** Beitrag von Nuno Portas in: Vittorio Gregotti, hg., *a. a. O.* **27** Einführung von Vittorio Gregotti, in: Álvaro *Siza, Immaginare l'evidenza*, Laterza, Bari 1998, S. IX. **28** Álvaro *Siza, Immaginare l'evidenza*, Laterza, Bari 1998, S. 119. **29** Kenneth Frampton, Álvaro *Siza: tutte le opere*, Electa, Mailand 1999, S. 61. **30** Beitrag von Pier Luigi Nicolin, in: Vittorio Gregotti, hg., *a. a. O.* **31** Beitrag von Bernard Huet, in: Vittorio Gregotti, hg., *a. a. O.* **32** Álvaro *Siza, Immaginare l'evidenza*, Laterza, Bari 1998, S. 95. **33** Beitrag von Nuno Portas, in: Vittorio Gregotti, hg., *a. a. O.* **34** François Burkhardt, *Omaggio a Imre Makovecz*, in: »Atti del Convegno in onore di Imre Makovecz«, hg. von Maya Nagy, Accademia delle Belle Arti di Venezia, Venedig 2011. **35** Paolo Portoghesi, *La nuova architettura organica*, Fratelli Palombi Editore, Rom 2001, S. 14. **36** ebd., S. 15. **37** Imre Makovecz, Publikation hg. von der Zeitschrift »Technique et Architecture« anlässlich des Kolloquiums *Le projet organique aujourd'hui*, organisiert von der École d'Architecture Paris-Villemin, 1989. **38** Paolo Portoghesi, *La nuova architettura organica*, Fratelli Palombi Editore, Rom 2001, S. 15.

Die Gründe für den Regionalismus in Architektur und Design

Das Wurzelgeflecht ist aller Mutter
C. G. Jung

Skeptisch gegenüber der Radikalität der modernen Bewegung in Gestalt eines internationalistischen und zentralisierenden Systems, wandte ich mich schon früh einer alternativen Architektur zu, die von bestimmten Zeichen, von einer mit der Toponomastik von Orten und Geschichten verwurzelten »lokalen Existenz« ausging. Noch als Student unternahm ich Anfang der 1960er Jahre eine Reise nach Finnland und entdeckte dabei den romantischen Nationalismus. In Hvitträsk besuchte ich das Studio von Herman Gesellius, Armas Lindgren und Eliel Saarinen – drei Pionieren der modernen Architektur. Ich begriff, dass sie in ihrer Produktion viele Aspekte der heimatlichen lokalen Kultur bewahrt hatten. Dasselbe galt auch für die Arbeiten anderer bedeutender Architekten des zwanzigsten Jahrhunderts wie Louis Sullivan oder Charles Rennie Mackintosh. Die Reise nach Finnland war entscheidend für meine Beschäftigung mit dieser Art von Architektur, die dann als »regionale« bezeichnet wurde.

Bereits als Bauzeichnerlehrling ging ich in meiner Heimat, der Schweiz, dem in einigen der Regionen herrschenden Trend nach, traditionelle Architektursprachen wieder aufleben zu lassen. Ich war beeindruckt von der Arbeit von Rudolf Olgiati (1910–1995) in Flims, Kanton Graubünden, der das Bündner Haus in räumlichem und expressionistischem Sinn neu konzipiert hatte. Auf internationalem Terrain befasste ich mich eingehender mit den Bauten von Ralph Erskine (1914–2005), besonders mit dem Ski-Hotel Borgafjäll in Schweden. Ebenso interessierte mich die moderne alpine Architektur, darunter die Bauten von Carlo Mollino (1905–1973). Diese Gebäude erinnerten mich an die Anfänge meiner Laufbahn, wo ich für die Ausführung einiger Holz- und Steinbauten in den Tälern am Col des Mosses in der französischen Schweiz verantwortlich gewesen war – Erfahrungen, die mir später den Zugang zu Werken von Meistern wie Sverre Fehn (1924–2009) in Norwegen oder Peter Zumthor (1943) in Graubünden eröffneten. → Abb. 28

Von 1964 bis 1966 lebte ich im Tessin. Dort entstand gerade die Bewegung, die zum Entstehen der sogenannten »Tessiner Schule« führte. Ich arbeitete als Architekt im Studio von Tita Carloni in Lugano und nahm an zahlreichen Begegnungen und Diskussionen zwischen Carloni und Giancarlo Durisch, Mario Botta, Luigi Snozzi, Livio Vacchini, Aurelio Galfetti und Flora Ruchat-Roncati teil. Hierbei ging es nicht darum, eine neue Sprache zu entwickeln, um die eigene lokale Identität zu definieren, sondern sie durch den Filter der Werke von Meistern wie Wright, Le Corbusier, Louis Kahn oder die der Brutalisten wieder zu aktualisieren. Die Tessiner Architekten hatten die Botschaft der »Väter«, allen voran Rino Tami (1908–1994), Alberto Camenzind (1914–2004) und Peppo Brivio (1926–2016), bestens verstanden und setzten die Arbeit an einer Aktualisierung der Ausdrucksformen zeitgemäßer Architektur fort.

Erst Mitte der 1970er Jahre begann dann aber meine systematische Auseinandersetzung mit dem Regionalismus. In einer 1976 vom Deutschen Werkbund in

28 Carlo Mollino, Refugium am Lago Nero in Sauze d' Oulx, 1946.

Darmstadt veranstalteten Konferenz sprach Álvaro Siza (1933) über die »Schule von Porto« und die Suche nach einer authentisch »portugiesischen« Architektur. Ein Jahr darauf hatte ich das Glück, mit Siza und seinem Meister Fernando Távora (1923–2005) einen Ausflug in die Berge des Minho unternehmen zu dürfen, wo mir die Bedeutung des Regionalismus für die »Schule von Porto« deutlich wurde.[1]

Als Architektur- und Designtheoretiker suchte ich seit den 1970er Jahren Austausch mit Autoren und Kritikern, die sich mit dem Regionalismus beschäftigten. Das gelang mir, indem ich auch Wege einschlug, die scheinbar nicht immer etwas mit dem Thema zu tun hatten. Ich begriff die Bandbreite der zu berücksichtigenden Argumente und die Vielzahl der Aspekte, die es zu betrachten galt, um zu einem Überblick über den Regionalismus zu finden. Unter die ersten Arbeiten, die mich begeisterten, fielen die Schriften des Historikers, Kritikers und römischen Architekten Paolo Portoghesi (1931), mit dem ich bereits 1966 Kontakt aufgenommen hatte. 1969 hatte ich ihm mit »Studio di Porta Pinciana« die erste Architekturausstellung meiner Laufbahn gewidmet. Beeindruckend war vor allem seine architektonische Praxis, die von der Raumtheorie als einem System von Orten ausging. Außerdem fasziniert seine Neuinterpretation der Architekturgeschichte in Verbindung mit der Einführung zeitgemäßer Erkenntnisse in seine Architektursprache. Die konvex und konkav

geschwungenen Wände von Portoghesis erstem Gebäude, der Casa Baldi (1961) über dem Tibertal, bestehen aus örtlichem Tuffstein. Portoghesi bezeichnete das Haus als Ergebnis »eines Prozesses, der zur Ruine geführt hatte, oder besser eine Rekonstruktion dieses Prozesses«[2], ein Herangehen an Architektur, das die lokale Geschichte einbezieht.

Während ich mein Architekturstudium abschloss, fiel mir der Katalog zur Ausstellung »Architecture without Architects« (Architektur ohne Architekten) in die Hände, die Bernard Rudofsky (1905–1988) 1964 für das New Yorker MoMA kuratiert hatte. Sie stieß auf große Resonanz bei der internationalen Presse und inspirierte eine ganze Generation zukünftiger Architekten inmitten der Studentenrevolte. Rudofsky erinnerte daran, dass es sich bei der Architektur um eine Domäne handelt, die über die Berufspraxis des Architekten hinausführt. Sie muss, so seine Botschaft, ihre Grundlagen aus vitalen, in der Architektur noch immer zu wenig berücksichtigten Disziplinen wie Anthropologie, Psychologie und Soziologie beziehen. Dieses Denken stärkte unsere Kritik an einer architektonischen Praxis, die damals zu sehr mit sich selbst beschäftigt war und die wahren Bedürfnisse der Bewohner außer Acht ließ. Hinsichtlich der vernakulären Architektur machte Rudofskys Ausstellung der Fachwelt deutlich, »dass es zu erkennen gilt, welche Beziehungen das Gebäude mit der Gemeinschaft verbinden, die es erschaffen hat, und mit der Umgebung, in der es sich befindet. Ein Trinom aus Natur, Struktur, Gemeinschaft, das uns entscheidende Erfahrungen vermitteln kann«.[3]

Unter den großen Historikern der modernen Architektur ist Bruno Zevi der einzige, der den architektonischen Dialekten einen Beitrag gewidmet hat. Der dritte Band von *Controstoria e storia dell'architettura*[4] (Gegengeschichte und Geschichte der Architektur), eine seiner letzten Publikationen, schlägt eine Analyse vor, welche die Landschaft, den ländlichen und städtischen Raum miteinbezieht. Zevi klammerte jeden nostalgischen Ansatz aus und bezog sich ganz einfach auf die Merkmale ruraler Architektur: Morphologie, Improvisation, Deformation und das Verhältnis zur natürlichen Umgebung. Nach Zevi sind diese Gebäude oft »allereinfachste Dialekte«, ohne Grammatik und Syntax, diktiert von den natur- und arbeitsgegebenen Umständen: Werke, die sich zwischen kodifizierter Sprache und Mundarten bewegen. Zevi zitierte aus dem Traktat von Leon Battista Alberti, wonach »das Wesen der Schönheit Harmonie und Einklang aller Teile ist, die so erreicht wird, dass nichts weggenommen, zugefügt oder verändert werden könnte, ohne das Ganze zu zerstören« und beobachtete, dass »die Poetik des Unvollendeten (…) und die der Handwerker und Maurer das Gegenteil bezeugen«. Die Begeisterung für das »Spontane«, setzte er hinzu, erlaubt eine gewisse Freiheit, aber das Fehlen eines »vollendeten Entwurfs« kann zu einem »alles andere als spontanen, vielmehr zu einem kriminell geplanten« Missbrauch führen, wie die Peripherien der Städte zeigen.

Bezüglich der ruralen Architektur erinnerte Zevi daran, wie viele Beispiele moderner Architektur sich von volkstümlichen Sprachen nähren und aus heimischen Quellen schöpfen. Paolo Marconi zitierend, stellte er fest, dass wir »von dem leiden-

schaftlichen Bedürfnis nach Erneuerung, das der Architektur ebenso eigen ist wie dem Leben des modernen Menschen, dazu verleitet werden, die jüngeren Gebäude zu lieben« und erinnerte daran, dass »das Jüngere nicht mit dem Älteren dialogisiert, weder auf kreativem Niveau, was mit der Ablehnung der Mundarten zu tun hat, noch auf historiographischem, wo sich die Hochkultur und das Volkstümliche fast nie begegnen«. So blieb nach Zevi »das Prinzip der Dissonanz ausschlaggebend«. Um diese Aussage zu unterstreichen, verwies er auf die Beziehung zur Musik, zu den Künsten, zu Dichtung und Film. Er zitierte Pier Paolo Pasolinis Essay *La poesia popolare italiana* (Die volkstümliche italienische Poesie), der die Theorie von der Monogenese der Volkslieder vertrat, die sich ausgehend von Sizilien als Wiege und der Toskana als Ausstrahlungszentrum in ganz Norditalien verbreiten. Pasolini machte deutlich, wie unterschiedlich beide Teile des Landes ihrem Wesen nach sind. Trotz identischem Wortschatz und Grammatik der Lieder sind Laute, Aussprache und Syntax grundverschieden. Pasolini stellte fest, dass im Süden, »das Lateinische keinen anderen Nährboden hat als den italischen«, während sich im Norden »ein keltischer Nährboden unter dem Lateinischen findet«. Derselbe Unterschied, so Zevi, gelte auch für die Architektur. Pasolinis zentrale Frage lautete, wie weit die Volksdichtung aus dem Volk erwachsen ist: »die Maßnahme aller herrschenden Schichten – so lautet die Antwort – besteht darin, die eigene Ideologie, mit oder ohne Gewalt, auf die beherrschten Schichten zu übertragen (...) Die aus der Hochkultur stammenden Gegebenheiten werden der präexistenten folkloristischen Poesie der zeitgenössischen und retardierten niederen Kultur angepasst«.

Zevi vertiefte das Verhältnis zwischen Volksmusik und Kunstmusik am Beispiel von Franz Liszt, der sich wie viele andere Komponisten von Volksliedern hat verzaubern lassen. Oder Gustav Mahler, in dessen Kompositionen der Musikwissenschaftler Ugo Duse Anklänge an bäuerliche Melodien fand. Oder Béla Bartók und George Gershwin, die sich vom Blues zum Jazz, vom Free Jazz zur Rockmusik bewegten, der sie kosmopolitische und großstädtische Wurzeln attestierten. Hier bestätigt sich die Beobachtung des Musikkritikers Massimo Mila, nach der »die Volksmusik immer Seite an Seite mit der Kunstmusik existiert hat«. Diese Auffassung teile ich voll und ganz.

Was die Architektur betrifft, so pochte Zevi mehrfach auf eine Theorie der Aggregation, die auf dem Prinzip der Dissonanz beruht. »Das Kontinuum«, argumentierte er, »ist entweder mechanisch wiederholbar (...) oder verrät ein differenziertes additives System, das auf Ungleichgewicht, Disharmonien, Zwiespältigkeit setzt (...) Kraft behalten werden die Poesie des Unvollendeten, der Kitsch, der Lärm und der Zufall«.

Zevis perspektivische Sicht bezieht sich auf drei Aspekte. Der erste besagt, dass »sich Hand in Hand mit dem Umweltschutz und den ökologischen Kämpfen ein neues Interesse für die kleinen Zentren und die im Land verstreuten Siedlungen entwickelt hat. Diese Einsichten haben jedoch noch keinen Eingang in die offizielle Kunstgeschichte gefunden«. Ein weiterer Aspekt liegt auf der parallelen Betrachtung von Musik und Architektur. Durch die Integration der Zwölftonmusik, des Zufalls,

der Geräusche wie der Stille erwies sich John Cage als die neue Avantgarde, mit der eine historische Etappe endete, die mit dem Futurismus begonnen hatte. Der dritte Aspekt bezieht sich auf Frank Gehry, der Wrights »Raum ohne Schachtel« neu interpretiert, indem er ihn in die »aktuelle Landschaft der zerteilten und chaotischen urbanen Peripherien integriert und architektonisch den Zustand einer gespaltenen und unausgeglichenen Gesellschaft beschreibt, die in Exzessen lebt, technologisch fortgeschritten und zugleich sozial rückständig ist und Vorstellungen von einem Wohlstand verfolgt, der vor allem als ökonomischer Motor dient«. Eine sicherlich ungewohnte aber treffende Sicht auf Gehrys Werk.

Zevis Auffassungen und Argumente sind ungewöhnlich, bereichern Architektur und Design aber um neue Perspektiven, die zur Überprüfung der gängigen Theorien führen. Mir gefällt bei ihm die Transversalität der Disziplinen und die Tatsache, dass er in Architekturtheorie und Territorialplanung Aspekte berücksichtigt, die mit der vernakulären Architektur einhergehen, einer Art von linguistischem Reservetank, der umsichtig und ohne jede Idealisierung genutzt werden sollte. Hier wird ein neuer theoretischer Aspekt einbezogen, der in der Suche nach einem Aufeinandertreffen zwischen »tonal und dodekaphonisch, populärer oder kultivierter Formlosigkeit, Dialekt und Sprache« besteht.

Ein anderer Autor, von dem ich wichtige Anregungen zum Thema des Regionalismus erhielt, ist der Wiener Architekturhistoriker und Kritiker Friedrich Achleitner (1930). Beim Kongress des Deutschen Werkbunds 1979 in Darmstadt stellte Achleitner eine Reihe von Thesen vor, die heute zu den Fundamenten der regionalistischen Theorie gehören. Die Bewegungen in der Architekturgeschichte, so sein zentraler Gedanke, nehmen ihren Ausgang immer von einem bestimmten Ort, von dem aus sie sich entwickeln oder verallgemeinern. Dies zeigen beispielsweise die Florentiner Renaissance oder der Böhmische Barock, das Wiener Biedermeier oder die Schulen von Chicago und Glasgow. Eine regionalistische Ästhetik kann also nur dort bestehen, wo es eine politische Motivation gibt, wo das Bauen auf echte ethische Ansprüche stößt. Die Geschichte – sei es die der finnischen Nationalromantik oder des Katalanischen Jugendstils, des tschechischen Rondokubismus oder der zeitgenössischen organischen Architektur Ungarns – lehrt, dass solche Bewegungen immer auf einem ethisch-politischen Empfinden beruhen. Diese Kulturen sind an klar definierte Orte und Regionen gebunden und ihre Bedeutung hängt vom Vermögen ab, andernorts erfasst zu werden. Achleitner schloss damit, dass, so betrachtet, jedes Werk als regionalistisch gelten kann. Diese Auffassung stieß in Deutschland auf Widerspruch. Hier hatte der Regionalismus immer einen Anflug von Dilettantismus und konservativem Sentimentalismus, was in gewisser Hinsicht durchaus stimmen mag.

Noch interessanter erschien mir die Lektüre des Kapitels zur regionalen Architektur in Kenneth Framptons (1930) *Architektur der Moderne*. Dort geht es um die These des kritischen Regionalismus, die auf den notwendigen Dialog zwischen Regionalismus und Globalisierung zielt. Frampton nimmt Bezug auf den Philosophen

Paul Ricoeur (1913–2005), der in seiner berühmten, 1962 erschienenen Schrift *Universelle Zivilisation und Nationale Kulturen* veranschaulichte, wie eine hybride Weltkultur einzig und allein aus der gegenseitigen Befruchtung zwischen den fest verwurzelten Kulturen und den universellen Kulturen erwachsen kann. Für Ricoeur hing alles von der Fähigkeit der regionalen Kulturen ab, die Traditionen in sich aufzunehmen und zugleich die Einflüsse der globalen kulturellen Bewegungen zuzulassen. Also vom Vermögen der Regionen, eine dialektische Auseinandersetzung zwischen Tradition und Innovation, zwischen verwurzelten Kulturen und internationalen kulturellen Bewegungen voranzutreiben. Frampton löst sich von der traditionellen Definition des Regionalismus als einem Stil, der Klima, Kultur, Mythen und Handwerk aufnimmt. Damit wendet er sich gegen eine Auffassung von Regionalismus, die er zu Recht als begrenzt betrachtet, da sie lediglich zum Erhalt des Status quo der lokalen Kulturen beiträgt.

Zu nachhaltiger Architektur und Klimakontrolle führt Frampton zahlreiche Beispiele aus den warmen Ländern an, um zu zeigen, wie eine hybride und dialektische Beziehung zwischen universellen und verwurzelten Kulturen heutzutage wirksam sein kann. Ihm zufolge sind Architekten wie der Australier Glenn Murcutt (1936) beispielhaft für dieses Niveau an Bewusstsein und ethischem Einsatz.[5]

Es ist offensichtlich, dass die lokalen Zusammenhänge in den laufenden Prozess der Globalisierung einbezogen sind, sei es auf wirtschaftlicher oder technologischer Ebene. Mit größter Sorgfalt und Wachsamkeit muss vermieden werden, dass dieser Prozess die Bindung an die Tradition zerstört, ohne dabei jedoch das Prinzip der Durchmischung in Frage zu stellen. Dadurch soll verhindert werden, dass alles auf einen einzigen Punkt zusteuert.[6]

Im Bereich des Designs ist die Literatur zum Regionalismus eher dürftig. Allein die Tatsache, gegen die standardisierte Einförmigkeit anzugehen, sorgt für Erstaunen und ruft Gegner in Industrie und Produktdesign welches eng mit dem industriellen Wachstum verbunden ist, auf den Plan. Die industrielle Serienproduktion lässt wenig Raum für regionalistische Ansätze, die eher der handwerklichen Herstellung verbunden sind. Nötig wäre das Einführen einer analytischen Ebene von Produktion und Geschmack. Regionalismen im Design finden sich am ehesten in diversen Marktnischen. In diesem Zusammenhang war ich vor einigen Jahren an zwei interessanten Ausstellungs- und Publikationserfahrungen beteiligt.

Die erste, mit Alessandro Mendini (1931) geteilte Erfahrung, bestand im Nachdenken über das »gute und schlechte Design«, in der Tradition der deutschen »Guten Form«. Durch die aufmerksame Begutachtung der Produkte, die von Jurys in verschiedenen nationalen Wettbewerben ausgewählt worden waren, wurde uns eine durchgängige Uniformität in den Beurteilungskriterien bewusst, nach denen zwischen dem »guten« und dem »schlechten« Design unterschieden wurde. Dies geschah aufgrund einer internationalen Regelung, die dem regionalistischen Geist von vornherein zuwiderläuft. Das Produkt, welches an keinen geographisch bestimmbaren Ort gebunden ist, wird dann als »Made in Italy« oder »made« in irgendeinem anderen

Land bezeichnet, was zu den Produktionsweisen der globalisierten Wirtschaft an sich in Widerspruch steht. Durch die Standortverlagerungen kann ein Produkt heute von einem französischen Designer entworfen, mit fortschrittlichen amerikanischen Technologien in China produziert und von einem englischen Händler als »Made in Germany« verkauft werden. Das Etikett verweist schlicht auf den Rechtssitz der Firma, die das Produkt auf den Markt bringt.

Die Studie, die wir mit Mendini zu Beginn der 1980er Jahre durchführten, betraf die Überlegung, wie man zu einer größeren Bandbreite an Beurteilungskriterien für Designprodukte kommen könnte. Was wäre geschehen, fragten wir uns, wenn Design-Preise ausgelobt worden wären, die verschiedenen Modellen Raum gegeben und nicht nur die Produkte einer festgelegten formalen Kategorie unterstützt hätten, die beansprucht, den rechten Geschmack zu vertreten und als »good design« bezeichnet wird. → **Abb. 29** Einer Kategorie, die in Wirklichkeit in bestimmten Produktklassen nur zu zehn Prozent einer Produktion entspricht, die den Geschmack einer Verbraucherelite trifft. Ist es richtig, neunzig Prozent der Produktion en bloc als »schlechten Geschmack« einzustufen? Den Verbraucher also zu einer Person mit schlechtem Geschmack abzustempeln? Warum, fragten wir uns, die gesamte Produktion nicht in Kategorien untergliedern, die den Vorlieben entsprechen und auf unterschiedliche Verbrauchergruppen mit ihrer jeweils unterschiedlichen ästhetischen Identität abgestimmt sind? Auf diese Weise würden auch all jene zwischen dem »guten« und dem »schlechten« Geschmack liegenden Kategorien zum Tragen kommen. Gemeinsam organisierten wir 1992 einen Wettbewerb mit dem Titel »Gestaltung zwischen ›good design‹ und Kitsch«[7]. Er rief lebhafte Proteste seitens der Designverbände und der Wirtschaftseinrichtungen hervor, die in Deutschland mit der offiziellen Designpolitik befasst sind. Ein Teil der Industriellen, die wir in diesem Zusammenhang zurate zogen, fand die Idee jedoch sehr interessant, weil dadurch auf dem Markt die Qualität ihrer Produkte erkennbar gestützt worden wäre. Durch eine ausschließlich auf der »Guten Form« basierenden Objektauswahl hatten sie keine Aussicht auf einen Preis oder die Anerkennung der Qualität ihrer Produkte.

Was die beiden Themen – einerseits der Regionalismus und andererseits das Erkennen der Designqualität auf Zwischenebenen – verbindet, sind die normativen Widersprüche und die teils subjektiven Verbote, die den gegenwärtigen Pseudofunktionalismus mit seiner Tendenz zum Minimalismus kennzeichnen. Sie lassen keinen Raum für Alternativen oder Auseinandersetzungen. Unsere Initiative stellte sich daher auch als Protest gegen die strukturelle Gewalt der Globalisierung im Bereich des Industriedesigns dar.

Die zweite Erfahrung konnte ich gemeinsam mit Andrea Branzi (1938) machen. Mit ihm organisierten wir 1992 die Ausstellung »Forme des métropoles – Nouveau Design en Europe«[8] (deutscher Titel: »Europäische Hauptstädte des neuen Design: Barcelona, Düsseldorf, Paris, Mailand«) am Pariser Centre Georges Pompidou und anschließend im Kunstmuseum Düsseldorf. Die Idee war, die Produktion des Neuen Designs genauer zu untersuchen, einer Avantgarde, die auf der Suche nach der eigenen

29 Norbert W. Winkelhofer, Susanne Wagner, Kamm »Amore«, 1983.

Identität von der Kultur der europäischen Großstädte ausging. In den 1980er Jahren hatte sich in verschiedenen Großstädten ein besonderes Design als Protest gegen die Praktiken eines oberflächlichen internationalen Designs entwickelt. Das Neue Design basierte auf hybriden Produktionsmethoden und Sprachen und wertete speziell die verloren gegangene individuelle Freiheit und die Kleinserienproduktion auf. Es funktionierte als Scharnier zwischen den ortsgebundenen kulturellen Traditionen – wie die Einbeziehung der »Neuen Wilden«, einer für Berlin typischen neoexpressionistischen Malerbewegung in die dortige Designwelt zeigte; in das Pariser Design fand dagegen afrikanische Kunst Eingang – und die Produktion von Alltagsgegenständen, die mit alternativen Methoden überwiegend handwerklich hergestellt waren.

In seinem Einleitungstext *Neues Design und neuer Humanismus* für den Ausstellungskatalog verweist Andrea Branzi darauf, dass sich die Entwicklung der europäischen Moderne Anfang der 1980er Jahre als »ein Gebilde aus anormalen Normalitäten, alternativen Mehrheiten und experimenteller Amtlichkeit« dargestellt hatte, »eine seltsame Welt, die alles und das Gegenteil von allem enthält«. Er stellte fest, dass unter der »Herrschaft des globalen Systems des Internationalen Stils kein lokales System mehr existieren konnte. Für die Entwicklung neuer traditionsverbundener Ästhetiken und Ausdrucksweisen fehlten die Wurzeln«. Die Strategie des Neuen Designs bestand darin, so Branzi, neue lokale Unterschiede und stilistische Territorien ins Leben zu rufen. Die großen Städte wurden so zum »neuen Nährboden von autonomen Sprachen, Dialekten und Lebensformen«. Branzi entwarf das Neue Design als einen »neuen Beruf« und zugleich als eine »alternative Metapher« für diesen – als Design, das aus einer Gesellschaft erwächst, die ein »kompliziertes industrielles System geschaffen hat, in dem die maschinelle Fertigung neben dem Handwerk besteht (...), das Definitive neben dem Provisorischen, das Massenprodukt neben dem Unikat«, das Design einer Gesellschaft, »deren Nachfrage auf Produkte ausgerichtet ist, die mit ihren Benutzern in Verbindung zu treten vermögen«, auch in symbolischer und vor allem poetischer Hinsicht. Branzi sprach von einem »hybriden, polyzentrischen, eklektischen Humanismus, in dem der Designer als Entwerfer arbeitet, aber auch als Zeuge für die private und autobiographische Komponente des Projekts steht und sein Recht gelten macht, der erste und alleinige Beurteiler der poetischen Qualität seiner Arbeit und seiner Leidenschaften zu sein«. Wodurch er sich dem demokratischen und zivilen Recht nähert, das die Substanz des Humanismus ist.

Durch diese Initiative gelang es uns zu zeigen, dass auch in der Praxis des Designs ein Zugang zur regionalistischen oder besser großstädtischen Kultur existierte. Dies stand im Gegensatz zu dem, was von der modernen Kritik verfochten wurde, die solch einen Zugang im Kontext der industriellen Entwicklung, in dem sich das Design befindet, als abwegig betrachtete und somit als unerheblich. Zu einer Zeit, in der die Postmoderne (Andrea Branzi sprach von einer Zweiten Moderne) Fuß fasste, bedurfte diese Position, so schien es uns, einer Revision. Sie wurde von den neopositivistischen

Theoretikern des orthodoxen Designs, die der Ansicht waren, solch eine Revision solle sich, wenn überhaupt, spontan aus dem Beruf ergeben, jedoch nicht für dringlich gehalten. Ergebnis dieser Haltung ist, dass die Auseinandersetzung mit dem postmodernen Design bis heute nicht begonnen hat, und dass jemand, der zu diesem Gebiet forscht, weder aufschlussreiche Texte noch Theorien findet. Womöglich handelte es sich beim Industriedesign um eine der wenigen Disziplinen, in denen sich diese Art von Auseinandersetzung nicht ausgebildet hat. Zur Vertiefung des Verhältnisses zwischen Regionalismus, Design und Metropolen bietet sich mein im Ausstellungskatalog veröffentlichter Beitrag an, den ich im zweiten Teil dieses Kapitels aufgreife.

Worin bestehen die Argumente, die mich ungeachtet der zahlreichen Kritiken, die in der Diskussion über den Regionalismus laut wurden, im Laufe der Jahre davon überzeugt haben, die These der grundlegenden Bedeutung des Regionalismus für die heutige Zeit zu verfechten?

Zunächst will ich auf eine reale Gefahr aufmerksam machen, die in jeder Debatte über dieses Thema liegt, und die einer Klärung bedarf. Sie besteht darin, dass man sich plötzlich als Befürworter konservativer traditionalistischer Positionen wiederfindet, die zur Ablehnung jeder möglichen Entwicklung der Tradition tendieren, um einen unmöglichen kulturellen Status quo aufrecht zu erhalten, ein fixiertes Bild der Tradition als idealisiertem und unveränderlichem Korpus. In diesem Fall argumentiert man schließlich gegen die aus permanenten Veränderungen und Transformationen bestehende Geschichte. In politischer Hinsicht führt diese starr konservative Haltung zu allseits bekannten Situationen, die mit der Position der extremen Rechten einhergehen. Die Debatte über den Regionalismus dient hingegen dazu, jenem Kurs die Nahrung zu entziehen. Sie stellt die Notwendigkeit einer dialektischen Auseinandersetzung zwischen den verwurzelten Kulturen und dem unaufhaltsamen Zivilisationsprozess deutlich heraus. Es ist wichtig, auf der Höhe der eigenen Zeit zu sein, was bedeutet, mit den gegenwärtig zur Verfügung stehenden Mitteln zu leben, und sich zu einer für alle Mischformen und Veränderungen offenen Vorstellung von Evolution zu bekennen.

Die rechten politischen Bewegungen haben immer von traditionellen Symbolen Gebrauch gemacht, um die Unterwerfung unter ein autoritäres Prinzip zu rechtfertigen. Ohne diese »traditionellen Formen« (Nation, Regierung, Institutionen, traditionelle Familie), so wird argumentiert, verlieren die Einzelnen ihre Fähigkeit, zwischen dem Richtigen und dem Falschen zu unterscheiden. Jede Erneuerung wird als Werteverlust, als Verlust von Vergangenheit betrachtet. Trotzdem schließt sich der Zugriff auf technologische Neuerungen nicht aus, wenn es dem Machterhalt dient. Die heftigsten Angriffe auf eine Modernisierung kommen oft von solchen politischen Gruppierungen und durch konservative religiöse Institutionen. Demokratie kann sich konsequenterweise in diesen Bewegungen immer nur partiell entfalten.

Die enge Verbindung zum Nationalismus, so sehr sie sich in einigen Fällen auch bewahrheitet hat, ist eine der am häufigsten vorgebrachten Anschuldigungen gegen

die Befürworter des Regionalismus. Hier muss man jedoch zwischen denen unterscheiden, denen der Regionalismus als Vorwand dient, die nationale Identität zu stärken, und jenen, die – wie in meinem Fall – in der nationalen Identität einen Verweis auf die Wurzeln einer durch und durch dialektischen Beziehung zu den universellen Kulturen sehen. Das hat nichts mit Nationalismus zu tun.

Ich habe mich immer für das Verhältnis zwischen der Musik und den Volkskünsten interessiert. Dieses Thema ist in der Architekturkritik zum Teil tabu, in der Designtheorie fehlt es ganz. Wer sich für diesen Zusammenhang begeistert und ihn auch in Architektur und Design ausmacht, gerät in Verdacht, ein realitätsferner Träumer oder Reaktionär zu sein. Die Frage stellt sich, warum dieses Verhältnis in Literatur, Musik oder den bildenden Künsten als normal betrachtet und von Kulturwissenschaftlern wie Stuart Hall[9] als generelles Kennzeichen des Zeitalters der Globalisierung bezeichnet wird, nicht aber als wesentlicher Teil der Zukunft von Architektur und Design begriffen werden kann. Die Antwort scheint aus der Verallgemeinerung westlicher Grundsätze zu kommen. Mit der Gleichschaltung der Kultur auf globalem Niveau geht sie Hand in Hand mit dem Monopol der Institutionen. Im Bereich der Musik sind das die westeuropäischen und US-amerikanischen Musikhochschulen und -institute, wie der Komponist und Musikwissenschaftler Christian Utz[10] aufzeigt. Gilt solches nicht auch für Architektur und Design, deren Fakultäten momentan von Studenten aus den »Ländern der aufgehenden Sonne« wimmeln?

Utz fügt hinzu, dass »der Anstieg der Differenzierungselemente in der gehobenen asiatischen, afrikanischen oder lateinamerikanischen neuen Musik mit steigendem Interesse verfolgt wird, so dass der Entwurf einer interkulturellen Kompositionsgeschichte in greifbare Nähe rückt«. Auf musikalischem Gebiet wird die Durchmischung der lokalen Kulturen mit den sogenannten »gehobenen« Kulturen zweifellos als gegeben betrachtet und akzeptiert. Folgt man der Theorie von Utz, so wird nachvollziehbar, wie die zeitgenössische Musik der Nachkriegszeit durch Einführung der Serialität versucht hat, sich vom Einfluss ethnischer Elemente, also von jedem linguistischen Zubehör zu befreien, in Abkehr von der jüngsten Vergangenheit der totalitären Systeme, die sich dieser Sprache zu Propagandazwecken bedienten. Auch zwischen dem Ende des neunzehnten und den dreißiger Jahren des zwanzigsten Jahrhunderts war die Vermischung von traditioneller und gehobener Musik willkommen. Man denke nur an die Quellen, aus denen Komponisten wie Smetana, Dvořák, Bartók oder Strawinsky und ebenso die spanischen oder norwegischen Komponisten schöpften. Die Volksmusik war nicht allein ein Quell der Inspiration. Bartók zum Beispiel bearbeitete zahlreiche volkstümliche Motive und versuchte, die »bäuerliche« Musik in »gehobene« Musik zu übersetzen.

Ich erinnere mich an eine brillante Fernsehlektion des Komponisten und Dirigenten Leonard Bernstein (1918–1990) mit dem Titel »Was ist amerikanische Musik?« – eine Einführung in die amerikanische Musik der 1930er und 1940er Jahre, wobei er auch von seiner *West Side Story* sprach. Als Komponist wandte sich Bernstein nicht nur an die Liebhaber klassischer Musik, sondern wollte durch eine »zeit-

genössische populäre Musik« ein großes Publikum erreichen. Deshalb komponierte er Musicals für den Broadway. Derselbe Ansatz, ein breiteres musikalisches Publikum zu gewinnen, zeigt sich auch beim Regisseur und Theaterautor Robert Wilson (1941). Als Kenner New Yorks und des Musiklebens am Broadway nahm er die Form des Musicals auf und führte sie zur Perfektion. Ein unschlagbares Beispiel ist *The Black Rider* (1990) mit den Kompositionen des Rockmusikers Tom Waits (1949). Wilsons Vorgehen lag auf der Hand: Er wollte das elitäre Theater auf ein populäreres Niveau führen, was ihm mit durchschlagendem Erfolg gelang. Er errichte, was Mendini und ich als »cultura intermedia« bezeichnen, als »Zwischenkultur«: ein großräumiges Becken, das ein aus verschiedenen sozialen Schichten und Kulturen zusammengesetztes Publikum auffängt.

Wie so oft im Prozess der Verwestlichung der Kultur gibt es Autoren, die den Unterschied zwischen der lokalen ästhetischen Konzeption und der westlichen Vereinheitlichung hervorheben. Es scheint, dass die »Lokalismen« mit ihren spezifischen Symbolen aktuell sind, beispielsweise in Asien, wo die Globalisierung mit atemberaubender Geschwindigkeit alle Reste lokaler Kulturen erstickt und zunichte macht. Blättert man durch die Architekturzeitschriften, so bemerkt man die zahlreichen Versuche in China, auf typische Elemente zurückzugreifen, sie neu zu interpretieren und in einer heutigen Sprache wieder vorzuschlagen. Dasselbe, so Utz, geschieht für den Bereich der zeitgenössischen Musik. Auch hier spielte das Lokale eine entscheidende Rolle in der asiatischen Kompositionsgeschichte, vor allem in der chinesischen nach den radikalen Umwälzungen durch die Kulturrevolution. Im Westen setzt man auf die Kraft des Spontanen, Bodenständigen, die Varianten innerhalb der kulturellen Differenzierung befördert und einen populären Konsens sucht. Utz schließt mit der Bemerkung, dass »sich ein authentischer künstlerischer Bezug zu den lokalen Identitäten als desintegriert, pluralistisch und kritisch erweisen sollte: Nur so lässt sich seine Implantation in einen nationalistischen oder provinziellen Diskurs wirksam verhindern«.[11]

In einem Seminar, das ich in den Jahren 2000/2001 an der Florentiner Hochschule ISIA hielt, konnte ich das Thema des Regionalismus weiter vertiefen, indem ich es in die epochale, durch digitale Revolution und Globalisierungstendenz entstandene Wende einbrachte. Im Folgenden will ich einige der dort behandelten Themen zusammenfassen.

Wenn ich auf die Thesen von Achleitner zurückkomme, zeigt sich, wie aus jeder großen internationalen künstlerischen Bewegung regionale Interpretationen erwachsen. Die Industrialisierung im Zuge der Machtergreifung des Großbürgertums führte zur Ausformung unterschiedlicher Vorstellungen von ein und demselben Stil, abhängig von den Orten, an denen er sich aufgrund der spezifischen Bindungen an die Geschichte und das lokale kulturelle Klima herausbildete. Trotz mancher Verallgemeinerungen erschloss sich auf diese Weise der Reichtum durch die Vielfalt. So war das bei der Bewegung des Art Nouveau, in welcher sich beispielsweise die Schule von Nancy durch ihre Besonderheiten von vielen anderen europäischen Schulen unterscheidet. Der Künstler Emile Gallé (1846–1904) und die Glasfabrik Daum

hätten nicht in Paris arbeiten können, da sie aufs Engste an die lokalen Bedingungen gebunden waren. Dasselbe gilt für die Kunst und Produkte des Jugendstils, die in Barcelona, Helsinki oder Brüssel entworfen und hergestellt wurden.

Ein Argument, das die Existenz einer bestimmten Form von Regionalismus rechtfertigt, liegt in der Notwendigkeit, einen darstellbaren geographischen »mentalen Raum« zu bewahren, durch den die Übereinstimmung und Verbindung mit dem Ort zum Ausdruck kommt. Dieser Raum wird im Allgemeinen durch eine Reihe von Funktionen definiert. Dazu zählen die Sprache, genauer die Dialekte, der Verzehr bestimmter Gerichte, die Art der Herstellung bestimmter Objekte, die Praxis bestimmter Berufe oder der Anbau bestimmter Pflanzen, die ein Gebiet charakterisieren. Daher kann der Identität stiftende Raum nicht grenzenlos sein. Die Teilhabe oder die Zugehörigkeit, die den Grund jeder Identität ausmachen, erfordern das Erkennen der Grenzen, die den fassbaren und bekannten territorialen Dimensionen entsprechen müssen. Wie sehr auch die digitalen Technologien eine virtuelle Erweiterung der Orte zulassen, so kann die Abstraktion der digitalen Bilder doch weder das wirklich und physisch Erlebte noch dessen geistige Dimension ersetzen. Damit sich die Teilhabe als positiv erweist, muss sie mit Aspekten verbunden sein, die über die eigenen regionalen Grenzen hinausweisen. Es geht um das Schaffen einer dialektischen Beziehung zwischen den Themen lokaler Teilhabe und den allgemeineren Themen, die außerhalb der eigenen Grenzen liegen. Daher muss man Ansässiger des eigenen Territoriums sein und ebenso der Orte, die sich jenseits der eigenen Grenzen befinden, was praktisch bedeutet, zugleich Ortsansässiger wie Weltbürger zu sein, von den eigenen Wurzeln auszugehen, um sich auszubreiten und universelle mentale Territorien zu erreichen.

Historisch fand ein Übergang statt von der Lokalisierung zur Globalisierung. Letztere geht von der Vorstellung aus, dass wir in einer unbegrenzten Welt leben, in der sich die Staaten-Nationen nach und nach auflösen zugunsten eines globalen Marktes, der mit einer Ökonomie ohne Grenzen und Limits korrespondiert. Die Globalisierung schafft neue Regionen. Sie treten an die Stelle der Staaten-Regionen, die bereits die historisch im Zuge militärischer Okkupationen oder durch Abkommen definierten Regionen ersetzten, die ihrerseits die ursprünglichen ethnisch-kulturellen Regionen verdrängt hatten. Das Handeln einer Regierung muss heute mit dem anderer Regierungen abgestimmt werden, und immer häufiger benötigt es die Regulierung durch transnationale Gebilde wie UNESCO, UNO, NATO oder die Europäische Union.

Die Ausdehnung der Finanzmärkte führt zur Marginalisierung der einzelnen nationalen Ökonomien. Das »freigesetzte Kapital« wird von Finanzinstituten verwaltet, die sich seit mehr als dreißig Jahren in schwindelerregendem Wachstum befinden und weltweit die Investitionen von der Produktion auf die Verwaltung verlagern. Die Revolution der Kommunikation und die Verbreitung digitaler Technologien erlauben Allen einen Zugang zum Wissen, auch wenn es sich dabei oft um ein sehr begrenztes Wissen mittleren bis unteren Grades handelt, wodurch die bereits limitierten und normierten Kenntnisse weiter vereinheitlicht werden.

Der fortwährende Umschwung wirkt sich auf kultureller Ebene sehr negativ aus. Ohne Möglichkeit zum Einschreiten nehmen wir an der Entwicklung einer Gesellschaft des Spektakels und der Unterhaltung teil, die von der Finanzwelt durch die Werbung gelenkt wird. Die großen Konzerne sind heute nicht mehr Fiat oder Krupp, sondern Disney, Sony, Time Warner, Microsoft oder Apple. Dieser Kurs wird von den unabhängigen Kulturinstitutionen als Gefährdung von Freiheit, Innovation, Wissenserweiterung und Sensibilisierung eines breiten Publikums wahrgenommen. Diesen Institutionen geht es darum, einen Raum der Meinungsfreiheit in allen Bereichen der Kultur aufrechtzuerhalten. Dieser stellt die Grundlage der Werte unserer Gesellschaft dar und ist unerlässlich, den gegenwärtigen wie zukünftigen Verlauf des Zivilisationsprozesses korrigierend zu begleiten und ihm eine Zielrichtung zu geben. Die kulturelle Produktion, die geschützt werden muss, ist das letzte Bollwerk gegenüber einem Kapitalismus, der darauf zielt, alle menschlichen Tätigkeiten zu erobern, um sie in das wirtschaftliche Leben einzugliedern. Es gilt, die Gefahr zu meiden, jedes kulturelle Engagement als Ware zu verstehen oder als gesponsertes Ereignis. Das Wissen muss allen zugänglich bleiben, um die Radikalisierung der sozialen Konflikte zu begrenzen. Wie Jeremy Rifkin beobachtet, »wird jeder auf Gegenseitigkeit gerichtete Einsatz, der Vertrauen, Empathie oder Solidarität erzeugt, durch Verträge, Abonnements, Eintrittskarten und andere Beiträge ersetzt«, so dass die bezahlten Ereignisse die gewachsenen sozialen Beziehungen ablösen.

Was kann der kritische Regionalismus der digitalen Gesellschaft in diesem Moment der gesellschaftlichen Veränderung, vielleicht der schnellsten, tiefgreifendsten und unumkehrbarsten der Menschheitsgeschichte, uns heute noch bedeuten?

Drei Aspekte sollten meiner Meinung nach Beachtung finden.

Erstens: Kommen wir auf das Eingangszitat von C. G. Jung zurück: die Verbundenheit des Menschen mit seinen Wurzeln, nicht nur im geographischen Sinn sondern auch in Bezug zum Unbewussten als Nährsubstrat, von dem aus sich unser Bewusstsein entwickelt. Jeder von uns trägt in sich und seinem Unbewussten Perspektiven, Visionen und Kenntnisse, die in bestimmten Situationen durch gelebte Erfahrungen aufgerufen werden und uns ein Leben lang begleiten. Wir werden von den Energien unserer Persönlichkeit geleitet, die unbewusste individuelle wie kollektive Aspekte aufnehmen. Die Orte unserer Kindheit und Jugend stellen sich auf eine Weise dar, dass man sich ihnen verbunden fühlt. Ettore Sottsass jr. spricht von seinem Geburtsort Innsbruck und von der Prägung durch das Trentino, wo er seine Kindheit verbrachte und die sein ganzes Leben beeinflusst hat. Auch wenn man mit einem reichen kulturellen Gepäck ausgestattet ist, kann man sich diesem »Gesetz« der menschlichen Persönlichkeitsentwicklung nicht entziehen.

Zweitens: Der Regionalismus trägt entscheidend dazu bei, sich der eigenen Besonderheit und Einzigartigkeit bewusst zu werden. Dies ist gegeben durch das Interesse für eine bestimmte Region und den Einsatz, deren Eigenheit lebendig zu halten und zu ihrer Entwicklung beizutragen, nicht nur zu ihrer Bewahrung. Dadurch etabliert sich in einer regionalen Gemeinschaft der Zusammenhalt gegenüber

Problematiken, die an einem tiefgreifenden kollektiven Fortschritt politischer, sozialer, kultureller oder wirtschaftlicher Art beteiligt sein müssen. In der einförmigen und anonymisierten Gesellschaft, in der wir uns bewegen, ist die Wiedergewinnung der Besonderheit eines jeden Einzelnen von grundsätzlicher Bedeutung. Sie dient nicht nur der Förderung von Innovation, sondern ist die Basis für jene Ausbildung der Persönlichkeit, die das Streben der Menschen nach Reife kennzeichnet und eine Gesellschaft determiniert, die sich als entwickelt begreift.

Drittens: Es ist nötig ein gesundes Verhältnis zwischen der sich wechselseitig ergänzenden regionalen und globalen Dimension aufrecht zu erhalten. Die eine kann nicht existieren ohne die andere. Wie die Thesen von Ricoeur unterstreichen, dient die Pflege dieser Dialektik dazu, einer Verflachung, Gleichförmigkeit und Vereinfachung zu entgehen – trotz des hohen Komplexitätsgrades, den solch eine dialektische Beziehung impliziert. Wie in vielen anderen Bereichen brauchen Planung, Umwelt, Architektur, Design und Interior Design eine zweifache Anbindung: die an das Territorium, für das sie gedacht und entworfen werden, und gleichzeitig an die Impulse die von der Entwicklung der Zivilisation kommen.

Der Regionalismus oder die Suche nach einer Kultur der lokalen Identität[12]

In den letzten Jahren wurde die Welt der Architektur durch eine weitreichende Debatte gekennzeichnet, die sich um den Regionalismus als Ausdruck der lokalen Kulturen drehte, im Gegensatz zum zentralistischen Charakter der internationalistischen Ästhetik.

Allen reaktionären und nationalistischen Vorstellungen ausweichend, die nur auf Wahrung der vom Fortschritt bedrohten Traditionen aus sind, und unter Nichtbeachtung der ökonomischen Interessen, die einen für jede Art von Stereotypen anfälligen Architekturtourismus befördern, galt unser Interesse den Formen eines *kritischen* Regionalismus, der auf Erneuerung der Tradition zielt.

Nach Überzeugung des Philosophen Paul Ricoeur basiert der *kritische* Regionalismus – so wie er von Kenneth Frampton[13] definiert wird – auf der wechselseitigen Befruchtung zwischen lokal stark verwurzelten Kulturen und universellen Kulturen. Dieses erforderliche Paradox liegt, so Frampton, in der Geschichte einer absolut unsensiblen Modernität, die die Reinheit von Kulturen zerstörte, die tiefe Wurzeln hatten. Nach Ricoeur hängt der *positive* Regionalismus vom Vermögen einer Region ab, die Tradition durch Einbeziehung der universellen zivilisatorischen Einflüsse zu erneuern. Auf der Basis solch einer Aussage scheint die Geschichte der Erneuerung der architektonischen Sprachen und Stile den Theoretikern des kritischen Regionalismus Recht zu geben.

Friedrich Achleitner schreibt »Die Regionalität steht in einer dialektischen Beziehung zu den Veränderungen und Entwicklungen des Überregionalen; sie ist interessant und lebendig, solange sie an dieser Entwicklung teilnimmt«.[14] Meyer

30 Ludovico Quaroni, Borgo La Martella, Matera, 1951.

zitierend, stellt Achleitner fest, »die Triebkraft des Regionalismus stehe neben den spezifischen kulturellen Traditionen, den ethnischen und sprachlichen Besonderheiten und vor allem den sozialen und wirtschaftlichen Ungleichheiten, und der Regionalismus entwickle sich in den zentralistischen Staaten, besonders an ihrer Peripherie«.[15] Daher verteidigt er einen legitimen Regionalismus, »der aus dem Ungleichgewicht der Interessen und der Rechte entstehe, bei dem es um den existenziellen Schutz ethnischer Gruppen gehe und der deshalb durch die Grundrechte des Menschen gerechtfertigt sei«.

Die Erfahrung der italienischen Demokratie der Nachkriegszeit entwickelte sich vor einem andersgearteten historischen Hintergrund. Besonders sensibel für einen Neuanfang waren die römischen Architekten. Sie waren die ersten, die eine demokratische Ausrichtung in Städtebau und Architektur anstrebten.

Der römische Neorealismus in Literatur und Film ging von einer Gruppe linker Intellektueller aus und fand in Architektenkreisen bald Widerhall. Ludovico Quaroni (1911–1987) wurde zu seinem überzeugtesten Vertreter. →**Abb. 30**

Zwei Ensembles sind Zeugen dieser neorealistischen Phase in der Architektur. Das eine ist die Siedlung Via Tiburtina in Rom (1949), ein Stadtrandquartier mit Wohnhäusern zu erschwinglichen Mieten, das die Handschrift der von Quaroni angeführten Architektengruppe trägt. Das andere ist Martella bei Matera (1951), ein Dorf mit 250 Familien, ebenfalls erbaut unter Leitung von Quaroni.

Als Stadtquartier ist die Via Tiburtina das Emblem eines Projekts, das architektonischen Raum und sozialen Fortschritt artikuliert. Es wurde vom Staat subventioniert, um Grundstücksspekulationen zu verhindern. Der Architekt spielte die Rolle des Planers für einen »Ort der kulturellen Einheit« und eine Gesellschaft, die es wieder aufzubauen galt. In beiden Fällen ist die Architektursprache ortsverbunden und zugänglich und lässt die Ablehnung erkennen, *stilbildend* zu bauen. Dazu musste

man *leise* sprechen: Lokale Konstruktionstechniken und Materialien, Integration in die Natur, ständiger Wechsel der Wohntypologien waren die Merkmale der neuen römischen Architekturschule, deren Vertreter Quaroni, Mario Ridolfi, Carlo Aymonino und Paolo Portoghesi sind.

Das folgende Beispiel, der Ausbau und Umbau des Musikpalasts in Barcelona von Lluís Domènech i Montaner (1850–1923), bringt die historische Kontinuität zweier Architekturen an ein und demselben Ort zur Geltung. Die Architekten Oscar Tusquets (1941) und Lluís Clotet (1941) planten, durch eine Verkleinerung der angrenzenden Kirche – die, wie man feststellte, immer leer stand – einen Innenhof zu schaffen und dort das neue Gebäude, Probenräume und Verwaltungsbüros unterzubringen, außerdem einen Nebeneingang, von dem eine Treppe zum Konzertsaal führen sollte. Mit einigen strukturellen Veränderungen gelang den Architekten ein Bau von bescheidenen Ausmaßen, der in der Achse der Zugangsstraße durch einen ausdruckskräftigen Rundturm geprägt wird. Seinen besonderen Akzent erhält das Gebäude durch den historischen Bau selbst. Die Verwendung von unverputztem roten Backstein, von Steinschmuck, das Spiel mit variablen Texturen und Tiefen und die Intensität der Materialien stellt eine Annäherung an die »modernistische« katalanische Formensprache dar, »modernismo« genannt, die sich durch die Blütenmotive der Art nouveau und durch den Einsatz von Materialien auszeichnet, die auch die katalanische Handwerkstradition bestimmten: farbige Majolika, Backstein, Stein und farbiges Glas. Das Volumen des Neubaus nimmt das Typische der Konzeptionen Montaners für Barcelona auf.

Das letzte Beispiel ist ein Projekt des portugiesischen Architekten Álvaro Siza (1933) für einen Wohnkomplex mit erschwinglichen Mieten im niederländischen Den Haag. Siza ist bekannt für sein Geschick, den Genius loci, die Geschichte und Topographie eines Ortes zur Geltung zu bringen. Er ging in drei Schritten vor:

– eine Untersuchung der lokalen Wohnungstypologien und Lebensweisen als Grundlage für die Konzeption seiner Siedlung;
– die Aufarbeitung der Tradition der Wohnblöcke, wobei er ihren Geist wieder aufnahm, ohne sie zu kopieren, aber auch ohne das Bild des Quartiers zu revolutionieren;
– eine Evolution der holländischen Ausgangskultur, eine Art neokonstruktivistische Interpretation, in der die linearen Elemente des Blocks, des Grundrisses und der Primärfarben an Rietveld und Mondrian erinnern und an die Thesen der Künstlergruppe De Stjl denken lassen.

Das nach diesen Grundsätzen gebaute Werk zeigte größere Strenge, als jene Arbeiten, für die Siza bekannt ist. Dennoch ist dieser Bau charakterisiert durch die empirische Annährung an die neoplastischen, holländischen Traditionen.

Diese drei Beispiele zeigen, wie Architektur und Design nur dann Sinn erhalten, wenn sie eine Gesamtheit an Bedingungen berücksichtigen, die zu einem komplexen Gefüge führen, welches nur verständlich wird, wenn man die verschiedenen

Schichtungen versteht und berücksichtigt. Transparenz und Klarheit des Objekts, die den Modernen so wichtig waren, genügen heute offenbar nicht mehr, um ein Werk wie das regionalistische mit seiner Integration verschiedenster Aspekte zu begreifen da es sich zur Aufgabe macht, auch viele symbolische Elemente zu integrieren.

Die Ablehnung des Regionalismus von Seiten der rigorosen Moderne bewirkte den Verzicht auf die Vielfalt der Bedeutungen. Die neuen geschichtlichen Verhältnisse, die Post- oder Nachmoderne, räumen dem Regionalismus wieder den ihm zustehenden Platz ein.

Der Geist der Postmoderne und die pluralistische Ästhetik

Der Wandel, den wir erleben und dem wir alle unterworfen sind, geht weit über technologische Aspekte hinaus. Er berührt ausnahmslos alle Sektoren unserer hoch industrialisierten Gesellschaften. Im Rückgriff auf die literarische Debatte in den 1950er Jahren wurde der Ausdruck »Postmoderne« in erster Linie von französischen und italienischen Philosophen geprägt. Konsens besteht in folgenden Punkten:

– Die Postmoderne ist kein Stil, sondern ein gesellschaftliches Phänomen, das uns alle angeht;
– Im Bereich der Ästhetik äußert sich ihre Existenz in einer Vielfalt von Ausdrucksformen. Allerdings geht es nicht an, nach Belieben aus der Stilgeschichte zu schöpfen; es ist vielmehr eine hochdifferenzierte Ästhetik ins Auge zu fassen, die imstande ist, die Erwartungen der neuen Lebensweisen zu erfüllen;
– Bestimmte Aspekte der historischen Avantgarde, die nicht entwickelt werden konnten, können jetzt zur Entfaltung gebracht werden, wobei ihnen neue Ausdrucksmöglichkeiten verschafft werden. Dabei ist nicht notwendigerweise ein Bruch mit der Moderne notwendig, vielmehr könnten deren positive Aspekte als Grundlage dienen.

Im kombinierten Gebrauch eines Formenrepertoires aus der Geschichte der Avantgarden oder aus den verschiedenen Eigenarten der alten Kulturen (Maya, Ägypten), in der simplen Neuinterpretation von Alltagsgegenständen, die nach der Tradition der *objets trouvés* eine andere Bestimmung erhielten, und in der Aufwertung von heimischen, volkstümlichen, ja folkloristischen oder archaisierenden und totemistischen ästhetischen Codes ist ein subtiles metaphorisches Spiel der Transposition und Metamorphose festzustellen, das neue Serien von differenzierten Objekten hervorbringt.

Dabei fehlt es nicht an Ironie. Assoziationen, die sich der Funktionalität oder Maßstäblichkeit entziehen, fördern neue Bezüge zutage.

Mehr denn je fordert die assoziative Kodifizierung Verständnis für Objekte, die in ihrer Bedeutung auf dem Augenfälligen und der Fiktion, auf dem Nebeneinander und dem Paradox beruhen. Zudem lassen sich fortschrittliche Technologien und

handwerkliche Arbeit vereinbaren, weil neue Produktions- und Vertriebsstrukturen und neue Märkte entstanden sind. Großserien und limitierte Auflagen werden für ein und denselben Hersteller kompatibel.

Wie man sieht, zieht die Ästhetik des postmodernen Schaffens in ihrer ersten Phase alle Register. Sie kämpft vor allem gegen eine Normativität, die den Pluralismus einschränkt.

Man zielt auf die Objektwahrnehmung über sinnliche Entfaltung und ebenso über untergegangene symbolische Bedeutungen jenseits der wirtschaftlichen, funktionalen oder technischen Erfordernisse, die auf diese Weise eine umfassendere Bestimmung erhalten.

Metropolitanismus, das Wesen des Neuen Designs

Wenn wir die These vertreten, dass sich die Erneuerung in der Architektur teilweise – wie es die Beispiele vom Anfang des zwanzigsten Jahrhunderts und aus der Zeit nach dem Zweiten Weltkrieg zeigen – sich über die Dialektik zwischen Regionalismus und universalistischen Tendenzen vollzog, könnte dann dasselbe nicht auch für das Design gelten? Im Hinblick auf das zeitgenössische Design ist es schwieriger, eine klare Antwort auf diese Frage zu geben.

Zu berücksichtigen ist dabei die Entwicklung des Binoms von Architektur und Design im Verlauf des zwanzigsten Jahrhunderts. Zunächst zeigte sich die Tendenz, Kunst, Architektur und angewandte Kunst als Ausdruck einer alle sozialen Schichten repräsentierenden, einheitlichen Kultur zu betrachten. In den 1920er Jahren wird diese Intention wieder aufgegriffen; sie fand ihre Formel im Begriff des Standards, der an die industrielle und serielle Produktion gebunden ist, aber von der handwerklichen Produktion nicht erreicht werden kann.

Die Wunschvorstellung einer Kollektivkultur brach aber trotz mancher Fortschritte zusammen, da sich die Industrialisierung zu langsam vollzog. Die Kluft zwischen den Industriestaaten und den Entwicklungsländern und die sozialen Unterschiede ließen nur eine internationalistische Ästhetik, das »good design«, übrig. Aus diesem Mythos einer Ästhetik der industriellen Massenprodukte, also den wegen ihrer Rationalität ausgewählten Objekten, entstand das Ideal der Funktionalität, der »Sachlichkeit«, die sich in einer mechanistischen, abstrakten Sprache ausdrückte. Das »good design« blieb noch bis vor kurzem Maßstab für gutes und schlechtes Industriedesign.

Seit den 1930er Jahren hatte jedoch der Sektor der Innenarchitektur schon eine einzigartige Autonomie und Experimentierfähigkeit errungen. Die Protagonisten des Neuen Designs waren weitgehend auf diesem Gebiet aktiv. Das Unbehagen gegenüber dem »good design« verschärfte sich um die Mitte der 1960er Jahre, in der Phase des wirtschaftlichen Aufschwungs. Einige Alternativen zeigten sich und wurden bald durch die Studentenrevolte unterstützt und später durch die Ölkrise verstärkt. Die Kritik an der Massenproduktion ist die Quelle des jüngeren Stilwandels,

die sich auf die Umwidmung der Funktionen des Industriegegenstands stützt. Das »radical design« in Italien war eine dieser frühen Bewegungen von kritischen Designern und Architekten, und zwanzig Jahre später entstand das Neue Design – so benannt von Andrea Branzi. Es weist die Merkmale auf, die schon das »radical design« vorweggenommen hatte: Wiederaufleben einfacher Materialien und Techniken, üppiger Dekoration und eines ausdrucksvollen und ironischen, volkstümlichen, ja banalen Vokabulars. Im Kampf gegen die Hegemonie eines falschen Funktionalismus verficht das Neue Design die konzeptuelle Erweiterung und die sinnliche Wiedergewinnung des Objekts. Es bietet eine Ästhetik, die für alle Experimente offen ist, und leitet eine neue Epoche ein, in der verschiedene Modelle ohne hierarchische Klassifikation nebeneinander bestehen. Nicht mehr der Konsens einer gemeinsamen Sprache charakterisiert den Stil, sondern die akzeptierte Uneinigkeit als positives Element, das die Erneuerung hervorzubringen vermag.

Vier Merkmale lassen sich in diesen neuen Bewegungen erkennen:

– der Einfluss der Postmoderne;
– das metropolitane Klima, das sich durch Austausch und Anregungen auszeichnet;
– die Geschichte des Ortes, die mit markanten Ereignissen im Entwurf beachtet wird;
– die Erforschung der Eigenart des geplanten Produkts und seine Einbindung in den regionalen Kontext durch den Entwerfer selbst.

Berlin, London oder Barcelona, die zu Metropolen des Neuen Designs in Europa geworden sind, zeugen von diesem Neuanfang. Berlin war vor dem Fall der Mauer wegen seiner »Inselsituation« während annähernd 45 Jahren besonders interessant. Um die regionale Dimension des Berliner Designs zu erfassen, muss man die kulturellen Ereignisse berücksichtigen, die das Bild der einstigen Reichshauptstadt geformt haben. Berlin galt als das deutsche Industriezentrum für die Einzelteilmontage, besitzt aber keine Spitzenindustrien. Die formale Erneuerung tritt deshalb im Bereich der Kultur zutage. Traditionsgemäß prägt somit das *Künstlerische* das Neue Design in Berlin.

Die Designer standen den Bewegungen in Literatur, Kunst und Musik nahe und waren eng mit den Rock- und Untergrundgruppen verbunden; sie reagierten deshalb auf die Malerei der »Neuen Wilden«, auf die Musik (Nina Hagen / Tödliche Doris), auf das Theater (Schaubühne), auf den Film (Wim Wenders) und die Mode (Claudia Skoda). Sie alle haben dazu beigetragen, dass Berlin von den 1960er und 1970er Jahren an ein Zentrum intensiven kulturellen Lebens geworden ist, lebhaft unterstützt vom Berliner Senat. Berlin hat sich somit zu einem Sammelpunkt der Intellektuellen entwickelt; manche, selbst Ausländer, betrachten es als selbstgewähltes kulturelles Exil.

In Berlin lässt sich, was auf diesem Gebiet einmalig ist, eine Tendenz zur Institutionalisierung der avantgardistischen Initiativen beobachten. Liegt darin nicht eine Gefahr? Sollte die Avantgarde sich nicht definitionsgemäß einer offiziellen Vereinnahmung widersetzen, um nicht Kritikvermögen und Freiheit zum Widerspruch

zu verlieren? →Abb. 31 Sollte Berlin nicht die Aufgabe haben, gerade durch die Vermittlung des Design neue Praktiken der Zusammenarbeit zwischen den Avantgarden und der industriellen Welt zu entwickeln?

In London liegen die Dinge anders. Das Design kann dort an eine Kultur und ein Gesellschaftsleben neuerer Zeit anknüpfen: Pop Art, »brutalistische Bewegung«, soziale Konflikte mit Rock- und Punkgruppen. Es entstand eine harte, aggressive Ästhetik mit einer Mischung aus Gewalt und Ironie, im Gegensatz zur viktorianischen Tradition. Anonyme Codes verbinden sich mit einer klassizistischen, →Abb. 32 ja aristokratischen Ikonographie; die raffiniertesten technischen Produkte verlieren ihre Aura eines *fortschrittlichen* Objekts und erhalten eine harmlose, banale Erscheinungsform, die auch auf einer Art »design brut« beruhen kann.

Mehr noch als das Design und die Innenarchitektur konnotiert das graphische und videographische Bild die einzigartige metropolitane Dimension von London, wenn zum Beispiel eine Werbung im Charakter eines Vorspanns, ein Logo und Bilder von Stadtszenen in Form eines Anzeigenfelds ineinander montiert sind.

Barcelona ist wieder anders, seine Geschichte bedingt andere Ausdrucksweisen. Aufgrund besonderer Umstände konnte das Design dort in den letzten Jahren deutlich an Umfang und Ansehen gewinnen. Dies ist der Wiederkehr der Demokratie nach Jahren der Unterdrückung durch ein totalitäres System zu verdanken. Der Beitritt Spaniens zur Europäischen Gemeinschaft, die Weltausstellung in Sevilla, die Olympischen Spiele in Barcelona bewirkten eine offene, expansive Kulturpolitik. Spanien ist ein Land, in dem es möglich erscheint, das Handwerk mit der klassischen Industrieproduktion und Spitzentechnologien, eine kreative Produktion mit einem intelligenten Konsum zu verbinden.

Ein gemeinsames, für einen ausländischen Beobachter wenig orthodoxes, Vorgehen charakterisiert die Produktion der 1980er Jahre in Barcelona: Comicstil, Scherenschnitt, gemalte Gestik und stillstehendes Videobild. Alles zusammen ergibt postmoderne Arabesken und Mauresken. Das Möbeldesign befasst sich mit schrägen Ebenen, zoomorphen Analogien und Skelettstrukturen, aber auch mit geometrischen Grundformen, die dem täglichen Gebrauch angepasst werden, oder mit rustikalen, dekorativen Handwerksarbeiten. Insgesamt integriert das Neue Design in Spanien Kreuzungen und Paradoxien, Elemente, die eine neue Struktur konstituieren. Mit seiner Frische und Freiheit ist es Ausdrucksform einer Nation, die in einem sich wandelnden wirtschaftlichen Kontext ihre kulturelle Bestätigung findet.

Auch Paris, Düsseldorf, Amsterdam, Wien oder Mailand könnten genannt werden. Dort zeigen sich jene pluralistischen und doch stadtspezifischen Ansätze in jeweils spezifischer Ausbildung. Was diese Städte gemeinsam haben, ist ein gleiches Projekt, welches den Willen bezeugt die neuen Designformen aus marginalen Kulturen zu entwickeln. Damit soll erreicht werden, dass dieses »Neue Design« Zugang findet zu einer breiten Anerkennung, um auf diese Weise neben dem »good design« bestehen zu können, das bereits Geschichte geworden und eine Art von Design unter anderen vorstellbaren Arten ist.

31 Stiletto Studio, Satellight – Lampe, 1986.

32 Ron Arad / One Off, Concrete Stereo, 1979.

1 Siehe auch den Absatz über Álvaro Siza im Kapitel »Meine Architekten«, S. 91 **2** Vgl. den Beitrag von Paolo Portoghesi, in: Maria Ercadi, Petra Bernitsa, hg., *Paolo Portoghesi architetto. Natura e storia. Omaggio a Palladio*, Katalog zur Ausstellung in der Basilica Palladiana, Vicenza, Skira, Mailand 2006. **3** Giuseppe Samonà, *Architettura spontanea. Documenti di edilizia fuori della storia*, in: »Urbanistica«, Nr. 12, 1954. **4** Bruno Zevi, *Controstoria e storia dell'architettura*, Bd. III: *Dialetti architettonici, architettura della modernità*, Newton & Compton, Rom 1998. **5** *Si può ancora parlare di regionalismo critico?*, Interview von François Burkhardt mit Kenneth Frampton, in: »Rassegna«, 83, Juni 2003, S. 9–19. **6** Siehe Nr. 83 der von mir geleiteten Zeitschrift »Rassegna«, publiziert im Juni 2006 unter dem Titel *Il regionalismo nell'era della globalizzazione*. **7** *Gestaltung zwischen »good design« und Kitsch, Dokumentation zur Ausschreibung und Ausstellung des IDZ*, Berlin 1983. **8** *Forme des métropoles – Nouveau Design en Europe. Les capitales européennes du Nouveau Design*, Editions du Centre Georges Pompidou, Paris 1991. **9** Stuart Hall, *The Question of Cultural Identity*, in: Stuart Hall, David Held, Tony McGrew, hg., *Modernity and its Futures*, Polity Press / Open University Press, Milton Keynes / Cambridge 1992. **10** Christian Utz, *L'ambivalenza del localismo nella musica colta*, in: »Rassegna«, 83, Juni 2006, S. 128–133. **11** ebd. **12** Entnommen aus: François Burkhardt, *Das Neue Design und die neue Architektur, eine postmoderne Schöpfung?*, in: *Neues europäisches Design*, Katalog zur Ausstellung »Capitales européennes du Nouveau Design / Europäische Hauptstädte des Neuen Design« im CCI des Centre Georges Pompidou, Paris/Berlin 1991, S. 31–44. **13** Kenneth Frampton, *Histoire critique de l'architecture moderne*, Sers, Paris 1985, S. 276–296. **14** Friedrich Achleitner, *Aufforderung zum Vertrauen: Aufsätze zur Architektur*, Residenz Verlag, Salzburg-Wien 1987. **15** ebd.

Sieben Beispiele für experimentelle Ideen in Kulturinstituten

Die hier aufgeführten Beispiele befassen sich mit einer grundlegenden Zielsetzung, die ich mehr als vierzig Jahre lang als Direktor kultureller Institutionen immer im Rahmen der relativen Autonomie der jeweiligen Einrichtung verfolgt habe: die Entwicklung einer der industriellen Gesellschaft zeitgemäßen Kultur zu fördern und diese mit einer kontinuierlichen kritischen Reflexion zu verbinden, welche Kunst, Design, Architektur und Umweltplanung einbezieht und stimuliert. Das war kein leichtes Unterfangen, hatte seine Risiken und verlangte eine gute Portion an Erfindungsgeist und Überzeugungskraft zur Entwicklung der Konzepte und Projekte, die dann gemeinsam mit Freunden, Kollegen und Mitarbeitern realisiert wurden. Immer bestand der Versuch darin, in der Gegenwart zu wirken und die Kultur als Instrument einzusetzen, das nicht allein der öffentlichen Kommunikation, sondern auch der Orientierung im Alltag dient.

Die nachfolgend beschriebenen Interventionen eröffnen unterschiedliche Themenfelder. Sie wurden zu verschiedenen Zeiten und an verschiedenen Instituten durchgeführt. Sie zeigen aber alle mein zuweilen beinah obsessives Bemühen, zum Kern des Neuen vorzudringen und die Institute in den globalen kulturellen Entwicklungsprozess einzubeziehen. Der Antrieb für diesen Prozess liegt in der Suche nach Modellen: Modelle, die Vergangenheit und Gegenwart berücksichtigen, aber immer auf die Zukunft gerichtet sind.

Künstler als Planer versus Bürger als Planer!
Kunsthaus Hamburg 1970

Meine Laufbahn begann 1969 mit der Leitung des Kunsthauses Hamburg, wo gleich die erste Ausstellung, so erfolgreich sie auch war, für Polemik sorgte: »Erotic Art. Sammlung Kronhausen«. Es handelte sich um die Kollektion eines schwedischen Arztes, der die besten Werke zeitgenössischer erotischer Kunst versammelt hatte. Die Ausstellung, die noch von meinem Vorgänger geplant worden war, war die erste Ausstellung unter meiner Direktion und von einem Skandal begleitet, der zur Beschlagnahmung des Katalogs führte. Dieser wurde zunächst als Pornographie eingestuft, wurde schließlich wieder freigegeben und kam in den Verkauf. Inhaltlich erhielt die Ausstellung heftige Kritik. Finanziell war sie allerdings ein großer Erfolg, der mir erlaubte, während der folgenden zwei Jahre autonom zu arbeiten. Das Kunsthaus, das nur über begrenzte finanzielle Mittel verfügte, war weitgehend auf Mitgliedsbeiträge angewiesen. Mit dem Vorstand kam ich überein, nach jeder zweiten gemeinsam vereinbarten Ausstellung ein von mir geplantes Projekt anzusetzen. Wir steckten mitten in der Zeit der Studentenunruhen, und die Studenten fanden langsam Gehör in den Institutionen. Die Ausstellung »Erotic Art« sicherte mir die Mittel zur Planung einer Reihe von Initiativen mit Künstlern und Dozenten der Hochschule für bildende Künste Hamburg, an der ich selbst soeben mein Architekturstudium abgeschlossen hatte. Außerdem führte das Echo der studentischen Aktionen zur Öffnung für die Mitbestim-

mung, sowohl von Seiten des Publikums als auch in der Planungsgruppe der Veranstaltungen. Auf dieser Basis konnte ich eine neue institutionelle Politik in die Wege leiten. Das war mein Glück und wurde gewissermaßen zu meinem Markenzeichen.

Als ich mit den Überlegungen zur Gestaltung eines neuen Programms für das Kunsthaus begann, hatte Harald Szeemann soeben in der Kunsthalle Bern die berühmte Ausstellung *»When Attitudes Become Form«* gezeigt. Das war im März/April 1969. Er arbeitete damals gerade an einer Ausstellung zur konzeptuellen Kunst unter dem Titel »Concept Art«, als er sein Amt als Direktor der Kunsthalle überraschend niederlegte. Die Ausstellung wurde dann von seinem Nachfolger Zdenek Felix realisiert. Mit ihm nahm ich Kontakt auf und bat um Materialien und Unterlagen zu dieser Ausstellung. Als ich sie betrachtete, kamen mir Zweifel an Konkretheit und Nutzen dieser damals für ihre Innovationen so gerühmten Kunstrichtung. Warum eine Kunst der Konzepte? An wen sollten sich diese richten? Antwort fand ich im Werk des holländischen Künstlers Bozem. In einer Fotomontage schrieb er mit Hilfe der Kondensstreifen eines Flugzeugs seinen Namen in den Himmel. Der Schriftzug verblasste nach wenigen Minuten und verschwand mit dem sich auflösenden Dampf. Ich begriff das Selbstreferenzielle dieser Kunst und der beteiligten Künstler, fragte mich aber immer noch nach dem Nutzen für den Betrachter.

Unsere Arbeitsgruppe kam überein, eine Ausstellung vorzuschlagen, in der die Konzepte der an der Berner Schau beteiligten Künstlern, darunter Namen wie Lawrence Weiner, mit Konzepten von Hamburger Bürgern konfrontiert werden. Wir veröffentlichten einen Aufruf in einer Hamburger Tageszeitung, in dem wir unsere Absicht erläuterten, und erhielten zahlreiche Vorschläge oder Konzepte, einige in schriftlicher Form, andere illustriert. Das zusammen reichte in jedem Fall für eine Ausstellung. Wir zeigten im Erdgeschoss des Kunsthauses die Konzepte der Künstler und im ersten Stock die der Hamburger Bürger. Eine weitere Etage war einem Forum vorbehalten, das wir konzipiert hatten, um den Dialog zwischen beiden Gruppen anzuregen. Hinzu kamen Beiträge von Spezialisten, Anthropologen, Soziologen und Psychologen, von anderen Künstlern und Leitern von Kulturinstituten, darunter auch Szeemann. Das Forum wurde für regelmäßige Zusammenkünfte zwischen Stadtteilvertretern und Autoren aus der Bürgerschaft zur Verfügung gestellt, um deren Konzepte vorzustellen und zu diskutieren.

Bei den Projekten der Hamburger Bevölkerung herrschten zwei Richtungen vor: eine funktionale, die sich auf die Verbesserung von Alltagsobjekten oder -konzepten richtete, und eine eher poetische, die repräsentative Vorschläge für die Stadt formulierte. In die erste Kategorie fiel beispielsweise ein Vorschlag für neue Abfallbehälter, da die bestehenden aus Plastik ungeeignet waren für die Asche der Holz- oder Kohleöfen, die damals noch vor allem in den Ende des 19. Jahrhunderts erbauten Vierteln in Gebrauch waren, die auf ihre Sanierung warteten. Vorgeschlagen wurde auch, die hochfrequentierte, gegen Witterungseinflüsse ungeschützte Fußgänger- und Geschäftszone zwischen Bahnhof und Stadtzentrum mit einer Überdachung für die Passanten zu versehen. Es sollte eine auch für schlechtes Wetter geeignete »Promenade«

entstehen, mit Zonen zum Verweilen, zur Erholung und zur Kommunikation. Die Bürger wollten damit verhindern, dass die städtischen Räume nur zu Durchgangsorten wurden, um Einkäufe zu erledigen. Im Gegensatz zu denen der Künstler waren die Projekte, die wir angeregt hatten, in ihrer Darstellung nicht besonders raffiniert. Ihr Ziel bestand jedoch darin, die Mitbestimmung und damit die aktive Rolle des Bürgers zu stärken und ihn für eine ihm relativ unbekannte Welt zu öffnen. Zugleich machten sie die Künstler auf die Erwartungen der Bevölkerung an dieses Projekt aufmerksam und wiesen auf die Möglichkeiten der Veränderung der Umwelt hin, zu der Kunst und Design entscheidend beitragen können. Damals hofften wir noch auf einen sozialen Emanzipationsprozess durch die künstlerische Aktion, eine Hoffnung, die sich letztlich als schwer zu verwirklichender Traum einer kulturellen Elite erwies.

Unter den poetischen Projekten stach die Idee eines Bürgers hervor, der die ihm lieb gewordenen Schwäne auf der Binnenalster auch im Winter nicht missen wollte. Er schlug den Einsatz mechanischer Schwäne vor, die sich auch auf vereister Fläche bewegen konnten. Dies Konzept mit seinen zahlreichen patentwürdigen Details sah eine Fernsteuerung mit geschlossenem Stromkreis vor, durch die der Schwan bewegt würde. Die Idee hatte enormen Erfolg in der Presse.

Generell wurde die Ausstellung von regionalen und überregionalen Zeitungen sehr gut aufgenommen. Die Frankfurter Allgemeine Zeitung widmete ihr eine volle Seite. Es gab positive Kommentare und Kritiken zu diesem Versuch der institutionellen Erweiterung und der Öffnung zum Publikum. Das wichtigste Ergebnis bestand meiner Meinung nach aber in dem Erfolg, den diese Initiative der neuen Leitung des Kunsthauses beim Publikum selbst hatte. Wir hatten es mit einem heterogenen Publikum aus allen sozialen Schichten zu tun, das hier sein Vertrauen in eine traditionelle Kultureinrichtung wie dem Kunsthaus wiedergewann. Dieses Publikum wurde zugänglich für eine neue Form der öffentlichen künstlerischen Praxis und verfolgte in den beiden Jahren unter meiner Leitung kontinuierlich und interessiert das kulturelle Programm des Hauses.

Mode, das inszenierte Leben
Internationales Design Zentrum Berlin, 1972

Bazon Brock, den Kurator der Ausstellung, lernte ich während meines Studiums an der Hochschule für bildende Künste Hamburg kennen, wo er »Nichtnormative Ästhetik« lehrte. Er war Adorno-Schüler, hatte Soziologie studiert und sich damals schon einen Namen als Theaterregisseur, Künstler und Veranstalter von Happenings gemacht, einer Kunstform, die er mit Joseph Beuys und Wolf Vostell zu Beginn der 1960er Jahre in Westdeutschland eingeführt hatte. Zwischen 1969 und 1971 war Brock für mich eine Art persönlicher Berater. Mit ihm hatte ich eine Ausstellung und eine Reihe von Gesprächen im Kunsthaus Hamburg organisiert. Ich mochte seine unkonventionelle und innovative Art der Problemanalyse und seine didaktische

Methode, die prinzipiell darin bestand, erst einmal ohne vorgefertigte Lösungsansätze auf Probleme zuzugehen, um in einem zweiten Schritt und versehen mit den nötigen Informationen durch einen emanzipatorischen Prozess zur Lösung zu kommen.

Nach meiner Ernennung zum Leiter des Internationalen Design Zentrums Berlin 1971 konsultierte ich Brock wegen Veranstaltungen zu aktuellen Themen. Er berichtete von einer Untersuchung am Institut für Soziologie der Universität Köln zum Verhältnis von sozialen Klassen und Modetrends und fügte hinzu, dass es interessant wäre, durch eine neue Art von Ausstellung über den Gegenstand dieser Studie zu berichten. Brock hatte zu diesem Zweck eine Kommunikationsform entwickelt, die er als »Lernenvironment« bezeichnete. Im Katalog zur Ausstellung »Mode – das inszenierte Leben« erklärte er: »Das Lernenvironment unterscheidet sich von einer üblichen Ausstellung dadurch, dass nicht nur die Resultate einer angestellten Untersuchung dem Publikum vorgeführt werden, sondern auch die Tatbestände, an denen die Untersuchung geführt wird. Dadurch wird es möglich, die Erarbeitung der Resultate an dem untersuchten Fall nachzuvollziehen und möglicherweise parallel zu den demonstrierten Untersuchungsformen andere zu entwickeln.«[1] Er setzte hinzu: »Lebensformen sind Orientierungsmuster in der sozialen Wirklichkeit.« Brock präsentierte in der Ausstellung zwei typische Lebensräume dreier Familien aus unterschiedlichen sozialen Schichten: den Wohnraum und den Arbeitsplatz.

Den Beginn machte die Darstellung der Familie Ackermann. Herr Ackermann war Facharbeiter. Wir hatten ein Wohnzimmer mit einer Couchgarnitur rekonstruiert, ein niedriges Tischchen vor dem Fernsehgerät und eine Reihe Einrichtungsgegenstände, Souvenirs in den Vitrinen des Buffets, Polster, Teppiche und Vorhänge aufeinander abgestimmt. Das Ganze brachte einen kleinbürgerlichen Geschmack zum Ausdruck und die spürbare Befriedigung, einen durchschnittlichen sozialen Status erreicht zu haben. Da es nicht so einfach war, die Arbeitsumgebung einer Fabrik nachzubauen, rekonstruierten wir den Arbeitsplatz der Tochter in einer Apotheke.

Als nächstes kam man zu Familie Berger, einem jungen Paar, er Journalist, sie Angestellte. Hier war der Arbeitsplatz mit Bücherregal und Schreibtisch Bestandteil der häuslichen Umgebung und kombiniert mit einem Wohnbereich aus niedrigen multifunktionalen →**Abb. 33** Sitzgelegenheiten. Alles in einem improvisierten Stil, der ein wenig an Ikea erinnerte. Eine typische Umgebung für den jungen beweglichen Intellektuellen, der seinen Geschmack im Laufe seines sozialen Aufstiegs kontinuierlich anpasst, offen für Provisorisches und Veränderung.

Zum Schluss zeigte die Ausstellung die Familie des Bankdirektors Cornelius. Wir hatten ein Esszimmer rekonstruiert, der Tisch gedeckt zum Abendessen, Teller und Besteck, Gläser und Tafelsilber, ein Kronleuchter und eine Lampe aus Muranoglas. Das Muster der Polsterbezüge zeigte die Insignien der adligen Familie des Hausherrn. Sein Direktionszimmer war mit stilvollen Möbeln und Teppichen ausgestattet, der Schreibtisch ohne Arbeitsspuren, nur eine Fotografie der Familie und eine Vase mit Lilien, hinter dem Schreibtisch ein großer Ledersessel. An den Wänden Originalstiche in Goldrahmen.

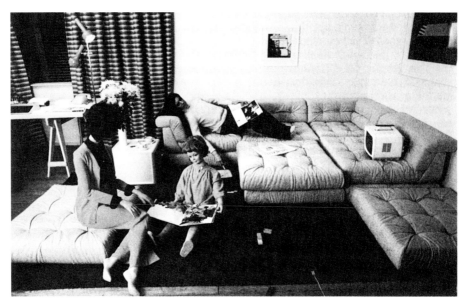

33 Bazon Brock, Mathias Eberle, Ausstellung »Mode, das inszenierte Leben« Familie Berger, IDZ Berlin, 1972.

Alle Rekonstruktionen hatten den Maßstab eins zu eins und basierten auf den Beschreibungen der Untersuchung der Kölner Universität. Die Möbel und Objekte waren mit Hilfe einiger Berliner Möbelhändler beschafft worden. Dadurch konnten wir jeder Umgebung ein realistisches Erscheinungsbild geben. Ein Teil der Besucher fand sich bereit, einen Fragebogen auszufüllen, analog zu dem der Kölner Untersuchung. Die Resultate fielen recht ähnlich aus und wurden an die Berliner Handelskammer und die Händler weitergeleitet, die an der Ausstellung mitgearbeitet hatten. Mit dieser Aktion wollten wir hauptsächlich zeigen, dass die allgemein geteilte Meinung, jeder hätte einen ganz persönlichen Geschmack, der sich in seinem Lebensraum ausdrückt, durch die Beziehung zwischen Lebensraum und Sozialverhalten ergänzt werden muss. Ein weiterer wichtiger Aspekt lag auf der Feststellung, dass die Zugehörigkeit zu unterschiedlichen sozialen Schichten kurz- oder langfristigen Orientierungsmechanismen unterworfen ist, die das individuelle und familiäre Verhalten steuern.

Aus diesen Beobachtungen entwickelte Brock die Theorie des Sozio-Design: »Die Techniken dieser Veränderung werden als Sozio-Design bestimmt. Das heißt, wenn die materiale Organisation der sozialen Umgebung auf das soziale Verhalten nachgewiesenermaßen einen Einfluss hat, dann lässt sich auch durch die Veränderung der materialen Bestandteile einer Lebensumgebung soziales Verhalten verändern. (…) Design wird zum Sozio-Design, wenn das Ziel der Gestaltung materialer Bestandteile einer Lebensumgebung in einer zielausgerichteten Veränderung sozialer Verhaltensweisen liegt.«[2]

Diese signifikante Theorie gestand dem Design eine wichtige soziale Komponente zu, die von den verschiedenen Designprofessionen bis dahin nicht berücksichtigt worden war. Die Schlussfolgerung davon ist, dass Design, so interpretiert, in der Lage sein kann, Sozialverhalten zu beeinflussen. Dieser Aspekt gibt dem Design eine sehr verantwortliche Rolle, die man keinesfalls aus den Augen verlieren darf.

Abgesehen vom Medienerfolg bestand die nachhaltigste Wirkung dieser Ausstellung im Einbringen des neuen Konzepts »Sozio-design« in die Welt des Designs. Es fand nach und nach Eingang in die verschiedenen Designbereiche, auch wenn es immer wieder zu Missverständnissen kam, wenn behauptet wurde, das Design befasse sich mit soziologischen Aspekten im Allgemeinen. Dies war nicht genau das, was wir beabsichtigt hatten.

Interessant waren bei dieser Ausstellung auch die Ergänzung und der kulturelle Austausch zwischen zwei Instituten. Ausgehend von einer Untersuchung zum Geschmack betonte die Universität Köln einen mit dem Sozialverhalten verbundenen Aspekt, der in die von einem anderen Institut organisierte Ausstellung einfloss, durch welche dann ein neues, Mode und Geschmack betreffendes Design-Konzept entwickelt wurde. Dieses Beispiel gibt eine Vorstellung davon, wie ich die Kulturpolitik im Bereich Design in den von mir geleiteten Instituten anging und was ich meine, wenn ich vom Erfindungsgeist der Kulturinstitute spreche. Das Ergebnis waren die konkreten Resultate, die sich auch auf die berufliche Praxis auswirkten. Sie erwuchsen aus Initiativen, die auf Aktualisierung und Erweiterung der Kenntnisse im Beruf, in den Forschungszentren und beim Publikum gerichtet waren.

Ettore Sottsass jr., Leben und Werk 1955–1975
Internationales Design Zentrum, Berlin, 1976

Als ich begann in Designinstituten zu arbeiten, kam ich aus der Architektur, genauer aus dem urbanen Design, da ich freiberuflich in der »Gruppe Urbanes Design« gearbeitet hatte. Anfang 1971, als ich auf Empfehlung von Max Bill Leiter des Internationalen Design Zentrums Berlin wurde, kam ich in Kontakt mit der Praxis des Produktdesigns und der visuellen Kommunikation. Diese Bereiche waren damals destabilisiert durch die Studentenunruhen, die Kritik am Konsumverhalten und an der Ausuferung der Industrieproduktion florierte. Auch ich hatte als Student die Kritik am unbegrenzten Konsum geteilt, was ich übrigens auch heute noch tue. Daher befand ich mich in einer schwierigen Lage. Einerseits wurde ich im IDZ von einem Team unterstützt, das aus gleichaltrigen, kritischen Leuten bestand, andererseits hatte ich es mit einem Vorstand aus Vertretern von Industrie und Handel zu tun, die eher entgegengesetzte Ideen vertraten. Als Direktor des IDZ sah ich mich in der Rolle des Vermittlers zwischen beiden Positionen, erarbeitete ein adäquates Programm und betrieb eine Politik, die zugleich auf Integration wie auf Öffnung zielte. Dabei

war mir die in Westdeutschland herrschende politische Situation hilfreich. Auf Bundesebene regierten zu Beginn der 1970er Jahre Sozialdemokraten, was eine zeitweilige Öffnung für eine Politik der institutionellen Erneuerung ermöglichte.

In diesem Zusammenhang habe ich 1972 eine Ausstellung mit dem Titel »Design als Postulat am Beispiel Italien« gezeigt. Eine Sektion war dem »Radical Design« gewidmet, einer Bewegung, die ich in Italien seit 1969 verfolgt hatte, etwa in Zeitschriften wie der damals von Alessandro Mendini geleiteten »Casabella«. Bald wurde mir klar, dass Ettore Sottsass die zentrale Persönlichkeit war, die dieser Bewegung die Richtung gab. Ich begann, seine Arbeit und die Spuren seiner Geschichte zu verfolgen, um die Art der Beziehungen zu den unterschiedlichen Kulturen zu verstehen, auf die er sich bezog. Außerdem interessierte mich der widersprüchliche Kontext, in dem er sich bewegte. Er arbeitete als Chefdesigner für Olivetti und unterstützte zugleich die radikalen Designer, die gegen die Massenproduktion angingen. Ein Teil meiner Sympathie für Sottsass rührte sicher auch daher, dass ich mich mit meiner Institutspolitik in einer ähnlich widersprüchlichen Situation befand.

1974 musste das IDZ umziehen, und Sottsass wurde mit dem Ausbau des neuen Instituts beauftragt. Zwei Dinge beeindruckten mich vor allen anderen: die konzeptuelle Einfachheit des neuen Gebäudes und die Priorität, die er den Funktionen gab, welche dem Wohlbefinden der Mitarbeiter dienten, darunter ein eigens für sie konzipierter großer Raum für gemeinsame Mahlzeiten und Begegnungen. Alle Wände bestanden aus Holz und waren nur zwei Meter hoch. So konnte man jeden Mitarbeiter, der sich in den angrenzenden Räumen aufhielt, hören. Dasselbe galt auch für den Leiter. Ihm war ein zwischen zwei Büros liegender Raum ohne Tageslicht vorbehalten. Als ich Sottsass um eine Erklärung bat, antwortete er, dass es in einem Institut mit zehn Mitarbeitern keine Geheimnisse geben dürfe. Es sei richtig, alle über den Fortgang der Arbeiten und Diskurse auf dem Laufenden zu halten, da es sich bei uns um eine Gemeinschaft handele, die ein kollektives Abenteuer durchlebt. Die äußerst niedrigen Kosten überzeugten schließlich beide Ausschüsse, die Sottsass' Entwurf zur Realisierung des Projektes zustimmen mussten. Es gelang ein Institut, das auf praktischer Ebene hervorragend funktionierte, und ohne repräsentativen Luxus auskam.

Gestärkt durch diese Erfahrung beschloss ich, der Arbeit von Sottsass die erste internationale Wanderausstellung zu widmen. Als ich ihn näher kennenlernte, verstand ich, dass sein Interesse für Psychologie und die essenziellen Fragen des Lebens mit einer dramatischen Phase in seinem eigenen Leben zu tun hatte, was mir sehr nahe ging. Geschlagen mit einer scheinbar unheilbaren Krankheit, rettete ihm Adriano Olivetti das Leben. Er hatte ihn in eine kalifornische Klinik gebracht, wo an Sottsass ein neues Medikament getestet wurde, das dann zu seiner Genesung führte. Die Lektüre der damals entstandenen Texte, die berühmten »Keramiken der Finsternis« aus dieser Zeit, und die später dem Gott Shiva, also dem Leben gewidmeten Keramiken, ließen mich etwas Wichtiges verstehen: Auch im Design kann das Schaffen eng und ein ganzes Leben lang von persönlichen Erfahrungen geprägt werden, wenn man, wie Sottsass, den Mut hat, sich zu ihnen zu bekennen.

Ich überzeugte ihn schließlich, gemeinsam mit mir seine persönliche Ausstellung zu kuratieren, die den Titel »Kontinuität von Leben und Werk. Arbeiten von Ettore Sottsass jr. 1955–1975« erhielt. Ich stellte die auf die persönlichen Erfahrungen gerichtete Lesart seines Werks in den Vordergrund. Sottsass stimulierte mich durch eine Reihe von Überlegungen und Kritiken, aber auch durch poetische Wendungen und Visionen. Sie zielten auf einen Zugang zum Designobjekt, der vom realen Leben ausging, mit seinen Schwächen und Widersprüchen, um so die Grenzen des Produktdesign aufzuzeigen und einen gewissen Argwohn gegenüber der Technik und auch den Objekten gegenüber zu entwickeln. Die von Sottsass entworfenen Formen transportieren natürlich eine Bedeutung, sind aber semantisch kaum analysierbar, etwa, wenn er Symbole einsetzt, um Mythen wiederzubeleben, oder wenn er den Nutzern durch seine Objekte zu größerer Freiheit verhelfen will. Beispielsweise versah er die Seiten seiner Schreibmaschinen mit Verkleidungen aus Gummi, bei deren Berührung der Schreiber vielleicht eine Spur Sinnlichkeit findet, welche das rhythmische Anschlagen der Tasten betäubt hat. Die Nutzer »seiner« Schreibmaschinen sollten nicht vom Objekt bestimmt werden, sondern sich einer gewissen Freiheit im Umgang mit ihm erfreuen.

Die Untersuchungen von Sottsass, die auf eine methodische Erweiterung der Objektgestaltung zielten und Gesichtspunkte aufnahmen, die weit über die normalerweise von den Designerverbänden berücksichtigten Funktionen hinausgingen, schienen mir eine Alternative, die es unbedingt kennenzulernen galt.

Das, was Sottsass erforschte und was er mit seinem »Anti-Design« zum Ausdruck brachte, war nicht nur eine neue Methode von Entwurf und Produktion, sondern eine neue »Bewusstseinsform«: Die Objektgestaltung verstanden als Möglichkeit, dem Nutzer die Grundlagen des Lebens bewusster zu machen. Solch eine existenzialistische Vorstellung von Design musste dem neopositivistischen und technokratischen Ansatz der funktionalistisch ausgerichteten deutschen Theoretiker und Designer widersprechen.

Realisierung und Promotion der Ausstellung erwiesen sich als schwierig, was allerdings schon absehbar gewesen war. Im damaligen Deutschland konnte Sottsass' Haltung nur auf entschiedenen Widerstand bei den Industrie- und Designerverbänden stoßen. In einem Artikel der Vizedirektorin des Rats für Formgebung, erschienen in der von deutschen Designern und Verbandsvorständen meistgelesenen Zeitschrift »Form«[3], empörte sich gerade letztere darüber, dass sich ein bundesrepublikanisches Designinstitut zu solch einer entwürdigenden Aktion hatte hinreißen lassen. Sottsass' Zugang zum Design wurde als »nichts anderes als ein künstlerischer Akt« bezeichnet, der nichts mit dem Produktdesign zu tun hatte. Und das, obwohl in der Ausstellung das Büromöbelprogramm Synthesis und die für Olivetti entworfenen Schreibmaschinen zu sehen waren. Der Artikel schloss mit der Feststellung, solch eine Ausstellung wäre nichts für ein Internationales Design Zentrum, sondern etwas für ein Kunstmuseum. Es waren vor allem handwerkliche Produkte wie der Schmuck und die Keramiken, dazu die Zeichnungen und die lyrischen,

ironischen und radikalen Objekte, die zu Erstaunen führten, verglichen mit den Produkten der »Guten Form«, die den Anforderungen der Industrie entsprachen. Die »Gute Form« schien damals das Schicksal jedes deutschen Produktdesigners zu besiegeln.

Die Haltung, mit der Sottsass an das Design heranging, irritierte sowohl die Designwelt als auch die Kritik. Aus meiner Sicht war aber gerade diese Geisteshaltung beispielhaft für seine Arbeit und seinen Erfolg. Sie schien mir schon damals ganz in der Lebenswirklichkeit verankert, nicht »kalt« und abstrakt wie die Ideologie der »Guten Form«, und ließ sich nie in vorgefertigte und einseitig formale Schemata pressen. Sottsass' Schaffen wurde so zum erkennbaren Ausdruck einer persönlichen Konzeption der Welt, die jedem Produkt eine individuelle Note gab. Sie beruhte auf einer vollkommen eigenen *Weltanschauung*. Mir schien es richtig, das Werk einer Persönlichkeit wie Sottsass auf diese Weise zu interpretieren, da Form und Lebenserfahrung nur so darstellbar waren. Die Zeitschrift »Form« hingegen sah in Sottsass' Methode nichts anderes als »eine Diskriminierung des Produktdesigners«.

Der hier zitierte Artikel veranschaulicht das Denken des von den Institutionen vertretenen offiziellen Designs. Das IDZ bemühte sich kontinuierlich, eben dieses Denken zu überwinden und eine lebendige Auseinandersetzung über die erforderliche Erneuerung des Design und einer Anpassung der »Guten Form« zu führen. Was wir für nötig hielten, war eine Begriffserweiterung, die der »Guten Form« eine Gegenwart geben sollte, welche nicht nur den Produzenten, Vermarktern und Händlern zugutekäme, sondern auch den Nutzern selbst, die das Diktat des großbürgerlichen Geschmacks ablegen wollten. Dieses Vorhaben schien damals – nicht anders als heute – einen institutionellen Status quo zu bedrohen. Man kann es als gelungen bezeichnen, allerdings um den Preis der Isolation auf Bundesebene. Andererseits verhalf es uns zu Verbindungen zu internationalen Institutionen, die unsere Vorstellungen teilten.

War die Ausstellung in Berlin auf Kritik und Widerstand gestoßen, so wurde sie bei der Biennale von Venedig, in Paris, Barcelona und Tel Aviv begeistert aufgenommen. Der Sinn, den wir über die Arbeit von Sottsass vermitteln wollten, trat klar zutage: Das Design sollte zu neuen »Sprachen« hin geöffnet werden und das Publikum durch erneutes Nachdenken über die Konzeption von Handwerk- und Industrieprodukt für ein alternatives Design sensibilisiert werden. Meine größte Befriedigung lag darin, dass es uns gelang, die jungen Designer zu erreichen, vor allem die der Berliner Hochschule für bildende Künste. Die Ausstellung und Sottsass' Anwesenheit in Berlin stimulierten eine neue Generation, die von fern die Entwicklung der italienischen Radical-Design-Bewegung verfolgte, welche damals allmählich auch in Deutschland wahrgenommen wurde. Die Ausstellung war Ausgangspunkt für eine Reihe von Initiativen, aus denen in Deutschland das »Neue Design« hervorging. So schrieben es zumindest Volker Albus und Christian Borngräber in ihrer Geschichte des Neuen Designs. In dem Kapitel, das einen Überblick über die in dieser Hinsicht wichtigsten Ereignisse gibt, benennen sie gleich zu Anfang den »Symbolcharakter«

von Sottsass' Ausstellung in Berlin und würdigen »die Zusammenarbeit von Burkhardt und Sottsass, zwei signifikante Persönlichkeiten, die der Entwicklung des heutigen Design entscheidende Impulse gegeben haben«.[4]

Sottsass' existenzialistische Lektion und die schlichte Art, seine Objekte zu komponieren, erinnern mich an Albert Camus und die Schlichtheit in seinen Texten, an die Freiheit, auf die sie sich beziehen und den Sinn, den sie dem Leben geben. Sottsass verstärkte diese Attitüde, um den rituellen Charakter des schlichten und »armen«, aber poetischen und essenziellen Objekts deutlich zu machen. Diese Lektion bleibt für mich grundlegend.

Entwurfswochen
Internationales Design Zentrum Berlin, 1975, 1976, 1981, 1982
Centre de Création Industrielle im Centre Georges Pompidou, Paris, 1986

Die Idee zu den Entwurfswochen kam mir anlässlich eines Zusammentreffens mit dem damaligen Senatsbaudirektor beim Berliner Senator für Bau- und Wohnungswesen. Er berichtete, dass seine Verwaltung, insbesondere das Landesdenkmalamt Berlin, nach Ansätzen zur Sanierung verschiedener Ende des 19. Jahrhunderts erbauter Wohnviertel wie Kreuzberg, Neukölln oder Wedding suchte und nach Lösungen, die zeitgenössische Architektur kultiviert in das bestehende stadthistorische Gewebe zu integrieren. Eine Untersuchung dazu, so sein Anstoß, könnte eine Aufgabe für das IDZ sein.

Ich hatte mich bereits mit diesem Thema beschäftigt und, bezogen auf das Italien der Nachkriegszeit, Modelle studiert, die aus den Untersuchungen der verschiedenen Schulen von Florenz, Rom, Mailand und Turin hervorgegangen waren – mit den entsprechenden historischen Revivals wie dem Neo-Barock und dem Neo-Liberty, aber auch mit den von Franco Albini, Carlo Scarpa, Giuseppe Samonà, Gabetti & Isola oder BBPR entwickelten methodischen Ansätzen. Daher nahm ich den Vorschlag enthusiastisch auf. Da sich die deutsche Situation doch sehr von der italienischen unterschied, schlug ich dem Senator für Bau- und Wohnungswesen vor, zu diesem Thema eine Art Treffpunkt/Laboratorium zwischen einer Reihe praktizierender Architekten und verschiedenen internationalen Theoretikern zu organisieren, um konkrete Vorschläge für die Stadt zu erarbeiten. Meine Idee sah drei verschiedene Ebenen vor: einmal ging es um die Beziehung zwischen Theoretikern und Architekten; dann um die Entwicklung konkreter Projekte in einem mehrtägigen Workshop; schließlich um die Anregung eines Dialogs zwischen Theoretikern und Architekten einerseits und Vertretern der Senatsverwaltung anderseits, was innerhalb des Workshops zu einer Art von Schnellkurs für die Verwaltungsbeamten führte. In ihrer Komplexität und Reichhaltigkeit handelte es sich um eine ganz neue Erfahrung, die exemplarischen Charakter bekommen sollte. Der Vorschlag war ambitioniert, dessen war ich mir bewusst, wenn ich an das Prestige der Architekten dachte,

die ich einladen wollte. Ich hatte aber bereits eine Modellvorstellung des Instituts im Kopf, zu dem ich das IDZ entwickeln wollte. Das Vorhaben schien mir also ein Schritt in die richtige Richtung.

Alt – Neu und Stadtstruktur – Stadtgestalt
Internationales Design Zentrum, Berlin 1975 und 1976

Aufgrund des Konzepts, das aus der Idee entstanden war, konnte ich den Senator für Bau- und Wohnungswesen zur Finanzierung dieses Experiments gewinnen. Nichtsdestotrotz war die Senatsbaudirektion skeptisch, ob die Arbeit der Architekten am Zeichentisch eines Kulturinstituts tatsächlich konkrete Ergebnisse erbringen würde. Ich lud Gottfried Böhm (Köln), Alison und Peter Smithson (London), Vittorio Gregotti (Mailand), Charles Willard Moore (Los Angeles,) und Oswald Mathias Ungers (Ithaca NY) für eine Woche nach Berlin ein. Als Kritiker kamen André Corboz (Montreal), Christian Norberg-Schulz (Oslo) und Julius Posener (Berlin) hinzu. Die Koordination und Leitung des wissenschaftlichen Bereichs lag bei Heinrich Klotz, die des praktisch architektonischen Teils bei mir.

Tagsüber arbeiteten die Architekten zu von ihnen selbstgewählten Themen: Die Organisation von Wohnungen in Sanierungsgebieten (Böhm); Die Gestalt des Neuen in der historischen Struktur (Ungers); Die Pforte zum Wohnviertel (Gregotti); Das Isolierte im präexistierenden Gewebe des zwanzigsten Jahrhunderts (Smithson); →**Abb. 34** Das Verhältnis zwischen Fassade, Straße und Baumbestand (Moore). Die Kritiker standen den Architekten ständig zur Seite, um deren Themen zu vertiefen. Jeden Abend gab es einen öffentlichen Vortrag. Der letzte Tag war der Präsentation der Workshop Ergebnisse vor Publikum und Presse vorbehalten.

Zum allgemeinen Erstaunen gelang es den Architekten in nur fünf Tagen, verschiedene Projekte für einen Teil von Kreuzberg zu entwickeln, den die Senatsbaudirektion vorgeschlagen hatte. Es handelte sich um realistische Projekte, die den Berliner Behörden auf Grundlage der ausgewählten Themen alternative Richtungen zur offiziellen Planungspolitik eröffneten. Unser Beitrag stieß auf Beifall seitens der Kommunalverwaltung, da er viel umfassender und profitabler war als die Berateraufträge, die normalerweise in solchen Fällen an auswärtige Spezialisten vergeben werden. Wichtig fand ich, dass die Suche nach Lösungen in einer gemeinschaftlichen und offenen Umgebung geschah, in der ein kontinuierlicher Dialog unter den Architekten und ebenso mit den Kritikern stattfand und der Meinungsaustausch die für Wettbewerbe typische Zurückhaltung und Konkurrenz ersetzte. Trotz der Intensität der Arbeit verbrachten wir eine Woche in freundschaftlich entspannter Atmosphäre.

Dieses erste Laboratorium erschien der Senatsbaudirektion als vielversprechend und ich wurde gebeten, für das folgende Jahr einen zweiten Workshop mit kleinen Modifikationen vorzubereiten.

34 Vittorio Gregotti, Entwurf für die Adalbertstraße, Berlin, Entwurfswoche IDZ Berlin, 1975.

Im Frühjahr 1976 verbreitete sich die Nachricht von der Absicht des Berliner Senats, Immobiliengesellschaften einen Teil des Parkgeländes Tiergarten längs des Landwehrkanals zu verkaufen. Das war damals die letzte Grünzone im Stadtzentrum. Es handelte sich zwar um einen kleinen Teil des Parks, der aber von der Bevölkerung intensiv genutzt wurde. Dies führte zu einer heftigen öffentlichen Debatte, die von der Presse unterstützt wurde. Aufgrund meiner Mentalität als Mediator schlug ich der Senatsbaudirektion vor, die im Vorjahr eingeladenen Architekten zu genau dieser Thematik arbeiten zu lassen. Beherzt wurde mein Konzept für eine neue Entwurfswoche akzeptiert.

Bei der Biennale in Venedig hatte ich Álvaro Siza kennengelernt, der dort mit einem Beitrag vertreten war. Ich schätzte die Sensibilität, mit der er die Architektur in städtische wie ländliche Zusammenhänge integrierte, und lud ihn nach Berlin ein. Ich war mir sicher, dass er mit Ideen zu unserem Programm beitragen würde, welches sich um die »Notwendigkeit einer Strukturverbesserung im Stadtzentrum« drehte. Die Senatsbaudirektion bestimmte als Ort für die Entwürfe die andere Seite des Landwehrkanals, gegenüber dem Tiergarten.

Mit dem Senatsbaudirektor waren wir in der Zwischenzeit über einige Veränderungen in der Organisation der Entwurfswoche übereingekommen. Der theoretische Teil wurde ausgelagert und in eine neu gegründete zweimonatige Sommerakademie für Architektur an der Universität eingegliedert, in deren Zentrum ein von Oswald Mathias Ungers geleitetes Seminar stand. Parallel dazu wurde ich mit der Planung einer Woche öffentlicher Abendvorträge betraut, um den wissenschaftlichen Teil des Themas im Umfeld von Ungers' Seminar durch Beiträge wichtiger Architekten zu ergänzen, die über bestimmte einschlägige Projekte berichteten. Die fünf eingeladenen Architekten – dieselben des Vorjahres, verstärkt durch Álvaro Siza, – Moore musste wegen anderer Verpflichtungen absagen – sollten sich mit dem Baubestand am Landwehrkanal auseinandersetzen. Das Ziel bestand darin, die Bebauungsdichte zu erhöhen, um einen Teil des für den Tiergarten vorgesehenen Bauprogramms zu integrieren.

35 Álvaro Siza, Landwehrkanal, Berlin, Entwurfswoche IDZ Berlin, 1976.

Neu war die Teilnahme des Berliner Denkmalpflegers mit seinem Architektenteam. Zu deren Erstaunen versuchte er die eingeladenen Architekten davon zu überzeugen, ihre Projekte auf die für den »Berliner Block« mit Innenhof typische Höhe von fünf Geschossen zu vereinheitlichen. Dieser Vorschlag hatte aber keine Wirkung: Gregotti entwickelte einen Generalplan für das Viertel; Ungers schlug vor, auf den verfügbaren Flächen eine Reihe von Stadtvillen zu bauen; Böhm arbeitete an der Typologie des Eckblocks zwischen zwei Straßenzügen; Siza nahm den Denkmalpfleger schließlich an die Hand und brachte ihn an den von der Senatsbaudirektion bestimmten Ort, um ihm zu zeigen, dass in einem der Grundstücke ein Block fehlte. Diese Lücke war entstanden, weil die Eigentümer nach dem Krieg nicht mehr zurückgekehrt waren und man das Gelände gesetzmäßig nicht enteignen durfte. →**Abb. 35** Siza zeigte ihm auch, dass bei einem der Blöcke nur noch die Hälfte des Vorderhauses wiederherstellbar war, der andere Teil fehlte ganz. Daraus wurde klar ersichtlich, dass es die geforderte Einheitlichkeit in Wirklichkeit nicht mehr gab. Sinn machte es vielmehr Konzepte zu entwickeln, nach denen Bestehendes bestmöglich zusammengefügt werden konnte. Durch die spezifischen »Eingriffe« sollte das Viertel einen Charakter bekommen, der mit seiner Entwicklung seit der Rekonstruktion in den 1970er Jahren korrespondierte. Siza beabsichtigte, mit den Restbeständen der kriegszerstörten Gebäude zu arbeiten und auf die Forderung nach Erhöhung der Bebauungsdichte Rücksicht zu nehmen. Das hatte den Vorzug, Flächen im Tiergarten erhalten zu können. Bei der Vorstellung der Projekte am letzten Tag des Workshops wurde Sizas Präsentation am besten aufgenommen.

Die Erfahrungen beider Jahre waren bei der Senatsbaudirektion auf positives Echo gestoßen und hatten eine interne Debatte ausgelöst. Daraus erwuchs die Entscheidung, eine großangelegte Veranstaltung zur Erneuerung der Stadtplanung zu organisieren. Die Techniker der Senatsverwaltung erarbeiteten ein umfassendes Projekt, und der Senator für Bau- und Wohnungswesen überzeugte die politischen Parteien, die Architekten- und Bauunternehmerverbände, die Handelskammern und weitere Einrichtungen, eine internationale Architekturausstellung ins Leben zu rufen, die Internationale Bauausstellung IBA. Als Direktor war Oswald Mathias Ungers vorgesehen. Die Ideen, die in den von ihm geleiteten Sommerkursen entstanden waren, schienen die Gelegenheit zu eröffnen, ganze Stadtgebiete unter morphologischem Aspekt neu zu gestalten.

Eine erste Gruppe von Spezialisten um den Senatsbaudirektor schlug verschiedene zielgerichtete Eingriffe in kritische Stadtsituationen vor. Eine Gruppe von Architekten sollte eingeladen werden, um einerseits an den hiesigen Architekturfakultäten zu unterrichten und andererseits in Berlin ein Studio zu eröffnen, um Aufträge für punktuelle städtische Interventionen vor Ort bearbeiten zu können. Es handelte sich um eine Art qualitativer Selektion, gerichtet auf Lehre, lokale Stadtplanung und das Bauwesen selbst. Diese ausgezeichnete Idee wurde jedoch von den Berliner Berufsverbänden abgelehnt. Durch politischen Lobbyismus übten sie Druck zugunsten eines Großprojekts aus, das sich auf das größtmögliche Bauvolumen richten sollte, ohne Interesse an Lehre und Ausbildung. Diese Haltung passte den Berliner Architekturfakultäten sehr gut, damit sie ihre Strategie in den Berufungsverfahren von Professoren, Assistenten und Forschern ungebrochen fortsetzen konnten. Es darf nicht vergessen werden, dass Ungers selbst bis 1968 in Berlin gelehrt hatte, dann aber einem Ruf an die Cornell University in Ithaca im Bundesstaat New York gefolgt war, wo er auch ein Büro eröffnete.

So also entstand die IBA, die unter der Leitung von Josef Paul Kleihues eine Reihe hervorragender Projekte realisieren konnte. Die Berliner Initiative wurde von der internationalen Fachpresse als Präzedenzfall gefeiert. Ich persönlich hätte eine kleine, aber exemplarische IBA vorgezogen, was jedoch aufgrund einer Vielzahl politisch motivierter Interventionen unmöglich wurde. Die IBA wurde nahezu zehn Jahre lang durchgeführt: bis zum Fall der Mauer 1989 und der anschließenden Wiedervereinigung, die das Gesicht der Berliner Stadtplanung entscheidend veränderte.

Mit dieser Initiative wurde dem Internationalen Design Zentrum auf kommunaler, nationaler und internationaler Ebene der erhoffte Erfolg zuteil. Es war mir eine große Befriedigung, als Partner in die Berufswelt aufgenommen worden zu sein und das Institut als Instrument der Öffnung auf die Zukunft wahrgenommen zu sehen – eines der Ziele, die ich erreichen wollte. Auch mit dem Abstand vieler Jahre überrascht es mich noch immer, dass von einer überschaubaren Initiative wie den Entwurfswochen ein derartiger Impuls ausging, der zu einem Projekt mit überregionaler Ausstrahlung wie der Berliner IBA führte.

Essen und Ritual
Internationales Design Zentrum, Berlin, 1981

Alessandro Mendini, damals Berater der expandierenden Firma Alessi, fragte mich im Herbst 1980, ob man nicht in Berlin eine Veranstaltung organisieren könne, um dem deutschen Markt die Marke Alessi vorzustellen. Meine Antwort war positiv, vorausgesetzt, dass diese Veranstaltung keine wesentlich wirtschaftliche, sondern eine kulturelle Absicht verfolgt. Bei einem Treffen einigten wir uns auf ein Thema, das mit den Märkten inkompatibel schien und den Berufsverbänden gegenüber eine gewisse Polemik an den Tag legte, das aber ein befreiendes Potenzial für das Design enthielt und sich auf neue Art mit dem Produkt auseinandersetzte. Das Thema, das wir Alberto Alessi vorschlugen, war eine Art Anti-briefing im Bereich der Tischkultur, unter Berücksichtigung der Aspekte eines Designprodukts, die normalerweise von einer Firma vernachlässigt oder übergangen werden.

Die drei Kuratoren – Alberto Alessi, François Burkhardt und Alessandro Mendini – lehnten es also ab, ein Briefing zu verfassen und optierten für die Idee des Antibriefings. Die einzuladenden Persönlichkeiten sollten aus verschiedenen Berufsbereichen stammen, die alle etwas mit dem Thema »Essen« zu tun hatten. Sie sollten die »Landschaft« der Haushaltsgeräte im Ganzen bereichern, nicht notwendigerweise durch Designobjekte. Wir waren uns einig, dass der Zugang zum deutschen Markt nicht über neue Produkte geschehen sollte, sondern über multimediale Veranstaltungen, welche die Marke durch ein Ereignis präsentierten. Wir waren uns auch darüber einig, dass der Erfolg des Projekts davon abhing, welche Aufmerksamkeit ihm die verschiedenen Medien widmen würden. In der Auswahl der Protagonisten setzten wir auf Persönlichkeiten, die verschiedene Ansichten und Forschungsmethoden vertraten und aus unterschiedlichen Bereichen kamen.

Eingeladen wurden die Designer Ettore Sottsass, Richard Sapper und Stefan Wewerka, die Architekten Hans Hollein und Peter Cook, der Modeschöpfer Jean Charles de Castelbajac und der experimentelle Filmregisseur Peter Kubelka. In einer Reihe von Gesprächen am runden Tisch formulierten die sieben Gäste ihr Programm, anschließend begann die Arbeit am Zeichentisch. Vor Presse und Publikum wurden die Ergebnisse der Entwurfswoche am sechsten Tag vorgestellt und im Anschluss daran im IDZ ausgestellt, das dieses Ereignis organisiert hatte.

Als Kuratoren hatten wir eine Diskussion angestoßen und eine Methode empfohlen, noch ohne zu wissen, wohin dies führen würde. Es war die Annäherung an ein Projekt, das der Welt des Marketings fremd ist, denn dort wird vorwiegend mit vorbestimmten Resultaten gearbeitet. Uns schien, dass der Unterschied zwischen dem gewöhnlichen Briefing und unserem Programm in genau dem Aktionsspielraum lag, durch den die Objektfunktionen erweitert und andere Sektoren mit dem Bereich des Design zur Interaktion gebracht wurden.

Die größte Überraschung kam nicht von den Designern. Sottsass entwarf für Alberto Alessi eine Reihe von Kaffeemaschinen, einige Stühle und Sessel, zwei Tische

für Liebhaber seiner für Memphis kreierten Objekte – von denen einige am Rande dieses Workshops entstanden -, wobei er den Akzent auf die Symbolhaftigkeit des Objekts legte. Sapper erfand eine vom Stil her entschieden postmoderne Gabel, die das Aufrollen von Spaghetti erleichterte. Wewerka entwarf eine bewegliche Küche für den Außenbereich mit einem Set von Stühlen und Tischchen, »Stick-Table« und »Stick-Chair« und ein Picknickset in Form eines Picknick-Koffers. Castelbajac kreierte eine »lunare Tafel« mit vom Mond inspirierten Objekten – zunehmend, voll, abnehmend –, dazu eine Reihe von Accessoires.

Am interessantesten waren die drei Projekte, die sich vom Gebrauchsgegenstand entfernten. Am weitesten weg lag Kubelkas Ansatz, der die Küche mithilfe von Schematisierungen als Kunstform präsentierte. Der Bilderrahmen als Begrenzung des Werks wurde mit dem Tellerrand verglichen, der jede flüssige Nahrung auf das Tellerinnere begrenzt. Kubelka untersuchte auch verschiedene Speisen regionaler Küchen der Welt, etwa das Hawaianische Kotelett. Er sammelte Informationen zu traditionellen Essgewohnheiten und zeigte die Erschließung oder Ausbeutung bestimmter territorialer Situationen mit den für die Nahrungsmittelproduktion geeigneten Speisen. Auf diese Weise servierte er den Kollegen viel Wissenswertes über die Nahrung, was deren Projekten durchaus zugutekam. Peter Cook schlug mit »Fish and Chips-Strip« eine »architektonische Fiktion« in Form eines Comic Strip vor, der die einzelnen Zubereitungsphasen des berühmt-berüchtigten britischen Gerichts illustrierte. Der Schlüssel seines Projekts lag in der Analogie zwischen einer Mole, die ins Meer hinausragt, und einem langgestreckten Tisch, übersetzt in ein architektonisches Projekt: eine wahre Allegorie im Stil von Archigram.

Hollein steuerte vier Erzählungen bei, begleitet von reizvollen Zeichnungen, die auf den rituellen Aspekt, aber auch auf die Mängel verwiesen, die dem Vorgang des Essens zugrunde liegen. Er präsentierte ein »Design-Dinner à la Malaparte«, nach einer Vorlage im Roman *Die Haut*, wo ein Herr der Frau eines amerikanischen Generals erklärt, dass sie gerade dabei sei, eine wunderschöne Jungfrau zu verspeisen. Hollein illustrierte die Erzählung, indem er eine Tafelrunde zeichnete, in deren Mitte sich das auf einem Silbertablett präsentierte Mädchen befindet. »Als die Frau ihm nicht glauben will, setzt er die einzelnen Speisen wieder zusammen, und plötzlich ist das abgenagte Skelett einer Jungfrau zu sehen«, kommentierte Hollein ironisch. Ein weiteres seiner Themen war das in unsere heutige Zeit versetzte »Letzte Abendmahl«. → **Abb. 36** Auf dem Tisch befand sich die Kaffeekanne von Sapper, eine Coca Cola Flasche, eine Verpackung von McDonald's und eine Milchtüte aus Tetrapak – eingebracht in das berühmte Gemälde von Leonardo da Vinci. Der Effekt bestand im starken Kontrast zwischen den Ikonen des Konsums und denen des Kulturtourismus. Und weiter zum Thema »Letztes Abendmahl« reflektierte Hollein über die in einem Jumbo servierte Mahlzeit, ehe dieser abstürzt. Er analysierte die knapp bemessenen Speisen, die auf dem Set eines armseligen Designs Menschen serviert werden, die wenig bequem in die Sitze eingezwängt sind, ohne Möglichkeit zu kommunizieren. Dieses »Letzte Abendmahl« wirkt wie das Gegenteil des ritualisierten

Abendmahls christlicher Tradition. Unter allen Aspekten ist dieser Absturz also hässlich.

Zum Schluss zeigte Hollein zwei unkommunikative Mahlzeiten. Ein einzelner Mann sitzt an einem Tisch neben dem Fenster. Essend genießt er die Landschaft. Am Tresen eines Selbstbedienungsrestaurants sitzen zwölf Personen auf Barhockern. Essend schauen sie vor sich hin, ohne die Anwesenheit der Nachbarn wahrzunehmen: Eine Situation, der man in der Stadt, wo jeder für sich lebt, jeden Tag begegnet. Mit poetischen Erzählungen voller Sarkasmus, aber auch gespeist aus der Wirklichkeit und mit existenziellen Bezügen antwortete Hollein ebenso überraschend wie exemplarisch auf die thematischen Vorgaben.

Die Schlusspräsentation, eine Art kollektives Happening, bei dem jeder Teilnehmer seine Arbeit vorstellte, war ein entscheidender Moment in der Geschichte des IDZ und machte großen Eindruck bei der Presse. Dieser Event wurde in vielen Artikeln gefeiert und so eroberte sich Alessi erstmals den deutschen Markt.

Da das Konzept der Entwurfswochen von Seiten der Behörden wie der Profession auf Interesse gestoßen war, schlug ich diese Art von Veranstaltung immer dann vor, wenn sich institutionelle Gelegenheiten ergaben und ich in den Treffen zu bestimmten Projekten eine Möglichkeit sah, die Arbeit an den von uns definierten Themen voranzubringen.

Zusammen mit den drei Gesellschaften, die für den subventionierten sozialen Wohnungsbau in Westberlin zuständig waren, organisierten wir 1982 am IDZ eine Entwurfswoche, einen Kongress mit dem Titel »Planung zwischen öffentlichem und privatem Raum« und eine Ausstellung der bei dieser Gelegenheit entwickelten Projekte. Meine Idee war, den Immobiliengesellschaften neue räumliche Möglichkeiten für halböffentliche Funktionen vorzuschlagen und dadurch kommunikative Räume für die Mieter zu erschließen. Eingeladen wurden Helmut Böse (Kassel), Lucien Kroll (Brüssel), Peter Hölzinger (Bad Nauheim), Ugo La Pietra (Mailand), die Gruppe Metron (Bern) und Günter Zamp Kelp (Wien).

Die letzte Entwurfswoche führte ich 1986 zum Thema »Neue Tendenzen« am Pariser Centre Georges Pompidou durch. Dem Workshop folgte eine Ausstellung am selben Ort. An dieser Entwurfswoche nahmen folgende Designer und Architekten teil: Hans Hollein (Wien), Ron Arad (London), Alessandro Mendini und Paolo Deganello (Mailand), Jan Kaplicky (Prag/London), Xavier Mariscal (Barcelona), Phillipe Starck (Paris), und Toshiyuki Kita (Osaka). Es ging darum, die Mechanismen aufzudecken und zu begreifen, die zur Entwicklung neuer Tendenzen in Design und Architektur führen.

Im Umfeld der Ausstellung gab es einen Kongress zum Thema »Wie entsteht Stil?«, an dem wegweisende Persönlichkeiten aus der Kultur teilnahmen, darunter die Semiologen Umberto Eco und Omar Calabrese, der Schriftsteller Alain Robbe-Grillet, der Komponist Pierre Boulez, die Philosophen Gianni Vattimo und Jean-François Lyotard und der Soziologe Lucius Burckhardt. Ich dachte, die Zusammen-

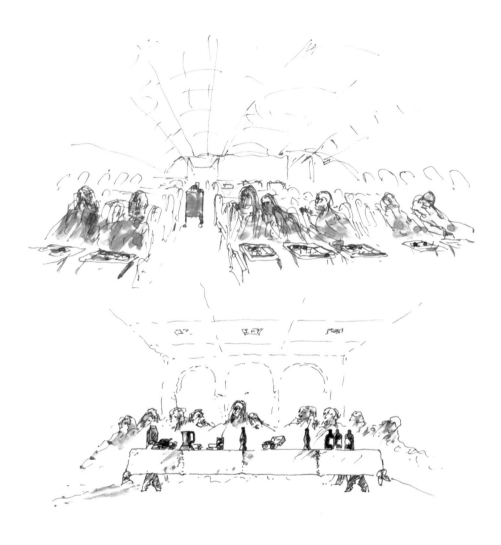

36 Hans Hollein, »Das letzte Abendmahl« für »Essen und Ritual«, IDZ Berlin, 1981.

stellung einer Gruppe solch hochkarätiger Künstler und Denker, die ohne Publikum miteinander in ein Gespräch kämen, wie es bei den Architekten und Designern der Fall gewesen war, müsste zu einem spannenden Ergebnis führen. Das war nicht der Fall. Die Gäste hielten das Thema für unzeitgemäß und in Form einer interdisziplinären Reflexion für unzugänglich. Ich musste einsehen, dass man nach zehn Jahren nicht mit denselben Formeln auf sich verändernde Themen zugehen kann, dass jedes Thema seine Eigenart und seine eigene Methodik hat, die nicht unbedingt auf andere Forschungsgebiete übertragen werden kann. Zudem ist jede historische Periode anderen Dynamiken unterworfen, da sich die kulturellen Prozesse schwerlich in identischer Weise zu verschiedenen Zeiten und an verschiedenen Orten wiederholen. Mit dieser Erfahrung schloss ich den Zyklus der Entwurfswochen ab.

Les immatériaux
Centre Georges Pompidou, Paris, 1985

Bei der Ausstellung »Les immatériaux« handelte es sich um ein unvergleichliches Experiment in der Ausstellungskultur. Ein Philosoph versuchte, die Konsequenzen der Veränderungen in der Ästhetik im Übergang zwischen Moderne und Postmoderne aufzuzeigen, und das Centre Pompidou stellte ihm dazu die fünfte Etage, die »Nobeletage«, zur Verfügung, die den großen Ausstellungen vorbehalten ist. Idee und Ausstellungskonzept, die ich beide der Aktualität des Themas halber als großen Wurf betrachtete, waren schon vor Beginn meiner Tätigkeit als Direktor des Centre de Création Industrielle entstanden. Das Projekt zielte genau in die Richtung, die eine Institution meiner Meinung nach einschlagen soll. Ich vertrete die Ansicht, dass Kultur von den Institutionen nicht nur reproduziert, also ausgestellt werden soll, sondern zu manchen Themen aktiv und produktiv geschaffen werden kann. Ich nahm die Ausstellung umgehend ins Programm auf. Von jenem Moment an betreute und schützte ich ein Projekt, das außerhalb wie innerhalb der Institution auf Skepsis stieß.

Die Mitarbeiter hielten es für verrückt, einen Philosophen mit einer Ausstellung zu betrauen, selbst wenn er Jean-François Lyotard hieß. Ich übernahm also eine gewaltige Verantwortung, denn wenn die Ausstellung ein Misserfolg werden würde, konnte man nicht mit Besuchern rechnen. Nachdem ich Lyotard getroffen und gesehen hatte, wie er mit seinem Team arbeitete, wusste ich, dass die konkrete Entwicklung des Projekts von höchster Qualität und Solidität der Inhalte der erfinderischen Umsetzung und einer präzisen Zielsetzung bestimmt war. Tatsächlich musste ich mich weit mehr auf meinen Instinkt und mein Vertrauen zu Lyotard verlassen, als auf mein Wissen. Eine Garantie lag jedoch darin, dass es im Kreis der französischen Philosophen bereits ein lebhaftes Interesse an dem Ereignis gab und wir zudem auf die Unterstützung durch eine große Tageszeitung rechnen konnten, die das Publikum schon Monate vor der geplanten Eröffnung regelmäßig über den

Fortgang des Projekts auf dem Laufenden hielt. Dass die Ausstellung als durch und durch innovatives Ereignis angekündigt wurde, führte zu großen Erwartungen bei den Intellektuellen. Dennoch fragte ich mich, wie das Publikum einer traditionell auf zeitgenössische Kunst ausgerichteten Institution auf eine experimentelle Ausstellung dieses Formats, auf einen so neuen Typ von musealem Ereignis reagieren würde. Außerdem kreiste die Ausstellung um ein Thema, das von »Ungewissheiten« ausging. Dieser Herausforderung hatten wir uns zu stellen. Ich selbst musste mich so schnell wie möglich mit Lyotards Texten auseinandersetzen, vor allem mit seinem berühmten Essay *Das postmoderne Wissen*[5], einer Auftragsarbeit für den Universitätsrat der Regierung von Québec, der zur Basis in der Diskussion über das Ende der Moderne und den Übergang zur Postmoderne wurde. Der Text bekam für mich eine Schlüsselrolle und beeinflusste entscheidend mein Denken.

Der Grundgedanke der Ausstellung, der auf einem philosophischen Konzept beruhte, war die Evidenz der Transformation der materiellen Objektwelt in eine immaterielle – die Passage vom Zahnrad zum Chip, wie Lyotard bemerkte – immer stärker von den Technologien und Massenmedien abhängige Welt, in der das Virtuelle und das Reale von den Kommunikationstechniken gefiltert werden und die Materie kaum mehr wahrnehmbar ist. Der Tendenz einer Entmaterialisierung im Zeitalter der neuen Technologien entsprachen eine veränderte Sensibilität und eine stetige Veränderung der Welt.

Nach Absicht der beiden Kuratoren Jean-François Lyotard und Thierry Chaput sollte die Ausstellung nicht zum Modell werden. Das Schaffen von Modellen galt ihnen als Überbleibsel des modernen Denkens und damit als obsolet. Es ging nicht darum, Gewissheiten zu vermitteln. Das Ausstellungsprojekt wollte ein Nachdenken provozieren, das den Besucher in einen Zustand der Unruhe, der Destabilisierung versetzen würde. Sie wollte zeigen, dass die in der Tradition der Moderne festgelegte Beziehung des Menschen zur Materie, das heißt des kartesischen Programms der Beherrschung der Natur, überholt ist.[6] Heute, so erklärten die Kuratoren, sollte die Kontrolle über die Natur maximiert, sollte die Unsicherheit, die in Gegenwart und Zukunft liegt, verstärkt werden. Diese Unsicherheit führt zu einem Identitätsverlust, da ein Großteil der »Immaterialien« auf Untersuchungen in Technologie, Elektronik und Informatik beruht. Alles hängt nun von deren Gestaltung ab. Diese Wissenschaften schränken das Bewusstsein von Identität und Freiheit des postmodernen Menschen ein. Der Besucher sollte also begreifen, dass das Materielle nicht nur dort präsent ist, wo der Mensch eine Aktivität ausübt, und dass heute beispielsweise auch die Netzwerke und ihre Transformationen zum Material zählen.

Die Ausstellung selbst bediente sich der Visualisierung durch »Immaterialien«. Die Wände bestanden aus einem Gewebe von Metallblättern, die, verschieden kombiniert, je nach Bedarf entweder einen transparenten oder einen opaken Effekt hervorbrachten. Durch die Anordnung der Trennwände wurde der Besucher durch einen teilweise vorbestimmten Parcours geleitet, gelenkt von Lichteffekten oder durch einen Kopfhörer. Im Gegensatz zu den üblichen Audio-Guide-Führungen wurden in

diesem Fall keine Situationen oder Objekte kommentiert. Zu hören waren literarische Texte, wissenschaftliche Formeln, Musikstücke, Fragen, Ausrufe oder Vortragszitate. Dieser unkonventionelle Ansatz lud den Besucher zur aktiven Teilnahme ein und machte aus ihm einen »wandernden Zuschauer«. Ein Rundgang, der keine Lösungen bereithielt, sondern Fragen stellte.

Die Ausstellung begann in einer Art Eingangshalle, dem »Theater des Nicht-Körpers«, einem absolut schwarzen Raum, in dem sich ein ägyptisches Basrelief mit einer Göttin befand, die Pharao Nectanébo II. das Zeichen des Lebens reicht. In diesem Raum wurde der Besucher aufgefordert, einen der fünf Eingänge zu wählen, die fünf Sequenzen entsprachen:

1. Woher kommen die Informationen, die wir erhalten, was ist ihr Ursprung, ihre »Maternität«, ihr Sender?
2. Worauf beziehen sich die Informationen, auf welche Materie?
3. Durch welchen Code werden sie entziffert, welche Matrix?
4. Auf welcher Unterlage sind sie geschrieben und wie werden sie rezipiert, welche Materialien?
5. Wie werden sie dem Rezipienten kommuniziert, durch welche Apparatur?

Hatte sich der Besucher für eine der Fragen entschieden, betrat er eine Reihe kleiner, hintereinander liegender Stationen, welche diese Fragestellung vertieften. Von dort aus gelangte er in einen großen Raum mit zahlreichen miteinander verbundenen Einheiten. Weiter dann in einen zweiten großen Saal mit dem Titel »Wörter und Schriftproben«. Den Fragenkomplexen standen Objekte aus unterschiedlichen Bereichen zur Seite – Malerei, Biologie, Architektur, Astrophysik, Musik oder Mode. Sie wurden unter den verschiedensten Aspekten präsentiert, wodurch ihre Komplexität in den Vordergrund rückte.

Nehmen wir beispielsweise das Thema »zweite Haut«. Die natürliche Haut wird als erstes Kleidungsstück verstanden, eine Schutzhülle des Körpers gegen die Außenwelt, welche die Differenz von außen und innen verdeutlicht. Mit der künstlichen Haut wird die Beziehung verschoben. Wo fängt das Außen an? Ausgestellt waren verschiedene Arten von Haut. Die menschliche oder tierische Haut, die Autoplastik, das heißt die Verpflanzung menschlichen Gewebes auf andere Teile des Körpers, die Herstellung künstlicher und synthetischer Häute.

Oder das Thema der »Eigenerzeugung« in einem vollständig automatisierten Produktionsprozess. Von der Objektidee bis zur Endproduktion sind Software und Hardware auf eine Weise miteinander verbunden, dass man nicht mehr weiß, ob es die Maschine ist, die denkt, oder der Geist, der anfertigt. In der Ausstellung stellte ein Roboter den Kühler eines Autos her, vom Entwurf über die Produktion bis zur Installation.

Die dem Besucher fortlaufend gestellten Fragen konnten als eine Verlängerung des Denkens verstanden werden, das Lyotard in *Das postmoderne Wissen* zum Ausdruck bringt. Die Vorbereitung der Ausstellung regte ihn dazu an, fast zwanzig Jahre

nach Beginn seiner Reflexion über die Postmoderne neue Aspekte einzubringen und das begonnene Werk zu vervollständigen, um aus ihm ein Manifest der Postmoderne zu machen, einen wichtigen Führer in der Beziehungsgeschichte zwischen Kunst und Technologie.

Die Erfahrungen mit dieser Ausstellung zeigen, welche Rolle den Kulturinstituten im Lauf der Geschichte zukommen kann, wenn sie an Erneuerung und Aktualisierung einer auf die Zukunft gerichteten Kultur arbeiten.

Der übliche Katalog wurde durch ein spezielles Druckerzeugnis ersetzt, Resultat eines kollektiven computergelenkten Schreibexperiments unter Beteiligung von dreißig Autoren, die einer vorgegebenen Regel und einer Reihe festgelegter Wörter folgten. Jeder Autor konnte in die Texte der anderen Autoren eingreifen. Das Ergebnis dieses Experiments wurde in einem Video in der Ausstellung dokumentiert und konnte im Netz via Postkabel verfolgt werden.

Die Ausstellung erzielte einen überraschenden Erfolg, einmal durch die Besucherzahl – es kamen über 206.000 Menschen – und zum anderen durch die Besprechungen in Presse, Rundfunk und Fernsehen. Durch das Thema und den Medieneffekt erwies sie sich als ein typisch französisches Format, das in einem anderen Land nicht ohne weiteres denkbar wäre. Eine wichtige Voraussetzung war die Lebendigkeit der nationalen philosophischen Szene. Die Ausstellung verdankt sich der Unabhängigkeit der Kulturinstitute und der Entscheidungsfreiheit, welche die Direktoren des Centre Georges Pompidou damals genossen. Allerdings mussten diese im Fall eines Scheiterns auch die Verantwortung tragen und ihre Karriere riskieren.

Ausstellungstechnisch gingen Lyotard und sein Team von der Galerie typischer Objekte eines herkömmlichen Museumskonzepts zur Bildung von Plattformen künstlerischen Austauschs über, in welche interaktive Arbeiten eingefügt waren, um die neuen postmodernen Ideen herauszustellen.

Die Ausstellung gilt – nicht nur aus französischer Sicht – als eine der wichtigsten und innovativsten in der reichen Geschichte des Centre Pompidou. Aus dreißigjähriger Distanz sehe ich, dass es sich bei dieser Initiative um eine Art Seismograph für den Stand der technologischen und medialen Kunst gehandelt hat, die das Phänomen der neuen Medien präfigurierte. Sie sensibilisierte die Gesellschaft für eine Reihe an Konsequenzen, die sich mittlerweile zu einem guten Teil als richtig erwiesen haben. Lyotards postmoderne Vision war zu jenem Zeitpunkt höchst aktuell. Für den, der an der Vorbereitung der Ausstellung beteiligt war, der ihre Botschaften wahrnahm und der sie besuchen konnte, bedeutete sie eine Hilfe, die Unsicherheiten, mit denen wir in unserem heutigen Leben konfrontiert sind, besser zu verstehen und mit ihnen umzugehen.

Objektkultur
Centre Georges Pompidou, Paris, 1989

Zu Beginn meiner Tätigkeit im Centre Pompidou 1984 war ich erstaunt darüber, dass die historische Sammlung eines Instituts, das sich als interdisziplinär verstand, ausschließlich Arbeiten aus dem Bereich der bildenden Kunst aufwies. Gleich zu Beginn meiner ersten drei Jahre als Direktor des Centre de Création Industrielle sah ich eine meiner Aufgaben darin, auch Werke aus Architektur und Design in die berühmte, seit 1907 vom Musée National d'Art Moderne MNAM betreute Kunstsammlung einzuführen. Ich sprach mit dem Präsidenten darüber und auch mit meinem Kollegen, dem Direktor des Museums, aber aufgrund zu hoher Kosten wurde das Vorhaben zurückgestellt. Es hätte sich tatsächlich um den Ankauf historischer und auch in diesem Bereich sehr teurer Stücke gehandelt, wodurch das vom Ministerium vorgesehene Budget auf Jahre überschritten worden wäre. Der Präsident beriet sich mit dem Kulturminister, der meinen Gedanken durch die Satzung gerechtfertigt fand, die ein interdisziplinäres Institut und damit konsequenterweise auch eine ständige interdisziplinäre Sammlung vorsah.

1987, kurz vor Ablauf meiner ersten Direktionszeit, übergab ich dem Präsidenten einen Programmvorschlag, der auch den »Aufbau einer Architektur- und Designsammlung« vorsah, der dem Kulturminister geschickt wurde. An erster Stelle machte ich den Vorschlag für den Aufbau einer integrierten Design- und Architektursammlung. Gleich nach Verlängerung meines Vertrags für weitere drei Jahre bat mich der Präsident, ein detailliertes Projekt mit Objektliste, Präsentationskonzept und Kostenvoranschlag zu erarbeiten. Dieses Dokument war nach wenigen Monaten erstellt. Zur Eröffnung des dreijährigen Veranstaltungsprogramms der Abteilung setzte ich eine Ausstellung an, die als Vorbote einer ständigen interdisziplinären Sammlung gelten konnte. Sie sorgte für eine gewisse Unruhe bei den Verantwortlichen des Museums, obgleich ein Vertreter/Kurator in der Arbeitsgruppe für die Ausstellung saß, die eine Integration der neuen Werke aus Design und Architektur in die ständige Sammlung vorbereiten sollte.

Ziel war es von einer Sammlung bildender Kunst zu einer interdisziplinären Sammlung der Moderne zu kommen. Bildende Kunst, Architektur, Design sollten in einer ersten Phase so präsentiert werden, dass die kulturellen Querverbindungen zwischen den unterschiedlichen Gattungen sichtbar und nachvollziehbar werden. Ich dachte an eine später zu realisierende Phase, in welcher auch Musik, Literatur und Mode in diese Sammnlung des zwanzigsten Jahrhunderts einbezogen werden.

Die Ausstellung war als Versuch gedacht und wandte sich mit einem Fragebogen an die Besucher, um festzustellen, inwiefern die Absichten des Projektes mit dem effektiven Publikumsinteresse übereinstimmten. Die Institution hatte die Initiative ergriffen und in ein internes Projekt investiert oder, wie Lucius Burckhardt es formulierte »Ein Museum denkt über sich selbst nach«, das in wissenschaftlicher, kultureller und museographischer Hinsicht relevant sein sollte. Da es nicht möglich war, das Modell in den zukünftig dafür vorgesehenen Räumen zu erproben, wurde

ein anderer Raum im Haus gewählt. Der Designer und Raumgestalter Achille Castiglioni erhielt den Auftrag das Konzept räumlich zu gestalten.

Das von der Arbeitsgruppe entwickelte Konzept legte Wert auf das Spezifische der zu vereinenden Bereiche, um damit zu einem besseren Verständnis für die Geschichte der ausgestellten Werke zu kommen.

– Für das CCI (Architektur- und Designabteilung) sollte ein System aus Beziehungen, Parallelen und Differenzen zwischen Industrieobjekten und Kunstwerken etabliert werden. Die Absicht war die Gestaltung im industriellen Prozess mit ihren künstlerischen Anteilen und die wichtigen mit der Entwicklung der industriellen Produktion verbundenen Richtungen vorzustellen; also in den Bereichen Produktdesign, visueller Kommunikation, Architektur und Inneneinrichtung. Das Objekt sollte im Kontext des täglichen Gebrauchs präsentiert werden und das Aufkommen neuer Lebensstile zeigen.
– Für das MNAM (Museum für bildende Kunst) galt es, die eigene Sammlung unter dem Gesichtspunkt der Gesamtheit der Künste neu in Augenschein zu nehmen. Die neue Sammlung sollte dem innovativen Reichtum der bildenden Künste ebenso Rechnung tragen wie der Komplexität des Beziehungsgeflechts zwischen diesen und den anderen Bereichen künstlerischer Produktion. Diese museale Erweiterung folgte drei Leitlinien, die sich auf das Objekt, die abendländische Kunst und die Schulung des Blicks bezogen.

Die neue gemischte Sammlung, die so entstehen sollte, würde die Differenzen zwischen bislang voneinander getrennten Bereichen zeigen, aber auch auf die Überschneidungen der wechselseitigen Einflüsse jenseits einer historischen Logik verweisen. Die neue Sammlung würde folglich ein Observatorium für den sich ständig vollziehenden Wandel sein und selbst als aktiver Vermittler in Erscheinung treten.

Die Ausstellung eröffnete mit zwanzig Ikonen des Produktdesigns aus dem Zeitraum zwischen 1907 und 1945 und Modellen von bereits in Frankreich und im Ausland bestehenden Sammlungen. Der Einführungsbereich endete mit einer audiovisuellen Präsentation der Objekte, die mit der Zeit angekauft werden sollten, um eine Sammlung mit bedeutenden Stücken entstehen zu lassen – entsprechend den Ikonen der ständigen Ausstellung im Museum.

Im Eingangsbereich gelangte der Besucher in eine Art Rundtheater mit einer Audiovision auf vierundzwanzig großformatigen, an der Decke befestigten Projektionsflächen. Hier wurden die Materialien präsentiert, die in unserer Konzeption eine Rolle spielten, untereinander verbunden durch Assoziationen zu einer Reihe festgelegter Themen. → **Abb. 37** Dadurch sollte eine umfassende Vorstellung vom Gesamtprojekt und dem Aufbau der Sammlung ermöglicht werden.

Vom Theater aus kam man in verschiedene ineinander übergehende Räume, die wir als »Inseln der Begegnung« bezeichneten, wo – diesmal in realem Maßstab – auf Basis unserer thematischen Setzungen Beispiele möglicher Verknüpfungen zwischen den Werken vorgestellt wurden. Diese visuellen Vorschläge gestatteten es dem

Besucher, thematische Verbindungen zwischen Architektur, Design, visueller Kommunikation und Kunst herzustellen. Folgende Themenkreise wurden in der Ausstellung angesprochen:

1. Energie, Zirkulation, Übertragung, Information, Entmaterialisierung. Gezeigt wurden die damals aktuellen neuronalen Systeme elektronischer Schaltung, darunter der Transistor, das tragbare Fernsehgerät und der Laptop. Dazu die neuen, Höchstleistung erbringenden Materialien, die Spitzenergebnisse bei Gebrauchsgegenständen, Fahrzeugen, einschließlich Raumfahrzeugen, in militärischen Ausrüstungen, in High Tech und Architektur. Dazu Laserstrahlen, elektromagnetische Wellen, das ferngesteuerte Haus. Die Kunst von Gilberto Zorio, Sarkis, Panamarenko, Takis, Mario Merz und Giovanni Anselmo.

2. Kalt, rational, utilitaristisch. Das funktionalistische Design, das mit den Bedingungen der mechanischen Herstellung einhergeht. Die »Gute Form«, also das gute Design, gezeigt am Beispiel dreier Firmen: Braun, Herman Miller und Olivetti. Die Spitzentechniken der Bildwiedergabe am Beispiel von Sony. →Abb. 38 Die funktionalistische Architektur der »Wohnmaschinen«, der Rationalisierung des Bauwesens, etwa die Strukturen von Oswald Mathias Ungers. Konkrete Kunst: Josef Albers, Max Bill, Camille Gräser, Robert Ryman. Der Minimalismus von Sol Lewitt, Donald Judd, Carl Andre.

3. Protest, Liberalisierung, Demokratisierung, Radikalismus. Ausgehend von der Konsumkritik wurden verschiedene italienische Beispiele vorgestellt, darunter Archizoom, Superstudio und Sottsass, aber auch die »Selbstkonstruktion« von Enzo Mari, Riccardo Dalisis Verwendung »armer« Materialien und die von technologischen Prozessen abgeleiteten Arbeiten von Gaetano Pesce. Dazu die Objekte von Achille Castiglioni, der den Traktorsitz in die Wohnzimmer brachte, oder Ron Arads Hi-Fi-System aus Stahlbeton. Konfrontiert wurden diese Arbeiten mit Assemblagen von Daniel Spoerri oder Tony Cragg. Dazu Inneneinrichtungen von Arad, Groupe Nato und Diego Perrone gegenüber der Kunst von Robert Combas und Peter Saul.

4. Konsumismus. Das Objekt des Massenkonsums und die Rolle der Medien. Urbane Folklore mit Insignien, Vitrinen und Plakaten. Konsum und Kunst: Pop Art und Nouveau Réalisme.

Die Ausstellung schloss mit einem Raum, der den Eindrücken der Besucher vorbehalten war. Eine Umfrage ergab, dass es dem Publikum leichter fiel die assoziativen Verbindungen der Ausstellung zu begreifen, als den Sinn dieser ganzen Schau zu verstehen.

1992, in meinem letzten Jahr am Centre Pompidou, begann ich dann offiziell damit, Design- und Architekturobjekte in die bestehende Sammlung einzubringen. Die Entscheidungen der Museumsleitung zu deren Präsentation orientierten sich dabei weder an den Erfahrungen der »Versuchsausstellung« noch an denen, die wir während der Vorbereitungszeit machen konnten. Ich selbst war schließlich nicht

37 Achille Castiglioni, Grundriss der Ausstellung »Culture de l'objet, objet de culture« im Centre Georges Pompidou, Paris, 1989.

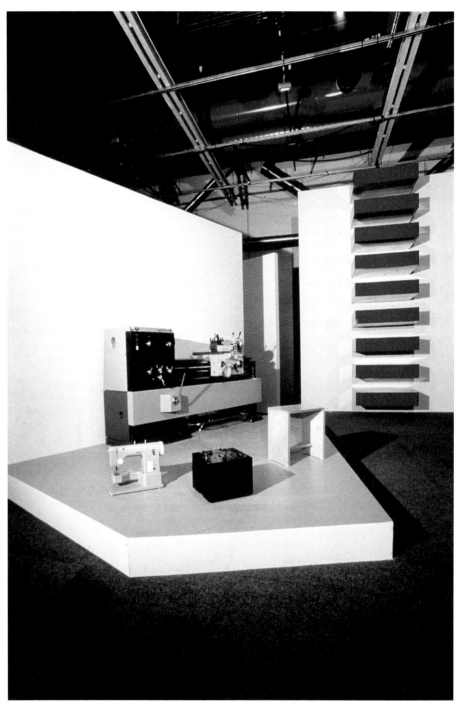

38 Achille Castiglioni, Ausstellung »Culture de l'objet, objet de culture«, Ansicht der Abteilung »kalt, rational, zweckmäßig« im Centre Georges Pompidou, Paris, 1989.

mehr vor Ort, um das Ausgangsprojekt zu verteidigen. Aus meiner heutigen Sicht ist die Tatsache, dass mir der Aufbau einer interdisziplinären Sammlung gelang, die sichtbarste und wichtigste Spur meiner Tätigkeit am Centre Georges Pompidou.

Mr. Bojangles' Memory Og Son of Fire
Centre Georges Pompidou, Paris, 1992

Wird man als Leiter einer Institution zum Abendessen eingeladen, dann ahnt man schon, dass wahrscheinlich ein neues Projekt wartet. Eines Abends lud mich der Architekt Christian de Portzamparc zum Essen in sein Haus ein, wo ich auf den Direktor des »Festival d'Automne« traf. Dieser fragte mich, ob ich mir vorstellen könnte, im Centre Pompidou die von Robert Wilson für seine Theaterarbeiten entworfenen Möbel zu zeigen, ein Projekt, an dem Wilson sehr hängen würde. Ich antwortete ihm, dass Wilsons etwa zwanzig Möbel leicht in einer Galerie auszustellen wären, dazu brauche man das Centre Pompidou nicht. In jedem Fall war ich aber daran interessiert, Wilson kennenzulernen, um mit ihm gemeinsam zu überlegen, wie man ausgehend von den Möbeln ein Projekt entwickeln könnte.

Drei Monate später erhielt ich ein Fax von Wilson, mit der Bitte um ein Treffen in Paris. Wir verabredeten uns im Centre Georges Pompidou. Zu meiner Verwunderung kam ein französischer Anwalt, der in New York lebte, Wilsons Interessenvertreter. Er war geschickt worden, um die Vertragsbedingungen für eine Ausstellung auszuhandeln. Er übermittelte den Honorarbetrag, den Wilson forderte: dieselbe Summe wie für eine Theater- oder Operninszenierung, zuzüglich Reise- und Aufenthaltskosten. Nach einem Moment des Erstaunens, in dem ich überlegte, wie eine solche Forderung wohl in der kommenden Programmsitzung der Direktoren aufgenommen werden würde, sagte ich dem Anwalt, dass sich das Centre Pompidou einen solchen Luxus nicht leisten könne. Da er nun aber aus New York angereist war und ich ihn nicht mit leeren Händen entlassen wollte, lud ich ihn zum Abendessen ein.

Beim Essen fragte mich der Anwalt sehr direkt: »Was wollen Sie eigentlich von Wilson?« Ich sagte ihm, dass ich einige von Wilsons Theaterinszenierungen und seine darin eingesetzten Möbel kenne, dass ich ein Bewunderer seines Werks sei und gerne mit ihm arbeiten würde, wenn wir gemeinsam ein Projekt entwickeln könnten, das dem interdisziplinären Charakter des Centre Georges Pompidou entspricht. Damals hatte das Museum für Moderne Kunst nicht weniger als 29.000 Werke im hauseigenen Depot gelagert. Ich schlug vor, das musikalische Forschungszentrum des Centre Georges Pompidou einzubeziehen, dem eine Abteilung zur Produktion von audiovisuellen Arbeiten und Filmen im Haus zur Verfügung steht. Ich machte deutlich, wie sehr es mir gefallen würde, auf der Grundlage von Wilsons Arbeiten ein neues Projekt zu erfinden. Allerdings unter der Bedingung eines Honorars zu den Tarifen des Centre Pompidou. Der Anwalt wollte Wilson meinen Vorschlag übermitteln. Drei Monate später kam es zum ersten Arbeitstreffen mit Robert Wilson.

Der Vertrag sah eine Ausstellung zu einem Zehntel der ursprünglich geforderten Summe vor. Wilson gab noch einen Film und ein Buch dazu. Dies war der Beginn eines Projekts und einer harmonischen Zusammenarbeit.

Bei diesem ersten Treffen erläuterte ich ihm meine Vorstellung von einer Institution, die Kultur produzieren und gemeinsam mit den Künstlern neue Aufführungsformen entwickeln will. Wilsons transversales Arbeiten zwischen Theater, Musik, Architektur, Design und bildender Kunst bot die besten Voraussetzungen für solch ein Experiment. Wilson war mit meinem Ansatz einverstanden und erzählte uns durch eine Folge von Zeichnungen die Geschichte eines aktiven Vulkans, der einen Lavaschwall ausgestoßen und eine Autobahn teilweise unter sich begraben hatte. Dieser Lavaschwall sollte zur Bühne für die Entdeckungsreise des Publikums werden. Das Publikum selbst würde zum Schauspieler in Wilsons Stück. Der Eingang sollte durch ein riesiges von Ventilatoren bewegtes Tuch in die Ausstellung führen. Mit diesem skizzierten Szenarium endete das erste Treffen. Wilson bat um ein illustriertes Verzeichnis der wichtigsten Werke im Museumsdepot. Ohne große Diskussionen war so die Grundlage für das Projekt entstanden.

Das nächste Arbeitstreffen galt einer ersten Auswahl von Gemälden und Skulpturen aus der Werkübersicht des Museums. Wilson fügte die Liste der von ihm entworfenen Möbel hinzu, die er in das Projekt einbringen wollte. Bei der nächsten Begegnung, so einigten wir uns, würde er ein Modell des Ausstellungsraums im Maßstab eins zu zehn vorfinden – was ein Modell von achtzig Quadratmetern bedeutete –, → **Abb. 39** ausgestattet mit den maßstabsgerechten Modellen der von ihm ausgewählten Bilder – in Form fotografischer Reproduktionen –, der Plastiken und Bühnenbilder, dazu eine Reihe von Theateraccessoires, die er in die Schau integrieren wollte. Er informierte uns, dass er an der Ausstattung für einen Kurzfilm mit dem Titel *Mr. Bojangles* arbeitete, der Teil der Ausstellung werden würde. Wir sollten die Ankunft der Schauspieler und Tänzer zu den Dreharbeiten organisieren. Der Hauptdarsteller war der Neffe von Charlie Chaplin. Die Musikstücke für die Ausstellung, so Wilson, würden vom Berliner Klangkünstler Hans-Peter Kuhn komponiert. Dessen Anwesenheit zur Produktion der musikalischen Fragmente sollte mit IRCAM (Musikabteilung) koordiniert werden. Wir waren überrascht von der wachsenden Dimension des Unternehmens, aber auch glücklich darüber, dass Wilson ganz und gar in das Projekt eingestiegen war.

Das dritte Treffen war praktischer Natur und sollte die Werke in Miniaturformat im Modell zu einer theatralen »Promenade« anordnen, zum Besucherparcours. Wir arbeiteten zwei Tage lang intensiv mit Wilson und Kuhn, um alle Elemente in das Modell einzubringen. Es wurde fotografiert, und wir hatten den definitiven Parcours durch die Ausstellung. Bei der nächsten Begegnung trat Wilson als Filmregisseur auf. Die Produktion des Films nahm zehn Tage in Anspruch. In den Studios von IRCAM hörte Wilson während dieser Zeit die Kompositionen vor und nach ihrer Montage. Anschließend wurde nach der Fotografie des Modells das Szenenbild der Ausstellung gebaut, was über zwei Wochen dauerte. Wilson hatte neben der Ausstat-

tung auch die Lichtgestaltung übernommen. Dann ließ er die Filmausschnitte, Musikstücke und Textauszüge installieren, jeweils in Korrespondenz zu den Möbeln, die an die Inszenierung erinnerten, zu der sie eigentlich gehörten.

Wir waren beeindruckt von Wilsons Vermögen, unter Einbeziehung von Kunstwerken aus unterschiedlichen medialen Zusammenhängen eine völlig neuartige Ausstellung/Aufführung zu produzieren, bei der er Video, Musik, Texte, Kunstwerke und Bühnenausstattungen in die vulkanische Landschaft integrierte. Das Ergebnis war eine überwältigende, hochattraktive, in ihrer thematischen Abfolge sehr präzis komponierte Schau. Auszüge aus Theatertexten und -stücken und Möbel aus Wilsons Inszenierungen, Musikstücke und Videofragmente bildeten einen Parcours aus visuellen Rhythmen, suggestiven Klängen und Texten.

Nachdem der Besucher eine schmale Tür passiert hatte, entdeckte er die beeindruckende Inszenierung. Zuerst schritt er über Brancusis glasgeschützte *Schlafende Muse*. → **Abb. 40** Dann begann ein Parcours, der zwischen den Werken hindurchführte, geleitet von Klängen, Wörtern, Bildern und Lichteffekten, die eine warme, ansprechende Atmosphäre erzeugten. Überwältigende Effekte ergaben sich aus der Kombination der Werke, etwa die in Holz gefertigte Vergrößerung des *Medusa Ouverture Chair* im Dialog → **Abb. 41** mit großen Bronzeskulpturen von Giacometti. Die Analogie zwischen dem *Stuhl des Heiligen Sebastian* und Alfred Courmes Gemälde *Saint Sébastien* war offensichtlich, während sich ein suggestiver Kontrast zwischen den beiden *Stalin Chairs* und Giovanni Anselmos Werk *Direction* herstellte, einer Tafel aus Granit mit Kompass. → **Abb. 42** Alle Arbeiten waren so angeordnet, dass es zu einem fortwährenden Dialog zwischen den von den Objekten angesprochenen Themen und den Objekten selbst kam.

Die Wand im Eingangsbereich bestand aus sechs Videoscreens, die Wilsons Film »Mr. Bojangles' Memory Og Son of Fire« in abwechselnden Sequenzen zeigten. Am Ausgang waren Wilsons Zeichnungen von Szenenfolgen einiger in der Schau präsenter Inszenierungen zu sehen, daneben die Zeichnungen der zu den Szenen gehörenden Möbel. Von allen Ausstellungen, die ich in meiner langen Praxis realisieren konnte, kam diese unter dem Aspekt der Schönheit der ästhetischen Perfektion am nächsten.

Was seinen experimentellen Geist und die Sublimierung des Schönen betrifft, verbindet mich mit Wilson ein Gefühl der Nähe. Obwohl ich nur wenige Worte englisch kann und er kaum französisch spricht, haben wir uns hervorragend verstanden. Durch viele erläuternde Skizzen hat er dieses gemeinsame Unternehmen mit Klarheit und Präzision gesteuert. Zwischen zwei Treffen wurde nach Wilsons exakten Anweisungen gearbeitet, die ich mit dem Ausstellungsteam umsetzte. Trotz der Komplexität des Projekts und Wilsons nur punktueller Anwesenheit hat das hochpräzise Modell, welches er von uns gefordert hatte, sich als ausgezeichnetes Instrument zur Realisierung der Ausstellung erwiesen. Wir konnten damit Gestaltung und Aufbau der gesamten Ausstellung problemlos organisieren.

Sechs Jahre nach dieser Erfahrung konnte ich mit Wilson in Mailand ein anderes theatrales Experiment realisieren, dessen programmatischer Ansatz ebenso

39 Robert Wilson vor dem Modell der Ausstellung »Mr. Bojangles Memory – og son of fire« 1991.

40–42 Robert Wilson, Ansicht der Ausstellung »Mr. Bojangles Memory – og son of fire«. Centre Georges Pompidou, Paris, 1992.

begeisterte: die Inszenierung zum siebzigjährigen Bestehen der Zeitschrift »Domus«: »Seventy Angels on the Facade«. Ein weiteres innovatives, kulturelles Ereignis, realisiert im gemeinsamen Geist auf der Suche nach Neuem.

Im Beschreiben der Projekte und Ideen, die ich durch meine langjährige Erfahrung in der Leitung von Kulturinstituten realisieren konnte, habe ich versucht, meine kontinuierliche Suche nach Innovation im Ausstellungsbereich zu verdeutlichen. Seit den 1980er Jahren wandte ich mich gegen die Vorstellung, die Zeit der Avantgarden wäre mit dem Ende einer von der Idee des Fortschritts beherrschten Moderne ebenfalls abgeschlossen: eine typisch postmoderne Idee, die ich für problematisch halte. Die Theorie der postmodernen Unsicherheit, die sich darauf stützt, dass es unmöglich geworden sei, die sich uns entziehende Komplexität der Probleme im Informationszeitalter überhaupt noch zu kontrollieren, erscheint mir in der Tat ein nihilistischer Ansatz gegenüber der Hoffnung darauf, dass der Mensch durchaus in der Lage ist, auch heute die eigene Zukunft zu gestalten. Der nihilistische Gedanke sollte der beständigen Suche nach neuen, alternativen Problemlösungen nicht im Wege stehen, auch wenn diese im Lauf der Zeit modifiziert werden müssen.

In einer Zeit der komplexen vitalen Probleme, die von der Informationsgesellschaft schwer zu meistern sind, sucht man nicht mehr nach Wahrheit, sondern nach Rettung. Es genügt, sich die Auswirkungen der ökologischen Krise vorzustellen, von der täglich berichtet wird. Angesichts der vielen schweren Probleme, die zu unterschiedlichen parallel zu beantwortenden Krisen geführt haben, sind auch die kulturellen Institutionen aufgerufen, durch eigene interpretatorische und erzieherische Maßnahmen zum Überleben einer progressiven Kultur beizutragen. Sie darf nicht verleugnet werden, indem man sie als ein Vorrecht der »Aufklärung« und einer nun überwundenen Moderne betrachtet. Es gibt langlebige Werte, für die es zu kämpfen gilt. Gerade aus diesem Grund ist eine kontinuierlich experimentelle Haltung nötig, die aus der Gewissheit kommt, immer wieder und von neuem die Krisen überwinden zu können, mit denen wir konfrontiert sind und mit denen wir uns beständig selbst konfrontieren müssen. Das ist meine tiefe Überzeugung und war stets die Triebkraft meiner Arbeit.

1 Bazon Brock, Matthias Eberle, hg., *Mode – das inszenierte Leben: Kleidung und Wohnung als Lernenvironment*, Internationales Design Zentrum Berlin, Berlin 1972. **2** Bazon Brock, Matthias Eberle, hg., *a.a.O.*, Internationales Design Zentrum Berlin, Berlin 1972, S. 19. **3** Kritik von Gisela Brackert in: »Form«, Nr. 74, 1976. **4** Volker Albus, Christian Borngräber, *Design-Bilanz – Neues deutsches Design der 80er Jahre in Objekten, Bildern, Daten und Texten*, DuMont Verlag, Köln 1992. **5** Jean-François Lyotard, *La Condition postmoderne. Rapport sur le savoir*, Éditions de Minuit, Paris 1979; dt.: *Das postmoderne Wissen. Ein Bericht*, hg. v. Peter Engelmann, Passagen Verlag, Wien 1982. **6** Bernard Blistène, François Burkhardt, Gairio Dagini, Jacques Derrida, Jean-Francois Lyotard: Immaterialität und Postmoderne, Merve-Verlag, Berlin 1985.

Zum Kunsthandwerk

Meine erste Ausbildung als Bauzeichner hatte nichts mit den theoretischen Frage-
stellungen zu tun, denen ich mich später während des Studiums an der Universität
widmete, sie bezog sich ganz auf das praktische Bauhandwerk. Schon früh erlernte
ich das »wie« des Bauens, und dieses »wie« verband sich auch mit dem Begriff von
Meisterschaft in verschiedenen Bereichen. Das führte mich bald zum Interesse an
sorgfältiger Ausführung im Detail. Meine Begeisterung für die Bauten von Alvar Aalto
und Carlo Scarpa, in deren Studios ich gern mitgearbeitet hätte, war also nicht zu-
fällig. Ich erinnere mich noch gut daran, wie stark mich die Lampenentwürfe von
Aalto in seinem Atelier begeisterten, deren Wirkung ich bei einer von Artek herge-
stellten Lampe erfahren konnte, ein wahres Ereignis. Die Leidenschaft zum Detail,
die entscheidend zur Qualität großer Architektur beiträgt, war Grund für viele Rei-
sen in Europa, auf denen ich signifikante Bauwerke ansehen und studieren konnte.
Als Mitarbeiter des Architekten Ernst Gisel in Zürich, einem Meister des Details,
konnte ich diese Kunst des sorgfältigen Details in enger Zusammenarbeit mit den
Herstellerfirmen erlernen und praktizieren. Auch heute noch freut es mich, auf dem
Zeichentisch oder dem Computer eines Architekten Detaillösungen zu sehen, die
nicht den immer gleichen Katalogen der standardisierten Elemente entnommen
sind, sondern eigens für spezielle bauliche Zusammenhänge entwickelt wurden, wie
das für Álvaro Siza oder Hans Hollein typisch ist. Das war die Schule, in der ich den
Beruf »auf höchstem Niveau« erlernen konnte. Sie kam mir in meiner Laufbahn als
Direktor und Berater kultureller Institutionen bei der Beurteilung von Projekten und
Arbeiten Anderer sehr zugute.

Durch meine intensive Beschäftigung mit der Architektur und später auch dem
Design konnte ich Gebäude und Objekte auch von den Details her betrachten. »Ei-
nen guten Designer«, sagte mir Achille Castiglioni, »erkennt man daran, wie er das
Verbindungsstück behandelt.« Das ist nicht mehr nur eine Frage einfacher hand-
werklicher Geschicklichkeit, es geht vielmehr darum, das Objekt ausgehend von
genauer Kenntnis der industriellen Techniken und der logischen Verbindung der
Materialien zu organisieren. Die Distanz zur Handwerklichkeit und zur direkten Be-
arbeitung der Materialien, die in der Designkultur entstanden ist, hat mich unter
anderem für die poetische Qualität der Keramiken und Glasarbeiten von Ettore Sott-
sass eingenommen. Ich habe noch vor Augen, wie er seine soeben fertig gebrannten
Keramiken liebkoste. Ähnlich berühren mich die Produkte von Michele de Lucchi
für »Produzione Privata«. Wir haben es hier mit zwei Designern zu tun, welche die
Beziehung zwischen Handwerk und Sinnlichkeit des Materials verinnerlicht haben,
das mit der industriellen Entwicklung des Designs verloren ging. Sie versuchen, diese
Beziehung durch äußerst bedeutsame »Operationen« im kunsthandwerklichen Be-
reich wiederherzustellen.

Die wesentlichen Objekte von Sottsass und De Lucchi sind weit entfernt von der
heutigen digitalen Gesellschaft. Deren Instrumente haben in der Praxis des Desig-
ners eine schier unüberwindliche Trennung zwischen dem Berühren und Empfin-
den, zwischen der Dimension des realen und des virtuellen Materials geschaffen.

Wenn die digitale Simulation auf der Bildebene der Wirklichkeit auch in gewisser Hinsicht nahe kommt, so fehlt ihr doch eine Art sinnlicher Kontrolle, die taktile Sensibilität gegenüber dem Material. Die Wahrnehmungspsychologie lehrt, dass es sich bei der Berührung um einen essenziellen Akt der Ausbildung der Sinne wie der Persönlichkeit handelt, welcher entscheidende Auswirkungen auf die Entwicklung des Menschen hat. Die digitale Unterstützung nimmt den Designberufen einen wesentlichen Aspekt in der Beziehung zwischen Mensch und Material, wodurch das gesunde Verhaltnis zwischen Mensch und Natur destabilisiert und geschwächt wird.

Ich habe mich daher bemüht, die immer schwächer werdende Sensibilität den Materialien gegenüber zu kompensieren, indem ich mich dem Handwerk zuwandte, das nur Bestand hat, wenn es diese Trennung überwindet. Ein virtuelles Handwerk ist undenkbar. Das Handwerk beruht auf der Kenntnis der Materialien und nährt sich aus der Fähigkeit, die Materie manuell zu bearbeiten. Ein Designer, der beispielsweise mit geschäumtem Polystyrol arbeitet, kennt dessen chemische Reaktionen, den Geruch oder die genaue Zusammensetzung nicht aus eigener Erfahrung – in den meisten Fällen weiß er nicht einmal, wie es gepresst wird. Der Schritt von der Projektidee bis zum Endprodukt erfordert im Handwerk weit mehr direkte Eingriffe, bei denen es zum körperlichen Kontakt mit dem Material kommt, als im Design.

Nachdem ich die Arbeitstechniken des Schreiners, Glasbläsers, Keramikers oder Goldschmieds immer genauer kennengelernt hatte und mit den Handwerkern selbst vertrauter wurde, unternahm ich wichtige Schritte zu einer »Wiederbelebung« des Handwerks, zuerst als Art Direktor und später als Organisator der Herstellung einiger Objekte meiner Frau. Seit Mitte der 1980er Jahre hat mein Interesse für das Handwerk beständig zugenommen, was mir auch die Augen öffnete für die reichhaltige Produktion der ehemaligen sozialistischen Länder, der sogenannten Entwicklungsländer oder der halbindustrialisierten Regionen des Mittelmeerraums oder der nordischen Länder. Vor allem in letzteren wird seit vielen Jahrzehnten eine qualitativ hochwertige und beispielhafte moderne Handwerkstradition gepflegt.

Eine weitere Gelegenheit zur Öffnung bot sich durch die neuerliche kritische Betrachtung von Objekten aus verschiedenen Kulturkreisen, die sich in anthropologischen, archäologischen und ethnologischen Sammlungen befinden oder in Museen für angewandte Kunst. Vielleicht haben mich mein Unvermögen, die Entwicklung der digitalen Gesellschaft mit der nötigen Begeisterung zu verfolgen, und eine zunehmende Distanz zum Design als Motor der Industriewirtschaft – mit all seinen negativen Auswirkungen – in den letzten Jahren dem hochentwickelten Handwerk nahegebracht, was meinen Neigungen eher entspricht.

Manifest für die angewandten Künste[1]

1. Der vernachlässigte Handwerker und der gestrafte Produzent

Der Wiederaufbau nach dem Zweiten Weltkrieg wurde in den europäischen Ländern in unterschiedlicher Weise vorangetrieben. Die damit einhergehenden politischen Interessen waren eng mit der Entwicklung der lokalen Industrie verbunden. England oder Westdeutschland zum Beispiel setzten auf ein starkes industrielles Wachstum, vor allem der Schwerindustrie, die – das darf nicht vergessen werden – einen Teil der Rüstungsindustrie ausmacht. Es scheint daher kein Zufall, dass ein Literat, Maler und Architekt wie Le Corbusier seine Vorstellung von einer auf der Standardisierung der »Maschinenkultur« beruhenden leuchtenden Zukunft aufgab und sich nach dem Krieg einem poetischen und künstlerischen Ansatz wie der »Synthese der bildenden Künste« und dem »Objekt mit poetischer Wirkung« zuwandte – zwei Konzepte, die sein Schaffen von da an auszeichneten.

Wären Politik und Wirtschaft damals dem Gedanken dieses Intellektuellen gefolgt – einem der zahlreichen Denker, die sich für ein sozial gerechtes Europa einsetzten, die Freiheit, Menschenrechte und demokratische Werte verteidigten –, so müssten wir heute nicht das Verschwinden der Handwerkskultur beklagen.

Das Handwerk ist aufs Schwerste von den politisch-ökonomischen Folgen der Globalisierung getroffen, betrachtet man den Druck und die zahllosen Bedrohungen, denen es ausgesetzt ist. Außerdem wird es von der politischen Macht auf Gesetzesebene in Beziehung zum freien Markt sehr unzureichend geschützt. In den meisten Ländern der europäischen Wirtschaftsunion sind die Handwerker Opfer einer immer komplizierter werdenden Bürokratie und überzogener Steuern. Wenn die Globalisierung auch eine Wirklichkeit ist, die man nicht verhindern kann, so sollten doch die Steuern verringert und die Bürokratie entschieden vereinfacht werden.

Festzustellen bleibt, dass die Produzenten aus Kleinindustrie und Handwerk die höchsten Kosten und Risiken zu tragen haben. Sie leisten die größten Investitionen, erzielen aber geringe Einnahmen. Die Groß- und Einzelhändler und die anderen Zwischenhändler, die den Großteil des Gewinns aus dem Verkauf der Produkte einstreichen, tragen wesentlich geringere Kosten und Risiken. Die Qualität eines Produktes hängt jedoch in erster Linie von seinem Gestalter und Hersteller ab. Warum kann man in diesem ökonomischen Kreislauf deshalb nicht auch Gestaltern und Produzenten Vorteile garantieren und reduziert so weit wie möglich die Zahl der Zwischenhändler, die den Endpreis unnötig in die Höhe treiben, ohne selbst einen signifikanten Beitrag zu leisten? Wenn man weiß, dass ein Großhändler von Fachzeitschriften siebzig Prozent des Endverkaufspreises einsteckt, dass ein Möbelhändler auf fünfzig Prozent kommt, dass die gefragtesten Designobjekte zu einem Preis verkauft werden, der den Herstellungspreis verzehnfacht – in der Modebranche liegt der Verkaufspreis nochmals höher –, so wird man einsehen müssen, dass die selbsttätige Regelung des freien Marktes – das berühmte Gesetz von Angebot und Nach-

frage – nicht die beste Lösung ist, vor allem für die kleinen Unternehmen und die Handwerker. Es ist kein Zufall, dass Handwerker trotz ihrer spezifischen Fertigkeiten heute als das Proletariat der Wirtschaft wahrgenommen werden, auch wenn einige ihrer Repräsentanten eine Zeitlang den Rang der sogenannten »weißen Kragen« der Oberschicht erreicht hatten. Die Qualität und das Wissen des Handwerkers rentieren sich in der liberalen Wirtschaft nicht mehr in ausreichendem Maße. Sie verlieren an Bedeutung, da sie auf schlecht bezahlte Funktionen zurückgedrängt wurden. Das handwerkliche Produkt ist am Markt zu einem »Nischenprodukt« geworden. Und wir sehen seinem allmählichen Verschwinden machtlos zu.

2. Der emotional in seiner Identität verwurzelte Handwerker

Bei den meisten Handwerkern schätze ich deren innige Bindung an ihr spezifisches Können: Ihre Hände haben magische Fähigkeiten. Ich bewundere das Geschick des Drechslers, des Glasbläsers, des Kunsttischlers oder des Goldschmieds, mit dem sie das Material in Kunstobjekte verwandeln, nicht in Industrieprodukte. Die Historiker erklären, dass die handgemachten Objekte nichts anderes sind als die Vorläufer der Industrieprodukte. Mein Respekt gilt der Treue gegenüber der Tradition, den Techniken und den Materialien, die das Können der Handwerker auszeichnet. Dies betrifft auch die enge Beziehung zwischen Erfindungsgabe, manueller Fertigkeit und ausgeführtem Objekt, drei Schritte, die beim Handwerker untrennbar miteinander verbunden sind – eine Qualität, welche die Industrialisierung mit ihren Methoden der Aufteilung des Produktionsprozesses völlig aus den Augen verloren hat. Diese Einheit garantiert eine Kraft, die den Handwerker emotional mit seiner Arbeit und seinem Produkt verbindet. Daher schätzt der Handwerker sein Metier, während der Industriearbeiter die meiste Zeit über, seine Aufgabe als Pflicht ohne jede identitätsstiftende Perspektive wahrnimmt. Das Endprodukt bleibt ihm fremd, im Gegensatz zum handwerklichen Produkt, das als Ergebnis persönlicher Fähigkeiten entsteht, auf die der Handwerker stolz sein kann und denen er sich eng verbunden fühlt.

Anders als aus dieser starken identitätsbildenden Kraft und der Befriedigung, die mit der eigenen Arbeit einhergeht, lässt es sich kaum erklären, warum viele Handwerker ihren Beruf trotz der Krise dieses Sektors weiterhin ausüben. Dies ist nicht nur eine Frage des materiellen Auskommens wie bei vielen anderen Berufen, denen es an identitätsbildendem Potenzial mangelt, und bei denen daher der finanzielle Ertrag im Vordergrund steht. Dieser weit verbreiteten materialistischen Mentalität, welche direkt mit der Oberflächlichkeit des liberalistischen Wirtschaftssystems korrespondiert, fehlt eine ethische Grundlage und ein identitätsbildendes Konzept. Daher ist es nicht verwunderlich, dass die Ökonomie der Globalisierung das Handwerk in eine marginale Position gedrängt hat. Ihrer Denkweise entzieht sich das Verständnis für die wesentliche und vitale Funktion des Handwerks ebenso wie die Erkenntnis, dass durch handwerkliche Produktion das Potenzial für einen Mehrwert entsteht, der nicht ökonomischer Natur ist.

3. Das Scheitern der Marktwirtschaft, ein schwerwiegendes moralisches Problem

Der Fall der Berliner Mauer ist eindeutiges Zeichen einer Veränderung, die einen tiefen Wandel in der Ausrichtung unserer Gesellschaft herbeigeführt hat. Dieses Ereignis hat die Geschichte gezeichnet: als Symbol für das Ende des Kalten Krieges zwischen dem sozialistischen und dem kapitalistischen Block, mehr noch aber als Triumph des Wirtschaftsliberalismus in seiner Eroberung der Weltmärkte. Seitdem ist alles der Herrschaft eines eingleisigen ökonomischen Systems unterworfen, das die grenzenlose Rentabilität zur höchsten Regel macht: ein wilder, gewalttätiger, aggressiver und der Kultur gegenüber abfälliger Kapitalismus. Man kann ihn als wild bezeichnen, da er sich von den Regeln des Systems gelöst zu haben scheint, die ihn bis dahin im Zaum gehalten und für seine Regulierung und Kontrolle gesorgt hatten. Das Wachstum war begrenzt, da es sich durch die damit einhergehenden perversen Effekte über einen bestimmten Punkt hinaus gegen die Interessen der Gesellschaft selbst richtete, die ihre regulierende Funktion im Herzen der politischen Macht aufrecht erhielt. Heute ist diese unerlässliche Aufgabe nahezu verschwunden. Die Idee der Ausgewogenheit zwischen dem von den Wirtschaftsinstanzen definierten Fortschritt und der Orientierung auf eine politische Klugheit, welche die Ansprüche der Gesellschaft und mit ihnen das ökologische Gleichgewicht verteidigte, existiert nicht mehr.

Infolgedessen ist das Vertrauen der Bürger in die politische Klasse praktisch verschwunden. Die aktuelle politische Praxis zeigt, dass es nicht mehr um die Frage nach Parteien oder Programmen geht, sondern um das Problem von Privatinteressen und Lobbyismen. Fast keine Partei engagiert sich mehr für eine eigene, an ein Ideal der Verteidigung öffentlicher Interessen gebundene Politik. Das Ziel aller Parteien besteht vielmehr darin, private Interessen zu organisieren. Die Sorge gilt der Einflusssicherung der Lobbyisten innerhalb der parlamentarischen Gruppierungen, um so über politische Kurswechsel oder neue Gesetze entscheiden zu können. Die Politiker bemühen sich vor allem darum, die Existenz dieses Systems zu garantieren, das sich trotz permanenter Bedrohung durch die wirtschaftliche Krise, den Anstieg der Arbeitslosigkeit oder den Zusammenbruch der Märkte am Leben hält. Die großen Unternehmen haben die Produktionsprogramme rationalisiert, indem sie dank der neuen Technologien automatisierte Produktionsmethoden in die Industrie einführen konnten, die Millionen Menschen ohne Arbeit ließen.

Ein unerbittliches Desinteresse sich der Sozialausgaben anzunehmen, wütet in ganz Europa. Das hat den Effekt, dass den Schwächsten die Kosten für die laufenden Reformen aufgebürdet werden.

Die Kluft zwischen Arm und Reich verschärft sich von Jahr zu Jahr, auch in den begünstigten europäischen Ländern. Die Armut wächst, die sozialen Dienstleistungen sind nicht mehr in der Lage, angemessen auf die Bedürfnisse der Bevölkerung zu reagieren und werden vernachlässigt. Die Begleiterscheinungen dieser Situation sind bekannt: soziale Gewalt, Hinwendung zu antidemokratischen oder totalitären Haltungen bei Jugendlichen, ziviler Rückzug bei Erwachsenen. Vor diesem politi-

schen Hintergrund, der einer Einbahnstraße gleicht, zählen nur noch einige wenige Privilegierte. Das Handwerk ist zunehmend bedroht und wird durch eine seit mehr als dreißig Jahren andauernde tiefgreifende Struktur- und Ausbildungskrise weiterhin bedrängt. Immer weniger Jugendliche denken daran, in die elterlichen Fußstapfen zu treten, was einen entscheidenden Schwund an Berufskenntnis nach sich zieht. So besteht die Gefahr, dass eine der wesentlichen Ressourcen des Handwerks bald verschwinden wird. Die Folgen werden katastrophal sein, wenn nicht gar unüberwindlich.

4. Das verlorene Können, das Risiko eines Niedergangs des Handwerks

Die handwerklichen Berufe stehen nach dem Verlust dessen, was den Grund ihrer Existenz und Eigenart ausmacht vor einer ernsthaften Bedrohung, da die Qualität einer von Hand gefertigten Arbeit nie wirklich mit der von Maschinen oder digitalen Technologien hergestellten Objekte verglichen werden kann. Dieser Realität muss man sich bewusst sein, wenn es um die Art der Weitergabe der Kenntnisse an die nächsten Generationen und um die Frage der Ausbildung geht. Die Lösung dieses Problems liegt vor allem im Vermögen der politischen Kräfte und der Berufsverbände, denn es ist nötig den Handwerkern einen Qualitätssprung vom einfachen Arbeiter zum hochqualifizierten Spezialisten zu ermöglichen, ihm also wieder eine Position zu geben, die faktisch mit der Anhebung seines Lohns einhergehen muss. Dies bedeutet, dass die handwerkliche Produktion Teil einer Produktkategorie werden muss, die nicht mehr in den Bereich des Billigmarkts fallen darf, sondern in den des »Nischen-Designs«, was sich nicht notwendigerweise mit dem Luxusbereich deckt. Nur durch solch eine attraktive Perspektive wird es möglich sein, das Interesse der jungen Generationen zu stimulieren. Von den verantwortlichen Kreisen der Wirtschaft muss gefordert werden, das Handwerk aus der Einstufung als ökonomisch daniederliegender Branche herauszuführen. Dieses Ziel muss von allen beteiligten Berufsverbänden verstanden, gewollt, verfolgt und in den entsprechenden Schulen unterrichtet werden.

Der Erfolg dieser Strategie hängt entscheidend von der Unterstützung durch eine neue Verteilungspolitik ab, wobei ein Teil der Zwischenhändler entfallen sollte, deren Funktionen an die Handwerker selbst übertragen werden. Die handwerklichen Berufe und ihre Verbände, gestärkt von Institutionen wie den Handelskammern, brauchen eine neue Synergie und vor allem eine effiziente und gut am Markt verankerte Dynamik, die in der Lage ist, die administrativen, gesetzlichen und steuerlichen Hindernisse in Vorteile zu verwandeln. Im Gegensatz zur aktuellen, von der globalisierten Marktwirtschaft praktizierten Tendenz der Verlagerung und Aufsplittung, muss das Handwerk seine Aktivitäten durch eine von einer neuen Kategorie von Handwerkern gelenkten Politik neu organisieren. Diese Handwerker sollten von spezialisierten Arbeitern zu authentischen Schöpfern und Produzenten werden, über aktualisierte technologische Kompetenzen verfügen und über die relevanten Märkte informiert sein. Zweifellos müssen die Handwerker ihrem Berufsstand ein

moderneres und effizienteres Image geben. Mir scheint es von entscheidender Bedeutung, dass sich das Handwerk wieder durch einen Status behauptet, der die Bedeutung seines Beitrags für den sozialen Fortschritt widerspiegelt und deutlich zeigt, dass die Handwerksberufe eine unverzichtbare Basis der heutigen Wirtschaft darstellen. Beruht die postmoderne europäische Ökonomie in Wirklichkeit nicht auf der kleinen und mittleren handwerklichen wie industriellen Produktion? Betont werden muss das Verdienst, das den Handwerkern in wirtschaftlicher, sozialer und ethischer Hinsicht zufällt. So gilt es, ihr Image in einer Zeit aufzuwerten, in der die Industrie in eine Krise verwickelt ist.

5. Eine neue Art von Handwerker ausbilden

Eines der Themen, welche die Theoretiker des neuen europäischen Designs bewegen, ist die Definition eines Profils für den Handwerker-Designer, dessen Aufgabe – jenseits der herkömmlichen Spezialisierung auf ein bestimmtes Material – auch darin bestehen sollte, als Schnittstelle im Prozess der Prototypisierung für die Industrie zu fungieren und als Vermittler zwischen den verschiedenen Phasen der Fertigung und den digitalen Techniken, die Anwendung in der Spitzentechnologie finden. Diametral entgegengesetzt zum Vertrauen in die Großserienproduktion der Moderne, appelliert die typisch postmoderne Produktionsweise an eine limitierte, vielfältige und hybride Produktionsart. Diese ermöglicht es von Hand und mit der Maschine gefertigte Produkte zu verbinden und in kleineren Serien zu produzieren. So können sich zum Beispiel Produkte in Marktnischen behaupten. Diese Produktion wird zur raffinierten Variante durch die fruchtbare Kombination der Produktionsweisen. Sie eröffnet den Weg zu einer neuen Ästhetik, wie es das »neue Design« gezeigt hat.

Persönlich bevorzuge ich den Ansatz einer professionellen handwerklichen Ausbildung, die eine sukzessive Spezialisierung in den Bereichen des Designs vorsieht, vor allem im Industriedesign. Sie sollte jedoch schon von Beginn an in der Lage sein, eine zuverlässige technisch-manuelle Kompetenz für den Beruf zu vermitteln, dem sich der Handwerker widmen wird. Der so ausgebildete Gestalter muss eine in mehreren Bereichen kompetente Person sein, die sich des Fortschritts der handwerklichen Techniken bewusst ist, das heißt, der für seinen Sektor spezifischen Fertigkeiten und Erfordernisse für die industrielle Produktion. Er muss jedoch auch ein autonom denkender Mensch sein, der Verbindungen zur künstlerischen Aktualität erkennen und in seine Arbeit integrieren kann. Ihm darf die Welt der Halbfabrikate nicht fremd sein, zugleich muss er die Technik kennen und vor allem die neuen Technologien, die er zu koordinieren hat. Nicht mehr auf eine einzige Objekt- oder Materialkategorie spezialisiert, wird der neue Handwerker-Designer so zum Erfinder und Produzenten neuer Prototypen für die Industrie und dank seiner besonderen Kompetenzen aller Wahrscheinlichkeit nach auch zum Hersteller neuartiger Objekte. Dies impliziert eine Art von Schule, die der klassischen Werkstatt das digitale Labor zur Seite stellt, wo die Projekte, die in verschiedene Bereiche fallen, von inter-

disziplinären Gruppen erarbeitet werden, wo neben der manuellen auch die visuelle und intellektuelle Sensibilität verfeinert wird, wo also Wissen und Sinne als miteinander verbunden verstanden werden und eine kontinuierliche praktische und kulturelle Ausbildung erfahren.

Ich weiß, dass eine Verwandtschaft zwischen dem vorgeschlagenen Modell und dem besteht, was in Italien als »fatto ad arte« bezeichnet wird. Wahrscheinlich ist die Nähe zwischen dem Handwerk-Design und der Kunst das angemessenste Terrain für diesen Typ von Designer, der danach strebt, sich vom industriellen Design zu unterscheiden, das den Erfordernissen von Industrialisierung und Markt und den unterschiedlichen Ingenieuren ganz und gar unterworfen ist. Was die neuen Handwerker-Designer außer ihrer professionellen Kompetenz brauchen, ist eine Autonomie im Ausdruck und eine kritische Distanz gegenüber der Praxis und Mentalität der Produktion. Nötig sind Schulen, in denen die Leidenschaft für das handwerkliche Können und den sozialen Fortschritt im Vordergrund stehen, die erworbenen Kenntnisse der gemeinschaftlichen Entwicklung dienen und die Möglichkeiten des Berufs von einer kulturellen Position aus betrachtet werden, das heißt unter der Perspektive der großen kreativen Bewegungen und Ideen, die eine Zeit kennzeichnen und zu deren Entfaltung der Handwerker seinen wichtigen Beitrag leisten soll.

Erfahrungen mit der Wiederbelebung des Handwerks

Von den 1990er Jahren an war ich für mehr als ein Jahrzehnt mit drei wichtigen Initiativen zur Wiederbelebung des Handwerks beauftragt: in Colle Val d'Elsa im Bereich Kristallglas, in Meisenthal im Bereich Glaskunst und in Wien in einem Programm zur Neuauflage einiger klassischer Möbel der legendären Firma Thonet, erweitert um eine neue zeitgemäße Produktlinie.

Handwerk, Industrie, Territorium: Kristallglas aus Colle Val d'Elsa, 1993

Die interessanten Aspekte des Projekts zur Belebung der Kristallglasproduktion von Colle Val d'Elsa in der Provinz Siena (von 1992 bis 1994) liegen im methodischen Ansatz und in der Komplexität einer Initiative, die von der Neubestimmung der Rolle des Handwerks bis zum Produktdesign reichte und von der Entwicklung von Marktstrategien hin zur Gründung einer Qualitätsmarke, zum Aufbau einer Ausbildungsstruktur und zu Beratungsangeboten. Durch das breitangelegte Konzept handelte es sich damals in Italien um eine singuläre Erfahrung, womöglich auch um ein Modell zur Belebung des Handwerks, das mit entsprechenden Modifikationen auch in anderen Produktionsbereichen Anwendung finden kann.

Wie es manchmal geschieht, stand das gesamte Unternehmen von Anfang an unter dem Zeichen der Unvorhersehbarkeit. Ich wurde gewissermaßen durch Zufall,

assistiert von Clara Mantica, mit der Projektleitung betraut. Kurz davor hatte ich in das Programm des CCI am Centre Georges Pompidou eine Ausstellung des Florentiner Architekten Giovanni Michelucci aufgenommen, ein Projekt, an dem sich auch die Stadt Siena beteiligen wollte. Es wurde eine gemeinsame Ausstellung verabredet. Später erfuhr ich, dass die Ausstellung in Siena realisiert worden war, ohne das Centre Georges Pompidou davon in Kenntnis zu setzen. Wenige Monate darauf wurde ich von der lokalen Kammer für Handel, Handwerk und Industrie in die internationale Jury für deren neuen Hauptsitz in Siena eingeladen. Ich hielt diese Einladung für einen simplen Akt der Wiedergutmachung und lehnte ab. Danach rief mich der Präsident der Kammer an und insistierte auf meiner Teilnahme an einem Kongress in Siena. Diesmal sagte ich zu. In einer Kongresspause berichtete er mir von der äußerst schwierigen Gesamtsituation des toskanischen Handwerks und fragte mich, ob ich keine Idee zu einer Initiative hätte, die zur Verbesserung der Lage beitragen könnte. Ich schickte einen ersten sehr allgemeinen Vorschlag. Er sollte von einer Expertengruppe geprüft werden, die 1992 in Siena bereits eine Ausstellung mit dem Titel »Mestieri d'Autore« kuratiert hatte, eine Art Inventar der handwerklichen Aktivitäten in der Region, das die Bereiche Keramik, Stein, Edelmetalle, Schmiedeeisen, Textilien und die Restaurierung von Büchern umfasste.

Diese Ausstellung war ein Ausgangspunkt, hatte jedoch kein konkretes Ziel. Mein Vorschlag hingegen sah die Stärkung verschiedener, vor allem psychologischer Aspekte vor, und verfolgte den ausgesprochenen Zweck, Möglichkeiten der Öffnung zu schaffen, die das Territorium für die notwendigen Veränderungen rüsten sollten. Auf dem Programm standen im Wesentlichen folgende Ziele: ein positives Klima schaffen und ein stabiles Kommunikationsnetz zwischen den verschiedenen Beteiligten herstellen; gegenseitige Ergänzung und Einvernehmen zwischen ihnen erzeugen; auf verschiedenen Ebenen arbeiten, um eine funktionierende Dienstleistungsstruktur zu entwickeln; ein Bild von Siena und seiner Umgebung propagieren, das eine Zukunftsvision eröffnet und nicht mehr einseitig auf die Vergangenheit gerichtet bleibt. Es handelte sich um eine schwierige Überzeugungskampagne, wobei auch eine Rolle spielte, dass ich als Ausländer nicht entsprechend in die lokalen Machtzirkel eingeführt war. Ich hatte jedoch das Glück, in Antonio Sclavi, dem Präsidenten der Sieneser Kammer für Handel, Handwerk und Industrie, einen überzeugten und entschiedenen Befürworter der Initiative zu finden. Er stellte mir die nötigen finanziellen Mittel für die von mir geleitete vierköpfige Arbeitsgruppe und die Durchführung der verschiedenen Projektphasen zur Verfügung.

Nach Zustimmung der Expertenkommission zu einem zweiten detaillierten Vorschlag kam es zu der Entscheidung grundsätzlich jede Veranstaltung des Programms einem Handwerksbereich zu widmen. Den Anfang machte das Kristallglas von Colle Val d'Elsa, wofür eine Qualitätsmarke geschaffen und ein damit verbundenes Leistungspaket entwickelt werden sollte.

An diesem Punkt begann ich, das Netz an Kontakten zu spannen. Ich besuchte Industrien, Vereine, Verbände, Graveure und Glasschleifer, Institutsleiter und Per-

sönlichkeiten des politischen Lebens aus Gemeinde und Region, um Informationen zur lokalen Situation und den bestehenden Problemen zu sammeln.

Der nächste Schritt bestand in der Analyse der Produktion und der Kooperationsbedingungen zwischen der Großindustrie (C. A. L. P. – Cristalleria Artistica La Piana – mit damals achthundert Beschäftigten), der mittleren und Kleinindustrie (Vilca mit dreißig, Arnolfo di Cambio mit fünfzehn und Colle mit neunzig Beschäftigten) und den verschiedenen Werkstätten, deren Zahl in den Jahren zuvor von dreihundert auf sechzig zurückgegangen war. Die von der CNA (nationaler Verband für Handwerk, kleine und mittlere Unternehmen) zur Produktionsleistung des Sektors durchgeführten Studien gaben uns erste Hinweise und Orientierungen. Diese zielten vor allem darauf, Marktöffnungen für die Kleinunternehmen und Werkstätten zu finden, die sich gegenseitig erdrückende Konkurrenz machten, da sie dieselben Objekte mit denselben Dekoren produzierten. Ihnen sollte beim Aufbau einer veränderten Beziehung zur lokalen Industrie geholfen werden, speziell zur C. A. L. P., von deren Aufträgen sie abhängig waren. Es ging ausdrücklich darum, sich von der durch die wachsende Automatisierung hervorgerufene Abhängigkeit vom industriellen System zu befreien, die den Handwerker zu einem einfachen Arbeiter machte und dazu zwang, auf eigenes kreatives Streben zu verzichten. Es herrschte eine beträchtliche technologische Rückständigkeit, gepaart mit den mangelnden Kenntnissen der Handwerker hinsichtlich der zur Verfügung stehenden Instrumente, was auch mit einer generellen Skepsis gegenüber der Technologie einherging.

Auf ikonographischem Gebiet war die Situation nicht besser, da die Werkstätten alle auf dieselben Stilelemente zurückgriffen und sich gegen zeitgemäße Ausdrucksformen sperrten, was den Zugang zu bestimmten Märkten weiter einschränkte. Wir stellten auch fest, dass die Industrie zu einem weitaus geringeren Preis Dekore produzierte, die denen der Handwerker sehr ähnlich waren, womit sie dem Handwerk Konkurrenz machte. Trotz des bemerkenswerten manuellen Geschicks des lokalen Handwerks mangelte es an Aufgeschlossenheit gegenüber der Erforschung und Produktion neuer Objekttypen unter Einbeziehung anderer Materialien, die mit dem Kristallglas kombiniert werden konnten. All dies begrenzte die Möglichkeiten, zu einer größeren Vielfalt an Produkten und Ornamenten zu gelangen und sich neuen Märkten zu öffnen. Das Handwerk hatte noch immer die Gewohnheit, in der Werkstatt auf den Kunden zu warten, ohne alternative Vertriebs- und Verkaufswege zu gehen.

Auf dem Hintergrund der zusammengetragenen Informationen erarbeiteten wir ein aus verschiedenen Arbeitsschritten bestehendes Programm. Das Ziel bestand in der Erneuerung und Belebung der mit der Kristallglasverarbeitung einhergehenden handwerklichen Tätigkeiten. Zudem sollten die spezifischen Charakteristiken des Kristalls von Colle Val d'Elsa herausgehoben werden. Ein weiterer wichtiger Aspekt galt Aktionen zur Verbesserung der Beziehungen zwischen der Industrie und dem lokalen Handwerk, um ein Modell zu entwickeln, das mit entsprechenden Modifizierungen auch in anderen Sektoren des Sieneser Handwerks greifen konnte. Unser Programm war ambitioniert, zielte auf die Innovation des »Produkts« Kristallglas,

aber ebenso auf die Entwicklung präziser Marktstrategien. Hierzu wurde eine Reihe von Ereignissen organisiert und ein mittelfristiges Programm festgesetzt, um ein Zentrum zur Beratung, Ausbildung und Information ins Leben zu rufen und Dienstleistungen als Antwort auf spezifische Erfordernisse voranzutreiben.

Das Programm 1992–1993 hatte zwei Ziele. Zunächst ging es darum, die technischen Kenntnisse wie die Berufspraxis durch eine Reihe von Laboratorien zum Thema »angewandte Kunst – Industrie – Design« zu erweitern und mit neuen Impulsen zu versehen. Dies geschah in enger Zusammenarbeit mit Kommunikations- und Marktforschern. Einbezogen wurden Designer, die aufgrund ihrer Kompetenzen klare Antworten auf die in den verschiedenen Interventionsbereichen entstehenden Fragen geben konnten. Die Designer waren den einzelnen Bereichen wie folgt zugeordnet: für die Technologie Alberto Meda, für die neuen Typologien Ugo la Pietra, für die Re-editionen Filippo Alison, für das Dekor Alessandro Mendini, für eine innovative Verbindung von Techniken und Materialien Andrea Branzi, für die Ausbildung Paolo Deganello. → **Abb. 43** Außerdem luden wir zwei Vertreter von Berufen ein, die auf unterschiedliche Weise mit dem Kristall verbunden sind: Regina Gambatesa für die Goldschmiedekunst und Alessandro Bagnoli für die Architektur.

Noch niemals hatte in Italien im Handwerksbereich eine Maßnahme dieser Komplexität auf so hohem Niveau stattgefunden. → **Abb. 44** Als Ergebnis wurde die Formulierung von Ideen und Projekten erwartet, die von jedem beteiligten Betrieb unter Berücksichtigung seines spezifischen Ansatzes → **Abb. 45** und basierend auf der persönlichen Interpretation der jeweiligen Handwerker und Designer, entwickelt werden konnten. So wurde ein intensiver Prozess des Austauschs in Gang gesetzt, bei dem der Handwerker von den Kenntnissen des Designers profitieren sollte und umgekehrt. → **Abb. 46** Die hierzu vorgesehenen individuellen Begegnungen entstanden in der Absicht, Prototypen zu realisieren, die von der Sieneser Kammer für Handel, Handwerk und Industrie finanziert werden würden.

Das zweite Ziel bestand in der Entwicklung eines Marktforschungsprogramms zur Wettbewerbsfähigkeit und zur Gewinnung von Informationen über die Produkte der Konkurrenz. Eine erste, von Spezialisten betreute Analyse erbrachte Hinweise zur Art der gefragten Kristallobjekte und zum Konsumentenverhalten gegenüber Objekten aus Kristall. Die Analyse, die einen nennenswerten Anteil des Budgets verschlang, gab jedoch keinen präzisen Aufschluss über die Vertriebsformen und -kanäle für die Produkte, die in das Programm des Konsortiums aufgenommen worden waren.

Schließlich wurden eine Reihe interdisziplinärer didaktischer Laboratorien organisiert, um den Handwerkern weitere Kenntnisse zu vermitteln. In den ersten neun Monaten der Zusammenarbeit entwickelte sich ein neues Verhältnis zu Entwurf und Objekt. In den verschiedenen Bereichen wurden etwa fünfzig Prototypen produziert. Die Designer erfüllten ihre Vermittlerfunktion, indem sie die Handwerker bei der Freisetzung beziehungsweise der Wiedergewinnung ihrer eigenen Kreativität unterstützten, um sie zu befähigen, sich mit zeitgemäßen Technologien und »Sprachen« ebenso wie mit alternativen Vertriebs- und Verkaufsstrukturen ausein-

43 Filippo Alison: Glas und
Karaffe nach Le Corbusier für
Vilca, 1993.

44 Andrea Branzi, aus der
Serie »I componibili« für Mario
Brogi, 1993.

45 Ugo La Pietra, Vase mit
Figuren für Vilca, geschliffen
von Gebrüder Gelli, 1993.

46 Alberto Meda, Glas mit
Titanfuß für CALP, geschliffen
von Arduino Bacci, 1993.

anderzusetzen. In dieser Zusammenarbeit zeigte sich, dass der eingeschlagene Weg durchaus erfolgreich sein kann. Wichtig war uns die Stärkung der Kreativität des Handwerkers, um allmählich wieder eine gestärkte, partnerschaftliche Position gegenüber der Industrie zu gewinnen.

Die Ergebnisse der ersten neunmonatigen Arbeitsphase wurden in einer Ausstellung mit dem Titel »Mestieri d'Autore – Das Kristallglas aus Colle Val d'Elsa« im Rathaus von Siena gezeigt. Als Kurator der Ausstellung entschied ich mich, sie in vier Abteilungen zu gliedern: eine historische Einführung zum Kristallglas, dann das Beste der aktuellen Kristallglasproduktion von Industrie und Handwerk in Colle, anschließend die Präsentation der realisierten Prototypen zur Erneuerung des Handwerks von Colle und als vierte Station eine Auswahl von Arbeiten der besten europäischen Produzenten, um Vergleiche mit erreichbaren Qualitätsniveaus in der Kristallverarbeitung zu ermöglichen. Gezeigt wurden Baccarat für Frankreich, Kosta-Boda für Schweden, Schott-Zwiesel für Deutschland und Swarovski für Österreich.

Mit der Ausstellung endete mein Vertrag mit der Sieneser Kammer für Handel, Handwerk und Industrie. Das Projekt fand jedoch eine positive Fortsetzung mit der Gründung des Kristall-Konsortiums von Colle Val d'Elsa, dem ich als Berater angehörte, wobei ich auch die Auswahl der Produkte für den Verkaufskatalog betreute. Entwickelt wurde eine Qualitätsmarke für das Konsortium. Roberto Sambonet, der auf meinen Vorschlag mit der grafischen Gestaltung beauftragt worden war, realisierte einen ansprechenden Katalog und eine Informationsbroschüre mit dem Titel »Das Kristall«. Die Leitung des Konsortiums wurde einem Team übertragen, das aus dem in der C.A.L.P. aktiven Präsidenten bestand, aus drei Vertretern der drei mittleren Industrien und dem Verantwortlichen für die Absatzstrategie im Projekt Colle Val d'Elsa.

Seit seinem Bestehen hatte das Konsortium mit einer Reihe von Konflikten zu kämpfen. Die Mehrzahl seiner Leitungsmitglieder kam aus großen oder mittleren Unternehmen, was tatsächlich zu Interessenskonflikten mit den von ihm repräsentierten Firmen führte. Anfangs kam es zu Fehlbesetzungen der Positionen einiger Verantwortlicher. Zudem verfügte das Konsortium nicht über ausreichende finanzielle Mittel, um ein Lager zu unterhalten, was die Handwerker zur Vorfinanzierung der Produktionskosten zwang und die Kunden mit langen Lieferzeiten konfrontierte, da die Objekte nur auf Bestellung produziert wurden. Nachdem mir diese Schwierigkeiten bewusst geworden waren und ich auch nicht mehr in der Position war, die mir erlaubt hätte, in die Programme einzugreifen, beendete ich meine Zusammenarbeit mit dem Konsortium.

Letztlich sahen sich die Handwerker in ihrer Erwartung hinsichtlich der Eröffnung neuer Märkte enttäuscht. Das Kristall-Konsortium Colle Val d'Elsa besteht noch heute, hat sich jedoch im Laufe der Zeit durch eine Statutenänderung von einer kommerziellen Organisation in eine gemeinnützige Vereinigung verwandelt. Das hebelte unsere Idee der Belebung aus und kam den Interessen von Produzentenverbänden, Industrie und Politikern entgegen – jedoch nicht denen der Hand-

werker, zu deren Unterstützung die Maßnahme ins Leben gerufen worden war. Auf Initiative des Konsortiums wurde das Kristallmuseum eingerichtet, wo unter anderem auch die Prototypen zu sehen sind, die im Rahmen unserer Laboratorien entstanden waren. Die didaktischen Programme wurden mangels finanzieller Mittel abgesetzt. Die C. A. L. P. hat ihre Konkurrenzstrategie gegenüber den Handwerkern nicht geändert.

Fünf Jahre nach der Ausstellung in Siena wurde ich von Gabriele Bagnasacco, dem neuen Präsidenten der Firma Arnolfo di Cambio, kontaktiert. Er bekannte, erst viel später die Absichten verstanden zu haben, von denen mein Versuch zur Wiederbelebung des Kristallglases von Colle getragen war. Da er sie positiv bewertete und an ihrer Umsetzung interessiert war, schlug er mir vor, in Zusammenarbeit mit einigen Designern ein Produktionsprogramm von Designobjekten für sein Unternehmen zu entwickeln. Sein Vater hatte bereits von exzellenten Designern wie Marco Zanuso, Joe Colombo und Cini Boeri gestaltete Objekte aufgelegt, wodurch eine über lange Jahre gewachsene Vertrautheit mit den Designern entstand, deren Arbeit geschätzt wurde. Daher akzeptierte ich die Einladung und machte mich ans Werk. Das Ergebnis erfüllte alle Erwartungen. Dank der Beiträge hochkarätiger Designer wie Michele De Lucchi, Ettore Sottsass, Karim Rashid, Enzo Mari, Roger Tallon, Toshiyuki Kita, Alfredo Häberli, Oscar Tusquets, Alberto Meda und Konstantin Grcic gelang es uns in fünf Jahren, unter dem Zeichen »Clearline« die außergewöhnlichste Kollektion an zeitgenössischem Kristallglas zu kreieren, die im Handel erhältlich ist. Die Freude und Befriedigung, die ich als Art Director aus dieser Initiative zog, war für mich wichtig, aber vor allem handelte es sich um eine Gelegenheit zu zeigen, wie sich das Konsortium hätte entwickeln können, wäre es der einmal vorgegebenen Richtung für einen Aufschwung gefolgt.

Didaktische Seminare für die europäische Universität am CIAV in Meisenthal, 1992–2002

Ganz anders geartet war das Projekt, das ich ein Jahrzehnt lang im lothringischen Meisenthal betreute. Mein Beitrag zur Wiederbelebung der Glasproduktion in Meisenthal zielte darauf, das Internationale Glaskunstzentrum CIAV für Studenten der europäischen Kunst- und Designschulen zu öffnen und ein Zentrum zu schaffen, wo ihnen eine solide technische Basisausbildung vermittelt wird und sie unter der Anleitung qualifizierter und in der künstlerischen Glasgestaltung spezialisierter Designer Glas- und Kristallobjekte herstellen. Regelmäßige themenbezogene Zusammenkünfte sollten aus Meisenthal ein Begegnungs- und Informationszentrum sowie ein internationales Ausbildungszentrum für Glas- und Kristalldesign machen. Auch dieses Projekt entstand aus dem Zusammenspiel einer Reihe von Zufällen, die dessen Organisation und Finanzierung ermöglichten.

Gleich nach meiner Berufung zum Professor für Designtheorie und -geschichte an der Hochschule der Bildenden Künste in Saarbrücken wurde ich vom saarländi-

schen Minister für Bildung und Kultur zur Teilnahme an der Entwicklung eines interregionalen französisch-deutschen Projekts zur Wiederbelebung der Glas- und
Kristallproduktion in Meisenthal eingeladen. Der saarländische Ministerpräsident
beabsichtigte die HBK mit einer französischen Universität zusammen zu spannen,
wobei er vor allem an Nancy oder Metz dachte. Außerdem garantierte er die Priorität des Projektes bei den Finanzierungsanträgen an die Europäische Union. Der Kultusminister seinerseits betonte, er hielte es nur für legitim, dass sich die Professoren
zugunsten der regionalen Institute in einem komplementären Bereich als Dozent,
Berater oder Organisator kultureller Veranstaltungen engagierten. Mir gefiel dieser
Gedanke, da er die Hochschule mit der regionalen Kulturwelt verband und durch
die Beteiligung an praktischen Aktivitäten darin verankerte. Da ich aus Paris kam,
dort als Direktor des CCI des Centre G. Pompidou gute Beziehungen zum französischen Kulturminister hatte und meine Muttersprache französisch ist, hielt man
mich für prädestiniert, von Seiten der HBK das Projekt Meisenthal zu übernehmen.

Als erstes kontaktierte ich die Verantwortlichen der Kunstschule Metz, da bereits
ein Abkommen zwischen dem Saarland und Lothringen über ein gemeinsames didaktisches Projekt für Meisenthal unterzeichnet worden war. Dieses Abkommen war
jedoch ohne Einverständnis der Leitung der Kunstschule geschlossen worden, die
sich der Zusammenarbeit daraufhin verweigerte. Ich wandte mich an die nationale
Kunstschule Nancy, die ebenfalls ablehnte. Die Haltung von Nancy war umso unverständlicher angesichts der langen und herausragenden Tradition der Kristallverarbeitung im Département Meurthe-et-Moselle: Man denke nur an die Produktion der
Firma Daum, weltweit berühmt für die herrlichen, von Émile Gallé geschaffenen Stücke. Die regionalen Kristallproduzenten wandten sich darauf an die Gesellschaft des
Regionalen Naturparks Vosges du Nord. Mit dieser schlossen wir eine Vereinbarung
über ein Projekt zur Wiederbelebung der Glas- und Kristall-Ausbildung in Meisenthal. Ich erarbeitete einen ersten Programmentwurf, der mit dem Antrag auf Finanzierung im Rahmen des Interreg Programms 01 1993–1996 an die Europäische
Union nach Brüssel gesandt und dort befürwortet und finanziert wurde.

Meine Begeisterung für das Projekt war getragen von drei Aspekten, die mich besonders interessierten und motivierten.

Der erste bezog sich auf die Lehre. Da ich sah, dass die Studenten von den digitalen
Technologien abhängig wurden und viele von ihnen unter diesen neuen Instrumenten »litten«, wurde mir bewusst, wie nötig es war, durch Kurse und praktische
Tätigkeiten im Bereich von Glas und Kristall Alternativen zu vermitteln, die ihre Sinne
belebten, sie aus einer Welt rein virtueller Bilder vorübergehend lösten und zur Wirklichkeit der taktilen und materiellen Eindrücke zurückbrachten. Ich sah, wie eine kontinuierliche Nutzung digitaler Medien die Sinne auszehren kann, und verstand, wie
wichtig es in der Designerausbildung ist, die direkte Beziehung zu den Materialien zu
intensivieren. Die Kurse und Seminare zur Glasgestaltung wurden von den Studierenden tatsächlich als Befreiung erlebt und die Herstellung der eigenen Stücke als wahres Vergnügen. Was hier geschah, war eine optimale Werbung für das Handwerk.

Der zweite Aspekt betraf mein Interesse für die Geschichte des Designs. Nachdem ich Meisenthal besucht und die Geschichte des Ortes kennengelernt hatte, war mir klar, dass dort Techniken und Objekte von historischer Qualität entwickelt worden waren. Émile Gallé (1846–1904), als angesehener Biologe und Künstler des Art Nouveau einer der Meister der sogenannten »Schule von Nancy«, hatte dort mehr als dreißig Jahre seines Lebens damit verbracht, seine berühmten Techniken der florealen Dekoration zu verfeinern, wobei er auf die technische Geschicklichkeit und Erfahrung der lokalen Glasbläser zählen konnte. Es handelte sich um eine einzigartige Situation in der Geschichte des Kristalls und des Art Nouveau, der ich mich nicht entziehen konnte. Die Werkstätten der Glasschleifer, die später mit Maschinen und Öfen ausgestattet worden waren, gerieten mir zu mythischen Orten. Es war anregend, mit den Designern und Studenten an diesen Ort zurückzukehren, um die von Gallé begonnenen Forschungen fortzusetzen. Das neben den Brennöfen liegende Museum mit den Objekten, die von jener einflussreichen historischen Periode zeugten, machte die Entwicklung von Gallés Untersuchungen deutlich. Die Museumsbibliothek wurde mir ein bevorzugter Ort zu Rückzug und Studium.

Der dritte Aspekt war sozialer Natur und bezog sich auf den Standort selbst, eine Zone teils zerstörter, teils restaurierter und wieder in Funktion versetzter Werkstätten, in denen zunächst eine kleine Gruppe von Beschäftigten tätig war. Aufgrund des guten Verlaufs des CIAV Programms wuchs sie auf etwa dreißig Personen an. Heute arbeitet sie fast ohne Subventionen. Zu diesem Erfolg trugen zumindest anfangs – das CIAV ist seit 1992 aktiv – die Lerneinheiten bei, die ich zehn Jahre lang leitete.

Es machte mir große Freude, am Wiederaufleben eines nahezu erloschenen Ortes mitzuwirken und die Hoffnungen und Erwartungen der in Meisenthal verbliebenen Bewohner nach so vielen Jahren der Depression zu teilen. In diesem produktiven Zentrum hatten einst über 550 Beschäftigte gearbeitet. In den 1990er Jahren waren alle Werkstätten und Geschäfte geschlossen worden. Heute sind CIAV und Museum ein touristischer Anziehungspunkt und eine kleine Produktionsstätte, die eine für die Region wichtige industrielle Vergangenheit lebendig hält. In der Großen Halle finden Konzerte, Ausstellungen und andere Veranstaltungen statt.

Mich freute auch die Möglichkeit, in Meisenthal zurückgezogen mit den jüngeren Generationen zusammenarbeiten zu können. Die Kurse dauerten ein Woche, die Sommerkurse zwei, damit sich in dem internationalen Kreis eine gemeinschaftliche Lebensform bilden konnte. Das Entstehen eines internationalen Netzwerks von Kunst- und Designschulen war ein großer Anreiz für die Studenten der HBK Saarbrücken und bot Gelegenheit zu Austausch und wechselseitigen Besuchen. Manch einem verhalf es zum Wechsel der Schule, um die Ausbildung in einem den Erwartungen eher entsprechenden Kontext fortzusetzen. Man lernte sich kennen, heiratete sogar. Die Meisenthal Seminare erwiesen sich für die HBK als eine Öffnung auf das Leben und die Berufspraxis. Das wurde damals dringend gebraucht.

Das didaktische System, das ich eingeführt hatte, war einfach. Es ging um den Aufbau eines internationalen Netzes an Schulen. Die Kurse und Seminare wurden

direkt an den Produktionsstätten angeboten und hatten das erklärte Ziel, zur Realisierung von Prototypen zu führen, damit die Studierenden sämtliche Produktionsschritte verfolgen konnten, vom Entwurf bis zum fertigen Objekt. Die Seminarleitung lag bei Experten aus dem Designbereich, ausgewiesen durch die Qualität ihrer Arbeit und mit besonderer Kenntnis in Entwurf und Herstellung von Glas- und Kristallobjekten, wodurch die Kurse zusätzliche Attraktivität gewannen. Mit Enzo Mari, Bořek Šípek, →**Abb. 47** Andreas Brandolini, Konstantin Grcic, Oscar Tusquets, Andrea Branzi, Paolo Deganello und Jasper Morrison kamen Persönlichkeiten, die das heutige Design entscheidend beeinflusst haben. →**Abb. 48** Parallel wurden Kurse für Künstler angeboten, die den Studierenden die Möglichkeit zu interdisziplinärem Austausch boten. An diesen Kursen nahmen fünfzehn Kunst- und Designschulen aus Holland, Frankreich, Deutschland, Italien, Spanien, Belgien und der Tschechoslowakei teil. Einige von ihnen waren auch regelmäßig bei den Seminaren vertreten. Etwas, worauf ich immer wieder bestand, war das Wachhalten des praktisch-handwerklichen Sinns des Produktdesigns durch die kontinuierliche Produktion von Prototypen. So wurde eine überkommene und qualifizierte manuelle Praxis gerade in den universitären Kursen verfolgt, die dazu tendierten, sie durch virtuelle dreidimensionale Simulationen zu ersetzen.

Die Kurse und Seminare in Meisenthal wurden von Lehrveranstaltungen an der HBK Saarbrücken unter Leitung verschiedener Gastprofessoren begleitet, darunter auch Paolo Deganello. Für die Studenten der verschiedenen Schulen wurden Besuche von Produktionsstätten und auf Glas spezialisierte Museen organisiert. In unregelmäßigen Abständen bot die Saarbrückener Hochschule Entwurfsseminare an, die sich auch auf Glas- und Kristallobjekte bezogen, welche dann in Meisenthal realisiert wurden. Im Curriculum der HBK fehlte eine Spezialisierung in dieser Disziplin, was jedoch durch die in Meistenthal gehaltenen Seminare kompensiert werden konnte.

Künstlerischer Leiter der Meisenthaler Produktion war mit Andreas Brandolini außerdem ein Kollege der HBK, der dann dort mein Nachfolger wurde. Er organisierte die Ausstellungen zum Abschluss der dreijährigen Seminarzeit der Interreg Programme 01, 02 und 03, die in Saarbrücken, Paris und Berlin gezeigt und von Publikationen begleitet wurden.

Neuauflagen für Gebrüder Thonet Vienna, 2001–2005

Als Pierluigi Cerri mich anrief und fragte, ob ich bereit sei, an einem Projekt zur Neuauflage für Thonet, genauer für Thonet in Wien mitzuarbeiten, war ich überrascht. Er sagte, dass er meine Arbeit als Designhistoriker schätze. Da ich an der Hochschule für angewandte Kunst in Wien (heute: Universität für angewandte Kunst Wien) unterrichtet hatte, würde ich außerdem die Geschichte und Situation des österreichischen Design und die der Firma Thonet, einer berühmten österreichischen Marke, gut kennen – Thonet Vienna war soeben von Poltrona Frau übernommen worden, die zur

47 Katerina Dusova, Kunst-
gewerbeschule Prag: Vase,
realisiert im Rahmen des
Seminars geleitet von Bořek
Šipek, 1994.

48 Diana Wölfert, Hochschule
der Bildenden Künste Saar:
Vase, realisiert im Rahmen des
Seminars geleitet von Andrea
Branzi, 1999.

neuen Gruppe Charme gehörte. Auch durch meine Deutschkenntnisse wäre ich für diese Rolle der Geeignete. Er hatte meinen Namen bereits gegenüber den Direktoren von Poltrona Frau erwähnt, die mich treffen wollten, um die Angelegenheit näher zu besprechen.

Die Zusammenarbeit mit Pierluigi Cerri, den ich seit Beginn der 1970er Jahre durch Gregotti Associati kenne, und der selbst als Art Director für Grafik und Kommunikation des Projekts verantwortlich war, erschien mir vielversprechend. Da es sich um Gebrüder Thonet handelte, berühmt durch die Erfindung von Möbeln aus unter Wasserdampf gebogenem Bugholz, akzeptierte ich ohne Zögern die Rolle des Art Director für die neue Kollektion an Re-editionen. Außerdem gefiel mir die Idee, die ich mit Cerri teilte, ein Programm für die Produktion neuer Objekte zu entwickeln. Meine Arbeit begann mit regelmäßigen Besuchen am Wiener Firmensitz, der kurz zuvor mit einem neuen, von Cerri ausgestatteten Showroom eröffnet worden war, mit Treffen am Stammsitz von Poltrona Frau in Tolentino in den Marken und im Studio Cerri in Mailand.

Zunächst vertiefte ich meine Kenntnisse über die Pioniergeschichte der Gebrüder Thonet und studierte die Jahreskataloge der Produktion, um herauszufinden, welche Objekte wieder auf den Markt gebracht werden sollten. Rasch wurden mir die finanziellen Probleme des Unterfangens bewusst, da bestimmte Modelle in einer Jahresauflage von über einer Million Exemplaren von den verschiedenen Thonet-Werken hergestellt worden waren – dies betraf in erster Linie den Stuhl Nr. 14, den sogenannten Wiener Caféhaus-Stuhl. Dieser Überfluss nährte einen Antiquitätenmarkt, der seit Jahren eine große Stückzahl zu niedrigen Preisen in Umlauf hielt. In Anbetracht des Angebots handelte es sich um Preise, mit denen eine neue Produktion nicht konkurrieren konnte.

Ein weiteres Problem bestand in der weit verbreiteten Herstellungstechnik von Möbeln aus gebogenem Holz, nachdem das zwischen dem Habsburgischen Kaiser und Michael Thonet vereinbarte »Privileg« verfallen war, wodurch der Konkurrenz die Produktion von Objekten mit derselben Technik verwehrt werden konnte. In ganz Europa wurden nun Möbel aus gebogenem Holz hergestellt, was die Dinge zusätzlich erschwerte, da die Antiquitätenhändler den Markt mit einer großen Zahl nicht authentischer, aber als solche ausgegebener Nachbildungen überschwemmten. Der Kampf gegen Neuauflagen von geringer Qualität oder Kopien von Originalmodellen würde zu einem Dilemma, deshalb war es schwer Argumente für den Sinn einer aktuellen Neuauflage zu finden.

Wie bei allen Vorhaben für eine Neuauflage stellte sich auch hier das Problem, wie man sich zu historischen, überholten Produktionstechniken verhalten sollte, die sich einerseits auf die Solidität des Objektes und seine lange Haltbarkeit auswirkten, die bei dem gehobenen Verkaufspreis erwartet werden konnten, zum anderen jedoch der Möglichkeit im Weg standen, eine authentische Produktion zu garantieren.

Schließlich war auch mit der Konkurrenz zu rechnen und die Frage der Rechte mit Gebrüder Thonet im deutschen Frankenberg zu klären, zu Beginn eine Filiale

der Gebrüder Thonet Vienna, welche die Rechte eines Mitglieds der Familie hielt, das bereits im 19. Jahrhundert die Thonet Deutschland gegründet hat. In den Jahren 1945–1953 baute Georg Thonet, Urenkel des Firmengründers Michael Thonet, das zerstörte Werk in Frankenfeld (BRD) wieder auf. Hierbei handelt es sich heute um eine konkurrierende Firma, die verschiedene Stücke der historischen Thonet Produktion auf den Markt bringt.

Angesichts dieser Schwierigkeiten und der Tatsache, dass ich kein Spezialist der Produktion der Gebrüder Thonet war, bat ich einen professionell prädestinierten Kollegen und optimalen Kenner dieser Produkte in die künstlerische Leitung. Mit Dr. Christian Witt-Dörring, Kurator am Museum für angewandte Kunst in Wien, teilte ich von jenem Moment an die Verantwortung in der Auswahl der Objekte, die der Gebrüder Thonet Vienna vorgeschlagen werden sollten.

Unsere Grundidee bestand von Anfang an darin, nach Themen gruppierte Produktlinien zu verfolgen.

Zunächst ging es um die Neuauflage einer Reihe von Gebrüder Thonet entworfenen historischen Objekten als Kollektion langlebiger Originalprodukte. Wir entschieden uns für einige Objekte, die sich in der Möbelgeschichte angesichts der Entwicklung anderer Möbel desselben Typs als »archetypisch« erwiesen und zu typologischen Erfindungen in diversen Möbelkategorien geführt hatten. Neben einigen Stühlen konzentrierte sich unsere Aufmerksamkeit auf Schaukelstuhl, Liege, Kleiderständer, Bücherregal, Bank, Sitzstock und einen Gartenstuhl. Da das Programm als Produktion »in progress« vorgesehen war, konnte es mit der Zeit – wenn nötig und auf Nachfrage des Marktes – um weitere Objekte desselben Typs verstärkt werden.

Als ersten Stuhl der Kollektion präsentierten wir die Nr. 1, den Schwarzenberg-Stuhl, der anfangs für den gleichnamigen Wiener Palast hergestellt worden war. Bei diesem Objekt, das war das Interessante, zeigte sich deutlich der Schritt von der primitiven Technik zu jener, die dann zum Markenzeichen des Thonet-Werks wurde. In einer Anfangsphase war die Ausführung dieses Modells in der Lamellenholztechnik geplant worden, wurde dann aber ohne substantielle Strukturänderungen in unter Wasserdampf gebogenem Holz realisiert. Das Modell wurde im Laufe der Zeit beständig verbessert, zuerst durch einen verstärkenden Ring zwischen den Stuhlbeinen, dann durch die Stabilisierung der Struktur durch zwei Bögen, welche Stuhllehne und Sitzfläche zusammenhalten. Der Stuhl Nr. 1 kann daher als der Thonet-typische Stuhl betrachtet werden. Auf seiner Grundlage entstanden in den folgenden Jahren zahlreiche Varianten und Verbesserungen bis hin zum berühmten Stuhl Nr. 14, →Abb. 49 dem meistverkauften aller Zeiten, der auch heute noch in Produktion ist. Es wäre unlogisch gewesen, die Neuauflage der Stühle mit einem anderen Modell zu starten. Wie jedes der neu editierten Modelle erhielt auch dieses in der Serienausstattung ein viersprachiges Begleitheft mit didaktischer Erläuterung des Produktionsprogramms, eine einzigartige Initiative.

Auf dieselbe Weise wurde mit der Liege Nr. 1 mit klappbarer Rücklehne verfahren. Diese Liege stammt aus einer Serie traditioneller Einrichtungsgegenstände wie

49 Michael Thonet, Stuhl Nummer 1, 1865.

der Récamière, konzipiert für die Ruhepause am Tag. Sie war gedacht für eine kurze Erholung, zur Lektüre, Entspannung oder Rekonvaleszenz und daher ausgestattet mit einem einfachen Mechanismus, durch den sich die Rücklehne in vier verschiedene Positionen verstellen ließ. Ohne hier auf weitere Details und konstruktive Erfindungen einzugehen, war die Liege Nr. 1 in ihrer Zeit zweifellos ein archetypisches Objekt, das die Produktion dieser Sorte von Möbeln beeinflusst hat.

Ein anderer Archetyp war der relativ seltene Sitzstock, eine Kombination aus Klappsitz und Spazierstock. Damals wurde der Stock nicht nur als Gehhilfe verstanden, sondern war vor allem ein Modeobjekt. Thonet Vienna hatte allein vierundzwanzig verschiedene Typen davon im Angebot. Heute ist der Modecharakter verschwunden, das Objekt kann aber durchaus nützlich sein, zum Beispiel bei Ausstellungs- und Museumsbesuchen. Auch in diesem Fall wählten wir eine Typologie der Vergangenheit, um eine Variante mit zeitgemäßer Funktion vorzuschlagen. Aus diesem Denken erwuchs die Kollektion »RE Classic«, mit der Ergänzung »The Original«, um klarzustellen, dass Gebrüder Thonet eine originalgetreue Re-edition garantierte.

Die zweite Möbellinie galt den Meistern der Wiener Moderne wie Adolf Loos, Josef Hoffmann, Otto Wagner oder Kolo Moser. Da es sich um eine Wiener Firma handelte, fühlten wir uns verpflichtet, uns ihrer ruhmreichen Geschichte zuzuwenden, indem wir das Beste der Kultur, aus der sie stammte, re-editierten. Wir fühlten uns berechtigt, diesen Typ der Neuauflage mit Thonet Vienna zu verbinden, da die genannten Meister mit dem Wiener Unternehmen zusammengearbeitet hatten. Das Streben nach einer industriellen Produktion, die sowohl den bürgerlichen Geschmack als auch die Suche nach neuen Ausdrucksformen befriedigt, schien uns auch heute noch einer kultivierten Klientel entgegenzukommen, die sich der Rolle dieser Meister bewusst war: Menschen, denen es wichtig ist und Freude bereitet, in einem privaten oder öffentlichen Ambiente zu leben, welches sich auf die identitätsstiftende Geschichte der Moderne bezieht, und die bereit sind, dafür zu investieren. Hier galt es, die angemessene Resonanz auf diese Produkte zu garantieren und für ihren Vertrieb zu sorgen. Trotz der hohen Forschungs- und Produktionskosten erschien uns das Projekt prädestiniert, am Markt erfolgreich zu sein.

Otto Wagner bezog die Firma Gebrüder Thonet in die Entwicklung seines Einrichtungsprogramms für die Postsparkasse in Wien ein, das zwischen 1902 und 1906 realisiert wurde. Unsere Untersuchungen mit Blick auf die Neuauflage fanden hundert Jahre später statt. Da die Urheberrechte abgelaufen waren, bekamen wir die Erlaubnis, die Archive der Postsparkasse einzusehen – denn bei einem Bombenangriff auf Wien waren die Archive von Gebrüder Thonet zerstört worden. Dort fanden wir die zu einer Neuauflage nötigen Dokumente. Beispielsweise entdeckten wir, dass ein Teil der Ausstattung nicht schwarz war, sondern dunkelgrau, wie es die in den Archiven entdeckten Lackrechnungen dokumentierten. Zum Beweis ließen wir einen Lehnstuhl aus dem Museum für angewandte Kunst in Wien in die Fabrik bringen und dort vorsichtig auseinandernehmen, wobei unter dem Schwarz Spuren von Grau zutage kamen.

Die historischen Forschungen in den Archiven und Museen waren für mich Momente großer Befriedigung, nicht nur wegen des Nutzens für die Lehre der Designgeschichte, der ich mich parallel dazu widmete. Wagners Programm für die Einrichtung der Postsparkasse – Schreibtische, Lehnsessel und -stühle, Bücherregale und Hocker – hatte zur Entstehung der ersten vollständigen, industriell gefertigten Büromöbelserie geführt. Zusammen mit dem Programm von Peter Behrens für die AEG stellten die Möbel für die Postsparkasse den allerersten Versuch dar, eine Marke und eine Corporate Identity am Markt durchzusetzen. Es war also vollends gerechtfertigt, diese Kollektion mit Otto Wagner zu beginnen. Das Einrichtungsprogramm für die Wiener Postsparkasse wurde auf unseren Vorschlag zum Großteil neu aufgelegt.

Ein anderer Bereich, in dem die Avantgarde auf Gebrüder Thonet vertraute, war die Produktion von dauerhaften und wertvollen Einrichtungen für Bars, Cafés und Restaurants. Die Serie von Adolf Loos für das Café Museum in Wien (1899), der Armlehnstuhl von Josef Hoffmann für das Sanatorium von Purkersdorf (1904) und der ebenfalls von Hoffmann entworfene Sessel für das Cabaret Fledermaus (1907) zählen zu den wegweisenden Etappen in der Geschichte des modernen Wiener Designs. Alle drei Objekte wurden in das neue Programm übernommen, das damit den wichtigsten Ikonen der Wiener Möbel jener Zeit Tribut zollte. Diese zweite Kollektion erhielt den Namen »RE Masters of Vienna, The Original«.

Die dritte Einrichtungslinie war den zeitgenössischen Meistern gewidmet. Im Einverständnis mit Cerri beschlossen wir, mit Enzo Mari zu beginnen und anschließend Vico Magistretti dazu zu holen. Da der neue Firmensitz immer noch Wien war, erschien es mir plausibel, Wiener Meister wie Hans Hollein, Luigi Blau oder Herrmann Czech in das Programm aufzunehmen. Es war nicht so einfach, der Tendenz der neuen Firmeneigentümer entgegenzutreten, die – zum Teil aus Narzissmus, zum Teil aus mangelnder Kenntnis der Wiener Situation – nur italienische Designer beauftragen wollten. Infolge der Übernahme von Gebrüder Thonet Vienna durch eine italienische Firma keimte in Wien die Hoffnung auf einen neuen Aufschwung unter Einbeziehung der ansässigen Designer. Es existierte bereits ein recht anspruchsvolles Einrichtungsprogramm der Firma Poltrona Frau. Es wäre darum gegangen, die neue Linie zu integrieren, ohne die laufende Produktion zu stören. Leider war mein Einsatz für diese zuletzt entwickelte Linie von kurzer Dauer, da Witt-Dörring und ich unsere Zusammenarbeit mit Poltrona Frau aufkündigten.

Die »Contempory« benannte Kollektion startete bestens mit Möbeln von Enzo Mari: ein Stuhl mit Armlehnen und das gleiche Modell ohne Armstützen, eine Version als Schaukelstuhl, dazu eine Serie von drei Tischen. Es handelte sich um ein qualitativ hochwertiges Programm, einfach und → **Abb. 50** essenziell, wie alle von Mari entworfenen Objekte, aber mit einer Reihe von Innovationen, die aus dem Möbelstück ein neues Produkt machten, abgestimmt auf die adäquaten Technologien. Mari hatte das Thonet System in seinem Wesen begriffen, den Zusammenschluss der Objekte zu Familien, die formale Einfachheit und die raffinierten technisch-konstruktiven Neuerungen. Im Fall der Familie der Stühle verwendete er die von

50 Enzo Mari, »Stuhl 030101« und »Tisch 030201« für Gebrüder Thonet Vienna, 2003.

Gebrüder Thonet seit den 1920er Jahren genutzte Technik der gebogenen Rohre und passte sie dem technologischen Fortschritt an. Das traditionelle Stahlrohr wurde durch ein nahtlos gepresstes Aluminiumrohr ersetzt, dessen Durchmesser in der Absicht reduziert worden war, durch minimalen Materialaufwand ein Maximum an Widerstandsfähigkeit zu erzeugen: ein von Gebrüder Thonet seit Mitte des 19. Jahrhunderts verfolgtes Ziel. Rückenlehne und Sitzfläche aus Holz wurden mit einer Gummischicht überzogen. Die Familie der Tische zeichnete sich dadurch aus, dass Mari dem Archetyp dieses Einrichtungsstücks so nah wie möglich kommen wollte. Der Tisch wurde daher auf die essenziellen Elemente reduziert: eine Glasplatte und ein Mittelteil aus naturbelassenem Lamellenholz. Mit diesem Projekt vertiefte Mari die in den 1970er Jahren mit Driade gewonnenen Erfahrungen und erfasste die Logik von Gebrüder Thonet in der Entwicklung von Archetypen.

Was war geschehen? Poltrona Frau hatte nicht nur Gebrüder Thonet Wien gekauft, sondern auch andere kleinere Möbelhersteller, wodurch es zur Gründung einer Gruppe kam, die – einmal neu strukturiert – dank der Zentralisierung von Produktion und Vertrieb eine profitable Marktposition eingenommen hätte.

Was das Management von Poltrona Frau jedoch versäumte, war die Investition in eine Informations- und Werbekampagne, um die neuen Programme publik zu machen. Daher erreichten die neuaufgelegten Möbel ihr natürliches Zielpublikum nicht: Intellektuelle, Architekten, Designer und das gehobene Bürgertum, ein breites Publikum, das heute wenig von der Existenz dieses Programms weiß. Dieses Versäumnis war für uns als künstlerische Leitung unverständlich. Außer der Beteiligung an Messen, vor allem am Mailänder Salone del Mobile, wurden wenige spezielle Präsentationen oder Aktionen organisiert, um die Marke und die Produkte bekannt zu machen.

Wir waren untröstlich, eine so berühmte und verdienstvolle Industrie, ein Modell für die Entwicklung der modernen Industrialisierung, das auf hoch qualifizierte Arbeitskräfte zählen konnte, nach und nach verschwinden zu sehen. Mit den Verantwortlichen der Schreinerei, der Holzlackiererei und der Lederverarbeitung hatten wir ein ausgezeichnetes Verhältnis. Ihre wertvollen Ratschläge waren uns unentbehrlich für die notwendigen technischen Verbesserungen der Produkte. Mit der Zeit waren wir zu einer Gemeinschaft gewachsen, die zu weiten Teilen sämtliche Informationen austauschte, die einer guten Ausführung dienten. Wir garantierten die Authentizität, sie deren Umsetzung mit aktualisierten technischen Mitteln. Wir arbeiteten nicht mit Zeichnungen, sondern gingen von einem Originalmodell im realen Maßstab aus, das auf einem Tisch stand. Von allen Seiten konnte man so die technischen Probleme einsehen und diskutieren. Der Erfolg der gefundenen Lösungen hing von dieser Meisterschaft der durch und durch kreativen Handwerker ab, den wichtigsten Personen im gesamten Prozess, da die Autoren vieler Stücke aus unseren Kollektionen seit Jahrzehnten verstorben waren. Unser Verhältnis war von gegenseitigem Respekt getragen, und als künstlerische Leitung vermittelten wir der Belegschaft die Bedeutung ihres Beitrags zum Gelingen der Kollektion.

Da die Wirtschaft des kleinen Ortes Friedberg ganz von Thonet und dem Thonet Museum abhing, wurde jede in Tolentino getroffene Entscheidung als Bedrohung wahrgenommen, die zur Schließung des Werks führen konnte. Es herrschte daher ein angstbesetztes Klima, was wir bei jedem unserer Besuche spürten. Es beunruhigte auch uns, verband uns aber auch mit den Arbeitern. Die Nachricht von der Schließung der Fabrik, die nach Ablauf unserer Zusammenarbeit eintraf, erschütterte uns zutiefst. Es bleibt dennoch eine große Zahl re-editierter Produkte, die heute im Katalog von Gebrüder Thonet Vienna als Zeugnis unseres Denkens und Wirkens präsent sind.

Es handelt sich hier um eine weitere Erfahrung in der diffizilen Geschichte des Niedergangs des Handwerks, das in diesem Fall wirklich ein glücklicheres Ende verdient hätte.

Wie in den vorangegangenen Kapiteln, ging es mir auch in diesem letzten Teil, der die Förderung des Kunsthandwerks zum Thema hat, um das Erproben von Modellen. Meine Neugier und meine Lust am Erproben und Erfinden, aber auch meine Überzeugung, dass »hypothetisches Denken« zu Erneuerungen führen kann, hat mich veranlasst neue Modelle zu entwickeln und zu versuchen die Hypothesen in der Realität zu erproben. Dies gilt für alle drei präsentierten Experimente im Bereich des Kunsthandwerks, auch wenn sie am Ende aus verschiedensten Gründen, die nicht aus dem Modell erwachsen sind, nicht immer erfolgreich sein konnten. Gerade die immer tiefergreifende Krise in diesem Sektor des Designs verlangt auch eine verstärkte Suche nach neuen Wegen, die zum noch nicht Vorhandenen führen könnten. Das bedeutet immer auch ein Risiko, aber es lohnt sich, wie die hier beschriebenen Experimente zeigen. Es ist nötig auszuprobieren, was tatsächlich machbar ist und das Erprobte, wenn möglich, zu korrigieren und es dann als Vermittler weiter zu geben.

Ich möchte für eine jüngere Generation Möglichkeiten einer aktiven Kulturpraxis dokumentieren und sie zur Entfaltung eigener Aktivitäten und Modelle anregen.

Wenn die Texte in diesem Sinne wirken, dann ist mein Ziel erreicht, auch wenn mein Experiment noch nicht abgeschlossen ist.

1 Entnommen aus: AA.VV., *Made in Meisenthal*, Éditions du CIAV, Meisenthal 2007.

Abbildungsnachweis

S. 20 Alvar Aalto. Foto: © Gustaf Welin, Alvar Aalto Museum. 1933. Courtesy Alvar Aalto Museum.

S. 20 Alvar Aalto. Foto: © Alvar Aalto Museum. Courtesy Alvar Aalto Museum.

S. 23 Alvar Aalto. Foto: © Heikki Havas, Alvar Aalto Museum. Ca. 1958.Courtesy Alvar Aalto Museum.

S. 23 Alvar Aalto. Foto: © Heikki Havas, Alvar Aalto Museum. Ca. 1958. Courtesy Alvar Aalto Museum.

S. 29 FLC/Bildrecht, Wien, 2016. Foto: © Paul Kozlowski, photo-architecture.com. Courtesy Paul Kozlowski.

S. 31 Friedrich Kiesler, Foto: © Berenice Abbott/Masters/Getty-Images. © Courtesy Österreichische Friedrich und Lillian Kiesler Privatstiftung

S. 34 Paolo Portoghesi. Foto: © Paolo Portoghesi. Courtesy Studio Portoghesi.

S. 39 Luigi Colani. Foto: © Helmut Groh, Selb. © Rosenthal GmbH. Courtesy by Porzellanikon – Staatliches Museum für Porzellan.

S. 43 Frank Gehry. Foto: © Roland Halbe. Courtesy Roland Halbe.

S. 46 Frei Otto. Foto: © christine. kanstinger. Courtesy Atelier Frei Otto + Partner.

S. 56 Vlastislav Hofman. Foto: © Gabriel Urbánek, Praga. Courtesy Archiv Štenc Praha.

S. 59 Pavel Janák. Courtesy Archiv Štenc Prag.

S. 59 Pavel Janák. Foto: © Gabriel Urbánek, Prag

S. 61 Josef Gočár

S. 63 oben Jože Plečnik. © Centre Pompidou/MNAM-CCI/Bibliothèque Kandinsky/J-C Planchet. Foto: © J-C Planchet.

S. 63 unten Jože Plečnik. © Centre Pompidou/MNAM-CCI/Bibliothèque Kandinsky/J-C Planchet. Foto: © J-C Planchet.

S. 64, 67 Jože Plečnik. Foto: © Damjan Prelovšek, Lubiana. Courtesy Damjan Prelovšek.

S. 71 Álvaro Siza. Foto: © Wolfgang Reuss.

S. 72 Álvaro Siza. Foto: © Rui Morais De Sousa.

S. 75, 75 Courtesy Ordem dos Arquitectos.

S. 79 Álvaro Siza. Foto: © Duccio Malagamba, Barcelona. Courtesy Duccio Malagamba und Studio Álvaro Siza.

S. 81 Álvaro Siza. Foto: © João Ferrand / JFF. Courtesy João Ferrand und Studio Álvaro Siza.

S. 86 Imre Makovecz. Foto: © László Sáros.

S. 88 Imre Makovecz. Foto: © Lorinc Csernyus.

S. 91 Hans Hollein. Foto: © Centre Pompidou/MNAM-CCI/Bibliothèque Kandinsky/J-C Planchet. Foto: © J-C Planchet.

S. 99 Carlo Mollino. Courtesy Politechnico Turino, Bibliotheksarchiv »Roberto Gabetti«, Fondo Carlo Mollino

S. 105 Norbert W. Winkelhofer, Susanne Wagner. Foto: © Hermann Kiessling

S. 113 Ludovico Quaroni. Fondo Ludovico Quaroni, Courtesy Fondazione Adriano Olivetti.

S. 119 Stiletto Studio. Foto: © Martin Adam / Berlin.

S. 119 Ron Arad / One Off

S. 128 Bazon Brock, Mathias Eberle. Foto: © Christian Ahlers.

S. 135 Vittorio Gregotti. Foto: © Wolfgang Reuss, Berlin.

S. 136 Álvaro Siza. Foto: © Wolfgang Reuss.

S. 141 Hans Hollein.

S. 149, 150 Achille Castiglioni. © Centre Pompidou/MNAM-CCI/Bibliothèque Kandinsky/J-C Planchet. Foto: © J-C Planchet.

S. 154, 155 Robert Wilson. © Centre Pompidou/MNAM-CCI/Bibliothèque Kandinsky/J-C Planchet. Foto: © J-C Planchet.

S. 157 Alberto. Giacometti, SIAE 2016. © Centre Pompidou/MNAM-CCI/Bibliothèque Kandinsky/J-C Planchet Foto: © J-C Planchet.

S. 171 Filippo Alison. Foto: © Giampiero Muzzi.

S. 171 Andrea Branzi. Foto: © Elia Passerini.

S. 171 Ugo La Pietra. Foto: © Elia Passerini.

S. 171 Alberto Meda. Foto: © Giampiero Muzzi.

S. 177 Katerina Dusova. Foto: © Jutta Schmidt, Saarbrücken.

S. 177 Diana Wölfert. © HBK, Hochschule für Bildende Kunst Saarbrücken. Foto: © Jutta Schmidt, Saarbrücken.

S. 180 Gebrüder Thonet. © MAK – Österreichisches Museum für angewandte Kunst / Gegenwartskunst. Foto: © MAK / Georg Mayer. Courtesy MAK – Österreichisches Museum für angewandte Kunst / Gegenwartskunst.

S. 183 Enzo Mari. Foto: © Ramak Fazel.

Bibliografie

A. Architektur

1. *Berlin – Alt und Neu: integrazione dell'architettura moderna in strutture storiche esistenti. Settimana di progettazione.* In: »Lotus international«, Nummer 13, gruppo Editoriale Electa, Mailand1976.

2. *Appunti sul cubismo nell'architettura cecoslovacca.* In: »Lotus International«, Nummer 20, gruppo Editoriale Electa, Mailand 1978.

3. *Espressionismo centrifugo. Architetture di Fehling e Gogel.* In: »Modo«, Nummer 44, RDE Ricerche Design Editore, Mailand 1981.

4. *Vlastislav Hofman – Architektur des böhmischen Kubismus.* In: catalogo della mostra, IDZ Berlin 1982.

5. *Die Architektur des böhmischen Kubismus. Vom Anfänge der Moderne zum Kubismus.* In: »Stadt«, Nummer 5, Neue Heimat, Hamburg1982.

6. Moderne, postmoderne: une question d'éthique? Réflexions sur la valeur morale dans l'oeuvre de Jože Plečnik. In: Jože Plečnik architecte 1872–1957. Editions du Centre Georges Pompidou, Paris, 1986. Französische Ausgabe. Deutsche Ausgabe: Jože Plečnik Architekt 1872–1957. Villa Stuck, München, 1987. Italienische Ausgabe: Jože Plečnik architetto 1872–1957. Edizione Castello di Angera, 1988. Englische Ausgabe: Jože Plečnik architecte 1872–1957. MIT Press, London, 1989.

7. *Entretien entre Hans Hollein et François Burkhardt.* In: Editions du Centre Georges Pompidou, Paris 1987.

8. *La force de l'idée* In: Giovanni Michelucci, un viaggio lungo un secolo. Alinea Editore, Florenz, 1988.

9. *I meriti del solitario.* In: Marco Dezzi Bardeschi, *Conservazione e metamorfosi-cosmologie-bestiari. Architetture 1978–1988* di Marco Dezzi Bardeschi. Aliana Editrice Firenze, 1988.

10. *Einleitung.* In: *Alvar Aalto, de l'oeuvre aux écrits.* Editions du Centre Georges Pompidou, Paris,1989.

11. *Die Entwicklung der heutigen Architektur aus der Sicht des Design.* In: Daidalos Nummer 40, Architektur & Design, Bertelsmann Zeitschriften GmbH, Gütersloh, 1991.

12. *Der tschechische Kubismus heute. In: Tschechischer Kubismus- Architektur und Design 1910–1925*, Vitra Design Museum, Weil am Rhein, 1991. Französische, englische, spanische und tschechische Ausgabe.

13. *Lo spazio dall' ordine spirituale al concetto di luogo fisico. A proposito del concetto di luogo di Imre Makovecz.* In: Camere con vista. Edizioni Grafiche Zanini, Verona 1993.

14. *Imre Makovecz: alla ricerca di un architettutra della libertà.*

In: atti del convegno: pensieri, progetto, oggetto. Veronafiere, Verona, 1993.

15. *Jüdisches Museum in Berlin* von Daniel Libeskind. In: Deutsche Bauzeitung (db) Nummer 11, Stuttgart, 1996.

16. *L' architetto come seismografo e la mediazione dell' architettura.* In: *Katalog der 6. Internationale Architekturausstellung. Sensori del futuro, l' architetto come seismografo.* Biennale di Venezia. Electa Editori, Mailand, 1996.

17. A proposito di organismo. In: »Domus« Nummer 780, 1996.

18. Johannes Peter Hölzinger, *Ricerche d'integrazione tra natura e architettura.* In: »Domus«, Nummer 799, 1997.

19. Architetture di Ettore Sottsass. In: »Domus« 799/ 1997.

20. *Cinque anni dopo: una visita a Cosanti con Paolo Soleri.* In: »Domus«, Nummer 812, 1998.

21. *Costruire (a Napoli) è un po' morire. Il parco della Villa Comunale di Napoli dell'Atelier Mendini.* In: »Domus«, Nummer 820, 1999.

22. *La forza dell'idea. A proposito dell'architettura di Giovanni Michelucci.* In: *Luoghi e culture della pietra*, Gruppo Editoriale Faenza Editrice SpA, Verona, 1997

23. *A proposito del metodo critico di Giovanni Klaus Koenig.* In: *Le scheggi di Vitruvio. L'architettura come professionalità critica*, Edicom Edizioni, Monfalcone, 1999.

24. *Workshop Michelangelo, Pietà Rondanini a Milano.* In: »Domus«, Nummer 824, 2000.

25. *Uno sguardo indietro verso il futuro.* Conversazione con Giancarlo De Carlo. In: »Domus« Nummer 826, 2000.

26. *Architettura e musica, Intervista a Luciano Berio.* In: »Domus«, Nummer 828, 2000.

27. *Papa Ponti .*In: *Alessandro Mendini, cose, progetti, costruzioni.* Italienische und deutsche Ausgabe. Editore Electa, Mailand, 2001.

28. *Intervista a Frei Otto.* In: »Crossing«, Nummer 2, Bticino, Mailand 2001.

29. *Le avanguardie fiorentine degli anni sessanta e settanta.* In: *Architetture del Novecento. La Toscana.* Edizioni Polistampa, Florenz, 2001.

30. *L'arte di rispondere alle esigenze con l'architettura. A proposito di Vulcania di Hans Hollein.* In *Pietra: il corpo e l'immagine*, Arsenale Editrice, Verona 2003.

31. *La reinvenzione come processo di ricerca continua. Interwista a Jacques Herzog.* In: »Rassegna«, Nummer 80, Editore Compositore, Bologna 2005.

32. *Due progetti ecologici di Frei Otto: casa-studio a Warmbronn e abitazioni per l'IBA di Berlino.* In: »Rassegna«, Nummer 8, Editrice Compositori, Bologna 2007.

33. *Estetica naturale e ricerca programmatica. Sede della Umweltbundesamt a Dessau di Sauerbruch & Hutton.* In: »Rassegna«, Nummer 85, Editrice Compositori, Bologna 2007.

34. *Produzione estetica e partecipazione collettiva. Il Leban Creekside a Londra di Herzog e De Meuron.* In: »Rassegna« Nummer 86, Editrice Compositori, Bologna 2007.

35. Tutto e archittetura. Interwista a Hans Hollein. In: »Rassegna«, Nummer 87, Editrice Compositori, Bologna 2007.

36. *Musei scolpiti nella roccia. Progetto per il Guggenheim di Salisburgo il parco a tema Vulcanica a Saint-Ours les Roches di Hans Hollein.* In: »Rassegna«, Nummer 87, Editrice Compositori, Bologna 2007.

37. Serie von Artikeln in »AD« (»Architectural Digest«, Italien) zum Thema »Nationalromantik« und »Das Haus dass ich gerne bewohnen würde«.

– Das Kunstgewerbemuseum von Budapest. Architekt Ödon Lechner. In: »AD«, Nummer 316, September 2007, S. 370

– *A nord del Novecento – in Finlandia il complesso dello studio di tre maestri.* In: »AD«, Nummer 306, November 2006, S. 524

– Club house in Skalika. Architekt Dusan Jurkovic. In: »AD«, Nummer 328, settembre 2008, S. 368

– *Naturalismo nazionale – la decorazione dello storico caffe Jama Michalika.* In: »AD«, Nummer 308, Jänner 2007, S. 188

– *Romanzo popolare – la Banca Cooperativa di Lubiana,* In »AD«, Nummer 313, Juni 2007, S. 240

– *Novecento sulla Moldavia – la Banca Delle Legioni Cecoslovacche.* In: »AD«, Nummer 322, März 2008, S. 296.

– *Fantasmagoria catalana – la casa Negre vicino a Barcellona* In »AD«, Nummer 324, Mai 2008, S. 362

– Polnischer Pavillon an der Internationale Ausstellung von Parigi 1925. Architekt Josef Czaijkowski. In »AD«, Nummer 317, Oktober 2007, S. 334

– *La fede nella tradizione – la chiesa di San Michele costruito alle porte di Lubiana.* In »AD«, Nummer 311, April 2007, S. 122

– *Romanzo popolare – la Banca Cooperativa di Lubiana.* In: »AD«, Nummer 313, Juni 2007, S. 240

– *Atlantide anseatica – in Böttscherstrasse a Brema. Geometrie aperte. La Casa di Leonardo Ricci.* In: »AD«, Nummer 330, November 2008, S. 424.

– *Abitare con il maestro. La casa Veritti di Carlo Scarpa.* In: »AD«, Nummer 357, Februar 2011, S. 168)

– *Geometrie aperte. La casa di Leonardo Ricci.* In: »AD«, Nummer 359, April 2011, S. 472

– *Un opera al plurale. La villa Rajada di Christian Hunziker.* In: »AD«, Nummer 363, August 2011, S. 150)

– *La casa dell' uomo. Casa Carré di Alvar Aalto.* In: »AD«, Nummer 370, März 2012, S. 98).

Ci sono poi:
Casa Leonardo Ricci
(Geometrie aperte, in: »AD«, Nummer 359, April 2011, S. 472)

Casa Veritti (*Abitare col Maestro,* in: »AD«, Nummer 357, Februar 2011, S. 168)

Villa Rajada (*Un'opera al plurale,* in: »AD«, Nummer 363, August 2011, S. 150)

Villa di Alvar Aalto (*La casa dell'uomo,* in: »AD«, Nummer 370, März2012, S. 98).

38. *Le ragioni di mettere insieme luoghi e forme.* In: Álvaro Siza, Area 101, Archea Associati, Florenz 2008

39. *Omaggio a Imre Makovecz.* In: *Genius loci, in Errinerung an Imre Makovecz.* Accademia della Belle Arti di Venezia, 2012.

40. *A propos de la poétique des objets, techniques chez Jean Prouvé et Marco Zanuso.* In: *L'opera sovrana. Studi sull'architettura del XX secolo dedicati a Bruno Reichlin,* Academy Press, Mendrisio 2014.

41. *Architecture of attunement* In: Álvaro Siza, vision of the Alhambra. Katalog der Ausstellung »Aedes«, Berlin, 2014.

B. Design und Innenarchitektur

1. *Tendenz und Perspektiven der Designausnutzung.* In: *Bericht des ICSID – Kongress in Moskau,* ICSID Brüssel, 1975. Französische Ausgabe: *les objectifs de l' aide au design par l' Etat. Réflexions sur une conception progressive à long terme.* Actes du Congrès de l' ICSID, Moscou, 1975. Edité par le CCI, Centre Georges Pompidou, Paris, 1975.

2. *Einleitung.* In: *Ettore Sottsass jr. vom Leben und Werk 1955–1975.* IDZ Berlin 1976. Französische Ausgabe: *Ettore Sottsass jr.: de l' objet fini à la fin de l' objet.* Editions du Centre Georges Pompidou, Paris, 1976. Spanische Ausgabe: *que significa ser desinador? Ettore Sottsass jr., vida e obra, actividad 1955–1975.* Fondation BCD, Barcelona, 1977.

3. *Resultate veränderter Gestaltung sind demnach immer auch veränderte Verhaltungsweisen.* In: »Werk – Archithese« 4 / 77; die Gute Form. Niggli Verlag, Teufen, 1977.

4. *Einheit und Vielfalt. Zum Vergleich der Designentwicklung in der Bundesrepublik und in Italien.* In: Jahresring 79–80. Deutscher Verlag Anstalt (DVA), Stuttgart, 1979.

5. *Einleitung.* In: Essen und Ritual: Entwurfswoche des IDZ Berlin. Alessi SpA, Crusinallo, 1981.

6. *Design, das neue Design?* In: Form Nummer 96. Verlag Form GmbH, Seeheim, 1981.

7. *Spiel und Innovation. Bemerkung über neuere Tendenzen im italienischen Interieur – design.* In: *Provokation, Design aus Italien. Ein Mythos geht neue Wege.* Deutscher Werkbund Niedersachsen und Bremen, 1982.

8. *Plädoyer für ein Nebeneinander unterschiedlicher Gestaltungsformen.* In: Gestaltung zwischen »good design« und Kitsch. IDZ Berlin, 1983.

9. *Tendencies of German Design Theories in the Past Fifteen Years.* In: *Design Discourse, History, Theory,Criticism.* The University of Chicago Press, 1984.

10. *Die ewige deutsche Sachlichkeit, die »gute Form« und die Designförderung in der Bundesrepublik Deutschland.* In: *Bauwelt* Nummer 29/85. Bertelsmann Fachzeitschriften GmbH, Berlin, 1985

11. *Kontinuität am Beispiel von Ettore Sottsass jr.* In: *Stilwandel als Kulturtechnik, Kampfprinzip, Lebensform oder Systemstrategie in Werbung, Design, Architektur, Mode.* DuMont Buchverlag, Köln, 1986.

12. Einleitung. In: *Alchimia 1977–1987.* Edizioni Umberto Allemandi & Co, Turin, 1986.

13. *Das Neue Design – ein europäisches Modell. 11 Thesen.* In: *Markierung. Möbel und Kunststücke in Berlin 1983–1990.* Verlag Kammerer & Unverzagt, Berlin, 1989.

14. *La casa non e mai un punto di partenza, ma un punto di arrivo. Dieci anni di sodalizio tra Alessandro Mendini e Alberto Alessi, industriale.* In: *L'officina Alessi.* Edizione Alessi, Crusinallo, 1989.

15. *Geschwindigkeit in Gestalt und Fortschritt der Propaganda. Stromlinie in Amerika und Europa.* In: *Raymond Loewy. Pionier des Amerikanischen Industrie – Design.* Prestel Verlag, München, 1990.

16. *El nuovo diseno, diseno del postmodernismo?* In: *Nuovo deseno espagnol.* Editorial Gustavo Gilli, Barcelona, 1991.

17. *Le capitali europee del nuovo design.* In: *Annual Casa.* Elemond Periodici, Mailand, 1991.

18. *Das Neue – Design : vom experimentellen Gestaltung des einzelnen Objekt zur Schaffung künstlerischer Umwelten.* In: *Die Aktualität des Ästhetischen.* Wilhelm Fink Verlag, München, 1993.

19. *Storia come referimento nella cultura contemporanea del mobile.* In: *Atti del convegno a cura di Francois Burkhardt.* Edizioni grafiche Zanini, Verona, 1994.

20. *Dalla riedizione all' interpretazione.* In: *Abitare il Tempo Verona 1994–1995. Oggetto e società.* Edizioni Elemond Spa, Milano, 1994.

21. *Achille Castiglioni: dal design al ready – made.* In: *Alla Castiglioni. Cosmit, Milano 1996.* Comune di Bergamo, 1996. Spanische Ausgabe: Achille Castiglioni: del desseny al ready made. Santa Monica, Barcelona, 1995.

22. *Alcuni consigli per la presentazione di una collezione di oggetti – design* (con Raymond Guidot). In: »Domus« 792/1997.

23. *El diseno Espagniol, puzzle a la espera de ser completato.* In: *Diseno industrial en Es*pana. Museo National de Reine Sofia, Madrid. 1998.

24. *Semplicità e »nuovo design« in Germania.* In: »Domus«, Nummer 814, 1999.

25. *Cos' è il »good design« oggi. Editoriale.* In: »Domus«, Nummer 819, 1999.

26. *Buoni e cattivi prodotti. Intervista a Willy Bierter* In: »Domus«, Nummer 828, 2000.

27. *Impegno politico, tecnologie e natura nel concetto di creazione di Paolo Deganello.* In: *Anche gli oggetti hanno un anima,* Galleria del design e dell'Arredamento di Cantù, 2002.

28. *Und warum kein absurdes Design? Zum Ready-made in Design.* In: *Anders als immer. Zeitgenössisches Design und die Macht des Gewohnten,* IFA Stuttgart 2005.

29. *El diseno espagnol descrifado mediante la nocion de valor anadido.* In: 300% spanish design. Edita Published by Electa, Barcelona, 2005.

30. *Conter – Design ieri e oggi* In: Radicalmente Napoli, archittura e design, Clean Edizioni, Neapel 2005.

31. *Riedizioni e autenticità* In: numero speciale di »Interni« per l'occasione dei vent'anni di Abitare il Tempo, Edizioni Elemond Spa, Mailand 2005

32. *A proposito di socio-design.* In: *Per un design solidale e sostenibile,* ISIA, Florenz 2008

33. *Saper comunicare il senso del rinnovamento e della modernita nell'impresa. In omaggio a Philip Rosenthal jr.* In: »Area«, Nummer 109, Il Sole 24 Ore Business Media srl, Mailand 2010.

34. *Un ambiente perfetto in cui Michele De Lucchi può esprimere il meglio di sé: Produzione Privata.* In: »Domus«, Nummer 940, Editoriale Domus, Rozzano 2010

35. *Abitare il Tempo compie 25 anni.* In: »Domus«, Nummer 940, Editoriale Domus, Rozzano 2010.

36. *Von der funktionalen Gestaltung zum Design 1930–2010.* In: *300 Jahre europäisches Porzellan, Königstraum und Massenware,* Porzellanikon Selb, 2010.

37. *Filippo Alison, un investigatore dell' oggetto storico.* In: *Filippo Alison, un viaggio tra le forme.* Skira Editori, Mailand, 2013.

38. *Spurensuche, zwei Interviews: Francois Burkhardt und Nick Roehricht.* In: *Schrill, Bizarr, Brachial. Das Neue deutsche Design der 80er Jahre.* Wienand Verlag, Köln, 2014.

C. Kunst

1. *Integration als eine mögliche Realisierung der Differenz von Bestehendem und Möglichem.* (Mit Linde Burkhardt). In: *Integration*, Goepfert – Hölzinger. H & K Verlag, Frankfurt, 1972.

2. *Einleitung.* In: *Pierre Restany: Arte e produzione – storia del plusvalore artistico.* Edizione Domus Academy, Mailand, 1990.

3. *Au plaisir des sens.* In: *Art & Pub.* Editions Centre Pompidou, Paris, 1991.

4. *Robert Wilson: Mr Bojangles memories.* In: *Ardi Nummer 29: architettura efimera.* Editorial Formentera, Barcelona, 1992.

5. *El arte de saber alcanzar el consenso publico.* In: *Miralda – obras 1965 –1995.* Fundacion La Caixa, Barcelona, 1996.

6. *Identität als Kriterium für das Erlangen von Qualität öffentlicher Räume.* In: *Franco Summa: l'arte della città., Bohigas, Burkhardt, Crispolti, Restany.* Kongressbericht. Regione Abruzzo, Settore Promozione Culturale, Ancona, 1998.

7. *L'aspetto artistico nell'opera di Angelo Mangiarotti.* In: »Domus«, Nummer 807, 1998.

8. *A proposito d' arte e vita quotidiana.* In: *I permercati dell' arte.* Silvana Editoriale Spa, Cisinello Balsano, 2004.

9. *Arte e design, una collaborazione impegnativa.* In: *Annibale Oste, dalla scultura al design 1970– 2005.* Altrastampa Edizioni, Salerno, 2007.

10. *Dall' Italia alla Germania: in ricerca di un clima culturale propizio a una visione trasversale e razionale dell' arte.* In: Marcello Morandini, Katalog der Ausstellung, Casa di Mantegna, Mantua, 2010.

11. *Il Wattermill Center di Robert Wilson: dall' autore che ha rivoluzionato il teatro, un laboratoio ideale per esplorazioni d' arte in tutti sensi.* In: »Domus« Nummer 944. Editoriale Domus, Rozzano, 2011.

D. Garten und Landschaft

1. *La relazione tra natura e creazione è divenuta ormai virtù riservata agli artisti e architetti paesaggisti?* In: Arte Sella 2004, Nicoli Editore, Rovereto, 2004.

2. *Dal bel giardino al giardino per per il rinovamento delle consapevolezze ecosostenibili: Burle – Marx, Hamilton – Finlay, Bernard Lassus, Louis Leroy, Gilles Clément, Francesco Pernice.* In: Francesco Pernice, in cima a Monte Orlando. Associazione Novecento, Gaeta, 2013.

E. Utopien

1. *Utopie und Planung – Zukunftstädte in den Entwürfen der Architekten (mit Lucius Burckhardt und Burghart Schmidt).* In: Informationen. Documenta 5, Kassel,1972

2. *Utopie und Planung (mit Lucius Burckhardt und Burghart Schmidt).* In: Abteilung Utopie/Morgen von heute gesehen. Katalog Documenta 5, Kassel, 1972.

3. *Stadtutopien und Stadtplanung (mit Burghart Schmidt).* In: *Werk/ Oeuvre* Nummer 9/73. Zollikofer & Co AG, St. Gallen. 1973.

4. *La lutte de l'utopie contre la technocratie en architecture (mit Burghart Schmidt).* In: *Stratégie de l' utopie.* Edition Gallilée, Paris, 1979.

5. *Utopie nell'architettura (con Burghart Schmidt).* Enciclopedia del Novecento – Treccani. Treccani Editori, Rom 2013.

F. Regionalismus

1. *Le regionalisme ou la recherche d' une culture de l' identité locale.* In: *Formes des métropoles. Le nouveau design en Europe.* Editions du Centre Georges Pompidou Paris, 1991. Deutsche Ausgabe: Neues europäisches Design. Verlag Ernst und Sohn, Berlin,1991.

2. *Regionalismo e culture dell' identità.* In: *Annual Casa 1993: internazionalismo e culture locali.* Elemond Periodici, Mailand, 1993.

3. *Karoly Kos e il movimento organico ungherese.* In: »Domus«, Nummer 826, 2000.

4. *Pour une culture contemporaine en accord avec la tradition.* In: *Meisenthal, de la création à la perspective industrielle.* Edition CIAV Meisenthal, 2001.

5. *L' intreccio delle radici e madre di ogni cosa.* In: »Rassegna« Nummer 83. Editore Compositore, Bologna. 2006.

6. *Si può ancora parlare di regionalismo critico?* Interview mit Kenneth Frampton. In: »Rassegna« Nummer 83. Editore compositore, Bologna. 2006.

7. *Fernando Tavora: tre esempi di architettura regionale in Portogallo.* Interview mit Álvaro Siza. In: »Rassegna« Nummer 83. Editore Compositore, Bologna. 2006.

G. Postmodernität und neue Technologien

1. *Design and »avanpostmodernism«.* In: *Design After Modernism.* Thames and Hudson, London, 1988.

2. *Inheritance of DesignCulture.* In: *Tokyu Agency Inc.,* Tokyo,1989.

3. *La sfida progettuale. Intervista su moderno e postmoderno.* In »AD«, Anteprima, Sonderausgabe zu Nummer 131 von Architectural Digest. Edizione Giorgio Mondadori, Mailand, 1992.

4. *Design – Politik im Zeitalter der Postmoderne.* In: *Design in Dialog 6. Forum des österreichischen Institut für Formgebung,* 1995.

5. *Materie e informazione. Leitartikel.* In: »Domus« 785 / 1996.

6. *Il tempo mondiale. Un dialogo con Paul Virilio*. In: »Domus« 800/1998.

7. *Rapporto tra immagine e contenuto nell' epoca delle communicazioni di massa*. In: *Architettura e narrativa*. Edizioni Unicopoli, Politecnico di Milano, 2000.

8. *Media Building. Leitartikel*. In: »Crossing« Nummer 1, Bticino, Mailand, 2000.

9. *La »pelle architettonica interna«: sguardo naturale e sguardo artificiale nell' architettura della Casa Kramlich di Herzog & De Meuron*. Interview mit Lucius Burkhardt und Jacques Herzog zum Thema »Die Vergangenheit neu erfinden«.. In: »Crossing« Nummer 3. Regenerierende Architektur. Bticino, Milano, 2000.

10. *Exchanging roles, architecture e tecnologia. Leitartikel*. In: »Crossing« Nummer 2, Bticino, Milano, 2001.

11. *Architektur und Kommunikation im Zeitalter der Mediengesellschaft*. In: Julius Posener, Werk und Wirkung, Regioverlag, Berlin, 2004.

12. *L' architettura della reti digitali*. In: »Rassegna« Nummer 81. Editore Compositore, Bologna. 2005.

13. *Il rischioso volo dell' architetto digitale*. Interview mit Paul Virilio. In: »Rassegna« Nummero 81. Editore Compositire, Bologna. 2005.

H. Kunsthandwerk

1. *Il vetro di Meisenthal*. In: *Artigianato fra Arte e Design* Nummer 23. Amilcare Pizzi Editore, Cisinello Balsano, 1996.

2. *Von der Idee zur Realisation eines Glaslaboratoriums*. In: *Reflexionen. Drei Jahre Glaswerkstatt Meisenthal*. HdbK Saar, Saarbrücken, 1996.

3. *Perché un nuovo artigianato. Leitartikel*. In: »Domus« 796/1997.

4. La ragione di essere della Biennale della Ceramica di Albissola. In: *Cambiare il mondo con un vaso di fiori*. Edizioni Maurizio Corraini srl, Montaova, 2009.

5. *Manifeste pour un renouveau des pratiques artisanale*. In: *Meisenthal le feu sacré*. CIAV Meisenthal, 2012.

I. Zur Politik der von mir geleiteten Institutionen: Kunsthaus Hamburg, Internationales Design Zentrum Berlin (IDZ), Centre de Création Industrielle im Centre Georges Pompidou Paris und Gruppe Urbanes Design.

1. *Aufgaben der Design-Politik in der BRD. Überlegungen zur Arbeit deutscher Institute (mit Michael Andritzky und Herbert Lindinger)*

In: Koordinierungsbeirat des Rat für Formgebung, Darmstadt, 1975.

2. *Gruppe Urbanes Design, Berlin: Stadtbildreflektor*

In: *Werk/Oeuvre* Nummer 2/75. Zollikofer& Co AG, St. Gallen, 1975.

3. *Sur l'architecture, l'architecture d'intérieur et le design*

In: *10ème anniversaire du Centre National d' Art Contemporain Georges Pompidou*, Paris, 1987.

4. *Visionen eines bewussten Lebens*. In: *Design ist Plan. 20 Jahre IDZ*, IDZ Berlin, 1991.

5. *Per una pratica cultural del disseny i de l' arquitectura*. In: *Creacio emergent i tecnocultura. Nous models de centres i xarxes per al 90*. Generalidad Catalunya, Departement de Cultura, Barcelona, 1992.

6. *Identität als Kriterium für das Erlangen von Qualität öffentlicher Raume*. In: *Francesco Summa: Arte e Città*: Bohigas, Burkhardt, Crispolti, Restany. Regione Abruzzo, Sezione Promozione Culturale, Ancona, 1998.

7. Editoriale con bilancio della mia attività come direttore di »Domus" In: »Domus«, Nummer 828, 2000.

8. *I cambiamenti attuli suggeriscono gli orientamenti futuri*. In: »Domus 1995–1999«, Volume XII, Verlag Taschen, Köln 2006.

9. Questa mia continua e intensa ricerca di creatività e qualità. In: »Mestieri d' Arte e di Design« Nummer 3. Fondazione Colloqui dei Mestieri d' Arte, Mailand 2011.

10. *Spurensuche, zwei Interviews: Francois Burkhardt und Nik Röhricht*. In: Schrill, Bizarr, Brachial. Das Neue deutsche Design der 80er Jahre, Wienand Verlag, Köln 2014.

11. Francois Burkhardt 1996 – 2000. In: »Domus«, Nummer 1000, 2016.

Nota bene: der größte Teil der deutschen, französischen, italienischen und spanischen Publikationen, sind englisch übersetzt.

Bücher

1. Design: Dieter Rams Et. (mit Inez Franksen). Gerhardt Verlag, Berlin, 1980. Engl. Version Design: Dieter Rams Et. Gerhardt Verlag, Berlin, 1980.

2. Cubismo cecoslovacco, architettura e interni (mit Milena Lamarova). Architettura, saggi e documenti. Electa Editrice, Mailand, 1982.

3. Produkt, Form, Geschichte – 150 Jahre deutsches Design (mit Heinz Fuchs). Dietrich Reimer Verlag, Berlin, 1984. Englische Version: Dietrich Reimer Verlag, Berlin, 1984.

4. Jože Plečnik architecte 1872– 1957.

Centre Georges Pompidou, Paris 1986. Deutsche Ausgabe, Villa Stuck, München, 1987. Italienische Ausgabe: Edizione Rocca Borromea, Angera, 1988. Englische Ausgabe: Massachusetts Institut of Technology, Cambridge, 1989.

5. Nouvelles tendances – design, les avant – gardes de la fin du XXème siécle. Centre Georges Pompidou, Paris, 1987.

6. Formes des métropoles. Nouveau design en Europe (mit Andrea Branzi). Centre Georges Pompidou, Paris 1991. Deutsche Ausgabe: Neues europäisches Design. Verlag Ernst und Sohn, Berlin 1991.

7. Artigianato, industria, territorio : il cristallo di Colle Val d' Elsa (mit Clara Mantica). Edizioni Electa, Mailand, 1993.

8. Design: Marco Zanuso. Federico Motta Editore, Mailand, 1994.

9. Perchè un libro su Enzo Mari (mit Juli Capella und Francesca Picchi). Federico Motta Editore, Mailand o, 1997.

10. Hans Hollein: Schriften & Manifeste (mit Paulus Manker). Verlag die Angewandte, Wien, 2002.

11. Design, qualità e valore. Dieci anni di design al servizio della società. Gangemi Editore, Rom, 2005. Englische Ausgabe: In design, quality & value. Ten years of design for society. Gangemi Editore, Rom, 2005.

12. Volterra, passato e presente: un modello italiano. Un progetto di scambio culturale per il futuro della città. Verlag Cassa di Risparmio di Volterra, 2006.

13. Angelo Mangiarotti – opera completa. Motta – Architettura, Mailand, 2010.

Biografie
François Burkhardt

Architektur- und Designtheoretiker, -historiker und -kritiker. Geboren 1936 in Winterthur, Schweiz. Studierte Architektur an der EPF Lausanne und der Hochschule für bildende Künste Hamburg. Während seiner vierzigjährigen Laufbahn unterrichtete er an der Fakultät für Architektur der Universität Lyon, an der Universität (ehemals Hochschule) für angewandte Kunst Wien, der Hochschule der Bildenden Künste Saar in Saarbrücken, an der ISIA Florenz und der Fakultät für Philosophie (Kunstgeschichte) an der Universität Siena. Er leitete einige bedeutende europäische Kulturinstitutionen, darunter das Kunsthaus Hamburg, das Internationale Designzentrum IDZ Berlin und das Centre de Création Industrielle CCI des Centre Georges Pompidou, Paris, und war Präsident des DesignLabor Bremerhaven. Neben seiner intensiven Tätigkeit als Publizist und Autor von Essays zu zeitgenössischer Kunst, Architektur, Design und angewandter Kunst war er Direktor der Zeitschriften für Kultur, Architektur und Design »Traverse«, »Domus«, »Crossing« und »Rassegna«.

Als Autor und Kurator zahlreicher Ausstellungen und Konferenzen zu Architektur, Kunst und Design in Belgien, Deutschland, Finnland, Italien, Japan, Österreich, der Schweiz, Slowenien, Spanien und den Vereinigten Staaten von Amerika war er auch als Berater und Art Direktor für verschiedene Unternehmen und Kulturinstitutionen in Deutschland, Frankreich, Italien und Österreich tätig. In seiner Verantwortung lag die Re-Edition historischer Möbel der Gebrüder Thonet Vienna.

Er ist Ehrenmitglied des Bauhaus-Archivs in Berlin, des Deutschen Werkbunds Berlin und der Freien Akademie der Künste in Mannheim. Für seine Forschungen und kulturellen Aktionen erhielt er zahlreiche Auszeichnungen, darunter das Ehrenzeichen in Gold für Verdienste um die Republik Österreich, die Ehrenmedaille in Silber der Stadt Wien, das Goldene Ehrenzeichen der Republik Slowenien, die Plečnik-Medaille der Stadt Ljubljana. Für seine internationale Laufbahn wurde er mit dem Goldenen Kompass ADI ausgezeichnet.

Impressum

François Burkhardt, Berlin, Deutschland

Lektorat: Roswitha Janowski-Fritsch
Layout, Covergestaltung und Satz: Sven Schrape
Lithografie: Manfred Kostal, pixelstorm
Druck: Holzhausen Druck GmbH, A-Wolkersdorf

Library of Congress Cataloging-in-Publication data
A CiP catalog record for this book has been applied for at the Library of Congress.

Bibliografische information der deutschen nationalbibliothek die deutsche nationalbibliothek
verzeichnet diese Publikation in der deutschen nationalbibliografie;
detaillierte bibliografische daten sind im internet über http://dnb.dnb.de abrufbar.

© 2016 Birkhäuser Verlag GmbH, Basel
Postfach 44, 4009 Basel, Schweiz
Ein Unternehmen von Walter de Gruyter GmbH, Berlin/Boston

Gedruckt auf säurefreiem Papier, hergestellt aus chlorfrei gebleichtem Zellstoff. TCF ∞

Printed in Austria

ISSN 1866-248X
ISBN 978-3-0356-1123-6

9 8 7 6 5 4 3 2 1 www.birkhauser.com